音乐鉴赏
YINYUE JIANSHANG

王次炤 主编

李晓冬 高拂晓 柯扬 程乾 段蕾 副主编

21世纪审美与人文素养丛书

北京大学出版社
PEKING UNIVERSITY PRESS

图书在版编目（CIP）数据

音乐鉴赏 / 王次炤主编. —北京：北京大学出版社，2021.11
（21世纪审美与人文素养丛书）
ISBN 978-7-301-32443-1

Ⅰ.①音… Ⅱ.①王… Ⅲ.①音乐欣赏—高等学校—教材 Ⅳ.①J605

中国国家版本馆CIP数据核字（2021）第176708号

书　　名	音乐鉴赏 YINYUE JIANSHANG
著作责任者	王次炤　主编
责 任 编 辑	谭　艳
标 准 书 号	ISBN 978-7-301-32443-1
出 版 发 行	北京大学出版社
地　　址	北京市海淀区成府路205号　100871
网　　址	http://www.pup.cn　新浪微博：@北京大学出版社
电 子 邮 箱	编辑部 wsz@pup.cn　　总编室 zpup@pup.cn
电　　话	邮购部 010-62752015　发行部 010-62750672 编辑部 010-62707742
印 刷 者	北京中科印刷有限公司
经 销 者	新华书店
	720毫米×1020毫米　16开本　22.5印张　337千字 2021年11月第1版　2024年8月第3次印刷
定　　价	69.00元

未经许可，不得以任何方式复制或抄袭本书之部分或全部内容。
版权所有，侵权必究
举报电话：010-62752024　电子信箱：fd@pup.cn
图书如有印装质量问题，请与出版部联系，电话：010-62756370

目录

"21世纪审美与人文素养丛书"总序　/1

前言　/6

第一章　音乐的构成　/9
　　一、旋律与配器　/9
　　二、音乐的造型与结构：和声、复调与曲式　/27

第二章　音乐美的构成　/37
　　一、音乐中的基本情绪　/38
　　二、音乐的风格特征　/43
　　三、音乐中的精神内涵　/54
　　四、文学性与绘画性的想象和美感　/58

第三章　音乐的体裁　/71
　　一、西方音乐的体裁　/71
　　二、中国音乐的体裁　/81

第四章　诗词歌曲与琴曲　/89

一、个体心灵的沉吟：士的音乐世界　/89

二、士与诗乐传统：《关雎》《扬州慢》《暗香》　/90

三、士与琴：《流水》《酒狂》《广陵散》　/97

第五章　戏曲音乐　/106

一、何谓"戏曲音乐"/106

二、从小戏到南北曲　/107

三、生气远出的昆山腔　/111

四、吐故纳新的皮黄腔　/114

五、显与隐：戏曲声腔中的滋味　/121

第六章　江南丝竹与广东音乐　/125

一、轻快典雅、精致细腻的江南丝竹　/125

二、华丽流畅、雅俗共赏的广东音乐　/132

第七章　交响乐　/141

一、交响乐的体裁　/141

二、西方古典主义时期的两部交响乐名作　/145

三、西方古典主义之后的三部交响乐名作　/151

四、中西合璧：中国交响乐的民族化道路　/160

第八章　协奏曲　/171

一、概念与萌芽：巴洛克协奏曲　/172

二、规范与经典：古典协奏曲 /181

　　三、自由与情感：浪漫协奏曲 /187

　　四、中国风格的协奏曲 /194

第九章　室内乐 /199

　　一、西方室内乐概述 /199

　　二、西方室内乐赏析 /202

　　三、从模仿、融汇到独立：中国室内乐 /214

　　四、中国室内乐作品赏析 /217

第十章　钢琴音乐 /224

　　一、西方钢琴音乐概述 /224

　　二、西方钢琴作品赏析 /227

　　三、钢琴音乐的民族化追寻：中国钢琴音乐 /243

　　四、中国钢琴作品赏析 /245

第十一章　歌剧 /252

　　一、西方歌剧概述 /252

　　二、光辉与沉醉：西方歌剧作品 /257

　　三、自西徂东、土洋结合：歌剧的中国化之路 /264

　　四、中国歌剧作品赏析 /267

第十二章　艺术歌曲 /273

　　一、西方艺术歌曲概述 /273

二、西方艺术歌曲赏析 /274
　　三、细腻深情、意境悠远：中国的艺术歌曲创作 /289
　　四、中国艺术歌曲赏析 /292

第十三章　合唱 /298

　　一、西方合唱音乐概述 /298
　　二、涤荡心灵的圣乐 /300
　　三、西方交响乐与歌剧中的合唱 /305
　　四、诗意与激情：中国合唱作品 /311
　　五、中国合唱作品赏析 /313

第十四章　音乐剧 /320

　　一、从起源到剧本音乐剧的确立 /321
　　二、罗杰斯与小哈默斯坦的组合 /326
　　三、韦伯的三部经典剧目 /332

第十五章　世界音乐 /340

　　一、亚洲音乐 /341
　　二、非洲音乐 /344
　　三、美洲音乐 /346
　　四、流行音乐 /348

主要参考文献 /353

"21世纪审美与人文素养丛书"总序

中外艺术教育的历史源远流长,早在两千多年前我国的先秦时期和西方的古希腊时期就已经开始。德国哲学家雅斯贝尔斯在《历史的起源与目标》一书中写道,公元前800年至公元前200年的这段时间,是人类文明的重大突破时期,被称为"轴心时代",在古老的中国、古代希腊、古代印度等国家相继出现了一批伟大的思想家,他们的思想至今还在影响着世界各个国家与地区的人民。同样,正是在两千多年前的这个"轴心时代",在世界的东方和西方几乎同时开始了艺术教育。古希腊时期,西方著名哲学家、思想家和教育家柏拉图、亚里士多德等人就十分注重艺术教育问题,把审美教育视为道德教育的一种特殊方式或补充手段。人类文明的历史进程常常呈现出某种相似性,几乎与此同时,也就是我国先秦时期,孔子、孟子、老子、庄子等人相继提出了儒家和道家的美学理论和艺术教育理论。特别是孔子提出了"兴于《诗》,立于礼,成于乐"的思想,奠定了中国古代教育"礼乐相济"的理论基础,把符合儒家之礼的艺术作为人生修养的重要内容。

为什么两千多年前东西方的大思想家和教育家们不约而同地注意到艺术教育对于人类社会的意义和作用呢? 这种现象的出现绝非偶然,它一方面说明人类各民族文化的历史进程具有某种惊人相似的共同规律,另一方面也说明艺术由于具有审美认知、审美教育、审美娱乐等多种功能,确实会对社会生活产生多方面的作用和影响。因而,古代的思想家们才如此重视艺术教育对培养和陶冶人所起的巨大作用。

必须指出,"艺术教育"这一个概念,其实有着两种不同的含义和内容:一方面,艺术教育从狭义上讲是指专业型艺术教育,就是为了培养艺术家或专业艺术人才所进行的各种艺术理论与艺术实践教育。各种专业艺术院校主要就是从事这种专业艺术教育。另一方面,艺术教育从广义上讲是指普及型的艺术教育,即美育。应当指出,普及型的艺术教育即美育这个方面的任务更加艰巨繁重。我国教育方针已经明确规定要培养德智体美全面发展的人才,而美育的重要核心与主要途径就是艺术教育,特别是当前我国大力推进素质教育,全国大中小学的素质教育的重要组成部分就是艺术教育。这种广义的艺术教育理论认为,尽管世界上存在着多种多样的职业,但作为现代社会的人,不管他从事何种职业,都不可能不涉及艺术,他或者读小说,或者看电影,或者听音乐,或者看戏剧,或者画画,或者跳舞,总是要涉及艺术。尤其是现代人注重提高自己的文化修养,而文化修养的重要组成部分就是艺术修养,所以这种广义的艺术教育在当代社会中显得更加必要和紧迫。

从广义上讲,普及型艺术教育作为美育的重要核心与主要途径,它的根本目标是培养全面发展的人。特别是21世纪以来,科学技术和生产力以人类历史上前所未有的速度获得了巨大的发展,一方面造成了物质财富的极大丰富,另一方面又使社会分工更加专业化和职业化,人们的日常生活被数字技术和智能工具变得更加程序化和符号化,物欲横流更是给人类社会带来了深刻的危机和隐患,人们在精神生活方面反而变得更加焦虑和不安。德国古典美学家席勒早在18世纪就发现了人性的分裂,人类社会存在着"感性冲动"与"理性冲动"的冲突、物质与精神的分裂、主观与客观的对立,这种状况在现当代社会中变得更加尖锐突出。席勒正是在这种情况下旗帜鲜明地提出了"美育"的概念,在他的《美育书简》这本经典之作中强调将艺术作为人们自由自觉的活动,以此来促进人们身心协调发展。正因为如此,艺术格外受当代人的青睐,人们需要把艺术作为自己精神的家园,在艺术中恢复自身的全面发展,防止感性与理性的分裂。通过对艺术的追求,对于美的追求,来提高人的价值,达到人格的完善,实现人的

全面发展。

正因为如此，作为素质教育重要组成部分的美育和艺术教育在当今社会面临更加重要的任务。从一定意义上讲，艺术教育作为美育的重要核心与主要途径，它的根本目标是培养全面发展的人。因此，广义的艺术教育强调在全体大中小学校中都要开展普及型艺术教育，面向广大学生。这种普及型（广义）艺术教育并不是为了培养艺术家，而是作为素质教育的重要组成部分，面向全体学生，提高广大学生的审美与人文素养。

从总体上讲，改革开放四十多年以来，我国的美育与艺术教育有过几次重要的飞跃，可以说是一个从复苏走向振兴、再从振兴走向辉煌的发展过程。特别是2015年国务院办公厅印发了《关于全面加强和改进学校美育工作的意见》，更是新中国成立以来，第一次以国务院名义下发的关于美育与艺术教育的文件，意义十分重大而深远。尤其是这份文件鲜明地指出："近年来，经过各地、各有关部门的共同努力，学校美育取得了较大进展，对提高学生审美与人文素养、促进学生全面发展发挥了重要作用。但总体上看，美育仍是整个教育事业中的薄弱环节。"

为了改变美育目前这种薄弱的状况，首先需要认真落实国务院办公厅印发的《关于全面加强和改进学校美育工作的意见》，坚持育人为本，面向全体学生，以美"育"人，以文"化"人，以"立德树人"作为美育与艺术教育的根本任务。与此同时，国务院文件从构建科学的美育课程体系入手，要求大力改进美育与艺术教育的教学体系，深化各级各类学校的美育改革，以艺术课程的课堂教学为主体，开齐开足美育与艺术教育课程。因为美育与艺术教育的最终目的是要真正提高人的艺术修养和审美能力，培育和健全人的审美心理结构，培养人们敏锐的感知力、丰富的想象力和无限的创造力，尤其是要陶冶人的情感，培养完美的人格，高扬人文精神，实现人的全面发展。

2018年8月30日新华社发表了习近平总书记给中央美术学院8位老教授的回信。习近平总书记在信中对做好美育工作，弘扬中华美育精神提出殷切希望。习近平指出："加强美育工作，很有必要。做好美育工作，要

坚持立德树人，扎根时代生活，遵循美育特点，弘扬中华美育精神，让祖国青年一代身心都健康成长。"

从这个意义上讲，为了"让祖国青年一代身心都健康成长"，需要大力加强美育，遵循美育特点，不断提高青年一代的审美修养与艺术鉴赏力，因为艺术鉴赏能力是每个人都需要具备的一种艺术修养，或者说是人们文化修养的重要组成部分。正因为如此，我们决定从提高大学生的艺术鉴赏能力入手。人们常说"熟读唐诗三百首，不会作诗也会吟"，通过引导大学生们真正学会如何鉴赏中外古今的经典艺术作品，就一定能够提高广大学生的审美水平和人文素养。中外古今优秀的经典作品具有永恒的艺术魅力，习近平总书记在文艺工作座谈会上，就以他自己青年时代大量阅读中外古今优秀文艺作品的亲身经历为例，深刻论述了优秀的中外古今经典文艺作品带给人们的巨大的影响力和感染力。显然，加强和改进美育，提高大学生的审美与人文素养，必须从提高广大学生的艺术鉴赏力入手。

与此同时，为了加强和改进美育，教育部也早就下发了文件，要求全国各个高等院校开齐开足八门公共艺术课程，供全校广大学生选修。实际上，这八门公共艺术课程同样也是围绕着提高大学生艺术鉴赏力来进行的。这八门课程中，首先是"艺术导论"，或者叫"艺术鉴赏导论"，其他包括七个具体艺术门类的鉴赏，分别是"音乐鉴赏""美术鉴赏""戏剧鉴赏""影视鉴赏""舞蹈鉴赏""书法鉴赏"和"戏曲鉴赏"。

受北京大学出版社的委托，依据教育部的相关文件，我为此从三年前开始专门组织编写这套丛书。丛书一共八本，第一本《艺术鉴赏导论》由我自己撰写。其余七本我邀请到了艺术教育界各个领域最权威的一批专家分别撰写。其中，《音乐鉴赏》邀请到的是中央音乐学院原院长王次炤教授；《美术鉴赏》邀请到了中国美术学院曹意强教授，他也曾是国务院艺术学科评议组的召集人之一；《戏剧鉴赏》邀请到了中央戏剧学院前党委书记刘立滨教授；《影视鉴赏》邀请到了北京师范大学艺术与传媒学院前院长周星教授；《舞蹈鉴赏》邀请到了北京舞蹈学院院长郭磊教授；《戏曲鉴赏》邀请到了中国戏曲学院首席专家傅谨教授；《书法鉴赏》邀请到了中国文联

副主席、浙江大学陈振濂教授,他同时也是杭州西泠印社的首席专家。丛书的名字叫作"21世纪审美与人文素养丛书",因为党的十八届三中全会通过的《中共中央关于全面深化改革若干重大问题的决定》专门强调,要"改进美育教学,提高学生审美和人文素养",此套丛书因此得名。这套丛书中有的已经有视频课程或者慕课,例如我的"艺术导论"(即"艺术鉴赏导论"),通过超星平台为全国500多所高校采用,并于2017年被评为第一批国家精品在线开放课程。

源远流长、博大精深的中华传统文化是中华民族的伟大创造。近年来党中央和国务院多次下发文件强调继承与弘扬中华优秀传统文化,习近平总书记在全国文艺工作座谈会上也强调"弘扬中华美学精神",在党的二十大报告中明确提出"传承中华传统文化","不断提升国家文化软实力和中华文化影响力"。"21世纪审美与人文素养丛书"的撰写,也力图通过分析鉴赏大量杰出的中国艺术家作品,"传承中华传统文化","弘扬中华美学精神"。

在此,我要特别感谢这套丛书的各位作者,他们都是全国各个艺术领域十分著名的专家,平时都忙于各种教学科研与社会工作,可以说时间都非常宝贵。但是,作为老朋友,他们都在第一时间答应了我的邀请,同意为这套丛书写作,令我内心十分感激!我想,除了多年的友谊外,他们愿意在百忙中抽空写作一本普及型的艺术类鉴赏读物,更多是出于对于美育和艺术教育的一种强烈的责任感,正是他们这种强烈的社会责任感让我深深感动!

与此同时还要感谢教育部体卫艺司万丽君巡视员对于这套艺术鉴赏类丛书的关心与支持。感谢北京大学出版社王明舟社长、张黎明总编,以及本套丛书的责任编辑谭艳,感谢他们为这套丛书的出版所付出的辛勤劳动。

本套丛书可供普通高校广大学生素质教育与美育、艺术教育作为教材之用,也可供广大文艺爱好者作为参考书。由于北京大学出版社艺术鉴赏类系统教材的编写出版尚属首次,难免不够完善,真诚期待广大师生和读者批评指正,以便今后修订再版,使得本套教材日臻完美。

<div style="text-align:right">
彭吉象

2023年8月
</div>

前言

几年前,彭吉象教授给我来信,告诉我北京大学出版社计划出版一套"21世纪审美与人文素养丛书",他是这套丛书的主编,并邀请我为这套丛书撰写《音乐鉴赏》一书。彭教授是我多年的朋友,这个邀请难以推托,也就欣然接受了。考虑到以往类似的鉴赏书较多,如何寻找写书的切入点是我首先思考的问题。我大致查阅了已出版的音乐鉴赏书籍,发现这类书基本上都是音乐史的简写本或摘录本,与大众审美似乎还有一些距离。我们这本书的读者是普通大学生和音乐爱好者,既然读者对象已明确,就要尽可能站在他们的审美立场上来看问题、分析问题和解决问题。我初步拟定了一个提纲,设定为十八章,但后来谭艳女士希望按教育部规定的课时周数设定为十五章,她认为这样方便普通高等院校师生使用或参考,我觉得这样的考虑有道理,就确定为十五讲。

那写什么,如何写?我想年轻人会比我有更多的想法,也会更贴近青年学生。于是,我召集了早年毕业的五名博士——李晓冬、柯扬、高拂晓、段蕾和程乾。目前他们都在中央音乐学院任教,有的已是教授或副教授。我们开了一个会,我把最初的想法告诉他们,请他们各抒己见,并建立了一个《音乐鉴赏》的写作微信群,在微信群里开展讨论。经过一段时间的讨论,我们最后确定了十五章的内容和写作思路。我们想从问题和体裁着手,注重内容的人文色彩,重视中国音乐,尽量用普通人熟悉的语言来表达。十五章的结构如下:前三章是概论性的内容,分别是

"音乐的构成""音乐美的构成""音乐的体裁"。接下来的三章是关于中国传统音乐的内容,分别是"诗词歌曲与琴曲""戏曲音乐""江南丝竹与广东音乐"。再后面的八章主要阐述西方音乐的主要体裁,分别是"交响乐""协奏曲""室内乐""钢琴音乐""歌剧""艺术歌曲""合唱"和"音乐剧"。这些体裁传到中国以后,被国内的作曲家沿用,创作出不少优秀的作品。所以,这几章的内容也包括对中国作品的介绍。最后一章是"世界音乐"。

这十五章的写作分工是:我负责撰写"音乐的构成"和"音乐美的构成"两章,李晓冬负责撰写"音乐的体裁""歌剧""钢琴""室内乐"和"艺术歌曲"五章的西方音乐部分,段蕾负责撰写"歌剧""钢琴""室内乐""艺术歌曲""交响乐""合唱"六章的中国音乐部分以及"江南丝竹与广东音乐"整章的内容,柯扬负责撰写"交响乐"的西方音乐部分和"音乐剧"一章,高拂晓负责撰写"协奏曲""世界音乐"两章以及"合唱"的西方音乐部分,程乾负责撰写"戏曲音乐"和"诗词歌曲与琴曲"两章以及"音乐的体裁"的中国音乐部分。本书涉及的谱例较多,李晓冬、段蕾、高拂晓撰写的部分均由其本人完成,王次炤、柯扬和程乾撰写的部分由学生黄水源、苏哲、薛楷莨和李洁琼帮助完成。十五章的文稿和乐谱制作完成后,由段蕾统稿整理,最后由我审阅后定稿。

承担本书写作任务的几位教师,都有着繁忙的本职工作。除了教学和科研外,有的还承担了行政管理工作。柯扬时任中央音乐学院研究生部主任,高拂晓时任《中央音乐学院学报》副主编,李晓冬、段蕾和程乾也都是音乐学系的骨干教师,承担了多门必修课、选修课、小组课和论文指导课的工作。此外,他们还承担了各类科研项目和研究课题。但是,为了尽快完成这本教材,他们放弃了许多休息时间,花费了许多精力。尤其是段蕾,在大家十分繁忙而又面临交稿的节骨眼儿上,毅然承担了全书的统稿工作,对全书的格式、文体、乐谱和文字都做了调整和校对。在此,我代表全体写作组成员向她表示感谢!我们还要感谢黄水源、苏哲、薛楷莨和李洁琼四位学生帮助制谱。最后,我们特别要感谢的是北京大学出版社的

谭艳女士，她不但给本书的写作提出了具体的要求，而且不厌其烦地帮助大家规范文稿和谱例，编辑校改文字。

衷心希望这本教材能成为全国大学生学习音乐的良师益友，也能成为所有音乐爱好者的入门读物。

2020年1月1日

第一章
音乐的构成

音乐作为一门独立的艺术,有它自身的构成方式。声音是构成音乐的材料,声音的音高、时值和强弱关系的横向进行构成了音乐的旋律,其纵向进行构成了音乐的和声,不同旋律的叠置构成了音乐的复调,不同乐器的运用和结合构成了音乐的配器,不同的声音素材和段落的布局构成了音乐的曲式。一般来说,音乐是旋律、和声、复调、配器和曲式等形式构成的,是一个复杂的音响整体。但由于音乐形态和音乐表现需要的不同,以上形式不一定全部在音乐作品中运用。比如一首单声部的民歌,就是一个单旋律构成的音乐作品,不存在和声、复调、配器等形式。再比如一首钢琴独奏作品,不存在不同乐器的组合,也就不需要配器。因而,音乐作品构成的方式多种多样,取决于音乐表现的需要和音乐体裁的特殊性。

一、旋律与配器

我们在欣赏音乐作品的时候,通常最容易注意到的是它的旋律,也就是平时所说的曲调。音乐爱好者为了表示自己对某首作品的熟悉程度,往往也会哼出几句曲调。可见,旋律是音乐中最能打动人心的部分,也是构成音乐的最重要的因素。正因为如此,音乐学家玛采尔认为旋律是音乐诸

成分中最富有人性的内容。[1]因而，我们可以将旋律视为音乐的心声。此外，我们在欣赏一首器乐作品的时候，除了旋律外，往往还会注意到乐器的使用。假如是一首独奏曲，必然会注意到是什么乐器演奏的，可能是钢琴，或是小提琴，或是二胡，或是琵琶。假如是一首乐队作品，还会注意到不同乐器的音色以及不同乐器组合在一起的音响效果，也就是配器效果。配器是音乐重要的表现手段，也是音乐构成的重要内容。法国19世纪作曲家柏辽兹曾经说过，配器是作曲家在为音乐着色，"将这些不同的音响因素用来使旋律、和声与节奏具有独特的色彩"[2]。因此，我们往往把配器效果看作是音乐的色彩。

1. 音乐的心声：旋律

（1）旋律线：音高

旋律通常也叫曲调，由声音的三个要素——音高、节奏和节拍组成。第一，声音的高低，即音高。在音乐进行中，不同高低的声音所形成的起伏线条叫作旋律线。旋律线在五线谱上体现得比较清晰，假如我们用五线谱来记录一段旋律，把不同高低的音符用一条线连接起来，这条上下起伏的线条就是旋律线。

谱例 1-1：

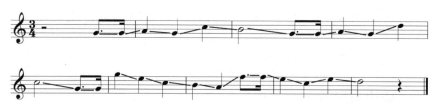

一般来说，根据音程大小，旋律的起伏可分为级进和跳进，二度进行为级进，三度以上进行为跳进。跳进可分为小跳和大跳，小跳一般指三度跳进，大跳一般指四度及以上的跳进。

[1] 参见玛采尔：《论旋律》，孙静云译，音乐出版社1958年版。
[2] H. 柏辽兹原著，R. 施特劳斯补充、修订：《配器法》上卷，姚关荣、童忠良、刘少立、张仁富译，李季芳校，人民音乐出版社1978年版，第2页。

谱例 1-2：

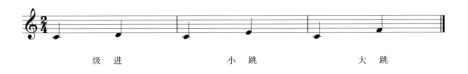

（2）时值变化：节奏

旋律不仅体现音的高低，还体现音的长短，也就是音的时值变化。由不同长度的音组成的时值变化叫作节奏。节奏通常以"拍"来计算，"拍"以音符为标准，包括全音符、二分音符、四分音符、八分音符、十六分音符、三十二分音符等等。通常，我们以四分音符或八分音符为一拍。

谱例 1-3：

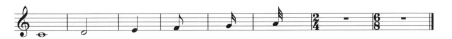

音符后的点叫附点，附点音符的时值是该音符原型时值的 1.5 倍。比如以四分音符为一拍，四分附点音符的时值即为一拍半。

谱例 1-4：

四分符点音符

（3）强弱变化：节拍

除了音的高低和长短以外，旋律还包括音的强弱变化，通常称之为节拍。节拍体现了音的强弱交替规律，比如：强—弱、强—弱的交替叫二拍子；强—弱—弱、强—弱—弱的交替叫三拍子；强—弱—次强—弱、强—弱—次强—弱的交替叫四拍子；等等。节拍通过小节线来划分。

谱例 1-5：

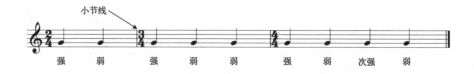

所以，旋律是声音的高低、长短和强弱交替规律的体现。一般来说，完整的旋律必须具备这三个要素。比如民歌《走西口》，它的旋律线以级进、小跳和六度大跳相结合为特点，它的节奏以八分音符和四分切分音[1]相结合为特点，它的节拍是以四分音符为一拍、每小节二拍的2/4节拍。

谱例 1-6（山西民歌《走西口》)：

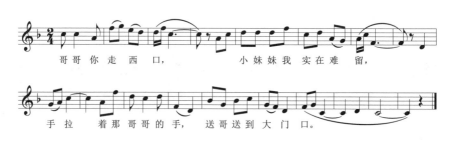

又比如歌曲《革命人永远是年轻》，它的旋律线以级进、小跳和七度下行跳进相结合为特点，它的节奏以重复八分音符和四分音符加八分音符相结合为特点，它的节拍是以八分音符为一拍、每小节三拍的3/8节拍。

谱例 1-7（《革命人永远是年轻》)：

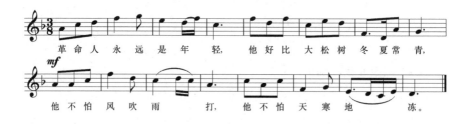

[1] 切分音指的是节奏的重音移动。通常，每小节的重音都在第一拍的第一个音上，切分音把重音移到第一拍的后半拍上，造成动荡的感觉。

再比如路德维希·凡·贝多芬（Ludwig van Beethoven）的《第九交响曲》（又名《合唱交响曲》）末乐章《欢乐颂》的主题，它的旋律线以上、下级进为特点，它的节奏以重复四分音符和四分附点音符加八分音符相结合为特点，它的节拍是以四分音符为一拍、每小节四拍的4/4节拍。

谱例1-8（《欢乐颂》主题）：

（4）美丽的旋律

① 来自民间的质朴、清新的旋律。

谱例1-9（云南民歌《小河淌水》）：

谱例1-10（河北民歌《小白菜》）：

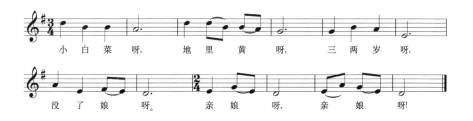

谱例 1-11（古巴民歌《鸽子》主题）：

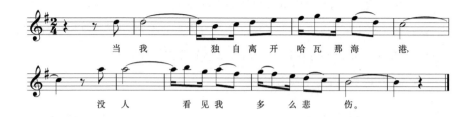

② 作曲家改编的优美旋律。

谱例 1-12（彼得·伊里奇·柴可夫斯基 [Pyotr Ilyich Tchaikovsky]《如歌的行板》主题）：

谱例 1-13（贝德利奇·斯美塔那 [Bedrich Smetana]《伏尔塔瓦河》主题）：

谱例 1-14（何占豪、陈钢小提琴协奏曲《梁山伯与祝英台》主题）：

③ 作曲家创作的不朽旋律。

谱例 1-15（彼特罗·马斯卡尼 [Pietro Mascagni] 歌剧《乡村骑士》间奏曲主题）：

谱例 1-16（塞缪尔·巴伯 [Samuel Barber] 弦乐合奏《弦乐柔板》主题）：

谱例 1-17（吕其明管弦乐《红旗颂》主题）：

④ 影视音乐中的动人旋律。

谱例 1-18（电影《辛德勒名单》中的插曲片段）：

谱例 1-19（电影《罗密欧与朱丽叶》中的插曲）：

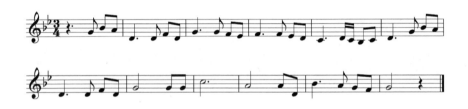

《绒花》谱例 1-20（电影《小花》[《芳华》引用] 主题曲）：

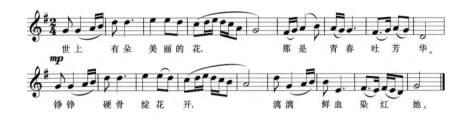

2. 音乐的色彩：配器

 音乐包括声乐和器乐。声乐曲即用人声演唱的作品，往往也有器乐伴奏。器乐曲即用器乐演奏的作品，有独奏、重奏与合奏等体裁。音乐的体裁将在第三章详细介绍，这里着重介绍各种乐器在音乐作品中的作用和表

现力。

各民族都有自己的乐器，西方乐器主要包括钢琴和管弦乐器，这些配器的使用，形成了音乐作品的色彩。西方管弦乐主要包括四个乐器组，分别是弦乐器、木管乐器、铜管乐器和打击乐器。其中弦乐器最富有人性，往往用于抒情；木管乐器各具个性，往往作为色彩性的乐器用于特定场景的描绘；铜管乐器庄严威武，是烘托音乐气势的主要力量；打击乐器作为乐队节奏的命脉，在乐队中的作用非同小可。此外，还有竖琴，也是一件色彩性的乐器。

（1）富有人性的弦乐

西方管弦乐队中的弦乐器包括小提琴、中提琴、大提琴和低音提琴。小提琴在乐队中往往分为两个声部，称为第一小提琴和第二小提琴，中提琴为独立声部，而大提琴和低音提琴在乐队中往往是一个声部，只是低音提琴演奏的音比大提琴低一个八度。

弦乐器是最富有人性的乐器组，因而也最适合表现抒情性的音乐。其中，小提琴的音色明亮、纤细，特别适合表现女性的形象。比如我们熟悉的小提琴协奏曲《梁山伯与祝英台》中"楼台会"一段的音乐，小提琴不仅用来表现爱情的主题，而且化身女性主人公祝英台的角色，与化身男性主人公梁山伯角色的大提琴形成对答，表现了梁祝楼台相会互抒衷情的动人情景。又比如里姆斯基-科萨科夫（Rimsky-Korsakov）的管弦乐组曲《天方夜谭》，一开始的小提琴独奏俨然是主人公舍赫拉查德王后的象征。

谱例 1-21（《天方夜谭》主题）：

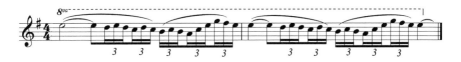

中提琴在乐队中很少作为独奏乐器出现。作为构成弦乐组和声的中声部乐器，中提琴音色厚重、沉稳，常用来表现深深的感叹和无尽的回忆。比如艾克托尔·路易·柏辽兹（Hector Louis Berlioz）的交响乐《哈罗德在意大利》，是一首不以中提琴协奏曲命名的中提琴与乐队协奏的作品，从头

至尾贯穿着中提琴独奏。在这部作品中，作曲家用中提琴来表现他在意大利阿布鲁齐山区漫游的诗意盎然的回忆。柏辽兹说："我要把这个乐器当作一个忧郁的梦幻者，就像拜伦的《恰尔德·哈罗德》的风格，因此把这部交响乐叫作《哈罗德在意大利》。"[1]

谱例1-22（《哈罗德在意大利》主题）：

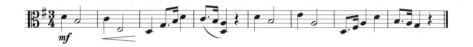

大提琴是弦乐器组的低音声部乐器，音色深沉、柔和，特别适合表现人物的诉说和温和宁静的情景。比如圣-桑（Saint-Saëns）在室内乐组曲《动物狂欢节》第十三首《天鹅》中，用大提琴来表现天鹅神圣高洁的形象及其给人的舒适安详之感。大提琴也可用来暗示和平的气氛，焦阿基诺·安东尼奥·罗西尼（Gioachino Antonio Rossini）歌剧《威廉·退尔》序曲开始，是一段大提琴重奏，音乐通过对安详、沉静的气氛的渲染，暗示了阿尔卑斯山地区人们安宁的生活。

低音提琴作为管弦乐队低音声部乐器，往往与大提琴形成八度重复关系。低音提琴有着特殊的音色，独立运用可产生特殊的效果。柏辽兹认为，它"能表达最崇高的敬畏"[2]。贝多芬《第九交响曲》第四乐章《欢乐颂》的主题，也是通过低音提琴来表现的：深沉而又悠远的庄严音调，仿佛是从天际传来。

（2）色彩斑斓的木管

木管乐器主要包括长笛、双簧管、单簧管和大管，以及短笛和萨克斯管。木管乐器在管弦乐队中除了参加合奏外，主要作为色彩性的独奏乐器使用。其中，长笛的音色清澈、明亮，往往用来表现清晨的霞光和皎洁的月色。比如挪威作曲家爱德华·格里格（Edvard Grieg）在《培尔·金

[1] 爱德华·唐斯：《管弦乐名曲解说》上册，上海音乐学院音乐研究所译，人民音乐出版社1988年版，第205页。
[2] H.柏辽兹原著，R.施特劳斯补充、修订：《配器法》上卷，姚关荣、童忠良、刘少立、张仁富译，李季芳校，第106页。

特》第一组曲第一分曲《朝景》中，用长笛演奏优美的主题，表现出朝阳从东方冉冉升起时天海静谧、霞光四射的景象。又如乔治·比才（Georges Bizet）歌剧《卡门》第三幕的间奏曲，长笛在竖琴分解和弦的映衬下，奏出一段平静的二重奏，表现了月光下的夜色和女主人公卡门对爱情的等待。

谱例 1-23（《培尔·金特》第一组曲每一分曲《朝景》主题）：

双簧管的音色具有田园风味，特别适合演奏旋律性强的乐句，柏辽兹也因此称之为"旋律性的乐器"，并认为"通过如歌式的演奏，双簧管能极其美妙地表达天真的妩媚、纯洁无辜，以及内心的欢乐和弱者的痛苦"[1]。比如柴可夫斯基舞剧《天鹅湖》第一幕，当王后宣布王子要在第二天的舞会上选定一个新娘时，远处传来天鹅的主题音乐，双簧管在竖琴的琶音和弦乐的震音下吹出了神圣而又略带哀婉的旋律，象征着天鹅的圣洁和对爱情的渴望。柴可夫斯基的另一部名作《第四交响曲》的第二乐章开始部分，双簧管吹出了一个完整的乐段，表达了被命运捉弄的"弱者的痛苦"。双簧管家族中还有英国管，亦称中音双簧管，它的音色比双簧管低沉，但更加浑厚。英国管与双簧管对答时，具有特殊的表现力。比如柏辽兹《幻想交响曲》第三乐章《在田野》的开始部分，英国管先吹出了一个略带忧郁的主题，双簧管随即用高八度来重复这个主题。正如作曲家在乐曲说明中写的："一个牧童吹起了牧歌，另一个牧童在应和着。"

谱例 1-24（《幻想交响曲》第三乐章《在田野》主题）：

[1] H. 柏辽兹原著，R. 施特劳斯补充、修订：《配器法》上卷，姚关荣、童忠良、刘少立、张仁富译，李季芳校，第 178 页。

单簧管的音色清澈、纯净而又丰满，音域很广，可演奏三个半八度的乐音。它的音乐表现力极为丰富，被称为管弦乐队中的演说家。卡尔·马利亚·冯·韦伯（Carl Maria von Weber）歌剧《魔弹射手》的序曲中，有一段极为动人的单簧管独奏。柏辽兹这样描述道："单簧管梦幻似的旋律，由弦乐器的震音伴奏着；在这种浓淡层次的运用上，我想不出比这更美妙的范例。难道这不是那个孤独的少女，那个猎人的金发未婚妻，在狂风暴雨震撼着的森林的深处柔弱地长叹？"[1] 单簧管的声音很富有弹性，往往用来表现舞蹈性的音乐形象。比如里姆斯基-科萨科夫管弦乐组曲《天方夜谭》第三乐章《王子与公主》中，单簧管在打击乐的伴奏下奏出了富有东方色彩的舞蹈性主题，使人联想起东方美少女翩翩起舞的景象。单簧管家族中还有萨克斯管，往往用来演奏爵士乐和流行音乐，但作曲家也会把它当作一种色彩性的乐器，用于管弦乐队中。比如法国作曲家莫里斯·拉威尔（Maurice Ravel）在管弦乐《波莱罗》中，用长笛及萨克斯等乐器演奏乐曲的主题，给人一种雍容华贵的感受。

谱例1-25（《波莱罗》主题）：

大管亦称巴松管，是木管乐器组的低音乐器，音色深沉而又怪诞，其高音区的音色还带有几分凄楚和忧愁。在柴可夫斯基《第六交响曲》第一乐章的引子中，音色低沉的大管始终盘旋在不稳定音上，令人不安。大管也常用来表现诙谐的主题，在沃尔夫冈·阿玛多伊斯·莫扎特（Wolfgang Amadeus Mozart）歌剧《费加罗的婚礼》序曲中，大管的独奏与歌剧的喜剧内容有关。在比才歌剧《卡门》第二幕的间奏曲中，大管用笨拙的声音表现了剧中不多的幽默场景。

[1] H. 柏辽兹原著，R. 施特劳斯补充、修订：《配器法》上卷，姚关荣、童忠良、刘少立、张仁富译，李季芳校，第225页。

（3）庄严威武的铜管

铜管乐器组包括圆号、小号、长号和大号，它是管弦乐队中最有气势的乐器组。当音乐进入高潮时，铜管乐必定是先锋。其中，圆号的音色浑厚而又悠远，往往用来表现辽阔和深沉的音乐主题。比如韦伯歌剧《魔弹射手》的序曲中有一段圆号重奏，似乎把人们带进茫茫的森林，而森林恰好是整部歌剧的自然背景。再比如现代京剧《智取威虎山》中杨子荣的唱段《打虎上山》前奏，圆号以富有中国戏曲音乐特色的紧拉慢唱方式，吹出一段高扬而又深远的旋律，在紧迫动荡的弦乐和打击乐的背景下，表现出杨子荣的磊落胸怀和必胜信念。圆号是铜管乐器中的中性管乐，往往作为铜管与木管的衔接乐器，把它们融合在一起。同时，圆号又常常和木管联合组成室内乐队。

谱例 1-26（《打虎上山》前奏主题）：

小号是铜管乐器组的高音乐器，音色嘹亮、坚定，往往以号角的姿态出现在乐队中，具有号召性的力量。比如贝多芬《第五交响曲》第四乐章，乐曲一开始，小号就吹响了英雄凯旋的主题，那是光明和胜利的象征，表达了贝多芬崇尚法国大革命和赞美英雄的内心情感。柴可夫斯基在管弦乐《意大利随想曲》中，用小号模仿军号，象征意大利军营。据说作曲家在意大利期间住在军营附近，每天对意大利的感受都是从军营的军号开始。小号也用于爵士乐的演奏，通过加弱音器表现爵士风格的主题。比如美国作曲家乔治·格什温（George Gershwin）在《蓝色狂想曲》中，安排了一段用小号加弱音器演奏的爵士风格主题旋律。

谱例 1-27（《蓝色狂想曲》主题）：

长号是铜管乐器组的多功能乐器,既可用于独奏,也可用于和声背景,有时还能与其他乐器演奏复调[1]。长号的音色圆润、浑厚,而且具有大幅度力度变化的能力,在管弦乐队中是一个举足轻重的声部。长号以独奏方式出现在乐队中时,往往给人一种庄严感。比如贝多芬《第九交响曲》第四乐章《欢乐颂》,乐章开始的一段长号独奏把人们引向庄严圣洁之地,表现的是诗人席勒在歌词中所表达的"亿万人民团结起来!大家相亲又相爱!欢乐女神圣洁美丽,灿烂光芒照大地"的崇高境界。

大号是铜管乐器组的低音乐器,与弦乐组中的低音提琴具有同样的地位。大号的音色低回、深沉,有一种沉重感,除了为管弦乐队的低音提供支持外,偶尔也有独奏的机会。比如法国作曲家拉威尔改编的管弦乐组曲《展览会上的图画》(原作为莫杰斯特·穆索尔斯基[Modest Mussorgsky]的同名钢琴组曲),其第四首《牛车》把大号作为主奏乐器,吹出了一段沉重、迟缓的旋律,很好地表现了老牛拉车时行走艰难的笨重形象。

(4)打击乐和竖琴

打击乐器种类繁多,包括鼓类乐器,如定音鼓、小军鼓、大鼓等;琴类乐器,如木琴、马林巴、钟琴、颤音琴等;金属敲打类乐器,如钹(吊钹、脚踏钹)、三角铁、大锣、风铃等;木头类敲打乐器,如木鱼、盒梆、响板、沙槌等。随着科技的发展,打击乐器的种类和性能也在不断发展。打击乐器在管弦乐队中所起的作用非常大,不仅是乐队进行中的节奏命脉,还是乐队气氛的重要烘托者。因此,人们往往把打击乐首席看作乐队的第二指挥。

管弦乐队中有一件特殊的弹拨乐器,那就是竖琴。竖琴颗粒式的音色带有几分高贵色彩。作为管弦乐队中特殊的色彩乐器,它不仅能在乐队气氛转折的一刹那把音乐引向高潮,还能与其他乐器构成二重奏,表现出华丽、梦幻和神秘的音乐色彩。比如法国作曲家阿希尔-克劳德·德彪西(Achille-Claude Debussy)的管弦乐前奏曲《牧神午后》,其中有一段长笛

[1] 复调指的是两个或两个以上的不同旋律同时进行。

与竖琴的二重奏,伴随着长笛全音音阶的旋律,竖琴级进的分解和弦表现出牧神在午后昏昏欲睡的景象。又比如柏辽兹的《幻想交响曲》第二乐章《舞会》,两架竖琴在弦乐震音的背景下奏出华丽的序奏,当圆舞曲第一主题结束时,竖琴用极为轻巧、明亮的渐强琶音把音乐带入情绪更为高涨的第二主题。这就是竖琴的独特魅力,其他任何乐器都不能替代它。

(5) 丰富多样的中国民乐

中国民族乐器种类繁多,可以分为弦乐器、管乐器、弹拨乐器和打击乐器四大类,其中弹拨乐器是中国最有特点的乐器组。民族乐器除了用于独奏、小合奏外,也可组成大型的管弦乐队,其演奏效果类似于西方交响乐。中国弦乐器主要有二胡、板胡和高胡,而二胡家族有中胡、大胡、京胡、坠胡、四胡等,这些弦乐器可统称为胡琴。胡琴较多用于民间戏曲和说唱,比如京胡用于京剧,高胡用于粤剧,二胡用于越剧,坠胡用于蒙古说唱,板胡则用于吕剧、秦腔、梆子戏、蒲剧、陇剧等多种地方戏。

二胡是中国胡琴中最有特色、应用最广的乐器。二胡的音色浑厚、圆润且柔美,这是西方弦乐器达不到的。尤其当二胡演奏哀伤的旋律时,悲美的柔情催人泪下。指挥家小泽征尔在聆听阿炳的《二泉映月》时,跪下身来恭听,感动得热泪盈眶。别人问他为何下跪,他说这是神圣的音乐,必须跪着聆听。黄海怀根据民间乐曲改编的二胡曲《江河水》,也用二胡特有的悲柔音色把凄凉悲切的音乐内容表现得淋漓尽致。刘天华创作的二胡曲《病中吟》充分利用了二胡的音色,来表达作曲家当时郁郁不得志的心境。二胡在民族管弦乐队中承担弦乐的中声部,弦乐的高声部则由高胡承担。

谱例1-28(《病中吟》主题):

高胡亦称粤胡,最早流行于广东地区,是广东音乐和粤剧的主奏乐器。

随着民族管弦乐队的出现，高胡成为乐队最主要的弦乐器，充当西方管弦乐队中小提琴的角色。高胡的音色清澈、透明、穿透力强，特别适合演奏华丽的装饰音和滑音，对体现广东音乐的韵味起着关键作用。比如大家熟悉的广东音乐《步步高》，高胡灵巧的滑音跳进把听众带进奋发向上的情绪中。《鸟头林》中，高胡的滑音和装饰音相结合，把丛林中的鸟语表现得惟妙惟肖。

板胡也称秦胡或椰胡，是民族乐队中的色彩乐器。它的音色坚实、清脆，而且穿透力极强。因而，板胡在乐队中不宜持续使用，往往作为独奏乐器演奏一些风格性极强的音乐段落。板胡多用于民间戏曲的伴奏，尤其是在地方梆子戏中，板胡的作用非同小可。板胡音乐与地方戏曲的关系密切，大多数板胡曲都由地方戏曲和说唱音乐演变而来。比如板胡独奏曲《大起板》是根据河南说唱音乐中的板头曲《小调大起板》改编的，《花梆子》则是根据河北梆子中的《行弦》和花梆子《幺二三》改编的。

弹拨乐器是中国民乐最有特色的乐器组。弹拨乐器声音具有颗粒性，在乐队中较难与管乐和弦乐融合在一起，较多作为色彩性的独立乐段出现，或者用来加强乐队的节奏。中国民族弹拨乐器主要有琵琶、古琴、古筝、扬琴、阮和三弦，此外还有柳琴、月琴以及少数民族的众多弹拨乐器。

琵琶是中国弹拨乐中最常用的乐器，既可用作独奏，也可用作重奏和合奏。琵琶的音色很独特，音域宽广，演奏技巧繁多，表现力极为丰富，既能表现慷慨激昂、威武雄壮的音乐形象，也能表现宽广柔美、幽静典雅的抒情旋律。最著名的琵琶曲当数《十面埋伏》，这首以我国历史上楚汉相争事件为题材的琵琶古曲，充分运用了琵琶丰富的表现力，将战争场面表现得淋漓尽致。《草原英雄小姐妹》是琵琶新曲代表作，表现的是蒙古族少女龙梅和玉荣小姐妹为保护羊群与暴风雪搏斗的故事。乐曲通过琵琶和管弦乐协奏的形式，充分运用琵琶丰富的演奏技巧，把草原小姐妹的英雄形象表现得惟妙惟肖。

古琴亦称七弦琴，是中国最古老的乐器，相传有两千多年的历史。古琴音量很小，但音色极为丰富，可分为散音、按音和泛音三种不同音色。

散音即空弦，音色清凉透彻。按音亦称实音，即按弦音，其高、中、低音的音色变化多端。泛音是用左手虚按徽位，发出轻盈回荡的音色。古琴原是古代文人自娱自乐、修身养性的乐器，后来发展为音乐会的演奏乐器，现代琴曲甚至还有协奏曲，其表现远远超出传统古琴的范畴。传统琴曲最著名的莫过《梅花三弄》和《流水》，前者以梅花傲风雪、抗严寒的品性来比喻人的品德高尚纯洁，后者则以"伯牙鼓琴遇知音"故事为题材，通过流畅的旋律和清澈的泛音表现出高山流水的奇境。

谱例1-29（《梅花三弄》主题）：

古筝是弹拨乐中最普及的一种乐器。古筝普及的原因是容易上手，而且音准和音色都比较容易把握。古筝的音域较宽，音色丰富，高音区音色清脆，中音区音色圆润，低音区音色浑厚。由于古筝音色独特且变化多端，因而很难在民族管弦乐队中与其他乐器融合，往往作为色彩性乐器出现。古筝较多用于独奏和重奏，比如大家熟悉的古筝曲《闹元宵》，作曲家运用多种民间戏曲素材，描绘出民间闹元宵的风俗场面和热烈气氛。以古曲《归去来》为素材发展而成的古筝曲《渔舟唱晚》，通过悠然舒缓的节奏和优美典雅的旋律，表现出渔家晚归时的丰收喜悦。

扬琴是民族器乐重奏与合奏中运用得最广泛的乐器，也是民间说唱音乐琴书的主要伴奏乐器。江南丝竹与广东音乐这两种最有代表性的民间合奏音乐中，扬琴是必不可少的乐器。扬琴的音色随着音区的变化而变化，高音区音色清脆、明亮，中音区音色圆润、饱满，低音区音色浑厚、回荡。作为颗粒性极强的弹拨乐器，扬琴往往以琶音的方式为主旋律伴奏。三弦是弹拨乐中音色最特殊的一件乐器，不宜与其他乐器混合使用，往往作为色彩性乐器出现在乐队的独奏段落中。阮是弹拨乐中音色最为柔和的乐器，有大、中、小之分，往往担任民族管弦乐队弹拨乐的中声部，起到和谐乐队的作用。

中国民乐中的管乐器主要包括笛子、唢呐、笙、箫、管子等。其中，笛子、唢呐和笙是民族乐队中常用的乐器。笛子分梆笛和曲笛：前者流行于北方，音区较高；后者流行于南方，音区较低。笛子是民族管弦乐队中的高音乐器，音色明亮、清脆，在乐队中有引领作用。作为独奏乐器，南北笛各有自己的特色。梆笛高亢嘹亮、坚硬激昂，比如根据北方民间乐曲改编的笛子曲《喜相逢》，用梆笛的吐音和滑音把家人久别重逢的喜悦心情表现得淋漓尽致。曲笛醇厚圆润、悠扬委婉，比如根据湖南民间乐曲改编的笛子曲《鹧鸪飞》，运用曲笛的连音和颤音，十分形象地表现出鹧鸪纵情翱翔之态。

唢呐是民族管弦乐队中的号角，是渲染气氛最有效的乐器，也是民间红白喜事场合必不可少的乐器。作为独奏乐器的唢呐善于烘托庆典气氛，表现诙谐情调，因此，表现热闹场面的民间音乐总少不了唢呐。家喻户晓的唢呐曲《百鸟朝凤》用唢呐模仿各种鸟叫，仿佛把听众带入百鸟争鸣、齐赞凤凰之美的情景之中。

谱例 1-30（《百鸟朝凤》主题）：

笙是民族管乐中能演奏双音与和声的乐器，在管乐组中起着融合声音的作用，也常常为笛子、唢呐等管乐伴奏。前面提到的笛子曲《喜相逢》和唢呐曲《百鸟朝凤》都是用笙伴奏。民族管乐中还有一件特色乐器——管子，流行于我国北方地区，音色极为个性化，因而在乐队中只作为色彩性乐器出现。根据东北民间乐曲改编的管子独奏曲《江河水》，用独特的音色表现出极为悲愤的情绪。

二、音乐的造型与结构：和声、复调与曲式

1. 音乐的造型：和声与复调

音乐中往往有两个或多个声音同时发声，这就是和声。按三度排列的和声叫作和弦。和声有多种形态，常见的有三种：第一种是作为持续音的和声，第二种是分解式的和声，第三种是作为节奏的和声。

作为持续音的和声：持续音是指一个音持续进行，持续和声即指几个音组成的和声持续进行。和声一般以和弦的形式出现，因此持续和声通常被称为持续和弦。持续和弦在音乐中起着衬托旋律的作用，往往作为旋律的背景，烘托旋律的表现力。持续和弦平稳不变，善于表现恬静、优雅的音乐内容。比如大家熟悉的何占豪、陈钢创作的小提琴协奏曲《梁山伯与祝英台》，乐曲的引子是一段优美的长笛独奏，在长笛独奏的旋律下方有一组持续进行的长音，把江南水乡的静谧感充分表现了出来。

谱例 1-31（小提琴协奏曲《梁山伯与祝英台》引子）：

持续和弦有时以较强的震音[1]形式出现，它虽然也是持续的长音，但由于有动荡感，产生了不安的效果。可见，同样的表现方式，不同的力度会产生不同的效果。比如俄罗斯作曲家柴可夫斯基作曲的芭蕾舞剧《天鹅湖》第一幕，双簧管吹出优美而又略带凄婉的天鹅主题，伴随着主题旋律的是一组弦乐震音的持续和弦和竖琴的琶音。

分解式的和声：分解的和声即把原先纵向同时发声的声音通过横向的方式分解进行，使听者通过听觉记忆获得和声感。由于分解式的和声往往以和弦的形式出现，因而通常被称为分解和弦。慢速的分解和弦往往作为

[1] 一个音或数个音以相同时值反复或交替出现。

抒情旋律的背景使用，给人一种安适、宁静的感觉。比如法国作曲家比才创作的歌剧《卡门》第三幕的间奏曲，长笛奏出抒情的旋律，竖琴弹拨和缓的分解和弦，衬托着歌剧启幕时的优美夜景。

谱例 1-32（歌剧《卡门》第三幕间奏曲片段）：

分解和弦的快速演奏通常叫作琶音，能增强音乐表现的色彩感。前面提到的柴可夫斯基舞剧《天鹅湖》的天鹅主题的音乐背景，通过竖琴的琶音演奏象征碧波荡漾的湖水。

谱例 1-33（舞剧《天鹅湖》第一幕主题）：

作为节奏的和声：和声也有加强节奏的功能，用和弦来强调某种节奏，在音乐作品中较为常见。比如歌剧《卡门》序曲中部的斗牛士主题，作曲家用和声强调进行曲的节奏，表现出斗牛士勇往直前的坚定意志。

谱例 1-34（歌剧《卡门》序曲主题）：

节奏和声在钢琴作品中很常见，往往作为右手主旋律的伴奏织体，突出主旋律的节奏和节拍特点。比如波兰作曲家弗里德里克·弗朗索瓦·肖邦（Fryderyk Franciszek Chopin）《降 E 大调夜曲》右手的主旋律，是一个极为优美的歌唱主题，左手则用节奏和声的织体把主题 12/8 拍的优雅节拍表现得淋漓尽致。

谱例 1-35（肖邦《降 E 大调夜曲》主题）：

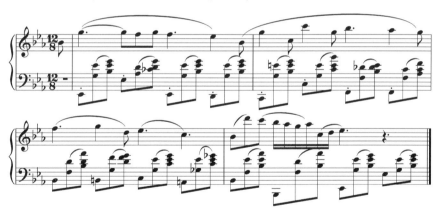

如果说和声指的是几个不同的声音同时发声，那么复调则指几个不同的旋律同时进行。复调有两种常见的形式，一种是对位，另一种是卡农。前者可以说是旋律的交织，也就是两个或两个以上不同的旋律交织在一起；后者可以说是主题的追逐，也就是同一个主题通过时间差在不同的声部相继出现，造成一种追逐感。

旋律的交织可以是两个相同性质的旋律，也可以是两个不同性质甚至

相反性质的旋律交织在一起。比如作曲家贺绿汀创作的钢琴曲《牧童短笛》的第一段，右手演奏一个主题，左手以对答的方式演奏另一个主题，虽然是两个不同的主题相互应和，但它们的音乐性质是一致的，共同表现了牧童骑在牛背上悠闲自得的样子。

谱例1-36（贺绿汀《牧童短笛》主题）：

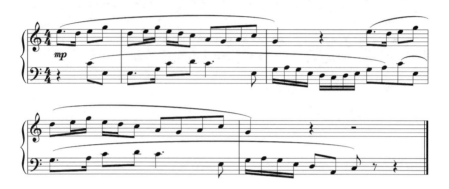

两个对位的声部有时候也会相互对立，作曲家往往会把两个对立的主题交织在一起，以体现某种戏剧性冲突。比如钢琴曲《两个犹太人，一个穷一个富》，是俄罗斯作曲家穆索尔斯基的钢琴组曲《展览会上的图画》的第六首乐曲。《展览会上的图画》是作曲家对亡友哈特曼个人画展的一篇侧写，全曲共有十首小曲，每首乐曲的标题都是原画的标题。第六首的创作原型是两个犹太人的画面，一个是富人，大腹便便，气势汹汹，不可一世；另一个是穷人，又瘦又小，躲躲闪闪，可怜巴巴。作曲家用钢琴低音区深沉的音色和强有力的切分节奏表现富人的形象，用钢琴高音区尖细的音色和细碎不定的节奏表现穷人的形象，并通过对位的方式把两个截然不同的人物形象交织在一起，共同表现出同名画作的画面形象。

谱例1-37（穆索尔斯基《两个犹太人，一个穷一个富》主题）：

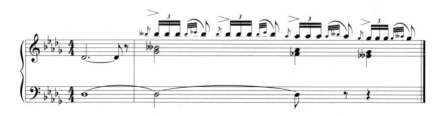

复调的另一种形式是卡农，通过时间差，以主题追逐的方式把多声部交织在一起。卡农有二部、三部、四部等，二部卡农即两个不同声部通过时间差演奏（唱）同一个主题，三部卡农、四部卡农即三个或四个不同声部演奏（唱）同一个主题。卡农用于合唱音乐时，往往被称为轮唱。比如作曲家冼星海创作的合唱曲《保卫黄河》运用四部卡农的手法，表现出黄河水一浪高一浪的气势，以此来象征中国人民前赴后继的抗日决心。

谱例1-38（《保卫黄河》三部卡农）：

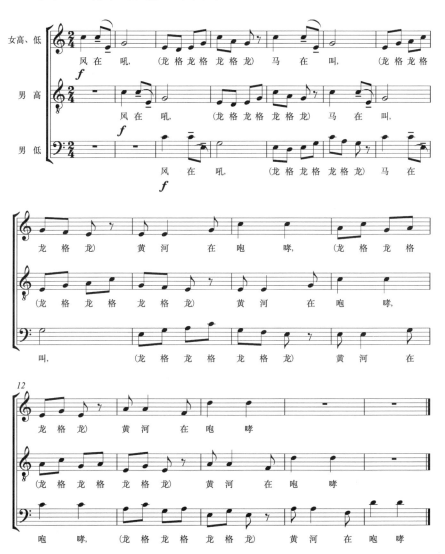

2. 音乐的结构：曲式

任何艺术都不是杂乱无章的，有它自身的结构方式。音乐艺术同样有自身的结构，体现出某种形式美。根据不同的原则组成的音乐结构，通常被称为曲式。常见的曲式有一部曲式、二部曲式、三部曲式、变奏曲式、回旋曲式、奏鸣曲式和多段连体曲式等。

音乐由乐段、乐句和乐节组成。乐段是音乐结构的基础，通常包括两个以上的乐句（phrase）。乐句是相对完整的乐思，往往是一个完整旋律的载体。乐句有长有短，通常包括两个以上的乐节。乐节是乐句的素材，往往被称为主题。乐节有长有短，最短的乐节被称为动机（motive）。动机通常也被看作有一个节拍[1]重音的音乐素材，它有时会成为全曲的核心，甚至是一部交响乐的主导动机，贯穿全曲。贝多芬《命运交响曲》最开始的四个音动机就是如此。

谱例 1-39（《命运交响曲》主导动机）：

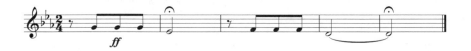

单一结构的一部曲式：曲式由一个或多个乐段组成，单乐段的曲式叫一部曲式，或称为一段体，是一种单一结构的曲式。一部曲式原则上只有一个主题，并且音乐始终在同一个调上。这种单一结构的曲式大多用于小型歌曲中，尤其是在一些简单民歌中，一段体的运用十分常见。中国民歌中四个乐句的一段体结构，往往是"起—承—转—合"形式。第一句是开始句，称为"起"；第二句是第一句的继续，称为"承"；第三句是变化句，称为"转"；第四句是总结性的乐句，称为"合"。

对比结构的二部曲式：所谓二部曲式，通常指由两个乐段组成的曲式结构，有时也称为二段式，是一种对比结构的曲式。之所以有两个乐段，主要是因为有两种相对独立的音乐陈述，各自成为一个段落，共同构成完

[1] 节拍是音乐中周期性出现的有一定强弱的节奏组织形式。

谱例 1-40（《走西口》）：

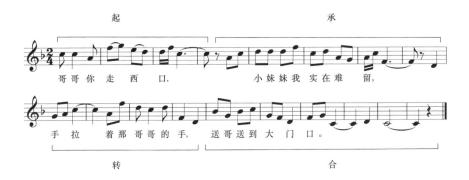

整的音乐表达。二部曲式的两个乐段通常是不同的主题材料，也可以是两个有一定联系但有区别的主题材料。两个乐段的每一段都有一个终止式[1]，从欣赏的角度来说，听每一段都有结束感。比如刘炽的合唱曲《我的祖国》，第一段是抒情的领唱，表达了对祖国美丽河山的赞美；第二段是进行曲风格的合唱，表达了战士们保家卫国的决心。

谱例 1-41（《我的祖国》第一主题）：

对称结构的三部曲式：所谓三部曲式，即由三个段落构成的曲式，也称为三段式。三部曲式的三个段落可以是各自独立、不重复的三个乐段，也可以是前后重复、中间对比的三个乐段，后者通常叫作带再现的三部曲式。从形式美的角度来看，这种曲式显然呈现出对称的结构特点。比如马

[1] 用来表示结束乐段的和声进行。

谱例 1-42（《我的祖国》第二主题）:

思聪的小提琴曲《思乡曲》，前后两段的音乐主题采用了内蒙古民歌《城墙上跑马》的旋律，音乐缠绵忧伤，颇有怀念之情。中间段用小提琴双音演奏，带有激动、迫切之感，仿佛归心似箭，急于和亲人团聚。

变化结构的变奏曲式：变奏曲式通常有一个完整的主题乐段，就像一部曲式那样，在一个主题下展开，并且有终止式，然后根据需要，通过各种音乐发展的手法进行变奏。每个变奏都是依据主题段落的材料进行变化，而且篇幅与主题乐段相同。以变奏曲式写的音乐作品通常叫作变奏曲，历史上几乎所有著名作曲家都写过变奏曲。贝多芬写过许多变奏

谱例 1-43（《思乡曲》主题）：

曲，其中《c 小调主题及 32 首钢琴变奏曲》包括一个主题乐段和 32 首变奏曲，充分体现了贝多芬非凡的作曲才能。不少作曲家采用民歌主题或其他作曲家作品的主题作为主题段落创作变奏曲，比如丁善德的《中国民歌主题变奏曲》、周广仁的《陕北民歌主题变奏曲》等。约翰内斯·勃拉姆斯（Johannes Brahms）曾经创作过《亨德尔主题变奏曲和赋格》《海顿主题变奏曲》和《舒曼主题变奏曲》等。

变奏曲式图式：

主题＋变奏 1＋变奏 2＋变奏 3＋变奏 4……

循环结构的回旋曲式：变奏曲式以一个主题段落为材料依据，所有变奏都在一个主题基础上展开，而回旋曲式虽然也有一个主题段落，但在主题段落呈示后，就有一个新的段落插入。这个新段落与主题段落形成对比，称为插部。在插部陈述之后，主题段落又呈示一次，之后再出现一个新的插部，以此类推，形成一种循环往复的音乐表现，这就是回旋曲式的结构形态。

回旋曲式图式：

主部＋插部 1＋主部＋插部 2＋主部＋插部 3＋主部……

戏剧结构的奏鸣曲式：奏鸣曲式是西方音乐曲式结构的最高形式，包括三个部分——呈示部、展开部和再现部。呈示部有两个主要部分，即主部和副部。主、副部的主题和调都形成对比，好比一对矛盾；展开部通过转调和各种发展手法对呈示部的主题进行展开，使音乐趋于紧张；再现

部顾名思义是对呈示部的再现，但音乐通过调的统一，弱化了呈示部的主题对比，似乎是在解决矛盾。因此，奏鸣曲式是一个提出、激化和解决矛盾的辩证过程，特别适于表现戏剧性的音乐内容。交响乐、协奏曲、室内乐的主要乐章，以及交响诗、交响音画等普遍运用奏鸣曲式进行创作。小提琴协奏曲《梁山伯与祝英台》就是用奏鸣曲式写成的，它是单乐章的协奏曲，奏鸣曲式的三个部分分别呈现了这个戏剧故事的三个主要情节。呈示部的标题是"草桥结拜"，展开部的标题是"抗婚"，再现部的标题是"化蝶"，作曲家采用奏鸣曲式的结构，把梁山伯与祝英台的爱情故事通过音乐表现出来。

连缀结构的多段连体：以上介绍的曲式结构普遍运用于西方古典音乐中，中国现代音乐创作也经常借鉴这些结构形式，但中国传统音乐所运用的曲式结构却与西方音乐不大相同，采用的是"散—慢—中—快—散"的多段散体结构。无论是古代宫廷音乐，还是历史悠久的古琴音乐，以及现代的戏曲，等等，都普遍采用这种结构形式。比如古琴曲的传统结构是：散起（散）—入调（慢）—入慢（中）—复起（快）—尾声（散）。戏曲曲牌体的结构是：散板（散）—慢板（慢）—中板（中）—散板（散）。戏曲板腔体的结构是：导板（散）—慢板（慢）—快三眼、原板（中）—二六、流水、垛板（快）—散板（散）。

第二章
音乐美的构成

俄罗斯著名作曲家柴可夫斯基于1871年创作了脍炙人口的《第一弦乐四重奏》，其中的第二乐章《如歌的行板》尤为著名。1876年，俄罗斯著名作家列夫·托尔斯泰访问莫斯科音乐学院，学院为他举行了音乐会，演奏了这首弦乐四重奏。托尔斯泰听到《如歌的行板》时，流下了眼泪。事后，托尔斯泰致信柴可夫斯基，说他在作品中感受到俄罗斯人民的苦难。

《如歌的行板》的音乐主题取材于一首乌克兰民歌，音乐非常优美，不仅具有浓郁的民间风格，而且感人至深，催人泪下。这是一首抒情并带有伤感意味的音乐作品，它的音乐风格很鲜明，具有浓郁的民族特色和浪漫主义音乐的抒情特点。从写作背景来看，《如歌的行板》这首作品表达了当时包括作曲家在内的俄国知识分子内心的痛苦和迷茫。这部作品诞生于俄国社会大变革的动荡时代，知识分子面临着思想和精神上的巨大矛盾，托尔斯泰说他在作品中"已接触到忍受苦难的人民的灵魂深处"[1]。由此可见，这部音乐作品包含着比喜怒哀乐等基本情绪和民族的、时代的风格特征更为深刻的美的内容，这就是音乐作品的精神内涵。正是基本情绪、风格特征和精神内涵，以及音响所引发的想象和美感共同构成了音乐美。

[1] 人民音乐出版社编辑部编：《西洋百首名曲详解》，人民音乐出版社1985年版，第381页。

一、音乐中的基本情绪

人们常说音乐是人类感情的共通语言,主要指音乐的基本音响带给人们的一般感受是共同的。这种一般的感受就是人们对音乐中的基本情绪的体验。对于音乐中的基本情绪——喜怒哀乐,所有机体健全的人都是熟悉的。比如抒情的音乐绝对不会引起人们的紧张情绪,紧张的音乐也不会使人感到轻松愉快,振奋人心的进行曲不会导致人们萎靡不振,缠绵曲折的悲歌也绝不会使人欢乐兴奋。追悼会上,一曲葬礼进行曲表达了人们内心的悲伤和痛苦;婚礼庆典上,一曲婚礼进行曲表达了人群的欢乐和喜悦。所以,基本情绪可以说是音乐中一种大众化的审美内容,人人都能感受得到。

美国作曲家塞缪尔·巴伯 1936 年创作的《弦乐柔板》,是一首曲折缠绵的挽歌式的抒情曲,每一位听众都会被其忧伤的情绪所打动。巴伯创作《弦乐柔板》时正是美国无调性现代音乐盛行之际,他坚持调性音乐的写作,遭到美国新闻界的批评,但其作品所表现出来的真挚情感深入人心,无论是现代派音乐的倡导者,还是普通的民众,都无不为之感动。

谱例 2-1(《弦乐柔板》主题):

再比如苏联作曲家德米特里·肖斯塔科维奇(Dmitri Shostakovich)为庆祝十月革命而创作的《节日序曲》,引子是小号与圆号吹奏的象征着凯旋的号角声,呈示部主部是欢乐的舞曲,副部则是宽广嘹亮的颂歌,充溢着自豪之情和欢乐的气氛。这部作品在任何场合演奏,都能够激起听者的热情和欢愉。

谱例 2-2（《节日序曲》主题）：

音乐中的基本情绪对听众来说，是一种直觉感受。听众无需经过理性判断，单凭音响对感官的刺激就能直接感受到。上面提到的巴伯的《弦乐柔板》，当缠绵曲折的弦乐响起的时候，每一位听者无需思考，就会为之感动。肖斯塔科维奇的《节日序曲》欢乐的铜管声响起时，听者还未分析、判断声音构成和音乐走向，就已沉浸在欢庆的气氛之中。美国著名心理学家、美学家玛克斯·德索认为这是一种近乎生理的反应，并称之为"审美反射"。他说："当一个声音开始歌唱时，我们远没有听清歌词与旋律便觉得已经深受感动了。有些音色会立即兴奋或和缓，使我们变得狂怒，或者又像微风一样轻抚我们。"[1]这段话形象地表达了人们在感受音乐基本情绪时的审美特征。心理学认为，审美活动并非纯感性也非纯理性，而是感性与理性两者的综合。处在"审美反射"这一初级阶段时，人们的审美心理活动只是一种单纯感性的活动。从这一审美特性出发，我们可以把音乐中的基本情绪称为感性的审美内容。

正因为音乐情绪是音乐中感性的、大众化的审美内容，所以听众在欣赏音乐的时候，最直接也最容易感受到的就是音乐中的基本情绪。无论是大型的交响乐，还是小型的浪漫曲，无论是古典音乐，还是流行音乐，它们最先作用于人们的都是基本的情绪。

《第九交响曲》是贝多芬全部创作的高峰和总结，其中第四乐章是采用席勒的诗篇《欢乐颂》写成的交响合唱，音乐宏伟壮丽，至今都在传颂。《第九交响曲》表现的基本主题是通过斗争走向胜利，这正是作曲家贝多芬

[1] 玛克斯·德索：《美学与艺术理论》，兰金仁译，中国社会科学出版社 1987 年版，第 96 页。

所信奉的欧洲资产阶级革命目标。席勒在诗篇中写道:"啊,朋友,何必老调重弹!还是让我们的歌声汇合成欢乐的合唱吧!欢乐!欢乐!欢乐女神圣洁美丽,灿烂光芒照大地……亿万人民团结起来!大家相亲又相爱!欢乐女神圣洁美丽,灿烂光芒照大地!"《欢乐颂》虽然有席勒写的歌词在引导听众,但是,当人们丝毫不懂得德文的含义时,音乐依然能带给人欢乐感和乐观向上的情绪。

谱例2-3(《欢乐颂》主题):

柴可夫斯基的《第六交响曲》被命名为"悲怆",这是柴可夫斯基生命中最后一部巨作,有人称之为这位伟大作曲家的"天鹅之歌"。《第六交响曲》也被认为是作曲家自己生活的写照,反映了19世纪俄罗斯知识分子对生活感到迷茫和绝望的心理。创作《第六交响曲》时,柴可夫斯基在生活上遇到极大的打击。给予他13年物质和精神支持的、"能够了解他的灵魂的友人"梅克夫人突然与他绝交,给予他母亲般照顾的妹妹亚历山大·达维多娃不幸去世,而缠绕他一生的同性恋情结也使他日益自闭和孤寂,此时的作曲家内心有着无法摆脱的痛苦和绝望。这部交响曲是柴可夫斯基最好的作品之一,他自己也曾坦言:"毫不夸大地说,在这部交响曲里我倾注了自己的全部心血,在旅途中起腹稿时我常常恸哭失声","我确实认为它是我的全部作品中最好的,特别是,最真挚的,我从不曾像爱它这样爱过我的其他音乐子女"。[1] 也正因为如此,这部交响曲一反常态,在结构布局上将第四乐章设定为"悲恸的柔板",这似乎也预示了柴可夫斯基一生的

[1] 转引自毛宇宽编著:《俄罗斯音乐之魂——柴可夫斯基》,三联书店(香港)有限公司2000年版,第192页。

"悲怆"结局。即便我们丝毫不了解作品的创作背景,单听音乐,也能感受到悲伤的情绪。

既然音乐中的基本情绪是一种大众化的审美内容,那么,情绪越鲜明的音乐作品,也就越容易为人们所接受。正因为如此,绝大多数流行的通俗音乐的情绪往往都表现得比较鲜明。人们在聆听这类音乐时,比较容易被鲜明的情绪所感染。比如20世纪80年代在国内比较流行的民间歌曲《走西口》和《信天游》以及电视剧《便衣警察》和《雪城》的插曲,它们的情绪都表现得非常鲜明。尤其是两部电视剧的插曲,都采用了西北民歌的音调,而西北民歌恰恰是一种善于表现压抑、悲哀情绪的民歌类型。

在我国最流行的欧洲音乐要数约翰·施特劳斯(Johann Strauss)父子的圆舞曲,原因也在于其情绪类型非常鲜明。约翰·施特劳斯父子共创作了数百首圆舞曲,如《蓝色多瑙河圆舞曲》《维也纳森林的故事圆舞曲》《春之声圆舞曲》《皇帝圆舞曲》等,不仅在奥地利家喻户晓,而且受到全世界人民的喜爱。影片《翠堤春晓》展现了约翰·施特劳斯在广场、马车上为大众指挥和演奏圆舞曲,1872年应邀去美国波士顿、纽约等地演出,亲自指挥两千人组成的管弦乐团、两万人组成的合唱团联合演出《蓝色多瑙河圆舞曲》的盛况,从中可以看出这位作曲家在大众中的崇高地位。维也纳金色大厅每年举行的新年音乐会,也会演奏约翰·施特劳斯的圆舞曲以及其他作品。1899年约翰·施特劳斯逝世时,维也纳举行了十万人的盛大葬礼。这位作曲家的作品之所以深受民众的喜爱,其重要原因之一是他的作品所表现的基本情绪非常鲜明,很容易满足大众的审美需求。

另一方面,一些较为深刻的音乐,其基本情绪并不那么鲜明。比如贝多芬《第五交响曲》第一乐章的主题,弗朗茨·李斯特(Franz Liszt)诸多交响诗的主题,都很难把它们表现的情绪归于某种类型。这是由于作曲家在创作比较深刻的音乐作品时,往往不把注意力放在情绪的外在渲染上,而更注重对音乐内在特征和个性的表达。

贝多芬《第五交响曲》(又名《命运交响曲》)是继《第三交响曲》(又名《英雄交响曲》)之后的又一部史诗性巨作。这部作品于1808年初

完成，同年 12 月在维也纳皇家剧院首演，贝多芬亲自指挥。第一乐章的主题由一个均匀的类似敲门的节奏（三个同音和一个下三度音）构成，被称为"命运的主题"。这个主题贯穿交响曲的四个乐章，是这部交响曲的核心动机。贝多芬曾说："我要扼住命运的咽喉，它不能使我完全屈服。""命运"的主题充分体现了作曲家与命运抗争的决心和坚定信念。然而，这个带有深刻意义的"命运"主题，却很难判断其情绪类型，是"喜"，是"怒"，是"哀"还是"乐"？似乎都不是，而是有着更深层次的含义。

谱例 2-4（《命运交响曲》主题）：

匈牙利作曲家李斯特是标题音乐的倡导者，他的交响曲和交响诗大都以文学作品为题材，比如《浮士德交响曲》的创作构思出自歌德的同名诗剧《浮士德》。这是一部富有哲学意味的长篇叙事诗剧，作曲家李斯特把它浓缩提炼为三个乐章，分别以诗剧中的三个主要人物为标题——第一乐章《浮士德》(*Faust*)、第二乐章《玛格丽特》(*Gretchen*)、第三乐章《梅菲斯特费勒斯》(*Mephistopheles*)。李斯特为第一乐章《浮士德》创造了三个主题，分别代表主人公的多重性格。其中第一主题非常特殊，用了半音音阶的十二个音，表现浮士德在严肃地思考。这个主题带有哲学沉思的意味，很难把它纳入喜怒哀乐的基本情绪范畴。

谱例 2-5（《浮士德交响曲》第一乐章《浮士德》第一主题）：

由以上可以看出，音乐中的基本情绪有时并不一定是明确的，虽然它往往会决定一部音乐作品的基本格调，但它本身并不能代替基本格调。事实上，基本情绪并不能体现音乐作品的深刻程度。基本情绪作为音乐美的

构成部分，既具有独立的一面，又具有依附性的一面，而它的独立性和依附性又往往随着音乐作品的深刻程度发生变化。作品越深刻，它的依附性就越强，独立性就越弱。与之相反，作品越浅显，它的依附性就愈弱，独立性就愈强。

当我们在聆听勃拉姆斯的《第一交响曲》的引子时，很难把音乐中的基本情绪与它的风格体系和精神特征分隔开来。因为作曲家在表现一种较为深刻的精神内容时，绝不会只把注意力集中在对某种情绪的渲染上，此时听众也就很难把基本情绪从音乐美的整体内容中分离出来。假如我们聆听的是一首 18—19 世纪的维也纳圆舞曲，情况就会完全不一样。我们很容易把自己的注意力集中到音乐的情绪和气氛上，甚至感到双脚无法控制，急于翩翩起舞。音乐中的基本情绪对于非专业的听众来说尤为重要，因为他们在欣赏音乐时往往受基本情绪的支配，对于音乐能否被理解的判断也往往以自身的听觉感知系统能否驾驭音乐的基本情绪为标准。正因为如此，非专业或音乐修养较一般的听众往往乐于欣赏那些情绪表达较为外化、情绪类型较为鲜明的音乐作品。

二、音乐的风格特征

音乐的风格特征也是音乐美的重要内容，往往通过各种形式美的范畴体现出来，比如逻辑的与直观的、有序的与混沌的、内向的与外向的等等。巴洛克、古典主义、浪漫主义和现代音乐的风格特征的不同也主要体现在这些美学范畴的差别上。比如巴洛克时代的音乐，特别是约翰·塞巴斯汀·巴赫（Johann Sebastian Bach）的赋格曲，可以说是欧洲音乐中"有序"展开的典范。古典主义音乐的展开脉络也井井有条，秩序感突出，前后的逻辑关系非常清楚。浪漫主义音乐的展开线索则往往缺乏逻辑性，形式自由，同时想象极为丰富，经常出现一些意料之外的东西。再比如，有些作曲家长于表现外在的东西，他们的音乐往往显得辉煌、精致、引人注

目,比如费利克斯·门德尔松(Felix Mendelssohn)的作品;有些作曲家善于表现内在的东西,他们的音乐往往富有一种内在的张力,音乐的外部表现并不十分引人注目,但内在的精神表达相当深刻。当然,也存在内在与外在表现适中的音乐家,比如肖邦就被人称为"恰好得其中庸"[1]的作曲家。

音乐风格体系的形成受到多种因素的影响,因此,既有不同的历史时期形成的时代风格,也有不同的地域与民族形成的民族风格,还有不同的作曲家和表演艺术家形成的个人风格,等等。音乐风格往往通过特定的音乐形态体现出来,同时又包含着某种文化特征和艺术个性。

1. 时代风格

时代风格是指某一个历史时期所形成的艺术风格,尽管具有普遍性,但往往又具有一定的地域性。比如浪漫主义虽然是一种普遍的文化现象和艺术风格,但它主要发生在欧洲,同一时期的亚洲音乐所体现的是完全不同的文化潮流。音乐的时代风格主要通过音乐的思维特征、结构特征和表现特征等体现出来,比如巴洛克音乐风格、古典主义音乐风格和浪漫主义音乐风格等都是如此。

巴洛克(Baroque)是17—18世纪欧洲盛行的一种装饰华丽的艺术风格,源于意大利,以建筑和绘画为代表,后来被借用到音乐领域,意指17世纪至18世纪中叶以安东尼奥·卢奇奥·维瓦尔第(Antonio Lucio Vivaldi)、巴赫、乔治·弗里德里希·亨德尔(George Friedrich Handel)为代表的意大利和德奥的音乐风格。这种风格主要体现在复调思维,以及与复调思维有关的结构形态上。巴洛克音乐的速度平稳,一个乐章往往只用一种速度,给人持续不断的感觉,而它的力度变化则采用阶梯式的对比,没有渐强或渐弱的渐进。

复调思维是巴洛克音乐的主要特点。所谓复调,即指两个或两个以上

[1] 野村良雄:《音乐美学》,金文达、张前译,人民音乐出版社1991年版,第67页。

的声部同时进行，或者把两个或两个以上的旋律组合在一起，同时进行。带有复调思维的音乐往往采用对位法（counterpoint），通过模仿的手段把一个独立的声部附加在另一个声部上，声部之间各自独立又紧密配合，组成一个相互关联的整体。德国作曲家巴赫是巴洛克时期复调音乐作曲家的重要代表，他创作了大量合唱、管弦乐和钢琴的复调作品，尤其是钢琴作品广为流传。他不仅为成熟的钢琴家创作了许多复调作品，如《平均律钢琴曲集》（48首前奏曲与赋格），而且为钢琴初学者写作了15首二声部的创意曲和15首三声部的创意曲，这些创意曲也成为青少年学习钢琴的必练曲目。

谱例2-6（巴赫《三部创意曲》第八首）：

巴洛克音乐建立在多声部结合的基础上，声部和声部之间的对位和模仿使得巴洛克音乐内部形成了连环体的结构。当我们在聆听巴洛克音乐的时候，往往有一种一环套一环持续推进的感觉，也就是一个声部的主题结束的同时，另一个声部的模仿对位会出现，以此类推，形成一个持续不断的连环套，只有在乐段结束时才有终止感。

亨德尔是巴洛克时期与巴赫齐名的另一位德国作曲家。亨德尔对巴洛克音乐的贡献主要体现在歌剧和清唱剧的创作上，他创作了46部歌剧和32部清唱剧，以及大量的室内乐、宗教合唱和两部管弦乐（《水上音乐》《焰火音乐》）。

《水上音乐》是一部管弦乐组曲，创作于1715年，是亨德尔的器乐作品中至今仍普遍为人喜爱的组曲之一。这部作品最初由二十首曲子组成，后来经英国曼彻斯特哈莱乐团的指挥哈蒂（Harty）爵士改编，成为六个乐章的组曲——快板、布莱舞曲、小步舞曲、号角舞曲（古代的三拍子舞

曲）、行板、坚定的快板。我们可以从这六首乐曲中感受到巴洛克音乐的持续性节奏和音乐内部连环体的结构。

巴洛克音乐的节奏往往呈现为自由节奏和律动节奏两种形式。前者自由、松散，不入板，带有思索和遐想的意味；后者节奏鲜明，主题一环套一环，音乐不断往前推进，带有律动性和前进感。这两种节奏，在巴洛克时期通过两种典型的音乐体裁表现出来：一种是前奏曲与赋格，主要体现在钢琴和器乐作品之中；另一种是咏叹调和宣叙调，主要体现在歌剧和声乐作品之中。前面提到的德国作曲家巴赫创作的48首前奏曲与赋格就是这类钢琴曲的范例。

维瓦尔第的小提琴协奏曲《四季》是最有代表性的巴洛克音乐作品之一。该作品创作于1725年，是维瓦尔第晚年创作的十二首协奏曲中的第一至第四首，合称《四季》。《四季》也是维瓦尔第最著名的作品，分《春》《夏》《秋》《冬》四首，每首各三个乐章，其中《春》最为著名。《春》的音乐富有活力，轻快愉悦的旋律带给人温暖的春意和盎然的生机。《夏》的音乐显得松散，表现的是夏日的阳光带给人烦恼的情绪和懒洋洋的疲乏之感。《秋》描写的是丰收季节，村民饮酒作乐，欢庆丰收。《冬》的音乐则另有一番情趣，展现出茫茫的雪景以及宽阔的冰河上人们嬉戏的姿态。《冬》的第二乐章极为优美，曾被改编为管弦乐，广泛流传。

谱例2-7（维瓦尔第《冬》第二乐章主题）：

宗教合唱是巴洛克音乐的重要体裁，包括弥撒曲、清唱剧、受难曲等多种形式。弥撒曲是天主教弥撒仪式所用的复调风格的声乐套曲。早期的弥撒曲无伴奏，巴洛克时期的弥撒曲用管风琴或管弦乐队伴奏，并加

入咏叹调、宣叙调和二重唱。这一时期的弥撒曲以巴赫的《b小调弥撒》最为著名。清唱剧是一种以《圣经》为题材的声乐表现形式，有剧情和人物，但没有舞台表演，仅仅以音乐会的形式展现，包括咏叹调、宣叙调、合唱、重唱和乐队前奏或间奏。巴洛克时期最著名的清唱剧为亨德尔的《弥赛亚》。受难曲是以耶稣受难为题材的声乐体裁，这一时期最著名的受难曲为巴赫的《约翰受难曲》和《马太受难曲》，它们分别取材自《约翰福音书》和《马太福音书》，表现耶稣受难的故事。《马太受难曲》具有史诗般的气质，深沉延绵的合唱充满真挚的感情，被认为是巴赫的巅峰之作。《约翰受难曲》在情感表达上与《马太受难曲》正好相反，充溢着极其悲愤和近乎狂暴的情绪，但它的终曲是一首众赞歌，表达了人类在生命终结的那一刻对上帝的祈求，希望上帝差遣天使，将其灵魂带入天堂，沐浴上帝的荣耀之光。

谱例 2-8（巴赫《约翰受难曲》终曲主题）：

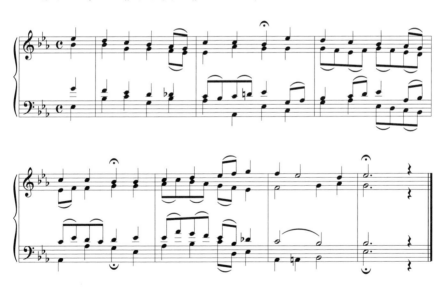

古典主义（Classical）音乐指 18 世纪中叶至 19 世纪上半叶德奥的音乐。"古典"原指西方文明中古希腊和古罗马所代表的"经典的古代"，后来经过文艺复兴和巴洛克时期，直至 18 世纪中叶庞贝古城被发掘，人们才真正开始重新发现"古典"。简朴、宏伟、宁静、优雅和完美的秩

序,以及与此相应的德国古典哲学的逻辑思维,正是古典主义音乐所追求的。

维也纳古典乐派的三位代表——弗朗茨·约瑟夫·海顿(Franz Joseph Haydn)、莫扎特和贝多芬的作品是欧洲古典主义音乐的典范。古典主义音乐摆脱了巴洛克音乐的复调思维,以主调和声为创作的基础。古典主义音乐结构清晰,乐句和段落的划分明确,乐段之间有明显的终止式。欧洲音乐最重要的体裁和形式结构——交响曲、协奏曲、室内乐以及代表古典器乐结构最高形式的奏鸣曲式都在这一时期确立。欧洲歌剧也在古典主义时期趋向成熟,以莫扎特为代表的古典主义歌剧创作走向了发展的高峰。

交响曲是古典主义时期最重要的音乐体裁。18世纪上半叶,那不勒斯乐派的代表人物亚历山德罗·斯卡拉蒂(Alessandro Scarlatti)创立了"快—慢—快"的器乐形式,为交响曲套曲的创作奠定基础。18世纪中下叶,曼海姆乐派创立了四个乐章的套曲形式,被认为是交响曲的雏形。到18世纪末19世纪初,维也纳古典乐派的代表人物海顿创立了现代意义上的交响曲,确立了四个乐章的古典交响曲形式,并且其中一个乐章(通常是第一乐章)必须用奏鸣曲式写成。比如海顿的《第101号交响曲》,第一乐章为奏鸣曲式快板,第二乐章为变奏曲式慢板,第三乐章为三部曲式的小步舞曲小快板,第四乐章为回旋曲式的极快快板。由于该作品第二乐章始终贯穿着一个象征时钟运行的节奏,故又被人称为《时钟交响曲》。

谱例2-9(海顿的《第101号交响曲》第二乐章主题):

除交响曲以外,协奏曲也是古典主义音乐的重要体裁。虽然协奏曲源于16世纪的意大利,但现代意义上的协奏曲是维也纳古典乐派的代表人

物莫扎特奠定的。莫扎特一生共创作了 25 部钢琴协奏曲、7 部小提琴协奏曲、4 部圆号协奏曲、3 部长号协奏曲以及一些单簧管、双簧管和低音大管协奏曲。古典主义协奏曲通常包括三个乐章：第一乐章为奏鸣曲式快板，第二乐章多为复三部曲式的抒情慢板，第三乐章通常为回旋曲式或奏鸣曲式快板。比如莫扎特的《G 大调第三小提琴协奏曲》，是 1775 年作曲家 19 岁那年创作的 5 部协奏曲之一。该作品的第一乐章为奏鸣曲式快板，表现年轻人的朝气和活力的主题贯穿全乐章。第二乐章是抒情的慢板，极为优美而又略带忧伤。德国音乐评论家 A. 爱因斯坦曾评价这个乐章"仿佛是凭着神力创造出来似的"[1]。第三乐章为回旋曲式的快板，"充满了日耳曼或奥地利民歌的韵味"，它的结尾耐人寻味，在"不知不觉"中静悄悄地结束。[2]

谱例 2-10（莫扎特《G 大调第三小提琴协奏曲》第二乐章主题）：

古典主义时期也是欧洲歌剧艺术的巅峰年代，以莫扎特的作品为代表的德国古典歌剧成为世界歌剧史上的一座丰碑。莫扎特之前的德国歌剧作曲家克里斯托弗·威利巴尔德·冯·格鲁克（Christoph Willibald von Gluck）曾创作四十余部歌剧，并积极投身歌剧改革，其歌剧改革思想集中体现在晚期创作的代表作《奥菲欧与尤丽狄茜》之中。莫扎特十分强调音乐在歌剧中的作用，除了重视剧中的音乐表现以外，他还把歌剧序曲也写成独立的管弦乐序曲，成为后来各大交响乐团演奏的保留曲目。莫扎特一生共创

[1] 转引自《音乐欣赏手册》，上海文艺出版社 1981 年版，第 387 页。
[2] 参见爱德华·唐斯：《管弦乐名曲解说》中册，上海音乐学院音乐研究所译，人民音乐出版社 1992 年版，第 513 页。

作了22部歌剧，其中《魔笛》最为著名。这是一部神话剧，讲述的是埃及王子艾米诺与夜后的女儿帕米娜的爱情故事，音乐既有正歌剧的庄严和华丽，也有喜歌剧的明快和谐谑。美国音乐学家罗宾斯·兰登如此评价道："毫无疑问，《魔笛》已经成为了莫扎特一生中在歌剧事业上最为成功的作品。这应该是这位作曲家新时代的起点。"[1]遗憾的是，这个新时代随着莫扎特的离世很快结束，《魔笛》也成为古典主义歌剧史上里程碑式的作品。

贝多芬是欧洲古典主义音乐的杰出代表，他的创作不仅体现出古典主义音乐的逻辑和力量，而且体现出深刻的思想和无限的热情。更重要的是，贝多芬的音乐超越了古典主义音乐的范畴，为后来浪漫主义音乐的发展奠定了坚实的基础。也因此，贝多芬被视为欧洲古典主义音乐和浪漫主义音乐之间的一座桥梁。

浪漫主义（Romanticism）是18世纪末19世纪初产生于欧洲的一种文化运动和文艺思潮，最早出现在德国文学领域，之后波及法国和其他欧洲国家。浪漫主义诗人摈弃了古典主义的传统形式，崇尚奇异的、富有激情的表达。浪漫主义艺术家十分强调自我情感的表达，德国浪漫主义文学家里希特称"浪漫主义是一种不受拘束和无穷无尽的美"。

浪漫主义音乐富有个性，注重表达自我情感。表现的抒情性、结构的自由性和音乐语言的民族性，以及强调艺术之间的融合而产生的标题音乐等，给19世纪欧洲的浪漫主义音乐带来无限生机。德国作曲家、音乐评论家E.T.A.霍夫曼（E.T.A. Hoffmann）认为，音乐是所有艺术中最富有浪漫主义色彩的，也几乎可以说是唯一真正的浪漫主义艺术，因为它的唯一主题就是无限物。音乐向人类揭示了未知的王国，在这个世界中，人类抛弃了所有明确的感情，沉浸在无法表达的渴望之中。

浪漫主义运动主张艺术之间的融合，浪漫主义音乐家倡导标题音乐，由此产生了交响诗和交响音画。匈牙利作曲家李斯特是交响诗的创立者，

[1] H. C. 罗宾斯·兰登：《1791，莫扎特的最后一年》，石晰颋译，广西师范大学出版社2018年版，第147页。

一生创作了13首交响诗，大多取材于文学作品。交响诗《塔索》是李斯特交响诗的代表作，为纪念歌德一百周年诞辰而作，是为歌德的戏剧《塔索》所配的序曲。塔索是意大利文艺复兴时期的一位诗人，一生悲惨，却留下了不朽之作。李斯特创作这部序曲的灵感主要来自拜伦的诗篇《塔索的哀诉》。他在该曲的标题说明中写道："1849年我奉命为歌德的戏剧创作序曲时，我的灵感与其说是得之于这位德国诗人，还不如说是得之于拜伦对那位伟人的深切同情，是他唤起了塔索的幽灵。"[1]交响诗《塔索》的主题来自威尼斯船歌，李斯特曾这样回忆道："慢悠悠的，似泣似诉；船工们唱的时候把某些音拖长了，从而赋予曲调以一种独特的色彩，拖腔唱得迂回哀怨，远远听来那韵味犹如一抹淡淡的斜阳映射在明镜般的水面上。"[2]

谱例2-11（李斯特交响诗《塔索》主题）：

由于强调个人的主观表达，浪漫主义音乐的结构选择比古典主义音乐自由得多，其篇幅也往往根据表现的需要而自由扩充。比如肖邦的《g小调叙事曲》是一首宏伟的钢琴史诗作品，据一些肖邦研究者推断，这部作品是作曲家受波兰爱国诗人密茨凯维奇的长诗《康拉德·华伦洛德》的启发而写的。华伦洛德是民族英雄，肖邦借古喻今，通过对英雄的歌颂，来号召波兰人民为民族的独立而斗争。这部作品是用奏鸣曲式写成的，但内部结构非常自由，篇幅也比常规的奏鸣曲长很多。这一切都出于满足作曲家主观表达的需要，音乐的结构规则被强烈的感情表达所代替，这是大多数浪漫主义作品的特点。

[1] 爱德华·唐斯：《管弦乐名曲解说》中册，上海音乐学院音乐研究所译，第90页。
[2] 同上书，第289页。

谱例 2-12（肖邦《g 小调叙事曲》主题）：

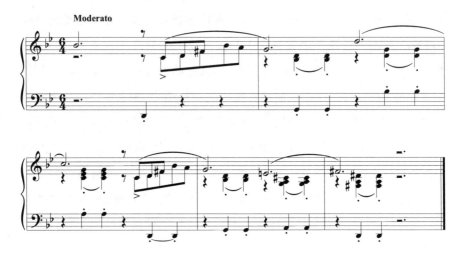

个人主观感情的强烈表现是浪漫主义音乐的重要特点。柏辽兹的标题交响乐《幻想交响曲》、理查德·瓦格纳（Richard Wagner）的歌剧《特里斯坦与伊索尔德》、理查德·施特劳斯（Richard Strauss）的交响诗《查拉图斯特拉如是说》、古斯塔夫·马勒（Gustav Mahler）的《第二交响曲》（又名《复活交响曲》）都有着强烈的情感表达。其中，《幻想交响曲》呈现的是奇幻的、自传式的情感表达，《特里斯坦与伊索尔德》中悲剧性的感情宣泄依附于悲观主义哲学，《查拉图斯特拉如是说》则是在宗教与世俗之间寻找自我的情感寄托。马勒的《第二交响曲》表现出对心灵复苏的热切呼唤，末乐章的结尾唱道："展开我已为自己取得的翅膀，我将高高飞翔，心中感情激荡，把世人难见的光明寻觅！我将死去，为的是求得重生！你将复苏，我的心灵，复苏只在朝夕！"

谱例 2-13（马勒《第二交响曲》第一乐章主题）：

2. 民族风格

音乐中的民族风格是通过多重因素体现出来的，其中音响形态体现得最鲜明，通过旋律、节奏、调式、音程和结构等体现出来。此外，民族音乐的风格还体现在民族音乐的思维特征上，这与民族精神和民族文化观念是分不开的。

民间舞曲是作曲家常用的素材，肖邦、斯美塔那、格里格、贝拉·巴托克（Bela Bartok）等人在创作中都运用了民间舞曲的节奏和音调。比如，李斯特和巴托克在创作中运用了匈牙利民间舞曲的素材，斯美塔那在创作中运用了捷克民间波尔卡舞曲的素材，格里格在创作中运用了挪威民间舞曲的素材，肖邦在创作中运用了波兰民间的波罗乃兹舞曲和玛祖卡舞曲的素材，等等。

肖邦的《e小调第一钢琴协奏曲》第三乐章的主题是克拉科维亚克舞曲，强音鲜明，旋律豪放，充满生气，表现了一幅民间狂欢的画面。这是一首充满生活的喜悦和乐观向上情绪的作品，舒曼称赞它是"如此之崇高，已达最高境界"。肖邦的《f小调第二钢琴协奏曲》第三乐章运用了玛祖卡舞曲的素材，极富波兰民族风格。该乐章从头到尾都贯穿着玛祖卡舞曲的节奏，人们似乎能从音乐中感受到舞者坚实的蹬脚声和优美的舞姿。正如肖邦自己所说，这个乐章的主题风格是"纯朴，极其优雅"。肖邦的《g小调钢琴三重

谱例2-14（肖邦《g小调钢琴三重奏》主题）：

奏》末乐章的风格与《f 小调第二钢琴协奏曲》第三乐章很像，也是从克拉科维亚克舞曲的节奏中引申出来的。

无论是 19 世纪欧洲民族乐派的作曲家，还是我国倡导民族风格的作曲家，在创作中都常常会采用民歌旋律和富有民歌色彩的音调。

斯美塔那的管弦乐曲《伏尔塔瓦河》的主题极其优美，是作曲家根据捷克一首民歌的旋律改编的，其表现农民婚礼场面的音乐采用了风格浓郁的捷克民间舞曲。安东宁·德沃夏克（Antonin Dvorak）的《自新大陆交响曲》第一乐章第二主题采用了波希米亚民歌音调。柴可夫斯基的《第一交响曲》第一乐章是宁静的快板，其标题是"冬日旅途的梦幻"，长笛吹奏的音乐主题是典型的俄罗斯民歌音调，采用了俄罗斯民歌中常见的三音音列，把人们带进梦幻的冰雪世界中。

把民歌作为音乐主题进行创作，在我国作曲家中也非常普遍。比如李焕之的《春节序曲》是一首三部曲式的管弦乐作品，主部主题采用陕北民间唢呐曲，表现出欢乐的场面；中部主题采用陕北秧歌调，是一段悠扬的抒情曲。整部作品带有浓郁的陕北民间风格。马思聪的小提琴曲《思乡曲》，是根据内蒙古民歌《城墙上跑马》写成的，作曲家采用变奏的手法，通过转调和旋律的扩展把带有悲凉色彩的主题引向思乡念故的情感高潮。

谱例 2-15（马思聪《思乡曲》主题）：

三、音乐中的精神内涵

每个民族都具有自身的精神特征，其音乐也自然具有民族精神。比如，法兰西民族极易激动，感情极为丰富，这种精神特征对法兰西文化（包括音乐文化）有直接的影响，使法兰西民族形成了追求具体的感情表现、崇

尚华丽风格的艺术。法国标题音乐和轻歌剧传统的形成也与这种民族精神有密切的关系。柏辽兹的《幻想交响曲》所具有的神经质式的情感表现和奇异荒诞的幻想，圣-桑的《第三交响曲》所体现的富有想象力的管弦乐色彩和精致华丽的音响结构，雅克·奥芬巴赫（Jacques Offenbach）的轻歌剧《霍夫曼的故事》所表现的梦幻般的恋情和多愁善感，都与法兰西的民族精神有着深刻的内在联系。

日耳曼民族充满着理想主义，有着坚定的意志和强大的组织计划能力，同时又具有矛盾性格。这种特殊的民族精神对德奥人追求理性、崇尚英雄的思想倾向有重要影响。德奥交响乐和歌剧也正是日耳曼民族精神在音乐艺术方面的集中体现。《命运交响曲》不仅是贝多芬思想的集中体现，也是德意志民族坚忍不拔、勇于斗争的精神的集中体现。贝多芬疾呼要"扼住命运的咽喉"，充分体现出不屈不挠的日耳曼意志。勃拉姆斯的《第三交响曲》第一乐章威严的主题表现出德奥式的严谨，末乐章粗犷的旋律、坚定有力的节奏则表现出德意志民族的自信和坚韧。瓦格纳的歌剧中激烈的戏剧矛盾冲突和充溢着英雄气概的音乐气氛也充分体现了德意志的民族精神。

谱例2-16（贝多芬《命运交响曲》第一乐章主题）：

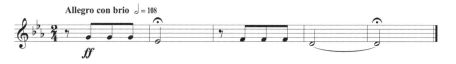

俄罗斯从诞生之日起，就受到东西方文化的双重影响，加上自然环境和社会因素的影响，俄罗斯民族形成了独特而又复杂的精神面貌。俄罗斯人一方面总是神情庄重、肃穆，心情忧郁、伤感，另一方面又因其辽阔的疆域而具有宽广的心胸和深沉的性格。俄罗斯的音乐同样也体现出俄罗斯民族的双重性格，悠远深邃而又激荡豪放。柴可夫斯基的《第五交响曲》第二乐章在绝望的悲剧情绪中，似乎还带着一线希望。音乐把人们带到大自然，天高云淡，辽阔无垠。这也许正是俄罗斯民族忧郁而又宽厚的内心世界。谢尔盖·瓦西里耶维奇·拉赫玛尼诺夫（Sergei Vassilievitch

Rachmaninoff）的《第二钢琴协奏曲》第一乐章的主题旋律俨然是一股具有强大力量的抒情浪潮，充分体现出俄罗斯民族的性格特色——浓烈的抒情意味、深深的叹息，以及宽广的胸怀和不可战胜的力量。

谱例 2-17（柴可夫斯基《第五交响曲》第二乐章主题）：

就音乐特征而言，人们往往把贝多芬的音乐概括为英雄性，把瓦格纳的音乐概括为悲剧性，称勃拉姆斯的音乐是崇高的象征，把约翰·施特劳斯的圆舞曲看作典型的市民音乐。这种说法不一定十分准确，但在音乐中确实存在着英雄性、悲剧性、市民性以及平凡、崇高等因素。这些因素并不是外在的情绪类型和风格特征，而是比情绪类型和风格特征更深层的精神内涵。音乐中的精神内涵是作曲家内心深处思想意识的反映，也往往是作曲家所处的时代特征的反映。比如贝多芬音乐的英雄性特征，与他热衷于资产阶级革命的思想意识和当时欧洲正处在资产阶级上升阶段的历史环境是分不开的。众所周知，贝多芬的《第三交响曲》是为拿破仑而写的，后来拿破仑背叛革命做了皇帝，贝多芬一怒之下把题有"献给路易·波拿巴"的扉页撕得粉碎，并在乐谱的扉页上题写道："为纪念一位伟人而作的英雄交响乐。"这正说明贝多芬的这部作品所表现的英雄性是有所指的，意在歌颂献身于资产阶级革命的英雄。瓦格纳的歌剧充满着悲剧性，特别是歌剧《特里斯坦与伊索尔德》，悲剧性尤为明显。这与瓦格纳信奉叔本华的悲观主义哲学，及其所处时代的社会危机有关。所以，音乐中的精神内涵是一种深层的文化内容，有着深刻的思想性。

人们在欣赏音乐时的审美活动通常分成四个阶段，即音响感知—想象联想—情感体验—理解认识。精神内涵在音乐审美活动的高级阶段才能被掌握，它建立在理性思维和理解认识的基础上。贝多芬的交响音乐具有英雄性特征，既不是感官刺激的结果，也不是感情体验或想象的结果。感官

刺激只能使人们获得某种生理快感，情感体验只能使人们在情感上有所收获，想象和联想往往超出音乐本身，英雄性是贝多芬音乐本身所具有的精神内涵，只有当人们完成了对贝多芬音乐的理性思考和理性认知以后，才有可能得出这样的结论。所以，音乐中的精神内涵是一种理性化的内容，人们只有到达审美活动的高级阶段，才能对其加以把握。

如果说风格特征决定了音乐格调的类型，那么精神内涵则决定了音乐格调的性质。同样是壮丽，贝多芬的交响曲是英雄性的壮丽，瓦格纳的歌剧音乐则是悲剧性的壮丽。然而，在贝多芬的雄壮和瓦格纳的悲壮之中都蕴含着更为深刻的精神内容。它们在一定意义上说是具体的，比如，贝多芬的交响曲所体现出来的精神特征，只有贝多芬的音乐才有，贝多芬《第五交响曲》所体现的精神内涵也只有这部作品才具有。需要强调的是，这种宏观意义上的精神内容非具体描述所能表达。我们可以借用"英雄性"和"悲剧性"的概念来限定贝多芬和瓦格纳音乐的精神内涵，但这仅仅是一个极为概括的提示，其中还有更多不可言传的具体含义只能意会。玛克斯·德索曾经说过："科学语言中若有'一般概念'这种说法的情感对应物，那我们便可以说，这就是音乐所表达的东西。"[1] 音乐中的精神内涵以及基本情绪，要用语言来描述的话，就只能囿于"一般概念"。玛克斯·德索所说的音乐的精神内涵中可以言传的部分，亦即我们所描述的"英雄性"和"悲剧性"，这些言辞无疑是极为概括的"一般概念"。但事实上，音乐的精神内涵中还具有更为丰富的内容，远远超出了"一般概念"，在"具体"地激发人们的心灵。这种"具体"的精神力量只有人们的内心能知晓，非言语所能描述。当我们在聆听贝多芬的《第九交响曲》时，即便不了解作品创作的背景、作曲家的创作意图以及歌词的内容，依然会因为音乐的力量而热血沸腾，甚至会感到灵魂在升华，逐渐进入至高的境界。而促使我们产生这种感受的，正是音乐中精神内涵的具体内容。

[1] 玛克斯·德索：《美学与艺术理论》，兰金仁译，第302页。

谱例 2-18（贝多芬《第九交响曲》第四乐章主题）：

四、文学性与绘画性的想象和美感

音乐美的构成，除了情绪类型、风格特征和精神内涵三方面以外，还包括音乐的音响引发听众的想象和联想所产生的画面和视觉形象，以及文学性的表达。如果说前三方面所说的音乐美的内容是可听的，那么，后一种音乐美的内容仅仅在于"为听众提供某种使情感形式具体化的可视的意象"，但是，"这种特殊的形象（如一个悲伤的女人）当然不会成为作品的固有成分"。[1] 我们把音乐中这类美的内容称作文学性和绘画性的美感。

1. 文学性的想象和美感

音乐的乐谱与文学的文字表述都可以转化为特定的声音表述。不同的是，音乐的声音是音乐艺术的生命，音乐的美主要存在于声音中，而文学语言表达中的声音并不是文学的本质特征，文学的美主要存在于语言的含义之中。苏珊·朗格曾经说："音乐中，时间过程借助纯粹的音响因素成为可听的。这些因素单为耳朵存在。在延续的音乐意象中，所有音乐对我们实际时间感觉的帮助，均被音调感受所排除和取代。但是，文学的要素则不是这种声音。即使是在诗歌中，文学也绝非仅仅为了听，它们已经成为一种符号，即'规定'符号，而不是象形状、音调那样一些可以当作'自

[1] V. C. 奥尔德里奇：《艺术哲学》，程孟辉译，中国社会科学出版社 1986 年版，第 100 页。

然'符号形式的纯粹感觉对象。"[1]

尽管音乐的声音与语言的声音如此不同,但人们还是试图把音乐当作一种语言的艺术来看待。英国音乐学家柯克曾以"音乐语言"为题写过一部颇有影响的专著,十分详细地阐述了音乐的音调所具有的各种语义因素。俄国文学家屠格涅夫在小说《春潮》中,也表达了音乐与语言艺术的关系。他写道:"我们无法描写萨宁(引者注:小说中的男主人公)读了这封信后的内心感受,没有一种言辞可以充分表达出这些深刻而强烈的并且是不太清晰的、难以用言语表达的感情,只有用音乐才可以把这些感情表现出来。"[2]德国作曲家门德尔松则把音乐当作一种至高无上的语言方式,认为音乐语言之所以不能用文字来表述,是因为它太丰富了。门德尔松常常用一首钢琴曲代替书信寄给家人,用以表达自己此时此刻的心境。他曾说:"人们常常抱怨说,音乐太含糊模糊,耳边听着音乐脑子却不清楚该想些什么;反之,语言是人人都能理解的。但对于我,情况却恰恰相反,不仅是就一段完整的谈话而言,即便是只言片语也是这样。语言,在我看来,是含混的,模糊的,容易误解的;而真正的音乐却能将千百种美好的事物灌注心田,胜过语言。"[3]音乐的表达为什么会引起文学性的想象?作曲家通过什么手段表现文学性的内容?下面将从这两个方面阐述音乐如何引发听众的想象和联想,使听众获得文学性的美感。

(1)音乐中的文学性因素

音乐之所以能够引起听众文学性的想象,是因为音乐中包含着某些文学性因素。

小说和戏剧等文学作品往往都有一个故事情节展开的过程。这个过程可长可短,但不可或缺。音乐是时间的艺术,有开始、发展和结束,这就是音乐的过程。音乐的过程与小说和戏剧等文学作品的过程不同,后者表现的主要是已经发生的和可能发生的事件,而音乐所表现的主要是人的内

[1] 苏珊·朗格:《情感与形式》,刘大基、傅志强、周发祥译,中国社会科学出版社 1986 年版,第 155 页。
[2] 钱仁康:《音乐的内容和形式》,载《音乐研究》1983 年第 1 期。
[3] 萨姆·摩根斯坦编:《作曲家论音乐》,茅于润等译,人民音乐出版社 1986 年版,第 77 页。

心世界。

　　文学作品表现的往往是一系列戏剧性的矛盾冲突展开和解决的过程。冲突在音乐中同样存在，它突出地体现在奏鸣曲式的结构原则上。奏鸣曲式的呈示部由两个相互对置的部分构成（主部与副部），犹如矛盾的产生；展开部使呈示部的主题趋于不稳定，使矛盾激化；再现部通过主副部在调性上的统一，使音乐趋于稳定，犹如矛盾的解决。音乐的冲突还体现在复调的表现形式上。在勃拉姆斯《悲剧序曲》的呈示部中，高声部是木管乐器热情的三连音，而低声部却像是阴森的、充满着疑虑的问句，仿佛是对木管热情的主题提出挑战。这两个主题构成的冲突正是全曲悲剧性的核心。音乐的冲突与文学的冲突不同：文学主要通过突如其来的事件的发生，使事态变得急转直下，或者由两种对峙的力量造成你死我活的争斗；音乐的冲突则是通过音响中所包含的感情力量之间的对比而形成的，它虽然也有突如其来的事件的发生，但这只是一种意想不到的音响在冲破人们正常的期待。音乐无法像文学那样充分表现冲突的敌对关系，但能暗示这种敌对关系相持的状态；它也无法告知人们突然之间具体发生了什么事件，但能暗示这种事件所产生的意想不到的力量。

　　抒情也是文学的重要因素，主要表现在三方面，即表达感情、描写感情和借景抒情。音乐的抒情既没有明显的主观表达，也没有绝对的客观描述，而是介于两者之间。比如小提琴协奏曲《梁山伯与祝英台》"楼台会"音乐中，小提琴与大提琴的对奏表现的是梁、祝依依惜别时的感情交流。说它是主观的表达，却没有语言表述那种直接、确切的含义；说它是客观的描述，其中又分明深含着内心的感情。音乐中的抒情是借客观的描述来达到主观表达的效果。所以，音乐的抒情往往是"借情抒情"。前面的"情"是客观的情，是对情绪气氛的描述；后面的"情"则是主观的情，是对感情内容的主观表达。

　　正因为音乐与文学在展现的过程、冲突和抒情三方面有重要的联系，所以音乐具备了表现文学题材的可能性。在实际的音乐作品中，与文学发生关系的大致上有以下几类：第一类是歌剧与歌曲。歌剧和歌曲往往被

称为综合性的艺术，前者是音乐与戏剧的结合，后者是音乐与诗歌的结合。但在艺术分类上，它们又往往被归类于音乐。第二类是取材于文学作品的标题音乐。在音乐史上，有不少音乐作品直接取材于文学作品。特别是在欧洲19世纪，这类作品的数量相当多。这种创作倾向一直延续到当代。我国20世纪50年代由何占豪、陈钢创作的小提琴协奏曲《梁山伯与祝英台》，以及当代作曲家谭盾创作的交响曲《离骚》、弦乐四重奏《风·雅·颂》等都取材于不同类型的文学作品。这类音乐与歌剧和歌曲不同，虽然取材于文学作品，但并不以文学原作的情节为线索，而是根据音乐艺术的特征，从文学原作中提炼必要的过程和冲突作为音乐构思的基本线索，或者从文学原作中提炼其精神内涵作为音乐构思的基础。第三类是非文学题材的标题交响曲和交响音诗。这类作品并不直接取材于某部文学作品，但作曲家在创作过程中往往写下一些文学性的文字，作为作品构思的基础。有些作曲家虽然在创作时没有写下文学依据，但在作品完成以后往往会补写一段详细的文字解释，表明自己的创作思路和作品的文学性内容。法国浪漫主义作曲家柏辽兹的《幻想交响曲》是这类作品的典型例子。这部作品虽然不是取材于某部文学作品，但作曲家就这部作品的文学性内容写了详细的文字阐述。还有一些作品，作曲家并没有写下具体的文字说明，但它的标题以及音乐发展的各个阶段，同样能够引发听众文学性的联想。绝大多数19世纪的欧洲歌剧序曲都属于这类作品。第四类是无词歌和叙事曲。无词歌和叙事曲是两种特殊的器乐体裁，虽然没有标题，却含有丰富的文学性内容。人们往往把无词歌比作抒情小诗，把叙事曲比作长篇叙事诗。它们是19世纪欧洲浪漫主义音乐特有的体裁，一方面打破了古典器乐曲严格的结构限制，另一方面又与19世纪的标题器乐曲截然不同。标题器乐曲中的文学性内容往往被限制在某一个特定的范围之内，而无词歌和叙事曲中所包含的文学性内容则具有很大的开放性，可以提供给听众广泛的想象和联想。

（2）音乐表现文学性内容的主要手段

音乐虽然具有过程、冲突和抒情等文学性因素，但依然需要通过一些

特殊的手段来达到表现文学性内容的目的。音乐表现文学性内容的手段主要有以下几种：第一种，通过音调和节奏模仿或暗示文学中的抒情和叙述两种表述方法，这突出体现在歌剧的咏叹调和宣叙调上。文学中的抒情往往装饰性的词句较多，节奏较慢，而且语气变化大，语调起伏也较大。音乐中的咏叹调通过长线条和起伏多变的旋律以及变化多端的强弱对比等来模仿文学中的抒情性表述。文学中的叙述往往用词比较简练，语气也较为平淡。音乐中的宣叙调通过简单的音进行（往往只有一个音）、简单的节奏（往往只用一种最简单的平均节奏）、简单的力度（往往只用一种力度）等手段来取得文学中的叙述效果。这种效果往往是暗示性的，只能向听众揭示文学叙事的外部特征，无法打动人心。

第二种，通过象征性的音乐主题暗示情节发展的过程。欧洲浪漫主义音乐与文学的联系非常密切，作曲家常常用一些富有个性的音乐主题象征某些人物或事件，并以这些主题出现的先后次序暗示文学情节的发展过程。柏辽兹在《幻想交响曲》中创作了一个象征情人的主题，这个主题反复出现在交响曲的五个乐章中，用以暗示情人的幻影时时萦绕在主人公的心头。有些作品则采用一系列富有象征意义的主题，通过这些主题的先后出现及相互交织来暗示事态发展的各个阶段，其中最典型的要数瓦格纳的歌剧《特里斯坦与伊索尔德》。在这出歌剧中，瓦格纳除了运用象征特里斯坦与伊索尔德的两个主题以外，还采用了"爱情的表白""爱的渴望""眉目传情""爱的甘醇""死的解脱""死亡""命运""白昼""狂悦"等表达各种特定的意义和事物的音乐主题。作曲家通过这些主题的交替出现和相互交织，来暗示戏剧故事的情节发展和冲突。需要说明的是，音乐的这一手法是建立在约定性的基础之上，即只有在对这些主题做一系列文学性约定之后，它们才起作用。

第三种，通过具有特定含义的音调象征特定事物。在音乐中有一些具有社会约定性的音调，这些音调所象征的对象几乎是公认的。比如《马赛曲》的音调象征法兰西民族，《国际歌》的音调象征无产阶级革命，等等。作曲家利用这些曲调的社会约定性去表现音乐中的各种事件。比如柴可夫

斯基在管弦乐序曲《1812年》中用《马赛曲》的曲调象征法国军队，用歌曲《上帝保佑沙皇》的曲调象征苦难的俄罗斯民族。贝多芬在管弦乐《威灵顿的胜利》中，用英国歌曲《统治吧，不列颠尼亚！》象征英国军队，用古老的法国歌曲《马尔勃罗克》象征法国军队。有些曲调虽然没有社会约定性，但由于作曲家长期沿用，因而成为具有特定意义的主题。比如中世纪圣歌《愤怒的日子》，许多作曲家都用它的曲调表现死亡的主题。柏辽兹的《幻想交响曲》、拉赫玛尼诺夫的管弦乐曲《死岛》、李斯特的《但丁交响曲》、圣-桑的管弦乐《死神之舞》等都采用这首圣歌的主题来表现死亡。

谱例2-19（柏辽兹《幻想交响曲》第五乐章圣歌主题）：

第四种，通过音乐性的冲突象征文学性的戏剧内容。音乐中的冲突主要通过音响中所包含的感情力量之间的对比来表现。这种对比可以是历时性的，也可以是共时性的，前者通过音乐展开的手法体现出来，后者则体现在多声部的交织中。这种手法能非常有效地在音乐中表现文学性内容，因为文学冲突的本质也在于不同感情力量之间的对比，两种对峙力量的争斗往往会令读者产生感情上的不平衡感，听众一旦了解了作曲家的创作意图，也就会由音响之间的冲突联想到文学性的戏剧内容。运用这种音乐手段表现文学性内容的例子比较多，比如柴可夫斯基的交响幻想曲《罗密欧与朱丽叶》、罗西尼的歌剧《威廉·退尔》的序曲、让·西贝柳斯（Jean Sibelius）的交响诗《芬兰颂》等都使用了戏剧性的表现手法。需要说明的是，这一手法的运用往往与主题的约定性结合在一起，也就是说，音乐作品中象征性的主题与象征性的冲突共同表现出文学性的戏剧内容。

第五种，通过情绪气氛的渲染象征或暗示某个概括性的文学主题。音乐固然可以只通过感情去影响听众，但作曲家运用音响表达各种感情时，往往带有某种暗示性和象征性的目的。同时，所谓音乐中的感情，本身也只是一种感情的象征，与人的心理活动并不类同。因此，音乐表达感情实际上是通过音响去渲染一种情绪气氛，而这种情绪气氛又往往可以暗示或象征某些概括性的文学主题。作曲家正是利用音乐音响与文学内容之间的这一关系，通过音乐来表现文学性的主题。比如罗西尼的歌剧《威廉·退尔》的序曲，第一段音乐安详、沉静，暗示安宁的山民生活；第二段音乐通过紧张、动荡的情绪气氛的渲染，暗示一场生死搏斗；第三段音乐甜美、幸福，象征雨过天晴的田园景色；第四段音乐万马奔腾，象征着威廉·退尔领导瑞士人民奋起抗争的情景。当然，音乐中所渲染的情绪气氛与它所暗示或象征的对象并没有固定的对应关系，我们想象的依据正是作曲家对其暗示或象征所做的文学性约定。

2. 画面和视觉形象的想象与美感

音乐与绘画是两种截然不同的艺术，前者通过音响诉诸人们的听觉感官，后者通过线条和色彩诉诸人们的视觉感官。但在现实的艺术活动中，音乐中的画面感和绘画中的音乐感经常被艺术家们所谈论。比如绘画中的术语"色彩"一词经常出现在音乐理论文章中，音乐中的术语"节奏"一词也往往出现在绘画理论文章中。这些术语并不单纯是文学性的描述或比喻，更多的是出自艺术经验，是人们在长期的艺术实践和艺术感受中形成的一种感性体验。这不仅表明了音乐与绘画之间的某种联系，而且表明了音乐可以引发听众对画面和视觉形象的想象，并由此获得美感。下面从两个方面来谈音乐与画面和视觉形象的关系。

（1）音乐中的绘画性因素

音乐中的绘画性因素主要体现在三个方面。第一是线条。线条是绘画的重要元素，无论是具象绘画还是抽象绘画，线条都是形成艺术作品的基本要素。音乐中的线条主要体现在旋律的进行过程中，而旋律一方面体现

为纵向的音高关系，另一方面又体现为横向的时间关系，两者缺一不可。因而，有人把旋律比喻为以时间为画笔在不同音高位置上勾画出来的线条。尽管如此，音乐中的线条与绘画中的线条仍有着本质区别。绘画中的线条是构图和组成视觉形象的基础，最终将构成一个可视的具体形象。音乐中的线条体现的仅仅是一种抽象的运动方向，除了偶然能象征某些实际的运动状态以外，别无其他对应性物象。旋律线是一种抽象的线条，听众无法从旋律线中感知具体形象。正因为如此，抽象派的绘画比其他流派的绘画更接近于音乐，而现代派的音乐比古典音乐更多地体现出音乐艺术的抽象特征。

第二是色彩。色彩是绘画艺术的基本要素，通过颜色和明暗对比给予观众视觉美感。音乐也有色彩，但它只体现在音响效果上，是一种音响的色彩。正如法国作曲家柏辽兹所说，配器法是"应用各种音响要素为旋律、和声和节奏着色"[1]。音响色彩不只是指一般意义的音色，更主要的是指音乐中音响组合的各种手段。比如音的横向组合关系所体现的调式色彩，音的纵向组合关系所体现的和声色彩，以及各种乐器的组合关系所体现的配器色彩，等等。科学家试图寻找音色与颜色之间的联系。早在17世纪，著名科学家牛顿就用三棱镜将阳光分解为七种颜色，证实了阳光由不同颜色的光组成。牛顿在研究色谱的同时做了一个有趣的假设，认为红、橙、黄、绿、青、蓝、紫七种颜色恰好相当于C、D、E、F、G、A、B七个音。其依据是，七度音之间的比例为1∶2差一点，七种颜色中红与紫的比例也正好是1∶2差一点。不少音乐家也在实践中努力探寻音色与颜色之间的关系。比如俄国作曲家沙巴涅夫认为C、D、E、F、B五个音相当于灰、黄、青、红、紫五种颜色。虽然科学家与艺术家都力图在声音与颜色之间寻找联系，但两者毕竟存在着一定的差别。人们之所以能在它们之间找到某种对应关系，主要是感觉在起作用。音色与颜色同样能给人以明朗、暗淡等不同的感觉，一旦某种音色和某种颜色能够给人以相似的感觉，人们就会自然地把它们

[1] 钱仁康：《音乐的内容和形式》，载《音乐研究》1983年第1期。

联系在一起。

第三是造型。人们常说音乐是流动的建筑，建筑是凝固的音乐。这个比喻说出了音乐和建筑在造型上的特点。造型从本质上看是建筑的属性，也是绘画的重要属性。音乐的造型是无形的，它通过特殊的音响组合象征性地体现出上下、左右、前后、远近等空间感。比如音程体现出一种局部的空间，音区体现出一种整体的空间范围，复调体现出旋律线的位置，主旋律与和声伴奏体现出前景与后景的前后空间关系，强和弱的对比也能造成一种近和远的空间感。这些造型所占据的空间并不是真实的，而是音响刺激人们的听觉器官所造成的一种感觉，并不能化为清晰的视觉形象，只存在于人们的内心体验中。

（2）音乐表现画面和视觉形象的几种手段

正因为音乐具有以上绘画性的因素，所以，它也具有表现某些具体画面的可能性。历史上有不少作曲家创作了大量与绘画有关的音乐作品，大致可以分为三类。第一类是直接取材于绘画作品的标题音乐。比如穆索尔斯基的钢琴组曲《图画展览会》，是作曲家对亡友画家哈特曼个人画展的一篇侧写。全曲共分十首小曲，每一首乐曲的标题都是原画的标题。拉赫玛尼诺夫的管弦乐《死岛》也是直接取材于瑞士著名画家波克林的同名画作，传说"死岛"是亲人死后魂灵的归宿。英国现代作曲家沃尔顿所写的管弦乐《朴次茅斯的一角》则取材于英国画家罗兰荪的一幅风景名画，画作描绘了英国朴次茅斯港口船舶作业的忙碌景象。第二类是交响音画。这类作品并不是直接取材于画作，但作曲家在创作中以想象的画面为对象，以内心的视觉意象作为音乐构思的根据，以音画来命名作品。比如鲍罗丁的交响音画《在中亚细亚草原上》、穆索尔斯基的交响音画《荒山之夜》、德彪西的交响素描《大海》等。这类作品的特点是，音乐不以表现动态为出发点，而是用一定的篇幅、一定的时间去渲染某种气氛，以象征某一固定画面。听众在欣赏这些作品的时候，有足够的时间去体验某种相对固定的情绪气氛，并通过想象去捕捉音乐作品中象征性的画面。

第三类是与视觉形象有关的标题或非标题音乐。有些音乐作品既不直接取材于画作，也不以想象中的画面作为构思依据，而是以作曲家对某种景象或事物的亲身体验为依据。也就是说，作曲家把一系列由视觉形象触发的情感体验通过音乐表达出来。贝多芬的《田园交响曲》是这类作品的典型例子。这部作品的标题"田园"十分清楚地告诉听众它所表现的对象是什么，对田园景色的描绘是这部作品的主题。但是，贝多芬并没把它创作成一部绚丽多彩的音画作品，而是以质朴的情感表现取代了对大自然色彩的渲染。贝多芬自己也曾在乐谱的扉页上写道："与其说是描绘，不如说是情感表现。"圣-桑的管弦乐《动物狂欢节》，从标题来看应该是对各种动物形象加以描绘，但实际上较少描绘动物的外在特征，作曲家侧重表现的是这些动物非形象性的内在特征和自身对于这些动物的感受。比如《天鹅》，它主要表现的并不是天鹅的形象，而是天鹅给人的一种舒适、安详的感受以及天鹅所象征的高洁品格。

谱例 2-20（《天鹅》主题）:

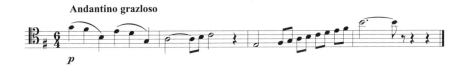

以上三类与画面有关的音乐作品，它们的分类依据主要是作曲家的创作意图和构思方法，但在具体的表现手法上，它们有许多共同之处，都是通过模仿、象征、暗示等手段去表现各种画面和视觉形象。下面列举音乐表现画面和视觉形象的几种手段。

第一种手段，模仿自然界的声音以暗示某种画面。模仿自然界的声音应该说是音乐艺术的特长，音乐作品中的模仿主要是通过模仿某些声音去暗示周围的环境。比如，贝多芬的《田园交响曲》第二乐章，通过不同的木管乐器对不同种类的鸟鸣的模仿，暗示一幅鸟语花香的春天画面。穆索尔斯基在《霍凡斯基党人之乱》的序曲中用单簧管模仿鸡啼，以暗示莫斯科河上的黎明景色。音乐表现画面时虽然完全脱离了构成视觉形象的一些

基本要素（诸如线条、色彩等），但它仍然能唤起听众的想象，使人感受到这些声音赖以依存的环境及画面。

谱例 2-21（《田园交响曲》第二乐章主题）：

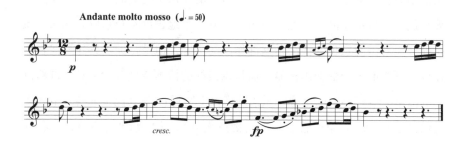

第二种手段，通过渲染情绪气氛象征某种情景。渲染情绪气氛也是音乐艺术的特长。虽然同一种情绪气氛可以有多种解释，但作曲家通过标题或其他方式为听众的想象作了提示。比如格里格的管弦乐组曲《培尔·金特》第一分曲《朝景》，乐曲一开始，长笛吹出了静谧、安详的主题，这种情绪气氛显然与作曲家企图表现的晨景非常符合，听众也就只会对作曲家所指定的《朝景》进行联想和想象。歌剧《卡门》第二、三幕之间的间奏曲，是一段平静的长笛与竖琴的二重奏，虽然作曲家没有为该曲设定标题，但启幕后的场景却明确地告诉人们作曲家表现的是山村宁静的夜景，听众自然会把音乐与乡村夜景联系起来。

谱例 2-22（《朝景》主题）：

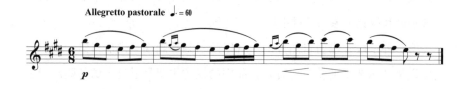

第三种手段，通过音响色彩象征或暗示某种景象。虽然音响色彩与绘画中的颜色有某种物理意义上的联系，但从本质上来说音响色彩只是一系列刺激感官的特殊音响或音响组合。这种音响的选择和使用主要为了象征

或暗示某种事物,为听众创造一个幻想的世界。比如,我们能从《幻想交响曲》第三乐章开始的那段双簧管和英国管的对奏中想象出牧童的对唱和清静的田园,也能从舞剧《天鹅湖》第二幕竖琴颗粒性的音色中想象出湖水的波动。歌剧《魔弹射手》序曲中圆号深沉的和声,无疑是层层森林的象征;《意大利随想曲》一开始的小号独奏,则暗示了意大利的军营。德彪西在管弦乐序曲《牧神午后》中所运用的松散和声、缺乏倾向性的全音音阶、弦乐器加弱音器的分奏等一系列富有创造性的音响色彩,暗示了午后昏昏欲睡的牧神以及他的梦幻。

谱例 2-23(《牧神午后》主题):

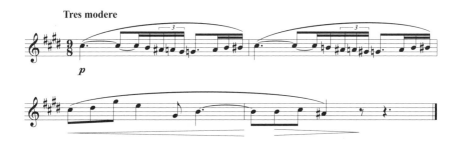

第四种手段,通过音响运动状态象征某种视觉形象。音乐的音响总是不断地运动着,在时间的过程中勾画出一条条旋律的线条。从视觉上看,这些线条无疑是抽象的。但这些抽象的线条能使我们的心灵产生共鸣,引起某种象征性的联想。管弦乐《伏尔塔瓦河》一开始,两支长笛在竖琴和小提琴的拨奏下交替吹出微微起伏的音波,很容易使人联想起涓涓细流。如同作曲家斯美塔那在乐谱前的提示:"在波希米亚森林的深处涌出两股清泉,一股温暖而又滔滔不绝,另一股寒冷而平静安宁。"音响运动的象征性并不一定通过线条体现出来,有时仅仅以一种状态象征某种现象。海顿《时钟交响曲》第二乐章中持续出现的节奏平稳均匀,它与时钟摆动的情形有象征性的联系。

第五种手段,通过音响造型象征或暗示某种视觉形象。所谓音响造型,是指通过特殊的音响组合象征性地体现出上下、左右、前后、远近等空间

谱例 2-24 (《时钟交响曲》第二乐章主题):

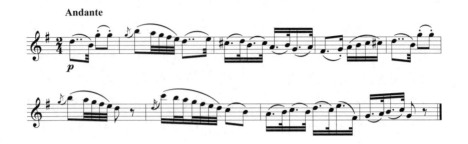

感。这种空间造型具有象征和暗示的功能，能激起听众对具体事物的想象。音响造型有两种不同的体现方式：第一种是通过音响移位象征实际的空间移位。比如肖斯塔科维奇的《第七交响曲》(又名《列宁格勒交响曲》)第一乐章和亚历山大·鲍罗丁（Alexander Borodin）的交响音画《在中亚细亚草原上》，作曲家通过渐强渐弱的变化象征由远及近和由近及远的空间距离感。格里格在《培尔·金特》第一组曲第一分曲《朝景》中，运用上三度、四度转调，象征太阳升起的空间移位。第二种是通过不同的音响层次象征和暗示多层次的画面和错综复杂的视觉形象。比如在贝多芬《田园交响曲》第四乐章《暴风雨》中，弦乐的快速进行、短笛刺耳的尖叫、低音提琴深沉的呼喊以及长号和定音鼓的轰鸣，构成了一个复杂的多层次的音响世界。人们能从快速急促的弦乐声中感受到大雨倾盆，也能从短笛的尖叫声中感受到狂风呼啸。定音鼓的轰鸣无疑是雷声的象征，长号和低音提琴的呼喊则暗示着昏暗混沌的自然景象。

第三章
音乐的体裁

一、西方音乐的体裁

1. 时间艺术

如果承载音乐的是时间,那么音乐体裁就是时间的形状。虽然宇宙以及人类都穿行在时间之流中,从不停歇,但何谓时间却是一个永恒的难题。基督教哲人奥古斯丁有言,人类思考时间犹如水中之鱼思考水的存在,当不事思考时仿佛知道时间为何物,而要思考时却无从回答。

在人类的诸种艺术中,如按属于空间艺术、时间艺术等来区分,音乐毫无疑问属于时间艺术。然而时间无形、空间无限,音乐的体裁就是音乐的一种容器,由此看不见摸不着的时间就具有了意味,人类在这样的时间容器中鼓乐歌哭,创造属于自身的价值与意义。体裁命名了音乐,音乐生长于体裁,意蕴生于其间。

简单说来,音乐体裁就是音乐的样式,是某种具有类同特性的音乐的呈现形式。一种高度发达的音乐体裁,具有自身的不可替代性,是与音乐本身正相适应的"外衣"。体裁二字取自成语"量体裁衣"之意,音乐体裁即音乐自身与音乐形式之间的同一性关系。

2. 体裁流变

音乐的历史就是音乐体裁产生、发展、变化的历史,体裁的变迁与演化构成了音乐发展的历史。与此同时,音乐体裁又具有多样性与丰富性。

一方面，音乐体裁的种类多种多样；另一方面，音乐体裁自身具有开放性与灵活性。音乐体裁可以按音乐来的写法分类，也可以按表演分类，而在另一种语境中，还可以按风俗、仪式甚至场所来分类。实际上，音乐体裁的每种分类背后，都预设了看待音乐的不同方式，也蕴涵了对音乐的价值与意义截然不同的理解方式。

音乐体裁背后，既有因人类生活风俗不同而导致的不同价值与意义，更有历史流变所造成的社会文化积淀，后者尤为重要。音乐体裁的产生、发展与演变，自来就有其深刻的历史文化根源，具有特定的社会文化属性，呈现出极为鲜明的时代烙印。

从体裁出发，我们可以深入音乐历史分期的深层结构。音乐历史时期的划分，很大程度上正是由体裁所决定的。西方音乐的历史一般可以划分为：古希腊罗马、中世纪、文艺复兴、巴洛克、古典主义、浪漫主义与20世纪七个时期。

欧洲音乐的源头是古希腊罗马音乐，这个时代的音乐体裁特征是综合，音乐与文学、诗歌、舞蹈、戏剧尚未分化，不存在我们今天意义上的音乐概念。例如抒情诗（Lyrikos）就属于音乐、诗歌二位一体的体裁，既是音乐又是诗歌，由创作者自弹自演，根据情绪、内容乃至场合的不同，又有悲歌、赞歌、饮酒歌等体裁之别；在祭神仪式上表演的还有颂歌（Ode），可分为阿波罗颂歌与狄奥尼索斯颂歌，它们是在祭神仪式上表演的歌舞，有朗诵、舞蹈，同时以乐器伴奏。古希腊最大型的"综合"类音乐体裁是"悲剧"（Tragedy），它把诗歌、音乐、戏剧以及舞蹈、雕塑等熔为一炉，在今人看来，这很难归为音乐，然而这正体现出古希腊音乐的特征。对这一体裁的追寻，几乎直接促成了歌剧的诞生。

古希腊音乐属于单音音乐，其音乐性受诗歌韵律支配，诗歌的音节决定了旋律的节奏，以"扬、抑"区分，称之为"音步"。古希腊时期的音乐体裁特征就是混合，综合了诗歌、舞蹈、音乐与戏剧，尚未具有后世意义上的"单一"或"纯粹"音乐概念。

西罗马帝国的灭亡，标志着欧洲中世纪开始，最早有乐谱存留的音乐

体裁是格里高利圣咏（Gregroian Chant），也称为"素歌"（Plainsong）。格里高利圣咏是基督教时代最重要的音乐体裁，是单音声部，无乐器伴奏与固定节拍，主要用于宗教仪式。它的"无表情"风格、音高特征以及调式运用体现了罗马天主教的音乐文化观念，成为后世西方音乐的重要源头。

除了格里高利圣咏这样的宗教音乐外，中世纪还有一些音乐体裁。以骑士歌手或游吟诗人创作的单声部歌曲为代表，在法国南部就有田园恋歌（Pastonrella）、辩论歌（Tenso）、坎佐（Canzo）等体裁，而北部则有叙事曲（Ballade）、回旋曲（Ron Beau）以及维勒莱（Virelai）等体裁；德国的游吟诗人被称为恋诗歌手，出现了游唱歌体（Leich）、情歌（Minnesang）以及轮唱歌（Wechsel）等音乐诗歌体裁；再往南到意大利，则有巴拉塔（Ballata）与劳达赞歌（Lauda）等世俗歌曲体裁；西班牙有维良西科（Villancico）、坎蒂加（Cantiga）等世俗歌曲体裁。此时的音乐体裁，大多为声乐、单音声部，在音乐的节奏、主题以及结构等方面，诗歌或语言因素无疑占主导地位，诗歌的韵律、音步以及韵脚、结构都对这些单音歌曲起着决定作用。这些世俗音乐延续着早期诗、歌、舞、戏融为一体的音乐传统。它们与教会音乐的发展时而分离、时而合一，既相互影响，也彼此制约。

文艺复兴时代音乐最显著的特征，就是加快了与诗歌、戏剧以及其他艺术形式分离的脚步，也是在此时，原来音乐中作为伴奏或辅助性的器乐部分逐渐摆脱了对声乐的依赖，而走向独立。简言之，器乐音乐开始崛起并独立，是文艺复兴时期音乐体裁最大的事件之一。

舞曲音乐体裁的兴盛，标志着器乐初露头角。例如帕萨梅佐（Passamezzo）、萨尔塔雷洛（Saltarello）、加亚尔德（Galliand）以及帕凡（Pavane）等舞蹈性器乐体裁。文艺复兴时期的舞曲通常把快速与慢速两种舞曲合二为一，例如帕凡和加亚尔德、帕萨梅佐和萨尔塔雷洛等。这时期最流行的乐器是维吉那琴与鲁特琴，在教堂中则是管风琴，围绕这些乐器出现了独奏类的器乐体裁，例如幻想曲（Fantasia）、坎佐纳（Canzona）、前奏曲（Prelude）、托卡塔（Toccata）和利切卡尔（Ricercar）等。

文艺复兴时期也是宗教音乐的高峰时期，声乐主导着这个时期的音乐。

历经数百年发展的宗教音乐开始走向真正的繁荣，例如弥撒曲（Mass）和经文歌（Motet）。从15世纪到17世纪，欧洲最重要的音乐体裁是复调常规弥撒曲，这是当时欧洲最著名的音乐家，如吉尔兰姆·杜费（Guillanme Dufay）、约翰内斯·奥克冈（Johannes Ockeghem）、若斯坎·德普雷（Josquin des Prez）、雅各布·奥布雷赫特（Jacob Obrecht）、乔凡尼·佩鲁济·德·帕莱斯特里那（Giovanni Pierluigi da Palestrina）、奥兰多·迪·拉索（Odlando di Lasso）等人最常用的音乐创作体裁。经文歌与弥撒曲体裁的音乐汇聚了当时几乎所有重要的创作技法，复调弥撒曲代表了文艺复兴音乐体裁的精华。这个时期的世俗性声乐，则有牧歌（Madrigal）、尚松（Chanson）等体裁，它们有些借用宗教音乐的形式表达世俗情感，有些则彻底以世俗方式表达人们在宗教之外的情感生活。

巴洛克时期与西方文化中的启蒙时期基本重合，宗教的退潮与世俗生活的推进成为这个时期社会的主要特征，理性精神的兴起与宫廷文化的滥觞平分秋色。巴洛克时期，世俗音乐得到迅速发展，逐渐与宗教音乐处于同等地位，而且对音乐创作与社会生活产生了重要影响。以器乐为基础的乐律——12平均律付诸创作与表演，大小调体系取代了以往烦琐的教会调式，功能和声理论得以确立，主调音乐开始逐渐取代复调音乐；与此同时，以提琴家族与古钢琴、管风琴为代表的器乐制造与表演技艺也步入新的阶段，管弦乐队开始形成，这一切都造成了音乐体裁的重大变革。

巴洛克时期，音乐体裁在声乐与器乐领域都有突出的创造。声乐方面，随着歌剧诞生，出现了正歌剧（Opera Seria）、大歌剧（Grand Opera）以及清唱剧（Oratorio）与康塔塔（Cantata）等；器乐领域，则产生了奏鸣曲（Sonata）、协奏曲（Concerto）、序曲（Overture）、组曲（Suite）、交响曲（Symphony）等新的音乐体裁。需要指出的是，这些器乐体裁，在某种意义上均脱胎于歌剧等声乐体裁，此时却独立出来，成为具有代表性的器乐体裁，并在其后的古典主义时期得到更多样的发展。巴洛克时期是西方科学理性的发轫期，对世俗生活与情感表达的强调，使这一时期的音乐充满强烈的对比色彩与装饰风格。夸张的戏剧性风格与色彩鲜明的调性风格，成

为巴洛克音乐体裁的重要特质。

　　古典主义时期是众多西方音乐体裁发展成熟，进而成为典范的时期，器乐成为音乐体裁的主流。交响曲、奏鸣曲、协奏曲、室内乐（Chamber Music），从巴洛克时期的多义性与含混性走出来，日益成熟，成为标准化的体裁式样。这几种古典时代的典范性体裁，均以奏鸣曲式为核心形式，采用以调性对比、强调矛盾冲突与和解为主的戏剧性结构，但还保有乐思材料的"同一性"与发展逻辑，在凝练具体的乐思动机中，将调性和声的远近关系作为作品内在逻辑发展运动的动力，对乐器的音色、音区以及整体音响有着严整布局，四乐章的奏鸣套曲结构成为古典主义时代最具代表性的大型器乐体裁结构。

　　相形之下，声乐领域却更加传统。清唱剧与弥撒曲、安魂曲仍然占据着大型体裁位置，是典型的宗教音乐体裁，但音调与乐思结构却已演化为古典主义时期成熟的调性构成，接续着宗教音乐的辉煌。古典主义时期的正歌剧由于王权的式微与理性精神的崛起日益走向衰败，喜歌剧（Opera Buffa）成为新兴的市民阶层与日益扩大的中产阶级的审美文化需求，逐渐取代了贵族气质的正歌剧。

　　古典主义时期的审美趣味不仅愈来愈朝个体情感的体验与表达的方向发展，而且要求音乐在表现领域上远离宫廷与宗教，关注社会化题材与普世化主题。交响曲、奏鸣曲与协奏曲、室内乐、歌剧等体裁的创作在不同作曲家那里交相辉映，其中以意大利歌剧与德奥乐派的交响乐创作最具代表性。

　　19世纪浪漫主义时期，音乐体裁愈加多元化、个性化。在传统体裁上，弥撒曲、清唱剧与歌剧等声乐体裁接续了过去的传统手法。除歌剧之外，由于宗教的衰落，神学气氛日益淡化，弥撒曲与清唱剧等传统体裁式微。后两种体裁已失去特定的宗教仪式与社会文化的支撑，多为作曲家表达个人信仰或寄托所作，或为宗教团体委约而作，成为一种特定的公共性音乐文化产物。歌剧则在欧洲各个国家生根发芽，不仅法国、德国有其民族国家意义上的歌剧作品，而且俄罗斯、捷克等也涌现出各具代表性的民族歌

剧。在器乐领域，奏鸣曲、交响曲、协奏曲与室内乐仍主导了音乐体裁的主流，但更偏于表达个人化的情感。值得一提的是，各类体裁的音乐已逐渐摆脱特定场合与仪式的限定，大多汇聚到音乐厅中，成为公共音乐活动的组成部分。

　　浪漫主义音乐体裁最显著的特点是小型体裁的发展与涌现。声乐领域的艺术歌曲与室内沙龙中的器乐小品成为浪漫主义音乐体裁的核心。这些小型音乐体裁与浪漫主义艺术强调灵感和激情的感受正好契合。艺术歌曲（Lied）伴随着德国浪漫主义抒情诗歌的发展而愈加重要，它把音乐与诗歌紧密结合在一起，体现了浪漫主义艺术的理想，最大限度地表达了创作者的内心世界与情感。而器乐小品尤其是钢琴小品，把抒情性与戏剧性在一个紧凑的结构中融合起来，并以最简洁朴素的形式表现出来，如无词歌（Songs Without Words）、即兴曲（Impromptu）、夜曲（Nocture）、间奏曲（Intermezzi）以及音乐瞬间（Moments Musicaux）、船歌（Barcarolle）、摇篮曲（Berceuse）、浪漫曲（Romance）、随想曲（Capriccio）等浪漫主义钢琴小品，成为这段时间最有时代特征的音乐体裁。此外，还有中等规模的谐谑曲（Scherzo）、狂想曲（Rhapsody）、叙事曲等，介于大型与小型器乐体裁之间。这些体裁中，有表现特定场景或意境的，如夜曲、摇篮曲、船歌；也有强调叙述性的，如叙事曲、新事曲（Novelette）；还有声乐性较强的，如浪漫曲、无词歌、音乐瞬间等。与此同时，舞曲也展现了多样化特点，如圆舞曲（Waltz）、玛祖卡（Mazurka）、波兰舞曲（Polonaize）、波尔卡（Polka）、戈帕克（Gopack）、查尔达什（Csardas）等。对民间舞蹈与音调的广泛使用成为浪漫主义音乐创作的特有现象。

　　在浪漫主义时期，各门类艺术之间相互交融、相互影响。"综合艺术"与"标题音乐"观念的出现使音乐体裁发生了新的变化。纯音乐作品与文学或视觉艺术建立起关联，极大地拓宽了音乐表现的天地，也给欣赏者与表演者带来更大的想象空间。在法国浪漫主义音乐家柏辽兹那里，艺术家隐秘的内心世界可以转化为纯粹的乐音世界，他根据自己的爱情事件而创

作的《幻想交响曲》是一部典型的标题交响曲,每一乐章前面都有他亲自撰写的解释性词语。在李斯特手中,交响诗(Symphonic Poem)成为一种从诗歌、绘画与哲理中获得创作灵感的大型器乐体裁,他与柏辽兹成为标题音乐的创造者与鼓动者。瓦格纳的乐剧(Music Drama)则体现了综合艺术的特点,他把音乐、诗歌、绘画、舞蹈、戏剧结合为一个艺术整体,借鉴古希腊悲剧的观念,来表现他对世界的理解和体验。无论是柏辽兹、李斯特还是瓦格纳,他们都力图改革音乐语言本身,将其锻造为适合新音乐体裁的新手法,在乐思的展开与推进方面运用具有特定象征意义的主导动机、固定乐思与主题变形等器乐手法。

20世纪是音乐体裁发展演化的一个重要节点,西方音乐的各类要素(旋律、调性调式、和声与曲式)完全不同于此前时代,因此音乐体裁的特点也彻底不同于从前。取代传统体裁的是各类音乐材料的重组、拼贴与排列,经典规则被弃置一旁,音响的意义大于音乐结构。20世纪的西方音乐不再围绕某个相对稳定的中心展开,不再遵循某种不可或缺的原则,大量实验性极强的先锋作品无法归类,它们虽然也有着"交响曲""变奏曲"或"组曲"之名,却不再是传统意义上的同名音乐体裁所能包容的。体裁本来是一段时期内相对稳定的作曲技术、审美观念与艺术原则的集中体现,但20世纪由于各类思潮与美学观念急速更迭,因此实际上并未产生新的成熟的音乐体裁。

20世纪依然沿用了传统的音乐体裁名称,但其内涵与审美原则却完全不同。一方面是对古典主义时期之前的传统体裁的复兴,例如经文歌、弥撒曲、受难曲、康塔塔、嬉游曲等,出现在一大批伊戈尔·斯特拉文斯基(Igor Stravinsky)、乔治·里盖蒂(Gyorgy Ligeti)、克里斯托弗·潘德列茨基(Krzysztof Penderecki)、佐尔坦·柯达伊(Zoltan Kodaly)等有影响力的作曲家笔下。另一截然相反的趋势,是回避使用传统意义上具有标识特征的体裁名称,而用组合乐器或表演形式来加以命名,例如"钢琴、圆号、大木琴、钟琴与乐队""钢琴、圆号、大木琴、钟琴与乐队",以及"为女高音和室内乐而作"或"为三位演奏家而作"等作为音乐的标题。此外,新

的技术或创作手法也会成为体裁名称，例如"电子音乐""机遇音乐"等。

总之，西方音乐体裁经历了从单一到多样，从综合到分化，从声乐占据主流到声乐、器乐平分秋色再到器乐压倒声乐，从单音音乐到复调音乐再到主调音乐等若干阶段的变迁。音乐体裁是音乐风格构成中最为恒定的要素，它不同于作曲家个人的创作特点，也不同于音乐作品的一般范式，而是作曲家普遍遵循的一种规则。

3. 重中之重

在西方音乐发展的历程中，音乐体裁的变化始终贯穿其中。与我们惯常的想象相反，一些极为重要的体裁，例如交响曲、奏鸣曲等，其实是近两百多年才后来居上，成为我们心目中的经典音乐体裁。

在18世纪中叶之前，如今意义上的交响曲是不存在的。17世纪的交响曲，指的是复调性的声部组合并加入了乐队的声乐性作品，与现代人概念中的交响曲截然不同。现代交响曲的前身是意大利歌剧序曲。这种序曲是快—慢—快结构，其快板后面是抒情性的行板，第三部分则是舞曲结构，这成为后来交响曲的基本框架。

现代交响曲的奠基者是约瑟夫·海顿，他被称为"交响乐之父"。18世纪中叶是欧洲宫廷文化的顶峰时期，许多宫廷与贵族对音乐倾力赞助，法国的巴黎、德国的曼海姆和柏林，以及奥地利的维也纳，出现了许多致力于交响曲创作的音乐家，海顿正是其中的一员。他吸收了许多同时代音乐家在这个体裁上的创造性成果，以自己数百首交响曲的创作，尤其是后期交响曲的创作，确立了古典交响曲的经典范式，成为这一体裁无可争辩的缔造者。

古典交响曲的经典格式是四乐章的套曲结构：第一乐章一般是奏鸣曲式的快板，它通常是整部交响曲的音乐核心，作曲家的乐思一般都要在这一乐章中得到集中表达。第二乐章与第一乐章形成对比，通常是慢板速度。与前面快速而外向的第一乐章相反，第二乐章一般是沉思与内省式的倾诉风格，更具有作曲家个人性的风格特征，结构上一般是三部曲式或奏鸣曲

式。交响曲的前两乐章一般是整部作品的精华,后两乐章更多是娱乐性质的内容。第三乐章一般是轻松优雅的小步舞曲,中间插入一段对比性的三声中部,形成三部分的对比结构。第四乐章通常是快速的舞曲风格,充满激情,具有总结性的终曲意味。

古典交响曲的确立,标志着西方音乐的创作重心从声乐体裁走向器乐体裁。贝多芬继承并发展了海顿所开创的交响曲传统,使古典交响曲在篇幅、配置与表现性方面达到一个辉煌的高峰。贝多芬把对人生、时代的思考融入交响曲的创作中。他生活的时代恰逢法国大革命的动荡时期,提倡启蒙运动的"自由、平等与博爱"精神,他的创作超越了音乐的娱乐功能,深入表现了时代与人性等主题,极大地拓展了交响曲的表现深度。

交响曲的创作几乎贯穿了贝多芬的一生,也集中体现了他各个创作阶段的成就。他的《第三交响曲》与《第五交响曲》《第六交响曲》以及《第九交响曲》,不仅是19世纪交响曲中的经典之作,而且在整个西方音乐传统中占据极为核心的位置。

贝多芬将交响曲带入一个新的表现高度。他的《第三交响曲》《第五交响曲》与《第九交响曲》带有英雄性、个人性与时代性的音调特征。作为一个处于时代交替之际的音乐家,他的交响曲也有轻松幽默、诗意诙谐的一面。在某些交响曲中宣泄了积聚于内心的斗争与英雄情绪后,贝多芬往往会在下一首作品中恣意表达对自然与人生的感受,他的《第四交响曲》与《第六交响曲》以及《第八交响曲》正是这样洋溢着生命力的作品。

贝多芬对自然有着特殊的热爱,这影响到他对交响曲题材的选择。在维也纳期间,他常常流连于城市乡间的小溪旁,驻足于乡村森林之间。在他的交响曲中,《第六交响曲》(即《田园交响曲》)具有鲜明的标题性,贝多芬不仅在首演的节目单上标明"乡村生活的回忆",而且给每一乐章加上生动的小标题,以便听众更容易理解。虽然如此,贝多芬却没有用音乐直接描绘自然,而是特意注明"抒情多于写景"。

贝多芬的《第六交响曲》既是对自然的一首颂歌，也是由想象力驱动的纯粹音乐之流。第一乐章是快板的奏鸣曲式，其标题是"到达乡村时的喜悦心情"，充满活力，绝无前一首"命运"交响曲（《第五交响曲》）的严峻深沉，副部主题优雅明朗，充溢着喜悦，有着难以形容的脉动起伏。第二乐章的标题是"溪畔景色"，在潺潺的弦乐音流中，如歌的旋律流淌出来，长笛、双簧管、单簧管极为精彩地模仿着自然界中杜鹃、夜莺的啼叫，这是贝多芬用自然主义手法创造的自然界。第三、第四与第五乐章在演奏过程中几乎不停顿，其标题分别是"农民快活的聚会""雷电、暴风雨""牧歌、暴风雨过后的欢乐、感激的心情"。这三个乐章表现了乡村生活，从一场热烈的乡村舞曲开始，但很快便阴云密布，暴风雨即将来临，随着气氛进一步紧张，管弦乐队的铜管与打击乐、低音提琴掀起一场电闪雷鸣的暴风雨。之后，木管乐器进入，宣布雨过天晴。贝多芬在手稿中写道："表现感恩，主啊，我们感谢您！"贝多芬心目中的"主"，即自然界，对主的崇拜即对自然的崇拜。

交响曲无疑是西方音乐体裁的重中之重，它不仅是对器乐的集中运用，而且擅长表现与宇宙、人生以及时代相关的哲理性命题。可以说，海顿确立了交响曲的基本结构，莫扎特完善了它的写法，贝多芬则极大地拓展了它的篇幅与内涵，把交响曲从纯粹乐音游戏的领域，发展为对人生、社会、时代等严肃命题进行探讨的艺术作品。

自贝多芬以后，交响曲成为整个19世纪西方音乐的核心体裁。在弗朗茨·舒伯特（Franz Schubert）那里，交响曲走向浪漫主义的个人天地。勃拉姆斯的交响曲则呈现出秋日果实般的沉甸饱满，充满缅怀旧日的心绪。在19世纪末，安东·布鲁克纳（Anton Brukner）使交响曲转变成宗教性的祷歌，在铜管嘹亮的宣示中倾诉对天堂的向往。马勒与此不同，他把交响曲锻造成无所不能的音乐神器，在他指挥棒下呈现的声音洪流，似乎真的把人生中的万千气象融汇到交响音乐的海洋中。

二、中国音乐的体裁

1. 音乐的"形状"

近一百多年来,中国作曲家借鉴西方音乐体裁,进行了艺术歌曲、清唱剧、歌剧、交响曲、协奏曲、室内乐等各种形式的音乐创作(关于此类内容,前文已有论述)。而在中国漫长的历史发展中,也一直生长、衍变、传承着极其丰富的音乐形态与品类。

2000年,由袁静芳主编的《中国传统音乐概论》按照民间歌曲、舞蹈音乐、说唱音乐、戏曲音乐、器乐与乐种以及宗教音乐(佛教与道教)几个类别,对传统音乐做了详细深入的划分。作者谈到,用什么方法进行梳理、划分、归类这笔丰厚的音乐文化遗产,是学界一直在探索的问题。书中还归纳了近几十年音乐学界关于中国传统音乐研究的体系(或历史层次)的几种论点:(1)民族音乐五类论(民歌、古代歌曲,歌舞与舞蹈音乐,说唱音乐,戏曲音乐,民族器乐);(2)史学断层论(先秦钟鼓乐、中古伎乐、近世俗乐);(3)地域色彩论(集中对汉族民歌若干近似色彩区进行划分);(4)文化流论(从中国传统文化流系的大背景出发对传统音乐文化进行划分);(5)四大类论(民间音乐、文人音乐、宫廷音乐、宗教音乐);(6)民族音乐志论。[1]

我国历史悠久、民族众多、地域广阔,这使得传统音乐的形态类别更为丰富多样。创作者们根据音乐表现的对象,选择合适的"样式",通过形式与内容的合力,表现音乐的功能、风格、审美等多种要素。两千多年来,中国音乐的结构和样式不是封闭和固定的,而是呈现出开放演化的姿态,有些类型因为某些要素的消失而消失,有些类型因为某些要素的生成而出现。音乐体裁的嬗变体现出音乐文化和审美观念的变迁,并与社会观念、时代发展有密切的互动关系。从某种意义上讲,对音乐体裁的讨论,也是对整个音乐文化发展史、音乐美学观念史的观照。

[1] 参见袁静芳主编:《中国传统音乐概论》,上海音乐出版社2000年版,第6—7页。

2. 历史变迁

中国音乐体裁的形成，可以追溯到首次音乐实践活动完成的那一刻。不管它有无音乐之名，已具有音乐之形，这个赋形的过程可以看作体裁的诞生。

先秦时期，人们对于天人关系就有了深刻的理解，并且创造了完整的形式体系来呈现这种理解，最典型的音乐形态——原始乐舞就是这一形式体系之一。原始乐舞的形态结构依从于原始的崇拜仪式（即诗、乐、舞三位一体的综合形式），其中，音乐是作为灵魂而存在的，它以独特的力量影响着人类原始的宗教体验。《吕氏春秋·古乐》篇中有关于"葛天氏之乐"的记载，"三人操牛尾投足以歌八阕"[1]，该乐舞以八段歌舞的形式，呈现了原始先民劳动、节庆、祭祀等生活场景。同时，原始时期还萌生了独立的"歌"——对语言自然音调的一种延伸，可谓民间歌曲的雏形，《弹歌》《候人歌》《燕燕歌》皆属于此类。闻一多在《歌与诗》中写道："（这种原始的歌）便是音乐的萌芽，也是孕而未化的语言。声音可以拉得很长，在声调上也有相当的变化，所以是音乐的萌芽。那不是一个词句，甚至不是一个字，然而代表一种颇复杂的涵义，所以是孕而未化的语言。"[2]在乐器方面，据目前出土的文物可知，中国最早的旋律乐器是河南舞阳贾湖遗址出土的骨笛，距今约7800—9000年，这意味着从具体物质生产劳动中分离出来的、满足人们精神需求的真正乐器早在新石器时代就已诞生。

经过夏、商、周三代，中国社会从松散的原始部落体制走向具有系统化的组织结构的国家体制，礼乐制度随之建立，这也标志着意识形态从原始的自然崇拜向社会伦理转变。原始时期的音乐不可避免地产生了分化，一部分成为代表国家秩序规范的"礼"的感性形式，突出了典仪化的功能，例如先秦时期的六代乐舞（《云门》《咸池》《大韶》《大夏》《大濩》《大

[1] 许维遹：《吕氏春秋集释》，梁运华整理，中华书局2017年版，第118页。
[2] 闻一多：《神话与诗》，北京联合出版公司2014年版，第168页。

武》),成为结构规范、风格统一的仪式音乐,被后世奉为宫廷雅乐的典范。实际上,先秦之后,六代乐舞只保留了以《韶》乐和《武》乐为核心的一部分,其余基本退出了历史的舞台。另一部分原始音乐则保留着原始崇拜活动中个人化的体验,成为个体情感表现与审美意识的载体。东周时期,出现了情感饱满、热烈奔放的新音乐——"郑声",成为后世注重情感表现与审美愉悦的宫廷燕乐和民间俗乐的滥觞。这种以情感表达、审美为根本诉求的音乐形式,与以仪式功能为主的雅乐在旋律节奏、表现方式、风格特征等方面都有巨大的差别,在宫廷发展为结构繁复、绮丽奢华的宫廷乐舞,在民间则发展成热情自由、新声迭起的民间歌舞,也成为众多世俗音乐体裁生发的园圃。《诗经》与《楚辞》昭示了这一时期歌曲体裁的成熟,在结构、风格、表演等方面都丰富多样。从湖北随州曾侯乙墓出土的各类乐器中,我们可以想象当时打击类器乐的繁荣。金石错采,八音和鸣,中国器乐初现峥嵘。除了金石之乐,更具私人性质的丝竹弦乐也进入了人们的视野,在宫廷和民间都有充分的发展。先秦时期,中国音乐的诸多体裁已出现,并有了较大程度的发展,进入了一个形态多样、风格多样、功能多样的时期。

自秦始皇建立封建大一统的中央集权国家,至隋朝建立的八百年时间里,伴随着王朝的兴衰更替,华夏文化在民族交融的进程中不断重塑,音乐也出现了新的类型。首先,乐府的兴盛显示了民间歌曲与宫廷音乐的互动。同时,相和歌作为民间世俗歌曲获得高度发展,从徒歌到但歌,再到人声"被之管弦"的发展历程,体现了民间世俗歌曲在艺术性与表演形式上的成熟和完善。此后,带有"华夏正声"意味的清商乐在继承相和歌的基础上,与吴歌、西曲结合,彰显出南北音乐文化的融汇。汉代雅乐在结构、风格上有了很大变化,民间俗乐的音调、少数民族的四夷之乐成了汉代雅乐的形式来源。汉代宫廷音乐类别的划分体现了宫廷雅乐系统的变化和援俗入雅的倾向,舞蹈音乐也得到充分发展,包含舞歌与舞乐,前者以清歌伴奏,后者以丝竹管弦伴奏。

魏晋南北朝是中国的文化艺术自觉时期,士阶层的音乐类型形成并

得到发展。士人们在政权动荡、伦理失范的社会变化中，在"譬如朝露，去日苦多"的生命感怀中，形成了独立的生命与人格意识，这也为士人音乐的精神意蕴与审美取向奠定了心灵底色。以古琴为代表的器乐独奏以及歌啸等形式深入人心，琴曲《广陵散》成为历代名士寄托心声之作。这一时期的音乐实践活动在形式、风格、表演上都形成了独特的审美意趣，得意忘形、以乐自况，深深影响了后世文人士大夫的艺术追求和音乐趣味。

隋唐五代是以汉文化为主体，多民族、多地域文化频繁交流互动的时期，政治上的开阔胸襟成就了艺术文化上的恢宏气象，各种音乐类型在唐代焕发出崭新的面貌，很多西域乐器如羯鼓、琵琶、筚篥、箜篌等乐器得到了人们的青睐。燕乐是唐代宫廷音乐的典型样式，它从雅乐的体系中脱离出来，兼具多民族音乐文化风格。从隋朝的七部乐、九部乐到唐代的九部乐、十部乐，燕乐得到了最大程度的探索与开拓，不同民族和地域的音乐形式被容纳在一个具有内在联系的体系之中。唐代坐、立部伎的划分以表演类型、场域为标准，不仅具有独特、明晰的类型化式样，也表现出一种超越民族和地域、更具包容性的文化理念。歌舞大曲是隋唐音乐艺术中最主要的表现形式，通常由散序、中序、破三大部分组成，这一大型多段结构的歌舞表演包含了丰富的音乐类型，里面的各种乐队组合和主要乐器得到了迅猛的发展。其中，风格清雅的法曲是歌舞大曲的组成部分，不仅深受中原清乐系统的影响，也兼具异域气质。除此之外，佛教音乐在魏晋时期形成并得到发展，其华化的过程就是依据佛教传播的需要对中国本土音乐进行吸收化用的过程，同时也推进了本土音乐的形式演化。唐代佛教音乐中，以说唱相间为表演特征的"俗讲"就体现了这样一种互动。说唱音乐这一有着悠久历史的艺术形式日趋成熟，并在世俗社会得到推广，成为民间音乐的重要类型。

宋元时期，新兴市民阶层与商人阶层的出现为世俗文化的发展提供了充分的社会空间，商业的繁荣和城市的发展推动了城市乐人职业化的进程，世俗性音乐体裁得到了空前的发展。歌唱有小唱、嘌唱、叫声、唱赚等形

式,说唱音乐有鼓子词、诸宫调、陶真、涯词、货郎儿等形式。宋代词调音乐是具有鲜明的文人气息的艺术歌曲,源于唐代的曲子词,这种艺术化、审美化的歌曲形式自唐宋后逐步兴盛。需要注意的是,"'以乐传辞'、'以(定)腔传辞'与'以文化乐'、'依字声行腔'是两类不同的唱,在我国是自古就有这两类的"[1]。律诗入曲和曲辞用律是比较常见的两种手法,然而事实上,更普遍的是吟唱、咏诵。宋代词牌非常丰富,曲调兼采雅俗,既有来自民间的里巷歌谣,也有来自宫廷的大曲遗声。根据音乐节拍、速度、表现风格的差异,可将其分为慢、令、近、引、序等。减字、偷声、摊破、犯调的出现,体现了主体情感表现的需求对曲调结构的突破作用。另外,文人自度曲的出现证明了宋代词人在音乐创作层面的造诣,姜夔的《白石道人歌曲》是其中最突出的代表。

戏曲艺术代表了中国古代综合性艺术发展的最高成就。从宋代开始,杂剧与南戏隔江而兴,宋元杂剧一脉相承,共同确立了戏曲的基本形态。元杂剧在基本的音乐结构、表演要素以及宫调使用等方面形成了规范化的体系,其丰富多样的音乐结构形式为其后曲牌体戏曲音乐的创作提供了经验。与元杂剧合称"北曲"的散曲,与宋词构成一种承继关系,口语化的语言、更加自由的结构使其风格直白朴素、亲切自然。诞生于江南永嘉地区的南戏,较杂剧而言,是一种更民间化的戏曲艺术形式,在曲调来源、宫调规范、表演形式、结构形式等方面都呈现出鲜明的特点,具有旺盛的生命力。在杂剧与南戏的互动融汇之中,戏曲音乐迎来了最繁荣兴盛的时代。

艺术化、典雅化一度成为明代声腔发展的重要方向,昆曲的形成与繁荣正体现了这样一种倾向。经过数百年的发展,到明朝中期,昆曲已经发展成为有着统一的表演范式、结构原则、审美风格,并且拥有大量经典剧目的声腔翘楚。另一方面,受到城市文化的影响,在拥有更大的音乐受众群体的民间出现了"乱弹"迭起的局面。展现地域风格特色、

[1] 参见洛地:《词乐曲唱》,人民音乐出版社 1995 年版,第 253 页。

满足民众审美趣味、体现农业社会伦理内涵的各种地方性戏曲，与愈发精英化、高雅化的昆曲形成了分庭抗礼的局面。皮黄、梆子、高腔等声腔的形成，以及以其声腔为音乐结构形式的地方性剧种的繁荣，宣告了"花部"的胜利。不过，正是"雅部"高度规范化、艺术化、体系化的结构原则，促进了"花部"的发展与成熟。声腔和剧种虽然不等同于现代意义上的音乐体裁概念，但它们在明清时期代表了戏曲体系中的各种类别，具有内在的规定性。

明清时期，说唱音乐在吸收借鉴戏曲音乐的唱腔、结构、表演等要素的基础上有了更大的发展。大鼓、弹词、牌子曲等说唱艺术形式，在经历了从民间到城市的迁移之后，形成了规范化、系统化的音乐结构体系与舞台表演体系。作为一种统摄性的称谓，说唱音乐可以按地域风格与方言特点的标准划分为多种，如大鼓类的西河大鼓、京韵大鼓、梨花大鼓，弹词类的苏州弹词、扬州弹词、长沙弹词，牌子曲类的单线牌子曲、河南大调曲子、四川清音等。这一时期，民间习俗性歌舞音乐和器乐获得了新的发展。民间歌舞音乐以秧歌、花鼓、采茶为代表，每种内部又包含了多种不同的音乐形式，一起组成了一种具有内在共同性的类别系统。西安鼓乐、十番锣鼓、十番鼓、福建南音、江南丝竹等器乐形式日益壮大，它们往往上承古乐传统，下合民间礼俗，体现了典仪性与审美性并存的特点，一方面延续与构建了民间传统伦理，另一方面成为人们宣泄情感、表达心理诉求的途径。

明清小曲作为延续了唐诗乐、宋词乐、元散曲传统的歌唱艺术，呈现出更鲜明的民间性和通俗性特点，歌词通俗质朴，曲调自由灵动、天真自然，成为最具有生命力的乡野心声。其表现内容的变化也促进了曲调形式的创新与发展，因生成区域、表演场域以及传播方式的不同而形成了不同的类别，如谣曲、时调、吟诵调等。此外，与生产劳动的关系更为密切的号子、山歌等民间歌曲形式也有所发展。

3. "形"与"意"

对中国音乐的种类进行梳理,可以更深入地把握两千年来中国音乐形态的变迁。比较中西音乐的形式结构,会产生这样的印象:西方音乐结构重冲突、重逻辑,中国传统音乐结构重协调、重自然;西方音乐的结构原则集中体现在奏鸣曲式的音乐中,中国传统音乐的结构原则主要体现在具有"散—慢—中—快—散"布局特征的散体结构中,这种非再现性和多段散体的结构形式在戏曲、说唱、歌舞和器乐作品中被广泛运用。在中国音乐发展史上,声乐体裁几乎把持了每个时期的"话语权",器乐的发展往往从属于或脱胎于声乐,在很长一段时间里缺乏足够的独立性。虽然明清以来,声乐发展迅速,但整体上相较声乐而言,数量仍然有限。在文以载道、美善合一观念的长期影响下,音乐家往往采用一种象征的手段,使听众从某种象征性的表现中联想到"善"的内容。正因为如此,中国传统器乐曲往往采用象征、隐喻的表现方式,绝大多数作品都是标题性的,以暗示作品的表现对象或者要传达的某种意图,古琴音乐尤为明显。[1]

中国音乐往往依附于其表现的内容,缺乏自身功能性的结构,经常出现"一曲多用"的现象。传统音乐观念并不重视创作的归属权,无论是结构样式的更新还是具体作品的诞生,除了少数词调作品和部分琴曲外,大部分都是匿名,从未出现过西方音乐史上所谓的创作流派。在一些情况下,表演者还可以在既有的乐曲结构基础上增减,琴曲《广陵散》就从唐代的 23 段,经宋代递增,到明代演变为 45 段。就记谱方式而言,中国的乐谱并非一种严谨的符号性体系规范,而更像是一种松散的描述性文本,不能够呈现出完整的音乐结构形态。

"乐式学""乐体学"在中国音乐实践领域姗姗来迟,没有形成一个独立的学科。缺乏功能性的散体性结构、创作主体的遮蔽、记谱法的松散、侧重于主体诠释的演奏和演唱方式,都使得中国音乐的形态探索并不十分

[1] 参见王次炤:《美善合一的审美观念及其对中国传统音乐实践的影响》,载《音乐研究》1995 年第 4 期。

深入。这种音乐特征与中国哲学思想追求赓续往复、美善合一、重道轻技、得意忘形的人文精神密切相关。两千多年来,中国艺术推崇"外师造化,中得心源",追求"意境",音乐也不例外,重"意"不重"形"。古代乐论对音乐形式的论述,往往是在阐述音乐的内涵以及意蕴之后略加延伸,人们对音乐的感知和体验也更多地源于音乐表现的内容。体裁没有成为影响中国音乐创作、表演、欣赏的规范性因素,而是在"意"的统摄下,服务于音乐作品内在的情感诉求,其变迁与社会文明的整体发展密切相关,成为时代精神的外化形式。

第四章
诗词歌曲与琴曲

一、个体心灵的沉吟：士的音乐世界

在历史上，士与音乐的关系是一个言之不尽的话题，两千年的传统文化中处处可见文人士大夫的音乐观念、音乐活动及其作品影响的痕迹。士"以道自任"的精神决定了其理解音乐的态度和表达音乐的方式，而音乐作为一种体现士阶层精神面貌的形式，通过个体心灵与经验的传递，深刻影响着当时与后世。

对于士群体而言，音乐有自我受用的一面，或自娱或修身，而非奏技式的表演。他们的音乐活动丰富而又感性，与其严肃的理论体系形成一种奇特的张力。儒与道都重视音乐与人的情感的天然联系，孔子学琴，曾点歌咏，庄子击盆而歌，鼓琴自娱，都是力求个体生命和精神世界自足的表现。儒家强调以伦理教化来引导音乐活动，使之不越"礼"。孔子从个体的生活实践出发，不仅承认听觉之美，而且高度褒扬了音乐之善，并将之推举到人生境界的高度。这是儒家对中国音乐最早且最大的贡献。道家主张顺应自然本性，法天贵真，将音乐从人为的束缚中解放出来。庄子论乐，重其天真，推崇"得意而忘言"，提出"天籁""地籁""人籁"之说，认为可以自生自控的"天籁"是最自由、自然、合乎"道"的音乐。充满感性色彩的庄子催生了后世超越形似、追求意会的音乐审美观念。

在音乐的世界，士子披图幽对，坐究四荒，琴诗自乐，处穷独而不闷。这些特殊的审美体验，成为历代士大夫精神世界的慰藉。仅从两汉到唐宋，

士林中就涌现出一批深具音乐资质的创作群体。他们或显或隐，纵情山水，醉心金石丝竹，吟咏歌啸，通过实践上的作为，掌握了运用音乐形式的主动权。这一群体中有"世间术艺，无不毕善"的综合型天才曹植，对音律谙熟到近乎神解的阮咸，感叹"长夜恣酣饮，穷年弄音徽"的谢灵运，鼓吹音乐之趣旨的范晔，游走在雅俗之间的大诗人白居易，精通琵琶、诗乐画皆擅的王维，深谙词调乐律的音乐家姜夔和周邦彦等。他们中的很多人还直接参与了宫廷、民间、宗教音乐的推陈出新，是制曲与传曲的中坚力量。数千年来，音乐形态千变万化，但论及文人士大夫音乐的代表，还是诗词歌曲与古琴曲。

二、士与诗乐传统：《关雎》《扬州慢》《暗香》

1. 歌诗《关雎》

先秦时期，以孔子为代表的儒家践行人文教化的过程也是中国"诗乐传统"发展变化的过程。《尚书·尧典》云："诗言志，歌永言，声依永，律和声"，反映出先秦诗乐谐和互融的情形。诗与歌的合流是文化史上的一件大事，其结果是《诗经》的诞生。《诗经》自被孔子取来教其弟子，学者都推尊之。作为"诗乐传统"最重要的源头文本之一，《诗经》发挥了重要的作用。孔子将"礼乐"精神视为"君子之学"的内核，自己曾在五十岁向师襄学琴，以弦歌的方式教授弟子。

《关雎》是先秦时期最有影响力的歌曲之一，歌词源自《诗经·国风·周南》，经孔子编撰，由儒门师生弦歌流传，但当时并无曲调留存。目前文献显示，乐谱线索最早见于宋代赵彦肃所传唐开元年间乡饮酒礼所用的《风雅十二诗谱》，谱本被收于朱熹《仪礼经传通解》第十四卷中。此后，元代熊朋来的《瑟谱》有所转载，明清文献中亦有出现。20 世纪以来，王光祈、杨荫浏曾为其译谱，黄翔鹏在后者的基础上进行了修订，目前常用版本为杨、黄两人的谱本。有学者推断该曲是中古以来重新创作或改编之作，很

大程度上失去了先秦民间歌曲的生活气息与灵活性，这很可能与宋代的雅乐复古之风有关。《关雎》是年代最早的雅乐之一。

这首描写男女恋爱的情歌，以起兴的手法，由雎鸟相依合鸣，兴起君子与淑女的联想，双声、叠韵和重叠词的运用使语言生动感人。古人云"诗无达诂"，《关雎》描绘的风物人情，体现了古代以夫妇之德为起点的伦理追求。从"窈窕淑女，君子好逑"，到"琴瑟友之""钟鼓乐之"，歌颂了一种克制、谨慎、完满的爱情轨迹。娱乐与礼仪功能兼备，歌诗《关雎》的典范意义也正在于此。

《关雎》（原注：无射清商，俗呼越调），律吕字谱，清商音阶D宫调。全曲分为五段，由四言诗体构成。一字一音，韵律和谐，避免了滑音带来的装饰性效果。歌曲风格典雅，带有仪式意味。《关雎》是《诗经》的开篇之作，为周南之音，这首讴歌人性的民歌，最得孔子之心，被赞誉为"乐而不淫，哀而不伤"。《论语》中，孔子曾论及《关雎》曲调变化丰富，生动热烈。不仅如此，他还将其列为"礼乐"教习的重要内容，以琴歌的方式重新诠释，使其成为符合"中正平和"精神的君子之乐。

《诗经》至今仍然流传不息。《汉书》解释其原因："以其讽诵，不独在竹帛故也。"借用吟诵的传统进行咏唱，颇有上古儒家之遗风。近年来，《关雎》被当代音乐家以创造、改编的方式重新解读，或古典，或现代，演绎方式更加多元，使听众领略到了《关雎》音乐的另一番美感。

谱例4-1：

关雎

《诗经·国风·周南》词
《风雅十二诗谱》
杨荫浏译谱，黄翔鹏改订

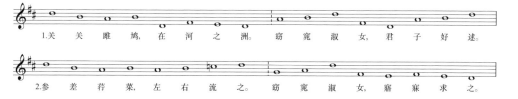

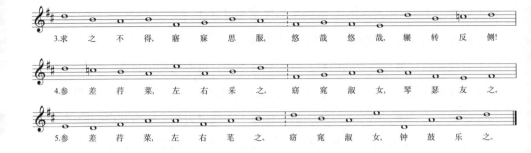

2. 词调歌曲《扬州慢》

先秦的歌诗经过汉代相和歌、魏晋南北朝清商乐等各种形态的更迭，在中原音乐与外来音乐不断融汇的基础上，由隋唐的曲子和曲子词逐渐发展为宋代的词调音乐。

词调歌曲《扬州慢》是《白石道人歌曲》自度曲之一，由南宋词人、音乐家姜夔创制。姜夔（约1155—1221），字尧章，号白石道人，江西鄱阳人，南宋词人、音乐家，一生漂泊，落魄江湖，终身未仕。其平生之词作，清空骚雅，托寄深远，流露出伤怀家国、忧郁苦闷的心绪。姜夔有《白石道人诗集》《白石道人歌曲》《续书谱》等传世。姜夔坦言"颇喜自制曲"，作词往往先"率意为长短句，然后协以律"（《长亭怨慢》自序）。《白石道人歌曲》是其自度曲，附有俗字谱，是当今所能见到的最早的宋词乐谱。《扬州慢》自序云："淳熙丙申至日，予过维扬。夜雪初霁，荠麦弥望。入其城则四顾萧条，寒水自碧。暮色渐起，戍角悲吟。予怀怆然。感慨今昔，因自度此曲。千岩老人以为有黍离之悲也。"[1]

"扬州慢"为词牌名，"慢"为词体歌曲的一种形式，也称为慢词或慢曲，篇幅较长、字句较繁，北宋后期出现。张炎《词源》云："慢曲不过百余字，中间抑扬高下，丁抗掣拽，有大顿、小顿、大住、小住、打、掯等字，真所谓上如抗，下如坠，曲如折，止如槀木，倨中矩，句中钩，累累乎端如贯珠之语，斯为难矣。"[2] 慢曲的难度与丰富性可见一斑。《扬州慢》

[1] 姜夔：《姜白石词笺注》，陈书良笺注，中华书局2009年版，第1页。
[2] 张炎：《词源》，中华书局1991年版，第40页。

双调，98个字，共21句，32小节，押平声韵。丘琼荪、杨荫浏、傅雪漪等音乐家都曾为此曲译谱。原注"中吕宫"，按即夹钟宫，合今C大调，全曲基本调性为F宫调式，但它的同宫D羽调式也占有重要地位。全曲分上下两阕，上阕1至16小节前半部，由四个乐句组成，下阕16小节最后一拍至全曲结束，除了开头一句的音调略有变化以外，大体是上阕音调的重复。全曲工整，第一句是全曲的基本旋律，与尾子部分相呼应。尤其值得注意的是，歌曲中几处变化音 #F 音的运用，比如"自胡马窥江"的"自"字，"渐黄昏"的"渐"字，"算而今重到须惊"的"算"和"惊"字，"念桥边"的"念"字，都作为变化音出现，紧密地配合了歌曲的内容，增添了凄凉的味道。

该曲创作于1176年（南宋孝宗淳熙三年）冬至，距金国完颜亮征调大军攻打南宋（1161年）约十五年。姜夔时年二十出头，途经扬州。此时，扬州昔日的繁华已全然无存，战争过后满目荒凉萧条，作者寓情于景，抚今追昔，发为吟咏，以寄托该曲之旨"黍离之悲"。史上令人神往的"名都"、风光无限的"佳处"，经金兵铁蹄，已是满目疮痍的"空城"。词人通过两个镜头——十里的"青青荠麦"和满城的"废池乔木"，将"犹厌言兵"的哀恸与愤恨表现得淋漓尽致。上阕的结尾处，"渐黄昏，清角吹寒，都在空城"，音色陡转，画面游移。"渐"字的变化音，似一阵清寒袭来。日落黄昏的清角之声，带来了温度与心情的变化，打破沉寂，也更添沉郁清冷之感。下阕的旋律变化更大，通过追忆"豆蔻词""青楼梦""明月夜"的乐景，反衬出如今的落魄荒凉。词中的"过""尽""自""废""渐""杜""算""纵""荡"等字为去声，增添了歌唱咬字的抑扬起伏。"波心荡，冷月无声"中的"荡"与"无声"，以跌宕之水波映衬无言之冷月，不仅文辞传神，而且音韵谐婉。

南宋诗人肖德藻（号千岩老人）赞誉《扬州慢》有"黍离之悲"。《诗经·王风·黍离》历来被视为悲悼故国的代表作，士子哀叹家国残破的千年悲歌，至此更添一番深情。姜夔既有家国之痛，也有一己之悲。他在文辞上借追忆前朝旧事，虚拟化入当下情境，以乐景写哀心，悼念故

园,怆然不已;在音乐上巧妙地以变化音与调性游离,使音乐既不失古雅蕴藉,又波澜跌宕,一唱三叹。

谱例 4-2:

扬州慢

姜夔词曲
《白石道人歌曲》
杨荫浏译谱

准左名都,竹西佳处,解鞍少驻初程。过

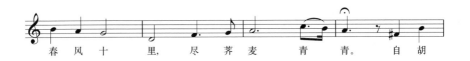
春风十里,尽荠麦青青。自胡

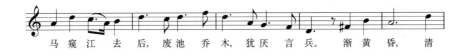
马窥江去后,废池乔木,犹厌言兵。渐黄昏,清

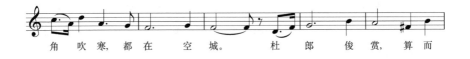
角吹寒,都在空城。杜郎俊赏,算而

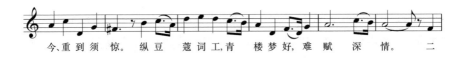
今、重到须惊。纵豆蔻词工,青楼梦好,难赋深情。二

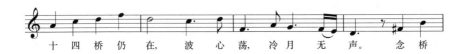
十四桥仍在,波心荡,冷月无声。念桥

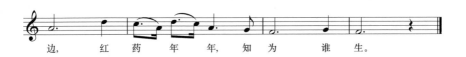
边,红药年年,知为谁生。

3. 词调歌曲《暗香》

北宋林逋《山园小梅》云:"疏影横斜水清浅,暗香浮动月黄昏。""暗香"成为"梅花"的象征。姜夔的词乐以清空、古雅、疏朗的风格见长,是宋代首屈一指的"好声音"。在姜夔留存的十七首咏梅词中,《暗香》《疏影》最为精绝。张炎评论其词"不惟清空,又且骚雅,读之使人神观飞越"[1]。他认为写梅花最好的诗出自林和靖,而最好的词只有姜夔的《暗香》《疏影》二曲,可谓前无古人后无来者,自立新意,堪称绝唱。

《暗香》写于1191年(南宋光宗绍熙二年)冬天,当时姜夔三十六岁,范成大喜爱梅花,住处植有梅林。姜夔在小序中云:"辛亥之冬,予载雪诣石湖。止既月,授简索句,且征新声。作此两曲,石湖把玩不已,使工妓肄习之,音节谐婉,乃名之曰《暗香》、《疏影》。"[2]当时,姜夔是受到好友范成大的激发,有了创作灵感。

在古典诗词的世界里,追忆的力量是一盏灯。姜夔以追忆的方式开始,用"旧时月色"四个字勾勒出时空范围,开辟出眼前之境,勾连起过去的经历。这与漱玉词《如梦令》的开头"常记溪亭日暮"异曲同工。难怪后人说,落笔得此四字,便使得千古作者皆出其下。《暗香》这首词散淡不失峭拔,歌唱古谱的时候,气息和咬字要很平静,只有静才能致远,丰富的意象才能透露出来。好的音色、润腔会使作品散发出光辉。

以词而论,《暗香》与《疏影》从题目上可合二为一,音乐上却是两首曲子,各表一枝。有学者称之为"连环体",可即可离,形神呼应,分合自如。《暗香》为换头体(上下两段第一句词的字数与格式不同),双调(上下两阕,即两段)。全曲属宫调式(无射宫,即bB宫调式),上下两阕都结束在宫音上。由于词格式上的"换头",上阕首句和下阕首句的曲调有所不同,其余基本相同,只结尾时有所变化。上下阕过渡自然,且有机地连接在一起。全曲朴实自然,委婉动听,属于古音阶中的第四级音阶"变徵",较西洋传统大小调体系的第四级音升高半音,杨荫浏记谱时使用了一个降

[1] 张炎:《词源注》,夏承焘校注,人民文学出版社1981年版,第16页。
[2] 姜夔:《姜白石词笺注》,陈书良笺注,第125页。

号，未使用两个降号的降 B 大调。此曲格调骚雅，神韵清空，音域不宽，曲调平稳，只有个别大跳，乐句之间过渡自然，运腔匀称。

作品中的人与物在明月下带有独特的色彩与光辉，也晕染了各自的声韵与节奏，"梅边吹笛""唤起玉人""翠尊易泣""红萼无言"皆为曲中涵蕴之声。范成大请姜夔创作新曲，曲成之后，吟赏不已，教乐工歌伎练习演唱，音调节律悦耳婉转。

谱例 4-3：

暗香

姜夔词曲
《白石道人歌曲》
杨荫浏译谱

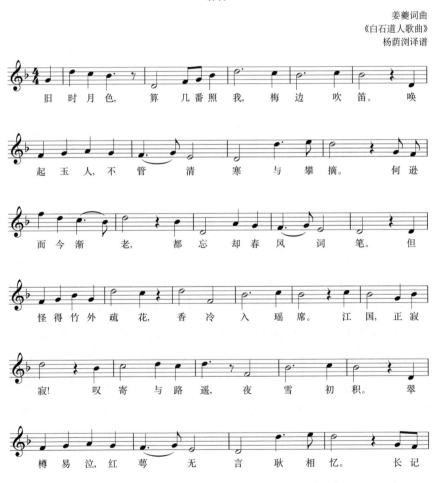

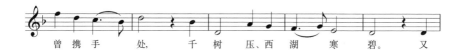

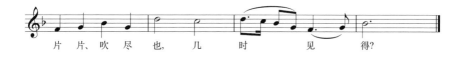

三、士与琴:《流水》《酒狂》《广陵散》

在中国传统文化艺术的发展史上,士与琴同在。《礼记·曲礼》云:"士无故不撤琴瑟。"抚琴成为士子生活中必不可少的修养。东汉哲学家桓谭在《新论·琴道》中写道:"八音之中惟丝最密,而琴为之首。……八音广博,琴德最优,古者圣贤玩琴以养心。"[1]清代张潮《幽梦影》云:"物之能感人者,在天莫如月,在乐莫如琴,在动物莫如鹃,在植物莫如柳。"[2]清泉白石,皓月疏风,闻者游思缥缈自得,娱乐之心消释,方为世间的高人韵士。琴家追求音与意的"欣畅疏越",清泠岑寂的音色与疏世独立的品格操守暗合。琴的造型、指法、谱本、审美等无不体现出中国传统艺术的风貌。明代徐上瀛在《溪山琴况》中描述琴乐"重如山岳,动如风发,清响如击金石,而始至音出焉,至音出,则坚实之功到矣。……况不用帮而参差其指,行合古式,既得体势之美,不爽文质之宜"[3]。他提出"二十四况",即"和、静、清、远、古、淡、恬、逸、雅、丽、亮、采、洁、润、圆、坚、宏、细、溜、健、轻、重、迟、速",认为"古琴真趣,半在吟猱",倡导琴曲"以音之精义而应乎意之深微"。徐上瀛可谓中国古琴演奏美学体系的集大成者。

一首琴曲的保存与流传,不仅在于琴谱的涌现与发掘,更需历代琴人的口传心授,言传身教。在中国历史上,关于琴曲、琴人、琴谱的文献甚为浩繁,然而,今存六百多首琴谱,能演奏的仅百首左右。历代见于记载的琴人有钟仪、师旷、师襄、成连、伯牙、孔子、司马相如、蔡邕、嵇康、

[1] 蔡仲德注译:《中国音乐美学史资料注译(增订版)》,人民音乐出版社2004年版,第386页。
[2] 张潮、朱锡绶:《幽梦影·幽梦续影》,谢阳校注,文化艺术出版社2015年版,第93页。
[3] 蔡仲德注译:《中国音乐美学史资料注译(增订版)》,第760页。

白居易、朱熹、耶律楚材、张岱、严澂、徐上瀛等。琴人的身份并不固定，他们或活动、服务于宫廷，或生活在民间，或隐居在深山，不仅具有高超的琴艺，而且具有独立不群的品格。值得注意的是，伴随着春秋战国时期士阶层的崛起，古琴和士的关系逐渐紧密。孔子以后，士在琴人中的比例增加，历代流传的琴曲《流水》《幽兰》《潇湘水云》《离骚》《梅花三弄》《广陵散》等，无不与士有着千丝万缕的联系。

1. 琴曲《流水》

《流水》的艺术价值与影响力，在琴曲历史上首屈一指。1977年8月20日，在美国宇航局发射的名为"旅行者号"的太空探测飞船中，有一张为了寻找地球以外的生命，特地制作的可保存数亿年的唱片，内含二十七首曲子。由哥伦比亚大学周文中教授推荐、古琴家管平湖先生演奏的古琴曲《流水》，便是这二十七首曲目之一。

早在《吕氏春秋·本味》中，已出现与琴曲相关的记载："伯牙鼓琴，钟子期听之。方鼓琴而志在太山，钟子期曰：'善哉乎鼓琴！巍巍乎若太山。'少选之间而志在流水，钟子期又曰：'善哉乎鼓琴！汤汤乎若流水。'"[1]《流水》曲谱最早见于明代朱权编撰的《神奇秘谱》(1425)，其云："高山流水二曲，本只一曲。初志在乎高山，言仁者乐山之音，后志在乎流水，言智者乐水之意。至唐，分为两曲，不分段数。至宋，分高山为四段，流水为八段。"[2]

《流水》至今有近三十种传谱，演奏风格也有所不同。清代川派琴家张孔山承师冯彤云所授《天闻阁琴谱》的《流水》，增添了"滚拂"手法，人称七十二滚拂《流水》（又称《大流水》）。管平湖先生演奏的《流水》亦是此版本，其曲调不仅展示出"泛音、滚、拂、绰、注"等丰富的弹奏技法，更是包蕴着中国传统乐曲多层次的美感体验。

《流水》全曲分九段和尾声。第一段为引子，散起，虚实相衬，音域开

[1] 蔡仲德注译：《中国音乐美学史资料注译（增订版）》，第223页。
[2] 查阜西编纂：《存见古琴曲谱辑览》，文化艺术出版社2007年版，第265页。

阔，灵动激越，又不失沉稳，隐含着全曲的核心主题，勾勒出一幅氤氲磅礴的山水图景。

谱例 4-4：

流水（片段）

《天闻阁琴谱》
管平湖演奏，许健记谱

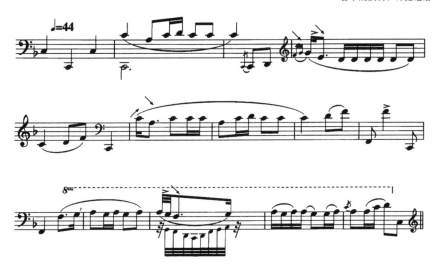

第二、三段为入调（谱例 4-5），一系列轻盈的泛音叠弹，节奏灵活，跳进与级进相结合，音色通透空泛。第三段将前段移高八度重复，丝丝入扣，结构稳定规整。

谱例 4-5：

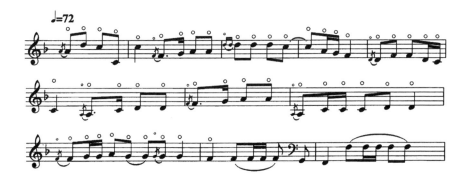

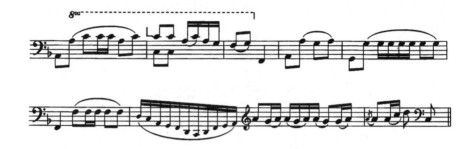

第二部分从第四、五段开始展开，为第六段的出现蕴藉能量。曲调流畅婉转，如行云如歌吟，并逐渐趋于复杂，第四段的尾部借助滑音模进延伸至第五段，将流水从幽泉出土时的潺缓而发之态推动演绎为风发水涌的连绵波涛。

第六段是全曲的中心段落，也是乐曲表现的高潮，"七十二滚拂"得到充分体现，演奏上连续运用了滚、拂、上下滑音等手法，大段的旋律起伏跳荡，强弱交替，猛滚慢拂，速度与力度层层推进，呈现出蛟龙怒吼、江水奔腾的壮丽景象。琴家在弹奏中对于不同旋律线条的从容控制与精妙处理也通过这段滚拂与滑音体现出来。待到第七、八、九段，大幅度的起伏变化将息，旋律通过高音区的泛音群使澎湃的流水逐渐逝于远方，音乐在精炼的结构中趋向平静。第八、九段的曲调与第四、五段类似，彼此呼应，如行云流水，渐渐收拢，是中心段落的简化，亦可视为琴曲的"复起"部分。最后，数点泛音，余韵清越，构成了尾声，令听者沉浸于"古调希声"之中，产生无限遐思。

对这首曲子，张孔山的弟子欧阳书唐有段描述："起手二、三两段叠弹，俨然潺湲滴沥，响彻空山。四、五两段，幽泉出山，风发水涌，时闻波涛，已有汪洋浩瀚，不可测度之势。至滚拂起段，极腾沸澎湃之观，具蛟龙怒吼之势。息心静听，宛然坐危舟，过巫峡，目眩神移，惊心动魄。几疑此身已在群山奔赴，万顷争流之际矣。七、八、九段，轻舟已过，渐就徜洋，时而余波激石，时而漩洑微沤，洋洋乎，诚古调之希声者乎。"[1]孔子曾与

[1] 转引自王孺童：《古琴曲溯源》，漓江出版社2014年版，第48—49页。

鲁国乐师论音乐的演奏与听觉体验:"乐其可知也:始作,翕如也;从之,纯如也,皦如也,绎如也,以成。"[1]形象生动地分析了音乐的起、承、转、合。在中国传统文化中,"水"具有丰富的审美意象,是智善之美的象征。琴曲《流水》体现了从先秦到明清的古琴文化传承,熔铸着琴乐艺术观念,形神兼备地呈现出水在天地间自然自由流动的景象,情景相即,意趣生辉,堪为典范。

2. 琴曲《酒狂》

在琴与士的世界,酒与诗书一样,千年来未曾缺席。尽管"中正平和"之风为历代琴人所推崇,然而琴对于士的精神慰藉岂止"中正平和"所能涵括。尤其在魏晋之交,司马氏集团大开杀戮,天下名士少有全身而退者,以竹林七贤为首的士人洁身自守,借酒佯狂,宣泄内心积郁的不平之气。琴曲《酒狂》,相传为晋代名士阮籍所作,最早见于《神奇秘谱》上卷《太古神品》。虽无法考证《酒狂》是否真为阮籍所作,但此曲与阮籍的关系确实很密切,其解题云:"籍叹道之不行,与时不合,故忘世虑于形骸之外,托兴于酾酒,以乐终身之志。其趣也若是,岂真嗜于酒耶,有道存焉。妙在于其中,故不为俗子道,达者得之。"[2]由此可知阮籍的心志与琴曲《酒狂》高度契合。杨抡《太古遗音》对《酒狂》一曲的解题做了阐发:"盖自典午之世,君暗后凶……一时士大夫若言行稍危,往往罹夫奇祸。是以阮氏诸贤……镇日酩酊,与世沉浮,庶不为人所忌,而得以保首领于浊世。"[3]

《酒狂》传谱不多,根据《存见古琴曲谱辑览》所载,有《神奇秘谱》《风宣玄品》《重修真传琴谱》《杨抡太古遗音》《理性元雅》等。近代琴家姚丙炎先生以《神奇秘谱》为蓝本,同时参照《西麓堂琴统》谱本,根据自己的经验和理解,把这首师承难寻的琴曲进行了创造性打谱,确

[1] 蔡仲德注译:《中国音乐美学史资料注译(增订版)》,第54页。
[2] 查阜西编纂:《存见古琴曲谱辑览》,第275页。
[3] 同上。

定该曲为三拍子,且重音在第二拍上,把乐曲处理成不为传统古琴曲目所惯用的 3/8 拍子。弱拍频频出现的沉重低音或长音,造成了音响的不稳定感,烘托出人物酒醉之后步伐踉跄的形象与神态。

全曲主要由三字句组成,也可理解为"三音句",即三个音一句。除尾声之外,其余部分基本是第一部分(谱例 4-6)的更迭、变化,另一特殊之处是全曲不用"吟""揉",这在其他琴曲中极为少见。为此,姚丙炎先生特意记录下其打谱的经过:"我按谱逐字随意弹拨,忽然弹到了一种新的意境,弹来既自然又很顺手,从节奏里也出现了醺醺然的滋味来。当时我不禁手之舞之,足之蹈之,十分高兴,乃奠定了《酒狂》的节奏基础。"[1]乐曲开头两小节确定了全曲的基本音型与音调,之后是各种变化与重复。第一、二、三段出现了两小节的固定终止型。乐曲结束段有"仙人吐酒声"的文字提示。其中值得一提的是"长锁"指法的弹奏,流动如注的一连串同音反复,成为士人们满腹愤怒与沉闷之气的隐喻。

谱例 4-6:

<div align="center">酒狂(片段)</div>

<div align="right">《神奇秘谱》
姚丙炎打谱,许健记谱</div>

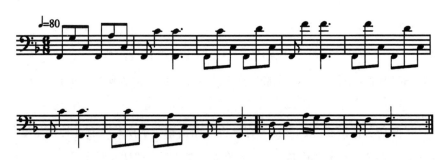

《酒狂》虽然简短,寥寥几段,时长约 2 分钟(具体演奏版本因人而异),但寓意深刻,曲调变化灵活,张弛有度,耐人寻味。当今的演奏版本较多,姚丙炎、李祥霆、吴文光、龚一等琴家的版本各有风味,琴曲总体

[1] 姚丙炎:《七弦琴曲〈酒狂〉打谱经过——和意大利留学生卡利奥·拉法埃拉的谈话》,载《音乐艺术》1981 年第 1 期。

上刚柔相济，混沌之意与清琅之声彼此交错，"响如金石，动如风发"，声骤止，意未尽。

3. 琴曲《广陵散》

《广陵散》又名《广陵止息》，是中国古代流传久远的一首大型琴曲。汉魏之际已有此曲，宋代陈旸《乐书》称其为"曲之师长"。该曲源于"聂政刺韩王"（或"聂政刺韩相侠累"）的典故，讲述了战国时期聂政为父（或为严仲子）报仇，刺杀韩王及韩国宰相侠累，后恐连累家人，毁容自杀，其姊（其母）为之扬名的故事。魏中散大夫嵇康擅弹此曲，秘不授人，后遭谗被害，临刑索琴而弹，慨叹《广陵散》于今绝矣。

《广陵散》的谱本最早见于明代《神奇秘谱》，位列上卷《太古神品》十六曲之一。《神奇秘谱》载曰："然广陵散曲，世有二谱。今予所取者，隋宫中所收之谱。隋亡而入于唐，唐亡流落于民间者有年，至宋高宗建炎间，复入于御府。经九百三十七年矣，予以此谱为正。故取之。"[1]后经过长期的发展，结构体制由短而长：唐代二十三段，宋代四十一段，到明代演变为四十五段。目前通行的版本是1953年古琴家管平湖先生根据明刊本《风宣玄品》和《神奇秘谱》的传谱整理、打谱和修订而成。

"广陵"是扬州的古称，"散"是操、引乐曲的意思。《广陵散》曲调沉郁激烈、雄浑浩荡，是历史上鲜有的充满不平之气的琴曲作品。《广陵散》乐谱全曲共有四十五个乐段，分开指、小序、大序、正声、乱声、后序六个部分。每段皆冠以小标题，如"井里""申诚""顺物""取韩""呼幽""亡身""作气""含志""返魂""徇物""冲冠""长虹""发怒""烈妇""扬名""含光""投剑""誓毕""气冲""微行""悲志""叹息""长吁""恨愤""亡计"等。

《广陵散》为慢商调，定弦的特殊之处在于松缓第二弦，使其与第一弦的音高相同，同时打拨这两弦，自然加重了主音的音量和力度，低音旋律沉郁厚重。

[1] 查阜西编纂：《存见古琴曲谱辑览》，第256页。

第一段开指，三粒低沉泛音之后，引出一个泛音曲调——将在全曲发挥重要作用的"第一种子音调"，短暂急促，很快湮没在随之而来的C弦连奏音调中，预示了即将发生的变故。散结构的短句式也暗示出该曲内容复杂多样。小序三段被称为"止息"，大序（第五段至第九段）出现了第二核心音调及其变体。至此，两个主题音调都已萌动出现。开指、小序、大序酝酿着正声的到来。

谱例4-7：

广陵散（片段）

《神奇秘谱》
管平湖打谱

正声是全曲的主体，运用了多种弹奏手法，如拨剌、撮音、泛音等。前半部分音乐节奏坚定，风格沉郁，之后是一段哀婉如歌的倾诉，后半部分音乐变得激昂，富有变化。乱声是正声尾部的重复，又略有变化，后序

部分更像是对此前曲调的依稀再现，两者都是正声的发展和延续。撮音、拨剌等手法使音乐情感强烈而又有气势。有学者认为："大、小序表现一种意念在发展中逐渐失去原有犹疑不决的性质，变为坚定。第二种子音调的变化在此阶段发挥了主导作用。正声前半表现聂政刺韩，音乐坚定，节奏性强，富于动作感。间奏曲'徇物'是悼念勇士的独立的哀歌。后半表现为聂政扬名的音乐中，饱含着激情，第一种子音调的变体发挥了重要的作用。乱声与后序建立在已有素材的基础上，是主体部分的延续与回顾。此曲说明琴曲经千年的衍变已经发展成可以用复杂的音乐结构表现复杂内容的乐种。"[1]

曲中的精彩段落比比皆是，例如，第十九段"长虹"，左手按于琴弦的中下部，右手连续多次进行"拨拂滚"，琴声气势雄浑、慷慨激昂，令听者不能自已。第三十段"归政"，七徽之上右手连续快速地勾剔，营造出异常的紧张气氛。第十七段"徇物"，又称为"移灯就坐"，沉郁悲愤，表现了复仇者誓死不还的决心。《广陵散》全曲结构缜密，气势宏大，风格既统一又有变化，深受历代琴士喜爱。

嵇康对后世的影响力十分深远。宋人黄庭坚令子侄辈诵其诗，清代士人李晓读其赋，都深深叹服其广陵之风。"广陵绝响"成了一种不可企及的精神境界，以至高贵与壮烈成为古琴此后难以摒弃的品质。宋代朱长文也由此认为后世琴人的音律资质远不及魏晋士人。后人左琴右书，多出于形式上的吸引，而缺失了主体的精神活力。古人追求精神的自由度也决定了中国古琴艺术的深广度。随着"文姬归汉""广陵绝响""阮籍佯狂""戴逵破琴"，以及陶潜的"无弦琴"等一系列事件的出现，复仇、爱情、归隐、返乡等主题经由古琴而日益凸显。酒、诗、琴、歌啸等生活方式，寄托了士阶层对精神世界的深情与深思。

[1] 王震亚：《古琴曲分析》，中央音乐学院出版社 2005 年版，第 136 页。

第五章
戏曲音乐

一、何谓"戏曲音乐"

王国维曾云:"戏曲者,谓以歌舞演故事也。"[1]戏曲是"戏"与"曲"的统一体,是运用音乐化的语言和舞蹈化的动作去演绎故事。其中,"曲"是曲调唱腔,是呈现故事的载体。20世纪初,戏、曲逐渐作为一个整体名词通用,专指中国传统的戏剧演出。相关专著如王国维的《戏曲考源》(1909)、《宋元戏曲考》(1912)、吴梅的《中国戏曲概论》(1926)等陆续出现。"戏曲音乐"一词出现得较晚,20世纪30年代初开始有"中华戏曲音乐院""南京戏曲音乐院"等机构出现,50年代以来,戏曲中的音乐逐渐被称作"戏曲音乐"。

当代戏曲学者路应昆认为,了解戏曲音乐要从"曲"和"腔"这两个概念出发。"曲"主要指剧中人所唱的音乐,也指戏里的整个音乐(包含器乐)。曲包含腔,腔指出口之音,即所唱音调。曲腔之体主要有小曲体(短小的独立歌调)、上下句体、曲牌体、板腔体四种。"一部戏曲音乐的历史,简单讲便是众多大小曲腔种类先后兴起、发展、演变以及'此起彼伏'的历史"[2]。自古以来,戏以曲传,唱腔是戏的灵魂。通常意义上,声腔是否动人,对于一部戏(或一个剧种)的成败至关重要。以唱功为主的重要传统剧目,都有几段脍炙人口的唱腔。戏曲音乐除了唱腔(唱念)外,还有

[1]《王国维戏曲论文集》,中国戏剧出版社1984年版,第163页。
[2] 路应昆主编:《戏曲音乐入门》,高等教育出版社2018年版,第10页。

器乐伴奏，又称文武场。其中，文场指的是丝竹管弦乐部分，武场指的是锣鼓打击乐部分。三分演员七分乐队，器乐伴奏配合声腔、烘托场面的作用不可小觑。

戏曲声腔可归为四类——昆腔、高腔、梆子腔、皮黄腔。每类各有不同的结构形式与方法，按文辞与曲调结合的不同方式，主要可分为曲牌联套体（简称曲牌体）和板腔变化体（简称板腔体）。曲牌体是一两支曲牌（如【步步娇】【点绛唇】等）循环往复，或者把若干曲牌组织起来连接成套，昆腔、高腔属于此类型。板腔体是以某一曲调为基础（对称上下句的乐段），利用各种不同的板式（如慢板、原板、流水等）的变化对比，构成唱段，梆子腔、皮黄腔属于此类型。

戏曲通过唱念做打、手眼身法步（或口手眼身步）等手段来表现人物的情感和思想，其表演手法、音乐伴奏以及上下场都有一定的法则，被称为"程式"。然而程式里的曲牌、板式却不是僵化的，看似简单，实际上变化却很丰富，优秀的作曲家、演员、琴师总会对唱腔或伴奏加以变化。

二、从小戏到南北曲

戏曲起源于人类对于自然物以及自身行为的行动性或象征性模仿，即源于拟态和象征性表演。从文献、器物、画像砖等史料可知，早在远古时期，装扮表演、歌唱、舞蹈作为人类的表达交流形式就已经出现。《毛诗序》云："情动于中而形于言，言之不足故嗟叹之，嗟叹之不足故永歌之，永歌之不足，不知手之舞之足之蹈之也。"[1]歌诗舞在人类情感和心志的驱动与激荡之下，随着历史的发展，形式上愈加丰富宏大。戏曲的雏形可上溯到汉代的"百戏"，其中可能融入了歌舞、器乐演奏与故事情节。经两汉魏晋南北朝，随着声乐、器乐、舞蹈的进一步发展，"散乐"出现，包含了杂技表演、舞蹈、歌唱、器乐演奏等形式。戏曲的最初形式是唐代小

[1] 转引自蔡仲德注译：《中国音乐美学史资料注译（增订版）》，第342页。

戏,如《踏摇娘》《钵头》,曲调属于篇幅短小、结构简单的小戏音乐。此外,歌舞大曲的发展以及宫廷梨园的设立,为宋元时期南北曲的繁荣积淀了丰厚的资源。戏曲数千年的流变,从明代曲家著述中可把握其精要。张琦《衡曲麈谭·作家偶评》云:

> 骚赋者,《三百篇》之变也。骚赋难入乐而后有古乐府,古乐府不入俗而后以唐绝句为乐府,绝句少宛转而后有词。自金、元入中国,所用胡乐嘈杂缓急之间词不能按,乃更为新声以媚之,作家如贯酸斋、马东篱辈咸富于学,兼喜声律,擅一代之长,昔称"宋词""元曲",非虚语也。大江以北渐染胡语,而东南之士稍稍变体,别为南曲,高则诚氏赤帜一时,以后南词渐广,二家鼎峙。大抵北主劲切雄壮,南主清峭柔脆;北字多而调促,促处见筋,南字少而调缓,缓处见眼。……临川学士旗鼓词坛,今玉茗堂诸曲争脍人口,其最者《杜丽娘》一剧,上薄《风》《骚》,下夺屈、宋,可与实甫《西厢》交胜。[1]

王骥德《曲律》云:

> 关雎、鹿鸣,今歌法尚存,大都以两字抑扬成声,不易入里耳。汉之朱鹭、石流,读尚聱牙,声定椎朴。晋之子夜、莫愁,六朝之玉树、金钗,唐之霓裳、水调,即日趋冶艳,然只是五七诗句,必不能纵横如意。宋词句有长短,声有次第矣,亦尚限边幅,未畅人情。至金、元之南北曲,而极之长套,敛之小令,能令听者色飞,触者肠靡,洋洋洒洒,声蔑以加矣!此岂人事,抑天运之使然哉。[2]

[1] 蔡仲德注译:《中国音乐美学史资料注译(增订版)》,第722—723页。
[2] 王骥德:《曲律》,收于中国戏曲研究院编:《中国古典戏曲论著集成》(四),中国戏剧出版社1959年版,第156页。

宋元是戏曲史上第一个重要时期，"大戏"样式形成并迅速发展。南北曲是戏曲史上的大型音乐结构，戏文和杂剧两种大戏分别建立在南曲、北曲的基础之上。大戏以众多曲牌的"组群化"使用为特征，直到清代"花部"地方戏兴起之前，都占据着主流地位。南北曲应用于宋元杂剧时，往往是不同的曲牌连缀使用，即多曲联用。其最早出现在宋代唱赚和诸宫调中，后者曲调主要来自唐宋词调、唐宋大曲，结构庞大，汇集了很多曲牌来说唱复杂的长篇故事。分属不同宫调的曲牌带来了音乐色彩和风格上的变化，大大增强了音乐的表现力[1]。随着南北曲与表演形式的结合，形成了史上最有影响力的南戏文和北杂剧。

北杂剧（元杂剧，又称"元曲"）是元代初期文学与音乐高度发展、融合的产物。在蒙古政权的统治下，北方出现了一批才华横溢且具有鲜明艺术创作个性的下层文人，如关汉卿、王实甫等，其作品对于后世戏曲的影响很大。元杂剧的结构比较统一，剧本大多是一本四折加楔子，由曲、宾白、科三者构成，主要角色由正末和正旦扮演，并担任主唱，所用的音乐为北曲。全剧由一人主唱，正末、正旦分别为男女主人公，四折戏的套曲均由正末一人主唱的叫"末本"，正旦一人主唱的叫"旦本"。每折使用一个套曲，每套结尾处必有一个"煞尾"（尾声）的段落收束全套。每折套曲（又称套数）由多个不同的曲牌连接而成，一般同属一个宫调，每套文辞一韵到底，每支曲牌各异，但音乐色彩、腔调材料较为相近，保持着整套乐曲的协调。北曲的主要伴奏乐器有笛、板、鼓、锣等，音乐风格宣畅爽直，雄浑豪迈，曲调大部分源自北方各地流行的音乐。

南戏始于南宋初年（又称"南戏文"），发源于温州，被称为"永嘉杂剧""温州杂剧"，主要唱南曲，全部利用的是当时民间流行传唱的词曲曲调，以五声音阶为主，多平稳进行，语言用韵以江浙一带语言为标准。元代戏文中，剧本完整的有十几本，存有残曲的有百余种。南戏结构灵活，按照生、旦的上下场而论，以"出"或"折"为单位，长短不等。各行脚

[1] 参见路应昆主编：《戏曲音乐入门》，第31—32页。

色皆可唱，有独唱、对唱、数人同唱等，形式多样。南戏结构也是若干曲牌连接而成的套数组合，曲牌和套数的运用较为灵活，每出戏不限一个套曲，有只曲单用、只曲叠用、多曲联用等。南曲出现了"集曲"的形式，即从不同的曲牌中挑选出若干段落，组成一个新的曲牌。元代之后，随着北杂剧向南传播，南戏出现了"南北合套"的形式，伴奏乐器主要有鼓、笛、板、笙和少量弦乐。作为吴越文化滋养下形成的戏剧样式，南戏与唐五代优戏和宋杂剧完全不同，与汴京杂剧载歌载舞的表演路数也不同。它具有比较完备的大型体制和结构，形成了一个突出的特征，即音乐的程式性。时人谓"北曲以遒劲为主，南曲以宛转为主"（魏良辅《曲律》），"北曲劲切雄丽，南曲轻峭柔远"（王世贞《曲藻》），"北之沉雄，南之柔婉"（王骥德《曲律》）。

明代中期，南北曲兼用趋势加强，在南戏与杂剧兼容并蓄的情形下，杂剧衰落，传奇盛行，并经由明中后期和清前期文人阶层的多方努力，形成了"词山曲海"的创作盛况。在明代传奇中，文人对戏曲从剧本到场上扮演都进行了雅化、精致化和规范化的改造。一方面，曲牌体制得到了"集大成"式的提高，以南曲为主，兼用北曲，常以联套形式使用，处理灵活多变，还增加了"集曲"的创制和运用。另一方面，传奇在重曲传统的基础上，将曲牌高度格律化，在文词格律和音韵规范上更为严格，有"北依中原，南遵洪武"之说。北曲重要的韵书，除了元代周德清的《中原音韵》之外，还有明初朱权的《太和正音谱》；南曲音韵受《中原音韵》的影响亦大，继明初《洪武正韵》之后，沈璟编的《南词全谱》被誉为"词林指南车"。

明末以来，南北曲的乐谱中出现了"点板"记号，在每支曲牌里确定板位，即今天所说的强拍标识。清初的曲谱中，开始用"工尺"记录唱腔，以"合、四、一、上、尺、工、凡、六、五、乙"对应简谱的"5、6、7、1、2、3、4、5、6、7"。这种带有工尺的曲牌格律谱也被称为"宫谱"，最重要且具权威性的大型宫谱是《九宫大成南北词宫谱》，乾隆年间庄亲王允禄奉旨编纂而成，兼收南北曲的曲牌两千余个，谱例六千余个。众多南北曲曲牌

为戏曲带来了音乐色彩的种种变化，形成了大型的音乐结构，又因流布地域广泛，南北曲与各地方言、民间音乐不断融汇，产生了诸多地方化新腔。明代主要声腔有海盐腔、余姚腔、弋阳腔、昆山腔。明中期之后，昆山腔成为其中翘楚，风靡全国，对京剧、川剧、湘剧、越剧、黄梅戏等许多剧种的形成和发展影响深巨。

三、生气远出的昆山腔

元末明初，昆山腔兴起。昆山腔又称"昆腔""昆曲"，其名声远播始于元代的曲家顾坚。自明代隆庆到清代嘉庆之初的两百多年是昆曲的鼎盛阶段，呈现出"家家收拾起，户户不提防"的繁荣景象[1]，江南士大夫富户蓄优成风，时称"家乐"或"家班"。在中国文学史、戏曲史上独立高标的传世之作，如汤显祖的"临川四梦"(《牡丹亭》《南柯记》《邯郸记》《紫钗记》)、洪昇的《长生殿》、孔尚任的《桃花扇》都产生于这个时期。

昆曲声腔为曲牌联套体，是隋唐曲子词、宋元诸宫调、杂剧、散曲、戏文、传奇不断积聚演变的结果，同时还吸收了弋阳腔、弦索调、吹腔以及地方民歌和时调小曲。伴奏乐队编制完善，包括管乐、弦乐和打击乐，以曲笛为主，有箫、笙、琵琶、三弦、月琴、板鼓等。其声腔系统优美典雅，吐字技巧妙绝精纯，集南北曲之所长，并且拥有一套丰富完整的"载歌载舞"的表演体系。昆腔强调"五音以四声为主，四声不得其宜，则五音废矣。平上去入，逐一考究，务得中正"。字音功夫体现在两点：一是咬字准确，将字的"头、腹、尾"交代清晰；二是"依字行腔"，注重四声"平上去入"(四声又各分阴阳，共八种字调)。近代以来，苏州曲家"字遵中州（中原），腔从水磨"的传习观念延续至今。

昆曲崛起的关键在于"水磨"唱法的创制。明嘉靖年间，一位寄居太

[1] "收拾起"和"不提防"是明清传奇《千钟禄》和《长生殿》中的唱词。

仓、擅长清唱、自称"娄江尚泉魏良辅"的曲师,十年镂心南曲,与擅北曲的"第一名工"张野塘、洞箫名手张梅谷、笛师谢林泉等人一起,在原昆山腔的基础上,吸取南北之长,细致调度打磨,创制出流丽清远、最足荡人、"出乎三腔之上"的"水磨腔"[1]。沈宠绥对此评价道:"尽洗乖声,别开堂奥,调用水磨,拍捱冷板,声则平上去入之婉协,字则头腹尾音之毕匀,功深镕琢,气无烟火,启口轻圆,收音纯细……腔曰'昆腔',曲名'时曲',声场禀为曲圣,后世依为鼻祖"[2],其中"拍捱冷板"意为板式拖延,增加了"赠板",即把一板三眼放慢一倍,扩展成八拍子(一板七眼),第一板是实板,第五板是虚板。丰富的节拍形式使得唱腔旋律更加细腻,富于变化。水磨腔创成不久,曲家梁辰鱼运用该腔成功编写了第一部传奇《浣纱记》。

明清传奇最重要的剧作家是汤显祖,其作以《牡丹亭》最为著名,描述了杜丽娘和柳梦梅生死离合的爱情故事,词采、笔调、韵律、风格方面,无人出其右。正如其在《题词》所言:"如杜丽娘者,乃可谓之有情人耳。情不知所起,一往而深,生者可以死,死可以生。"[3]全剧音乐最动人的莫过于《游园》《惊梦》《寻梦》几折。

剧中人物杜丽娘的念白与唱词,言浅意深。如"可知我一生儿爱好是天然""不到园林,怎知春色如许""良辰美景奈何天,便赏心乐事谁家院""似这般花花草草由人恋,生生死死随人愿,便酸酸楚楚无人怨"数句声腔,幽怀隐思,和婉明丽,既是贯穿整部戏的点睛之句,又可视为杜丽娘的若干音乐主题,世人为之倾倒,家传户诵至今已四百年。该剧流传至清代乾隆年间时,著名曲家叶堂对其进行了整理、加工,保存在《纳书楹曲谱》中。

《牡丹亭·游园》是由引子、过曲(四支曲牌)和尾声三部分构成的一个套曲,即【绕地游】+【步步娇】+【醉扶归】+【皂罗袍】+【好姐姐】+【尾声】。【皂罗袍】是本套曲牌的主曲,小工调,一板三眼(4/4拍),羽调式,

[1] 徐渭:《南词叙录》,收于中国戏曲研究院编:《中国古典戏曲论著集成》(三),中国戏剧出版社1959年版,第242页。
[2] 沈宠绥:《度曲须知》,收于中国戏曲研究院编:《中国古典戏曲论著集成》(五),中国戏剧出版社1959年版,第198页。
[3] 转引自蔡仲德注译:《中国音乐美学史资料注译(增订版)》,第723—724页。

含 9 句唱腔，4+5 的两段体结构。唱腔之间或首尾呼应，或动静对比，音色明暗交错，转音若丝，喜中含忧。主腔（指典型旋律片段或称"核心音调"）及各种变体巧妙地贯穿在各曲牌中。音域开阔疏朗，流动在两个八度之间，多数唱腔在中音区，最后一句"锦屏人忒看的这韶光贱"中的"看"字，在最高点上光芒迸发，似有恣意畅达之势，瞬息又归于黯淡，利落巧妙地以弱起带入下一个曲牌【好姐姐】。该套曲中的唱腔兼具"意、趣、神、色"（汤显祖语），风格气质既有北曲的清旷畅达，又有南词的迤逦婉转，深受曲者青睐。明代曲家吕天成称赞道："惊心动魄，且巧妙迭出，无境不新，真堪千古矣！"

谱例 5-1：

牡丹亭·游园【皂罗袍】唱段

任何艺术形式皆有盛衰更迭的命运,即便被奉为大雅之音的昆曲也不例外。四大徽班进京,花部影响渐大,雅部趋向衰落。然而,从明万历年间至清末,昆曲清唱("清工")作为文人士大夫的一种生活方式,延绵未绝。

四、吐故纳新的皮黄腔

随着明末文士的退隐、清代初期地方戏("花部")的兴起,戏曲舞台逐渐向民间化和通俗化转变,昆腔的厅堂氍毹被茶肆歌台替代。乾隆年间,四大徽班先后进京演出,大受欢迎,站住了脚。徽调又叫"二黄调",源于弋阳腔,主要腔调是吹腔、高拨子和二黄,也唱西皮与昆曲。通俗质朴的徽调声腔别具一格,对很多剧种都产生了影响。道光年间,以西皮为主要腔调的汉调入京。汉调本来流行于长江中下游一带,明末时,该地域把传奇剧本的曲调加以通俗化,在声调上改用由秦腔经襄阳南下而演变出来的西皮为主要腔调,兼唱二黄。徽调、汉调有西皮、二黄同唱的基础,经过数十年深入融合(1840年前后),形成了誉满京城的皮黄腔(戏),即京剧。

京剧唱腔属于板式变化体,以二黄、西皮为主要声腔。二黄曲调沉着凝重、深切婉转,节奏舒缓,主奏京胡以"sol-re"定弦;西皮曲调高亢刚劲、流畅轻快,起伏较大,节奏紧凑,主奏京胡以"la-mi"定弦。在

板式上，二者都有导板、散板、摇板、回龙、原板、慢板等，核心板式都是原板，但西皮比二黄更加丰富，增有二六、流水、快板。京剧节拍（板眼）分为自由板式、有板无眼（1/4拍，如流水板）、一板一眼（2/4拍，如二六、老生原板）、一板三眼（4/4拍，如慢板、旦角原板、南梆子）。例如自由板式是字的间隔、节拍的长短在一定范围内可以灵活处理，包括散板、摇板、导板。散板是散唱、散拉、散打，摇板则是"紧拉慢唱"。

京剧拥有多种声腔，囊括了各地剧种的精华，兼收并蓄了昆腔、四平调、高拨子、南梆子、吹腔等。京剧大量吸取了昆曲唱腔的精华，有一些剧目和吹打曲牌直接来自昆曲，身段表演程式在昆曲基础上又有创新，此外还吸收了梆子、高腔，甚至民间流行的民歌小调。京剧讲究行腔吐字，素有"四两唱腔千斤白"之称。其念白分韵白与京白：韵白是融汇了徽调、汉调，以中州韵为读音、咬字、归韵标准的吟诵体；京白是以北京方言为标准的道白，具有独特的节奏感。伴奏乐队中，"文场"由胡琴、月琴、琵琶、阮等组成，"武场"由鼓、板、锣、铙钹等组成。

清同治、光绪年间，涌现出一批优秀的京剧演员和新剧目，赢得了慈禧太后的青睐。宫廷的重视和优厚的物质条件促进了京剧艺术流派的壮大与成熟。京剧界一代宗师王瑶卿（又称"通天教主"）突破陈规，逐渐形成了唱念并重、文武兼备的"王派"艺术，促进了融青衣、花旦、刀马旦于一体的"花衫"行当的确立，他与谭鑫培二人也被誉为"梨园汤武"。王瑶卿自中年倒嗓之后，破除藩篱，设帐执教，"梅尚程荀"四大名旦皆深受教诲，发挥各自特质，扬长避短，显优藏拙。梅的扮相大方端庄；尚的武功坚实挺健；荀做戏细腻，天真烂漫；程以唱功见长，嗓音低回蕴藉，内涵筋骨。

梅兰芳（1894—1961）出身于京剧世家，早年精研昆腔，青衣、花旦、刀马各行无不精通，与业师王瑶卿一同发展了"花衫"行当，将歌舞并重的旦角艺术提升到新的高度，形成了具有独特风格的"梅派"艺术。其表演如浑金璞玉，不险不怪，骨子里却另有风致，行腔音疏意丰，初学易，

精通难。梅兰芳将青衣唱腔化板滞为明快，宽亮柔润，落落大方，气度雍容，收放自然熨帖，对京剧艺术影响深巨。京剧《霸王别姬》是梅兰芳与著名武生杨小楼根据《楚汉争》改编的古装戏，也是最能体现梅派表演特色的剧目之一，1922年首演于北京第一舞台。1930年梅兰芳与杨小楼合灌录制的同名唱片堪称绝唱。

南梆子是在西皮旦腔的基础上，吸取北方梆子腔而形成的曲调，属西皮调类，分为导板和原板，只用于旦角与小生，结构清晰，曲调简繁灵活。梅兰芳为虞姬设计的《看大王在帐中和衣睡稳》这段诗化的南梆子唱腔堪称典范。在这出戏中，虞姬置身于秋风萧瑟、月夜寂寥的战场，旋律开始以慢原板（4/4拍）进行，保留了南梆子细腻明澈的风格，唱词皆从中眼起唱，落在板位。四句唱段起、承、转、合，风格稳健，清亮委婉。"睡稳"二字，唱腔平和舒展，徐徐而收。"看大王"的"大"字、"且散愁情"的"愁"字皆有六度大跳，继而在高音区回旋，虞姬为丈夫命运担忧的愁绪伤怨和忐忑不安的内心世界展露无遗。梅兰芳的嗓音亮、甜、宽、润恰到好处，他几乎不用颤音、滑音、装饰音等花俏手段，既无腔不新，又无腔不似旧。"愁情"之句是整段唱腔的亮点，悠长的拖腔增加了板数，舒展开阔，最高音也出现在此，稳重与激越相得益彰。此外，"轻移步"细微的叹息情态，"月色"之句对光明的神往与留恋，都令人回味无穷。

谱例 5-2：

看大王在帐中和衣睡稳（片段）

第五章 戏曲音乐

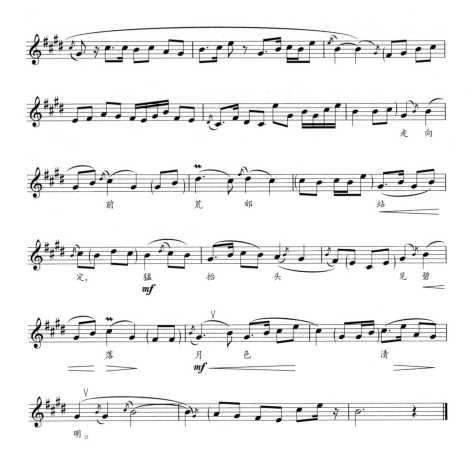

程砚秋（1904—1958）青年时便深研音韵，以唱功见长，经恩师王瑶卿提点，根据自身刚柔相济的做功和低回蕴藉、内涵筋骨的嗓音，创造出独树一帜的程派唱法（又称"新腔"）。其声调如断似连、幽咽宛转，曲折沉潜中蕴藏犀利刚劲、锋芒逼人之力（被时人叹为"鬼音"），宽则声裂金石，细则宛若游丝，高低自如，或如泣如诉，柔美沉郁，或义愤激扬，撼人心魂。1940年，程砚秋参与创演的《锁麟囊》首演于上海黄金戏院，好评如潮。剧中的唱腔虽是传统板式，却因长短句设计，穿插镶嵌垛句，疾徐有致、风格爽利而又不失蕴藉，为程派唱腔提供了婉转低回、跌宕错落的展示空间。

富女薛湘灵与贫女赵守贞同日乘花轿出嫁，中途同到春秋亭避雨。在

薛湘灵"避雨赠囊"这场重头戏中，唱段《春秋亭外风雨暴》为程派经典之作。唱腔由西皮二六（2/4 拍）和流水（1/4 拍）两种板式组成。唱腔首句二六的开唱旋法便与众不同，虽未改变传统正格唱腔结构，却充满新意。"亭""外"两字，阳平与仄声本相对峙，两个大跳的音程依字音先上后下，且用顶真格的发展手法，流畅巧妙。之后，人物陆续唱出了"何处悲声破寂寥""为何鲛珠化泪抛"等许多疑问，到"此时却又明白了"这句，从二六转入流水，由慢至快的板式变化暗合人物揣度、疑惑的心理，得到答案后，随即变为流水的一泻千里，节奏愈加轻快分明，到后面以连续的十六分音符将唱腔包住，力度由弱渐强。尤其是"忙把梅香我低声叫"一句，"叫"字的十二拍拖腔是整段唱腔最精彩的部分，其间的顿音轻盈灵动，当行腔委婉未尽、似展未开时，忽将歌唱纵情一放，可谓奇险神来之笔，逢唱此处必有叫好声。富有程派色彩的流水唱段连缀不断，如珠落玉盘，又如清泉喷涌。词句环环相扣，字字珠玑，婉转跳跃，最后京胡以一个圆满的收头过门利落结束。

谱例 5-3：

春秋亭外风雨暴（片段）

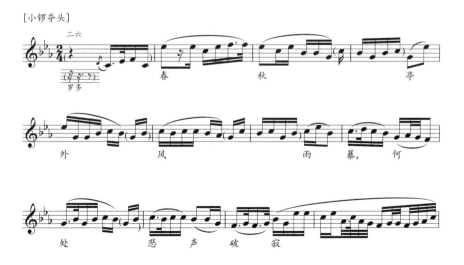

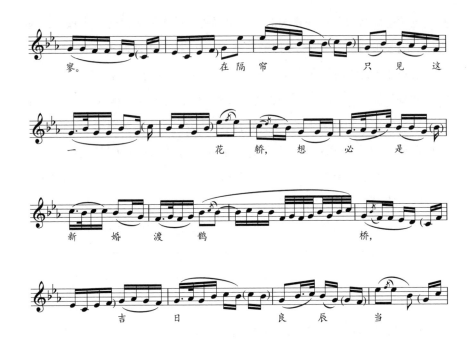

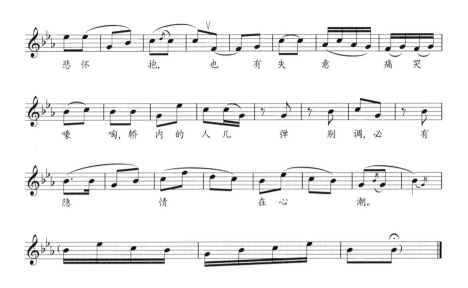

五、显与隐：戏曲声腔中的滋味

 1929年冬，梅兰芳自筹巨额经费，率领演员、乐师等二十余人，不畏艰阻远渡重洋，赴美演出。1930年2月16日，梅剧团在纽约百老汇首演，这是中国京剧有史以来第一次在美国舞台上演出，引起轰动。《纽约时报》等媒体刊载了大量评论报道，赞誉中国京剧是"本季度戏剧的最高峰"，"像中国的古瓷瓶和挂毯一样优美"[1]，是以"一种令人迷惑而撩人的方式使之臻于完美的、古老而正规的艺术"[2]。美国观众惊诧于台上那个优雅婀娜的美人竟是由一个男人装扮的，他们被梅兰芳细腻精湛的手、眼、身、步所倾倒。但他们对剧中的故事情节、音乐唱腔、丝竹锣鼓、神韵滋味，能深入领会多少呢？《晴雯撕扇》演出之后，梅兰芳问张彭春："今天的戏，美国人看得懂吗？"告曰"看不懂"，观众们对这段发生在端午节的故事细节一无所知。剧组不得不调整此后演出的剧目内容[3]。戏曲唱念"玲玲如振

[1] 刘彦君：《梅兰芳传》，河北教育出版社1996年版，第212页。
[2] 李伶伶：《梅兰芳全传》，中国青年出版社2001年版，第353页。
[3] 同上书，第340—341页。

玉""累累如贯珠""急处臻幽闲""浓艳易枯,清淡持长"的声律美感与精深奥义,对国外听众而言太难领会了。

舞台上,戏曲要动用诗、乐、舞、美等多种艺术形式来演绎故事,音乐动听,故事感人,表演生气勃勃,余韵隽永,方可称为一出好戏。然而,声腔、剧种之间的最大区别在于音乐和语言,"曲"之精义蕴含在语言、声腔、音乐之中。中国几千年来古老而又充满活力的歌唱传统在戏曲中得到了充分的彰显,善歌者志感丝篁,气变金石,旋律舒雅,声节哀急,吟咏滋味,语言阔略。数千年歌唱艺术历经汉唐宋元,汇聚在明清,蔚为大观。所谓"曲之不美听者,以不识声调故也",不精于声调,便沦为既无抑扬又无含蕴的"念曲声""叫曲声"[1]。正因于此,"听戏"依然是大多数老一辈戏迷们体察、品味传统戏曲的重要方式。

今人理解、聆听与体验戏曲之美,并非易事。梅兰芳晚年时,将关于京剧的毕生心得撰写成《要善于辨别精粗美恶》一文。谈及京剧演员的艺术鉴赏力问题时,他说道:

> 我们京剧演员对于这种现象有句老话是"没开窍"。这种"没开窍"的原因,就是没有辨别精、粗、美、恶的能力。看见好的不能领会,看见坏的也看不出坏在何处,到处熟视无睹……因为好和坏是比出来的,眼界狭隘的人自然不能知道好的之上更有好的,不看坏的也感觉不出好的可贵。……一般太好太坏固然一望而知,但"生疏希见的好"和"看惯了的坏"就可能被忽略;"真正具有艺术价值"和"一时庸俗肤浅的效果",尤其现实主义和自然主义、形式主义与精确优美的程式错综夹杂的现象,更不大容易辨别。[2]

[1] 王骥德:《曲律》,收于中国戏曲研究院编:《中国古典戏曲论著集成》(四),第122—123页。
[2] 梅兰芳:《要善于辨别精粗美恶》,收于中国戏剧家协会编:《梅兰芳文集》,中国戏剧出版社1962年版,第42—43、47页。

从某种程度上说，艺术审美能力的高下对于戏曲演员的影响是决定性的。

元代人对歌声的优劣已有评判，胡祗遹提出歌唱有"九美"，认为歌喉之美在于"清和圆转，累累然如贯珠"[1]。《唱论》中提到字声之间的关联，"所谓一串骊珠也"，强调"凡歌一句，声韵有一声平，一声背，一声圆，声要圆熟，腔要彻满"。[2] 明代的戏曲评论家造诣深厚，徐渭、李开先、王骥德、黄周星、魏良辅等曲家不仅对前人歌唱观念中的"如贯珠""善过度""内里声""声中无字"等技巧大加肯定，而且以"本色""痴情""心曲""能感人"等作为戏曲艺术的最高评价。当代曲学界所说的"歌为心声"，也是这一传统观念的延续。在这些优美的经典唱腔中，最珍贵的内核是"真情"，华贵典雅却不失本真朴实，高度控制却不做作。

魏良辅曾写下千余字《曲律》，将变革之后的水磨腔如何歌唱、如何品赏聆听之心得体会尽述其中：

> 曲有三绝：字清为一绝，腔纯为二绝，板正为三绝。……
> 曲有两不辨：不知音者不可与之辨；不好者不可与之辨。
> 听曲不可喧哗，听其吐字、板眼、过腔得宜，方可辨其工拙。
> 不可以喉音清亮，便为击节称赏。[3]

他提出歌唱者的声腔应当古雅庄重、落落大方，过腔接字的关键地方要"稳重严肃，如见大宾状，不可扭捏弄巧"。曲中的意趣是无尽的，重重景致，远山叠翠。

王骥德认为"乐之筐格在曲，而色泽在唱"[4]，曲的妙处"不在声调

[1] 胡祗遹：《黄氏诗卷序》，收于胡祗遹：《胡祗遹集》，魏崇武、周思成校点，吉林文史出版社 2008 年版，第 224 页。
[2] 燕南芝庵：《唱论》，收于中国戏曲研究院编：《中国古典戏曲论著集成》（一），中国戏剧出版社 1959 年版，第 159 页。
[3] 魏良辅：《曲律》，收于中国戏曲研究院编：《中国古典戏曲论著集成》（五），第 7 页。
[4] 王骥德：《曲律》，收于中国戏曲研究院编：《中国古典戏曲论著集成》（四），第 114 页。

之中，而在句字之外"，所谓"烟波渺漫，姿态横逸，揽之不得，挹之不尽。摹欢则令人神荡，写怨则令人断肠，不在快人，而在动人"，所谓"风神""标韵""天机"亦在于此。[1]

戏曲集中国传统艺术品类之盛，是通向人心的最美妙传神的东西，凝聚着一种惊天动地的生气。戏曲的传统品格决定了其接受方式有别于现当代音乐，需要听众具有相应的心境、审美趣味等人文生活经验。有人借助技巧、知识信息去听，有人则是用生命经验去体会曲中的声腔滋味和性情精神。徐城北提出"品戏说"，即听、观、哼、表、品、悟，包括聆听音响、现场观看、哼唱曲调、身段模仿、参与评论、品悟意蕴[2]，在心灵的共振中，台下观众和舞台人物同呼吸、同落泪、同欢笑。

曲学渊深，"不到园林，怎知春色如许"，只靠阅读接近戏曲终究是纸上谈兵，唯有口耳感性亲历，涵泳优游于其中，方能深切地领会、参悟里面无穷的妙趣与滋味。

[1] 王骥德：《曲律》，收于中国戏曲研究院编：《中国古典戏曲论著集成》（四），第132页。
[2] 参见徐城北：《梅兰芳与二十一世纪》，中国社会科学出版社2000年版，第145—156页。

第六章
江南丝竹与广东音乐

一、轻快典雅、精致细腻的江南丝竹

1. 江南丝竹的由来

流行于上海、浙江、江苏一带的江南丝竹作为一种有地域特色和独特审美风格的乐种，正式定名于中华人民共和国成立之后，但它的形成不是一蹴而就的，而是有着深厚悠久的历史和人文积淀。顾名思义，江南丝竹中的核心乐器"丝"与"竹"一般是指二胡、板胡等拉弦类乐器和笛、箫（虽然在实际曲目中，也经常以其他乐器作为主角来演奏）。在我国古代音乐史的长河中追寻丝与竹的踪迹，便会发现早在先秦时期出现的"八音"分类法中，古人就已经将当时的乐器划分为金、石、土、革、丝、木、匏、竹。其中的"丝"即通过丝线作琴弦发声的乐器，琴、瑟、筑都属此类；而竹则是指管状的吹奏乐器，如排箫、管、竽、笙。由此可见，丝竹类乐器在理论上有着明确的划分，而近几十年来考古出土的乐器也印证了历史传说或文献中提到的丝竹类乐器。

两汉魏晋时期代表性的音乐体裁相和歌与清商乐，都有丝竹乐器伴奏。随着朝代的更迭与各民族的文化交融，丝竹类乐器中出现了琵琶、横笛、箜篌、筝等新的种类。丝竹类乐器逐渐成为一种和谐的乐器组合，出现在宫廷宴会与士大夫阶层的各类活动中。隋唐时期是我国音乐史上与外族音乐文化交融的鼎盛时代，以"燕乐"为例，在其中的七部乐、九部乐和十部乐以及坐、立部伎中，都有相当数量的丝竹乐曲。与此同时，少数民族

乐器的传入丰富了丝竹乐的表现力，使这一时期的丝竹乐有了新的审美风格。发展至宋元时期，丝竹乐产生了新的变化，一是"前所未显的丝类拉（擦）奏弦乐器在此时期兴起并得到广泛运用，丝竹乐队所用乐器品种又添新兴种类和重要成员，从而正式构成中国传统器乐乐队乐器组合延续至今的'吹、拉（擦）、弹、打'四大类格局"；二是"丝竹乐社、戏曲说唱乐队和私家乐班普遍建立，小型丝竹乐演奏类型有了较多扩展"。此时的"音乐演奏已不仅仅是先前那种仅为上层社会独占和独享的'宴享之乐'，而已逐渐融入中下层市民音乐生活并进而成为由职业民间艺人、丝竹音乐爱好者操纵和为平民大众分享的'民俗之乐'和'愉悦之乐'"。[1]明清之际，随着民歌、说唱、戏曲的兴起，作为伴奏乐器的丝竹乐也渐趋成熟，并且逐渐显露出地域化的特色。尤其到了晚清与民国初期，各地丝竹乐纷纷成熟，如下文将要谈到的江南丝竹和广东音乐，以及云南丽江的白沙细乐、历史悠久的福建南音。可以说，江南丝竹作为乐种定名虽晚，但从孕育到成型历经了漫长的历史过程。

2. 江南丝竹的类型

从乐器演奏方式来看，江南丝竹的乐器可分为"吹、拉、弹、打"四大类。在这四类中，比较重要的有笛、箫、二胡、三弦、琵琶、扬琴和拍板。这些乐器与江南丝竹一样，都经历了历史的演变，有着深厚的积淀。如竹笛，承袭了昆曲中曲笛的传统。近代以来，在陆春龄、赵松庭南派曲笛大师的努力下，曲笛以细腻、活泼、轻快的艺术风格著称，不仅有灵活多样的吹奏技巧，也有众多优秀的曲目。

江南丝竹的乐队编制并不是固定不变的，乐器可多可少，以小而精为特色，演奏人员也多是会演奏多件乐器的"通才"。艺人们在长时间的磨合中，找到了自身乐器的定位和特色。俗语说："笛子打打点，二胡一条线，琵琶筛筛边，扬琴一捧烟"[2]，就是对江南丝竹乐队乐器搭配的形象描绘。

[1] 伍国栋：《江南丝竹：乐种文化与乐种形态的综合研究》，人民音乐出版社2010年版，第47—48页。
[2] 林克仁：《中国箫笛史》，上海交通大学出版社2009年版，第120页。

一个乐种的成熟和发展离不开与之相关的乐社和音乐家。江南丝竹自诞生起就有私家蓄养乐班的传统，晚清以来，文人乐社逐渐增多，其中，郑觐文于 1920 年创办的大同乐会是近代比较有影响的民族音乐社团。大同乐会在上海成立，又名"大同演乐会"，以复兴古乐和古代乐器、传播传统音乐文化、实现"天下大同"为宗旨。创办人郑觐文精通古琴、琵琶和丝竹乐，是一位有着深厚传统文化修养的音乐家。从音乐史的角度来看，大同乐会做出了诸多贡献：为现代民族管弦乐团确立了"吹拉弹打"的乐队编制形式；复兴了古代雅乐乐器；整理、编创了丝竹乐曲。比如该社成员柳尧章根据琵琶曲《夕阳箫鼓》改编的丝竹乐合奏曲《春江花月夜》，成为近代以来江南丝竹的代表作之一，至今仍活跃在国内外的音乐舞台上。

　　曲目的积累与创新是江南丝竹保持良好发展势头的重要因素之一。江南丝竹积累了大量传统的曲目，如广为人知的"八大曲"，即《老六板》《慢六板》《中花六板》《慢三六》《四合》(《四合如意》)、《行街》(《行街四合》)、《云庆》《欢乐歌》。近代以来，除上文提到的大同乐会对丝竹乐的整理与改编外，民间音乐家华彦钧、刘天华和人民音乐家聂耳都为江南丝竹增添了新作。谈及祖籍江苏的音乐家刘天华，大多数人会想到他的二胡与琵琶作品，其实，在他一生的创作中，有一部丝竹合奏曲《变体新水令》，这部作品在《刘天华全集》中以五线谱、简谱和工尺谱三种记谱法刊载。此外，他在母校常州中学任教时，还组织了学生的丝竹乐团。中华人民共和国成立后，特别是改革开放以来，随着江南丝竹乐器和作品赛事的举行，涌现出一批新创作的曲目，如张晓峰的《六花六节》、彭正元的《庙院行》、胡登跳的《江畔》、周成龙的《春思》等。这些作品的涌现不仅推动着江南丝竹走向更宽广的音乐舞台，而且引入了新的乐器，为这一乐种带来了新的音乐风格，使江南丝竹具有生生不息的生命力。

　　时至今日，江南丝竹已发展成为雅俗共赏的器乐种类，无论是在高雅的音乐厅，还是在茶楼、公园等生活场所，都可见它的踪影。其演奏方式灵活多样，有坐乐和行乐之分，坐乐即坐着演奏，行乐是边走边演奏，吸引了众多听众。近年来，江南丝竹走出国门，以轻雅、精妙、抒情的音

乐之美得到国外观众的认可与喜爱。

3. 江南丝竹的审美情趣

（1）雍容华美的《春江花月夜》

《春江花月夜》是我国古典民族音乐的代表曲目，以它的音调为素材，衍生出多首同名的音乐作品，如琵琶独奏曲、民族管弦乐曲、交响曲、钢琴曲等等，其艺术价值和影响力由此可见一斑。这首作品被许多乐团以各种编配形式演奏过。在当今音乐舞台上，它的演出往往需要一个民族乐队的配置，其音乐展现出雍容华美的气质，充分体现了我国古典音乐之美。但这首作品最初诞生时，只是一首四件乐器的重奏作品，之后被人们不断加工和完善，越来越丰富。

上文提到的上海的大同乐会是《春江花月夜》诞生的摇篮，对我国民族音乐做出重要贡献的柳尧章先生曾加入该社团并跟琵琶演奏家汪昱庭先生学习琵琶。他以汪昱庭先生演奏的琵琶曲《浔阳夜月》为素材，编创了一首丝竹四重奏作品。在这首作品中，琵琶是主奏乐器，其余三件是古筝、箫和二胡。这首作品诞生后随即排练，柳尧章先生主奏琵琶，郑觐文先生弹古筝，郑觐文先生的侄儿郑树苏吹箫，柳尧章先生的弟弟柳耀岑拉二胡。[1] 该曲最初的名称与原琵琶曲相同，后改为《秋江月》。郑觐文总觉得曲名与意境不符，经过反复斟酌，最后定名为《春江花月夜》。

整首乐曲包含十个音乐段落，都冠以极具诗情画意的标题，给人以美感和遐想："江楼钟鼓""月上东山""风回曲水""花影层叠""水深云际""渔歌唱晚""洄澜拍岸""桡鸣远濑""欸乃归舟""尾声"。第一个音乐段落"江落钟鼓"中出现的音乐主题，是全曲十分重要的音乐素材，后面的段落都对这一素材做了变化与再现，给人以"你中有我，我中有你"的感觉。如此统一的音乐素材并不使人感到单调乏味，因为每一个段落开始的地方都会加入新的音乐素材，与之产生对比。这一音乐组织手法也是中国传统

[1] 参见刘再生：《中国近代音乐史简述》，人民音乐出版社2009年版，第149页。

音乐的特点之一。《春江花月夜》通过乐器音色和节奏、旋律等手段让聆听者感受到我国传统丝竹乐曲的意境,其创作手法很像我国传统绘画中的写意手法,不追求对形象的逼真刻画,而强调对内在精神气质的表现。

音乐作品诞生之后,经后人加工产生了多个版本,其展现的音乐之美也在变化,因此,我们今天聆听到的《春江花月夜》与它最初的版本已有所不同。许多当代学者认为《春江花月夜》这首里程碑式的作品表现了作曲家们对祖国大好河山的赞美,但如果我们联想这首作曲最初的乐器编配,以及20世纪20年代柳尧章、郑觐文和他的同人们复兴民族音乐的初衷,就会意识到丝竹乐合奏曲《春江花月夜》更多地体现了我国传统音乐的结构之美、诗情之美和意境之美。

(2)灵活精致的《变体新水令》

谈到国乐大师刘天华的音乐创作,最为人所关注的是他的十大二胡名曲和琵琶曲。而他的丝竹乐合奏曲《变体新水令》,无论是演奏还是研究,都有很大的发展空间。这首根据民间器乐曲牌《新水令》改编而成的作品是刘天华一生中唯一的一部江南丝竹作品。它的音响收录在《音乐大师刘天华诞辰百周年纪念专集》[1]中,由中国广播民族乐团丝竹乐队演奏。

《变体新水令》由五个段落和尾声组成,以变奏的方式串联起来。乐曲一开始是主题原型的陈述,旋律起伏徐缓,音乐抒情。

谱例6-1:

变体新水令(片断)

(Thème Original) 开阔、自由地

[1]《音乐大师刘天华诞辰百周年纪念专集》,发行时间为1994年,上海声像出版社,2CD。

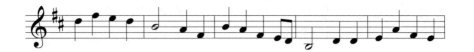

接下来乐曲以慢板的形式进行主题的第一次变奏，采用了旋律加花的手法，节奏的多样使音乐变得更加灵活流动。第二次变奏的速度逐渐加快，变为中板。在这次变奏中，八分音符空拍频繁出现，造成节奏弱起的效果，音乐变得活泼而又跳跃。

乐曲的第三次变奏慢板，是整首作品中最为精彩的段落。此时，传统江南丝竹乐队中的三弦、琵琶、笛、笙、胡琴一起加入进来，时而互相映衬，时而一起合奏，每件乐器都发挥着自己在演奏上的专长。之后经过小广板的连接，进入最后一次变奏，音乐变为快板，旋律出现较多的加花，十六分音符频繁出现。在愉悦欢快的气氛中，音乐逐渐过渡到尾声部分。尾声的旋律在低音区徘徊，慢如散板的节奏较为自由，象征着全曲的结束。

刘天华祖籍江苏，自小受到家乡民间音乐的熏染，后又对民族音乐孜孜不倦地刻苦学习，他改编的《变体新水令》反映了江南丝竹音乐文化对他的影响。

（3）轻快喜庆的《金蛇狂舞》

人民音乐家聂耳在短暂的一生中创作有多首歌曲，这些歌曲大多是电影和话剧的插曲或主题曲，如《义勇军进行曲》《铁蹄下的歌女》《卖报歌》，它们传唱广泛，人尽皆知。而谈到丝竹乐，很多人会觉得和聂耳扯不上关系。其实早在1934年，当时的聂耳在上海的百代唱片公司音乐部工作，他筹建了一个只有四人的民乐队，名为"森森国乐队"，这一乐队在当时录制了包含《金蛇狂舞》《翠湖春晓》在内的民族音乐唱片，它们的创作者就是聂耳。

《金蛇狂舞》是根据丝竹乐的曲牌《倒八板》创作而成，据当时乐队的二胡演奏员王为一回忆，由于人手不够，乐队成员都要演奏两种乐器："我的谱上，一会儿二胡，一会儿扬琴。我问聂耳，我只有两只手，怎么玩得

了两样乐器？他就说，你仔细看谱子，你的两样乐器都不是同时演奏的，你拉完了二胡的乐句，把二胡放下再打扬琴，打完扬琴的乐句，再拿起二胡来拉。你没见过街头卖艺人，他自拉自唱，两只脚同时玩几件打击乐器，绝活儿都是靠练出来的。"[1]

谱例 6-2：

金蛇狂舞（片段）

聂耳 编曲
顾冠仁 配器

[1] 王为一：《聂耳的〈金蛇狂舞〉》，载《人民音乐》2001 年第 1 期。

现在我们听到的《金蛇狂舞》和最初四人乐队的演奏版本已相去甚远，它经过后人的加工日趋完善，成为江南丝竹乐曲中表现节日喜庆气氛的佳作。

《金蛇狂舞》的音乐特点有二：一是与传统以轻柔、典雅见长的丝竹乐曲不同，乐曲加入了锣、鼓、铙钹，增添了民间节庆的热烈气氛；二是全曲有着极强的动感，给人一气呵成、无法停止的感觉。这一音乐手法来自我国传统音乐，乐曲一开始就出现了打击乐器和其他乐器的对仗，随着对仗小节由长至短，音乐情绪愈发高涨。这一手法贯穿始终，发展到乐曲结尾处时乐队齐奏，速度越来越快，热烈喧闹的气氛达到顶点。这一来自传统音乐的手法不仅在《金蛇狂舞》中被运用得很好，而且在聂耳的其他歌曲中也被采用，如《毕业歌》，充分体现了聂耳独特的音乐才能。

二、华丽流畅、雅俗共赏的广东音乐

宫廷音乐、宗教音乐、文人音乐和民间音乐共同构成了我国源远流长的传统音乐。在这四大类中，民间音乐的受众最多，并且至今仍然鲜活地存在于我们的日常生活中。我国地域辽阔，历史悠久，因此民间音乐的种类繁多，形态各异，风格万千。这些丰富多彩的民间音乐与宫廷、宗教、文人音乐有着不同的审美观念。我们可以说以儒道为主的音乐思想代表了统治阶级和士大夫阶层的审美理想，但很难用几个范畴来概括所有民间音乐的美学风格，因为不同的民间音乐种类是在当地的历史文化背景和人们

的审美趣味基础上逐渐形成与发展的,其中,民间丝竹乐种中成熟较晚的广东音乐就是一例。高胡演奏家余其伟先生曾谈道:"我常用八个字'俗世感情,平民意识'概括广东音乐的文化品格或是它的美学特征。就是说,广东音乐所描写的、表达的,都是平民老百姓的感情,是在我们的世俗生活里面,相对来说它没有像中原音乐或是一些宗教音乐一样,追求那种隐喻深刻哲理的说教,以及士大夫式面对苍凉历史的感慨,它大量地表现我们的现实生活,喝喝茶,玩玩鸟笼。在近现代,广东是革命发源地,广东人冲锋在前,可以为民族大义献身,但是打完仗了,不当官,回来南方照样喝茶,玩鸟笼,这叫作'山高皇帝远'的精神。所以广府的音乐较少苍凉感,功利意识也不浓,对权力的疏离感比较强,充满对世俗生活津津有味的享受,重视活在当下,所以刘斯奋也说过,广东音乐或是广府文化的精神,都是'不拘一格,不定一尊,不守一隅'。"[1]

1. 广东音乐的由来

虽然关于广东音乐的起源,学界至今没有达成共识,但它孕育于岭南文化的大背景中,从当地的民歌小调、说唱、戏曲、歌舞等诸多艺术形式中汲取了营养,逐渐发展为流行于上海、广州、香港等地的器乐乐种,这已是不争的事实。19世纪末20世纪初,是广东音乐的形成期。它的乐器组合脱胎于当地说唱和戏曲艺术的伴奏乐器,一开始这些伴奏的乐器并没有固定组合,乐师们在长时间的磨合中,摸索出了音色、性能相近的乐器的搭配方式,形成了"硬弓五架头"的乐队组合。"硬弓五架头"是指二弦、三弦、大板胡、月琴和竹笛,这些乐器粗犷响亮,音色偏硬朗,较少抒情柔美的成分。在这一时期,为广东音乐做出贡献的有严老烈、丘鹤俦和何博众,他们都是集作曲、教学与演奏于一身的全才,创作出《旱天雷》《倒垂帘》《连环扣》《归燕来》《相见欢》《声声慢》《娱乐升平》等名曲。特别是丘鹤俦的《弦歌必读》《琴学精华》《国乐新声》等广东音乐曲

[1] 吴迪、张曦访谈整理:《俗世感情 平民意识——余其伟谈广东音乐》,载《星海音乐学院学报》2010年第3期。

集，为广东音乐的传播和成熟奠定了坚实的基础。

在一个艺术种类走向成熟的过程中，总会有一位大师级人物的推动，比如京韵大鼓与刘宝全、京剧旦角与梅兰芳、二胡艺术与刘天华等，广东音乐亦如此。20世纪20年代至中华人民共和国成立前的这段时间，是广东音乐的革新期，也是它的繁荣期。在这一时期，引领广东音乐展翅高飞的是吕文成，他最突出的贡献体现在高胡（粤胡）的研制上。高胡是在二胡的基础上改变定弦法和演奏技巧，将外弦的丝弦变为钢弦，从而扩大了音域。作为广东音乐的主奏乐器，高胡开启了被称为"软弓五架头"的乐器组合新阶段。高胡、扬琴、箫、秦琴、椰胡的乐器组合具有柔美抒情的音色，赋予了广东音乐新的审美风格。吕文成不仅革新了广东音乐的主奏乐器，而且创作了两百余首乐曲，如《步步高》《平湖秋月》《蕉石鸣琴》《银河会》《烛影摇红》，还录制了两百多张唱片。可以说，吕文成通过毕生的努力为广东音乐开辟了新的天地，他也被誉为广东音乐的一代宗师。

1937年抗日战争全面爆发，使得包括文学、美术、音乐在内的一切艺术形式的创作都以宣传抗战、团结民心为主旨。广东音乐也与时俱进，许多作品都具有积极进取、奋发向上的精神风貌，如《胜利》《捷足先登》《醒狮》《恨东皇》等。但此时，受大都市歌舞厅文化以及部分市民享乐心态的影响，广东音乐的创作中也出现了一些不太健康的作品，如《十八摩》《甜蜜的苹果》《南岛春光》等。观众审美趣味的变化也使"软弓五架头"的传统乐器组合受到冲击，小提琴、吉他、爵士鼓、萨克斯、小号、钢琴等西方乐器逐渐融入广东音乐的乐器组合中。当今学界对广东音乐的这种西化倾向持两种态度，一种认为对民间乐种的发展产生了不良影响，另一种则认为任何一种艺术形式要向前发展，总要融入新的血液，不可能一成不变。其实，无论如何，西方乐器的引入还是促进了广东音乐艺术上的革新。在这方面，最具代表性的人物是音乐家尹自重，他不仅精通小提琴演奏，而且熟识广东音乐。尹自重创造性地将小提琴的演奏技法与广东音乐中弦乐器的演奏技法相融合，大大拓展了广东音乐的艺术表现力。

中华人民共和国成立后，音乐艺术迎来了和平发展的好时期，国家大

力支持各省市成立专业的音乐表演团体，建设剧院，并安排身怀绝技的民间艺人进入专业音乐院校和表演团体。此时的广东音乐也进入了新的发展阶段，在音乐理论研究、与国外的音乐交流、出版乐谱集、编创新作品等方面可谓齐头并进。以广东音乐的理论研究为例，这一时期最具代表性的专著是陈德钜的《广东乐曲的构成》，1957 年由广东人民出版社出版。全书共九章，第一章为绪言，介绍了广东音乐的沿革、风格、曲名、演奏乐器，第二章到第九章分别论述了广东音乐的音阶、乐语、乐语的装饰、乐逗、乐句、乐段、单句、调式。此外，陈德钜还编写了多本广东音乐的教材，创作了《春郊试马》《西江月》等广东音乐名曲，为广东音乐的发展做出了卓越贡献。

吕文成在 1964 年的短文《几句衷心的话》中，表达了他对一生热爱的广东音乐的期望："西洋音乐多注意配和音，如要懂得配和音，必定要对西洋音乐有深度的学识。目前学习正宗古典西洋乐理的人士，多对中乐缺乏兴趣。因此，如做此种新尝试，则必须精通中西音乐理论与演奏的人们共同努力，始有希望创作新声，既能保存中国的风格，又能（吸）收和声音乐的长处。这是一项艰巨的创作工作，务须大家共同磋商，共同研究，多做尝试，以求将来有所成就，在中国音乐史上翻开新的一页。"[1] 与时俱进、锐意创新的广东音乐发展至今，以其独特的艺术魅力感染了海内外的无数听众。作为民间丝竹乐种之一，广东音乐以其旺盛的生命力和蓬勃的发展势头，成为岭南文化的重要组成部分。

2. 广东音乐的韵味与意境

（1）轻快流畅的《旱天雷》

广东音乐《旱天雷》是一首流行较广、为人们所熟知的音乐作品，根据它的音乐素材改编有钢琴、小提琴、电子琴、弦乐四重奏等各类体裁的音乐作品。其曲作者严老烈是早期广东音乐的代表人物之一。不同于一般

[1] 吕文成：《几句衷心的话》，转引自广东省政协文化和文史资料委员会编：《广东文史资料精编》下编第 5 卷广东人物篇（下），中国文史出版社 2008 年，第 524 页。

的民间艺人，严老烈是一位有文化修养的音乐家，他编创的《倒垂帘》《归燕来》《连环扣》等都是经得起时间考验的作品，流传至今。广东音乐演奏家、音乐理论家黄锦培先生对严老烈给予了高度的评价："严老烈应是清末文人之一，这点是可以得到肯定的，他编作的几首乐曲不是作为戏曲的过场曲，不存在附属于什么其他歌唱性的歌曲之类，是一首纯以器乐演奏来表达一定的乐思……这是几首器乐性能特别显明的曲调，而意境也是鲜明的。"[1]

流行于广东地区的说唱音乐如粤讴，在正式开始演出前，都会加一段琵琶演奏作为引子，《旱天雷》的音乐素材就是来自这样的琵琶曲《三汲浪》。原曲《三汲浪》旋律平缓，起伏不大，严老烈善弹扬琴，用扬琴的演奏技法改编了这首琵琶曲，将它编创为节奏灵活、旋律加花的乐曲，表现了人们在大旱之际喜闻雷雨到来，奔走相告的喜悦之情。乐曲开头的旋律连续出现了两次八度跳进，令人耳目一新。

谱例 6-3 (《旱天雷》开始部分):

之后四个十六分音符的组合频繁出现，使音乐变得活泼而又欢愉，随着三十二分音符的出现，节奏更加紧凑细密，音乐情绪被推到最高点。乐曲的旋律再重复一遍，在渐慢的尾声中结束全曲。

音乐是音响的艺术，我们感知音乐艺术的重要途径就是聆听。在聆听过程中，音响的版本会直接影响我们对作品的理解。比如《旱天雷》产生的年代，广东音乐的主奏乐器高胡还没有产生，乐器配置处于"硬弓五架头"阶段，因此其音响粗犷硬朗。而今天我们听到的《旱天雷》音响版本，大多以高胡产生后的乐器组合演奏，有时还会加入西方乐器，音响更为丰富。

[1] 黄锦培:《广东音乐欣赏》,广州出版社 2006 年版,第 121 页。

（2）舒展华丽的《平湖秋月》

"平湖秋月"自宋代以来就是西湖美景之一，赏月之风尤甚，这从相关的诗词中可见一斑。如宋代诗人王洧的《西湖十景·平湖秋月》云："万顷寒光一席铺，冰轮行处片云无。鹫峰遥度西风冷，桂子纷纷点玉壶。"明末清初的文学家张岱也作有《平湖秋月》一诗："秋空见皓月，冷气入林皋。静听孤飞燕，声轻天正高。"20世纪30年代，广东音乐大师吕文成根据江浙一带的民间音乐创作出以《平湖秋月》为名的民乐合奏作品。该曲又名《醉太平》，收录在1934年出版的《弦歌中西合谱》中。与古诗中营造的秋天赏月时清净、虚空的意境不同，该曲的音乐风格舒缓柔美、旋律起伏不大，但主旋律中时而出现的加花装饰增添了乐曲的华丽韵味，很好地表现了人们在欣赏美景时怡然自得的心情。

全曲可以分为三部分。乐曲一开始，古筝的拨奏模拟出湖面微波荡漾的景象，之后在乐队的衬托下，主奏乐器高胡缓缓奏出优美怡人的主题。这一部分舒缓的节奏和绵延不绝的旋律线使人联想起"平湖秋月"的美景。

谱例6-4（《平湖秋月》开始部分）：

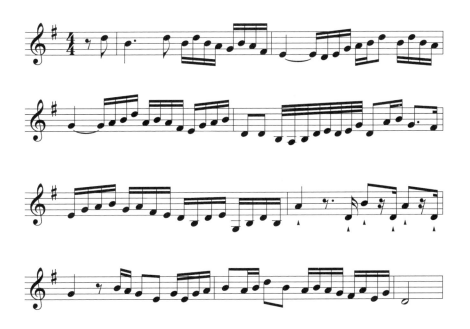

整体来说，这首广东乐曲没有一般的音乐作品的高潮段落，它在主题旋律的衍展过程中，通过节奏的改变和音符间的偶尔跳进使乐曲多了一丝情趣，给人以"稳中求变"的感觉，这也是中国传统音乐创作的一种手法。乐曲的第三部分是对第一部分的再现，最后音乐渐慢渐弱，好似湖面又恢复了平静。

《平湖秋月》很好地发挥了高胡这件乐器柔美明亮的音色特性，改变了广东音乐"硬弓五架头"时期粗犷硬朗的音乐风格，代表了20世纪30年代广东音乐"软弓五架头"乐器组合定型后的新的音乐风格，而这主要归功于吕文成成功地研制出高胡并将它作为主奏乐器。如今，这首作品成为公认的广东音乐的经典曲目之一，作曲家根据它的音调编创有钢琴、阮、箫、琵琶等乐器的演奏曲目，使《平湖秋月》更加深入人心。

（3）雅俗共赏的《赛龙夺锦》

端午节赛龙舟是流行于我国很多地区的一项民俗活动。在广东地区，这一习俗从古至今一直盛行。明末清初学者屈大均在晚年所著的《广东新语》中，专门谈到东莞地区龙舟比赛的盛况，生动地描绘了龙舟的华丽与竞渡时的气魄："乡人为龙舟之会，观者画船云合，首尾相衔，士女如山，乘潮上下，日已暮而未散。龙舟长十余丈，高七八尺，龙髯去水二尺。额与项坐六七人，中有锦亭，坐倍之。旗者、盖者、钲鼓者、挥桡击枻者，不下七八十人。竞渡则惊涛涌起，雷雨交驰，舟去而水痕久不能合。"[1]

广东音乐《赛龙夺锦》鲜活地表现出这一重要的民俗活动。它的产生与对广东音乐有突出贡献的何氏家族关系密切。何氏家族是广东地区有名的望族，家中物资丰厚，族人们过着悠闲舒适的生活，热衷于琴棋书画、舞文弄墨，有着全面的文化修养。广东音乐早期的代表人物何博众就出自这一家族。学界有一种说法是《赛龙夺锦》最初出自何博众的笔下，几经改编，在他孙子辈的何柳堂手中定稿，成为流传至今的广东音乐名作。[2]

[1] 王赛时：《中国古代体育文明》上册，山东大学出版社2018年版，第205页。
[2] 参见梁谋：《清末琵琶演奏家，广东音乐先驱——何博众》，收于广州市文联编：《广东音乐国际研讨会文集》(内部资料)，1994年，第352页。

这首音乐作品热烈喧闹，描绘的是民间节日的场景。它并没有着力渲染主奏乐器高胡的音色和技法，而是在传统乐器配置的基础上，加入了唢呐和锣鼓以烘托气氛。吹打乐器的加入使旋律让位于节奏，更适宜表现比赛场景。比如在音乐开始处的引子，唢呐吹出的长音象征着龙舟整装待发，比赛即将开始。

谱例 6-5（《赛龙夺锦》开始部分）：

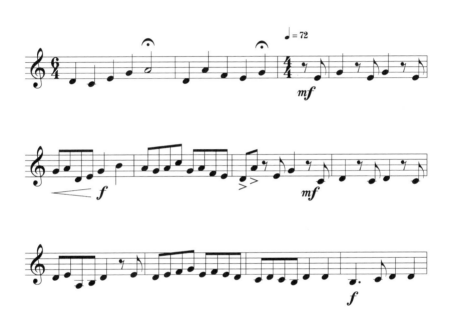

在乐曲的高潮部分，唢呐和锣鼓这两件吹打类乐器使全曲节奏加快，象征着龙舟选手团结一心、奋力拼搏。

在乐器结构上，全曲体现了中国传统音乐典型的"散慢中快散"的结构特点。乐曲开始部分的引子是散板的节奏，之后第一个段落的节奏逐渐加快并保持这一速度发展，第二个段落的速度越来越快，表现出比赛即将结束、选手们争先恐后冲向终点的场景。之后音乐通过渐慢变成了散板，在结束段落又恢复原来的速度。最终，全曲在热烈的气氛中结束。这种貌似不规则的节奏布局很容易牵动欣赏者的心理，展现出中国传统音乐的特殊魅力。

这首作品多处运用的切分节奏和模进手法，是广东音乐受西方音乐影响的结果，反映出这一丝竹乐种创作者开放兼容的发展心态。可以说，这首短小精悍的器乐作品无论在乐器、结构还是音响方面，都体现出创作者严谨的构思和高超的创作水平。

第七章
交响乐

"交响乐"（Symphonic Music）是器乐音乐的一种，其英文名中的"sym"有"共同"之义，"phonic"则有"声音的""语音的"之义，即许多声音共同鸣响。因此，一部交响乐作品往往需要动用多种乐器共同演奏，少则十余种，多则二三十种。常规的交响乐队（或称为管弦乐队）由四个乐器组组成：其一是弦乐组，包括第一小提琴、第二小提琴、中提琴、大提琴、低音提琴；其二是木管组，包括长笛、双簧管、单簧管、大管，有时候还会加入短笛、英国管、低音单簧管等；其三是铜管组，包括小号、圆号、长号、大号等；其四是打击乐组，包括定音鼓、大鼓、小鼓、钹、锣、木琴、钢片琴等。它们按照一定的组织原则结合为一个整体，可以表现丰富多彩的情绪情感，传达深刻的人生哲理，也可以讲述动人的故事，描摹大自然的美丽景象，被人们视为器乐音乐中最复杂的一类。

本章介绍交响乐的主要体裁，并与大家分享若干具有代表性的中外交响乐名作，帮助大家了解交响乐的基本知识，感悟其艺术魅力。

一、交响乐的体裁

一般认为，交响乐"包含了交响曲、协奏曲、交响诗、交响序曲等等由管弦乐队参与的音乐"[1]。在第八章，我们将专门介绍协奏曲，此处着重

[1] 姚亚平编著：《西方音乐体裁与名作赏析》，中央民族大学出版社 2005 年版，第 79 页。

介绍其他几种常见的交响乐体裁。

1. 交响曲

今天意义上的交响曲是一种分乐章的大型器乐曲，其经典模式形成于18世纪，由奥地利作曲家海顿最终确立，一般包含四个乐章。第一乐章速度较快，采用奏鸣曲式结构。所谓奏鸣曲式，即一种以呈示部、展开部、再现部三大部分为主体的音乐结构。呈示部呈现出该乐章最核心的音乐素材，即主题，通常包含两个在性格、调性等方面具有对比性的主题，分别称为主部主题和副部主题。展开部则通过各种创作技法将呈示部本已具有对比性的音乐素材加以发展，让其中蕴涵的矛盾因素充分碰撞。再现部是对呈示部的回归，呈示部中的主部、副部主题一般需在此重现，并实现调性的统一。根据需要，作曲家还可以在呈示部之前加入引子，在呈示部的两个主题之间加入连接部，在副部主题之后加入结束部，在再现部之后加入尾声等附属部分，以使音乐表现更为完满。当然，在海顿交响曲的第一乐章中，其主部、副部主题的对比还不十分鲜明，常使用相近的素材。海顿交响曲的第二乐章通常采用较慢的速度，情绪表现较为柔和、舒缓，与第一乐章形成对比。第二乐章可以是复三部曲式[1]、变奏曲式[2]，也可以是奏鸣曲式等。第三乐章常采用较快的速度，在海顿那里，常为典雅的小步舞曲，采用复三部曲式。第四乐章回归快速，可采用回旋曲式[3]，也可采用奏鸣曲式等。

需要指出的是，在不同历史时期，随着作曲家艺术表现需求与美学倾向的改变，海顿所确立的经典交响曲模式总是被不断突破。比如，在莫扎特、贝多芬、勃拉姆斯、柴可夫斯基等人的交响曲中，第一乐章不同主题之间的对比度在不断加大，全曲的戏剧性冲突也不断增强。作为第一乐章

[1] 复三部曲式由 ABA 三部分构成，"其最主要的结构要点是三个组成部分中至少要有一个部分是大于乐段的结构，各部分的次级曲式结构以以二段式和三段式较为多见"。参见高为杰、吴春福编著：《曲式与作品分析基础》，人民音乐出版社、上海音乐出版社 2011 年版，第 169 页。

[2] 变奏曲式即"由最初陈述的音乐主题及其若干次变奏所构成的曲式"。参见高为杰、吴春福编著：《曲式与作品分析基础》，第 226 页。

[3] 回旋曲式的图示是 ABACA……A，其特点是"有一个主导的主题部分多次出现，其间插入与之对比的部分（可以是新材料，也可以是原材料的引申演变），而且插入的各个部分之间也相互形成对比"。参见高为杰、吴春福编著：《曲式与作品分析基础》，第 255 页。

的标准曲式结构，奏鸣曲式为对比性因素的充分展开和冲突提供了可能性，并要求它们在再现部实现调性上的统一，这使其整体过程近似于哲学辩证法中的否定之否定的发展历程，因此，该曲式善于表现具有强烈戏剧性冲突的事件、复杂的情感体验或深刻的哲理性内容。这也是它得到众多作曲家高度重视的主要原因。比如，从《第二交响曲》开始，贝多芬便将海顿在第三乐章中常用的小步舞曲替换为气势更磅礴的谐谑曲。而在勃拉姆斯的《第一交响曲》中，第三乐章既非小步舞曲，也非谐谑曲，而更具抒情性。再如，就乐章数量而言，四个乐章的常规模式也常被后世作曲家打破。舒伯特的《未完成交响曲》只有两个乐章，李斯特的《浮士德交响曲》有三个乐章，柏辽兹的《幻想交响曲》共有五个乐章，马勒的交响作品《大地之歌》则有六个乐章，等等。到了20世纪，一些作曲家逐渐厌倦了宏大的音乐形式，开始追求简洁、凝练的音乐风格，如安东·冯·韦伯恩（Anton von Webern，1883—1945）的《交响曲》（Op.21）仅两个乐章，演奏时间只有9分多钟。可见，交响曲概念的内涵并非一成不变。

2. 交响诗与序曲

如果说交响曲多呈现为分乐章的形式，那么，交响诗和序曲则仅为单乐章形式。

交响诗是产生于19世纪浪漫主义时期的交响乐体裁，由匈牙利著名作曲家、钢琴家李斯特创立，为单乐章形式。它包含多个既有对比又相互联系的段落，多采用奏鸣曲式结构，常使用主题变形手法，即将某个主题贯穿于全曲，对其进行变化发展。[1]受浪漫主义美学观念的影响，李斯特期望通过交响诗实现文学、诗歌与音乐的联姻，由此，他常为自己的交响诗作品加上标题，如根据莎士比亚戏剧创作的《哈姆雷特》，根据雨果诗歌创作的《马捷帕》，根据古希腊神话创作的《普罗米修斯》等。当然，在李斯特看来，这些标题与其说是对作品表现内容的限定，不如说是诱发听众诗

[1] 参见于润洋主编：《西方音乐通史》，上海音乐出版社2001年版，第256—257页。

意遐想的契机。他曾说："只有出于诗意所需，做为整体的不可分割的一部分，做为理解整体所不可缺少的东西，标题或曲名才是必要的。"[1]李斯特之后，捷克作曲家斯美塔那、德国作曲家理查德·斯特劳斯、俄国作曲家拉赫玛尼诺夫等都创作了优秀的交响诗作品。

序曲一般指"歌剧、清唱剧、舞剧、其他戏剧作品和声乐、器乐套曲的开场曲"[2]。由于这些开场曲在一定程度上具有独立性，故常被单独演奏，如德国作曲家瓦格纳歌剧《汤豪塞》的序曲、俄国作曲家米哈伊尔·格林卡（Mikhail Glinka，1804—1857）的歌剧《鲁斯兰与柳德米拉》的序曲、贝多芬为歌德的戏剧《艾格蒙特》所作的序曲等，都是音乐会上常演的曲目。而真正使序曲具有了完全独立身份的是浪漫主义作曲家门德尔松，他开创了标题性序曲的先河。此类序曲专门在音乐会上由交响乐队独立演奏，是单乐章形式，采用奏鸣曲式结构，常表现文学性情节或大自然的景色[3]，最著名的作品有《仲夏夜之梦序曲》《赫布里底序曲》及《寂静的海和幸福的航行序曲》。

3. 其他交响乐体裁

除交响曲、交响诗、序曲外，交响乐体裁还包括交响组曲（Symphonic Suite）、交响素描（Symphonic Sketches）、交响音画（Tableau）等。交响组曲与交响曲一样，也是多乐章的交响乐体裁，但它的各乐章往往较为独立，叙事性或描绘性较强。如俄罗斯作曲家里姆斯基－科萨科夫的《天方夜谭》（又名《舍赫拉查德》），作品取材于阿拉伯民间故事集《一千零一夜》，共四个乐章，每个乐章讲述一个故事，分别是"大海和辛巴德的船""僧人的故事""王子与公主""巴格达节日和撞毁于青铜骑士礁石的船"，各乐章通过委婉动听的舍赫拉查德主题和阴沉骇人的苏丹王主题串联起来，由此结成一个整体。当然，也有的交响组曲是从歌剧、舞剧音

[1] 李斯特：《李斯特论柏辽兹与舒曼》，张洪岛、张洪模、张宁译，音乐出版社1962年版，第25页。
[2] 《中国大百科全书·音乐 舞蹈》，"序曲"词条，中国大百科全书出版社1989年版，第763页。
[3] 参见于润洋主编：《西方音乐通史》，第232页。

乐或诗剧配乐中选取若干器乐段落组合而成，如法国作曲家比才的《卡门》组曲、柴可夫斯基的《天鹅湖》和《胡桃夹子》组曲、挪威作曲家格里格的《培尔·金特》组曲等。

交响素描、交响音画也是常听到的词汇，二者都是较具描绘性的交响作品。前者曾为法国印象派作曲家德彪西所使用，其名作《大海》的副标题便是"三幅交响素描"。全曲包括三个乐章，表现了大海的不同景观，分别是"海上——从黎明到正午""浪的嬉戏""风与海的对话"。后者曾为俄罗斯作曲家鲍罗丁所使用，其单乐章作品《在中亚细亚草原上》便是交响音画的著名例子。

当然，还有一些交响乐作品不可忽略，如奥地利作曲家小约翰·施特劳斯创作了数量众多的由交响乐队演奏的圆舞曲、波尔卡，其中包括著名的《蓝色多瑙河圆舞曲》《维也纳森林的故事圆舞曲》《拨弦波尔卡》《雷电波尔卡》等。这些作品有的稍长些，演奏时间达到十余分钟，有的则短小些，更像交响小品，但它们都是交响乐百花园中的精品。

二、西方古典主义时期的两部交响乐名作

如前所述，交响曲的经典模式由奥地利作曲家海顿所确立，他也因此被后人称为"交响曲之父"。在他之后，奥地利作曲家莫扎特、德国作曲家贝多芬对这一体裁的发展做出了重要贡献，三人构成著名的"维也纳古典乐派"。该乐派主要活跃于18世纪末至19世纪初，代表了西方古典主义音乐的最高水准。总的说来，维也纳古典乐派追求平衡且富于秩序感的音乐风格。海顿的交响曲质朴、轻盈，洋溢着青春的活力，莫扎特的交响曲带有更多的张力与激情，贝多芬的交响曲则蕴含着震人心魄的力量和深刻的哲理。德国19世纪音乐评论家 E. T. A. 霍夫曼曾说，海顿的音乐让人想起"绿油油的草地""愉快的人群"，莫扎特的音乐能唤起惊惧感，却并不带来痛苦，贝多芬的音乐则如同电闪雷鸣，使人感悟到"惊异而无限的精神世

界"。[1] 下面介绍莫扎特和贝多芬的两部名作。

1. 莫扎特与《第四十交响曲》

　　莫扎特 1756 年生于奥地利的萨尔茨堡，其父亲是一位望子成龙心切的宫廷音乐家，他相信自己的儿子有异乎寻常的天赋，自幼悉心培养。从莫扎特 6 岁起，父亲便带着他游历欧洲各国进行旅行演出，不仅使小莫扎特大开眼界，更让他获得了"音乐神童"的美誉。16 岁时，莫扎特结束了多年的旅行生活，回到萨尔茨堡，供职于萨尔茨堡大主教宫廷。在此期间，他不仅薪金微薄，无法充分施展艺术才华，而且得不到应有的平等对待，先后两次提出辞职，终于在 1781 年与大主教决裂，前往维也纳，成为自由音乐家。在维也纳的 10 年间，莫扎特创作了众多传世之作，直到 1791 年因贫困和疾病离开了世界。虽然生命短暂，但莫扎特创作了 41 首交响曲、20 余部歌剧以及大量器乐作品。[2]《第四十交响曲》便是其传世名作之一。该作品创作于 1788 年，主调是 g 小调，第一乐章为快板奏鸣曲式，全曲以一个摇曳不安的主题悄然拉开序幕。

　　谱例 7-1（《第四十交响曲》第一乐章主部主题）：

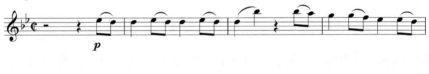

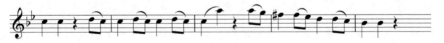

　　这个主部主题建立在 g 小调上，起初由小提琴主奏，配以中提琴均匀的八分音符伴奏音型。随着情绪紧张度不断增强，音乐掀起了一个小高潮，

[1] Mark Evan Bonds, *Music as Thought: Listening to the Symphony in the Age of Beethoven*, Princeton University Press, 2006, pp.16, 34.
[2] 关于莫扎特的生平，本章参考了于润洋主编的《西方音乐通史》第 198—199 页的内容。

并导向降 B 大调的副部主题。

谱例 7-2 (《第四十交响曲》第一乐章副部主题):

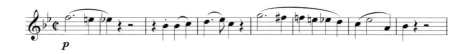

副部主题比主部主题沉静，在性格上与之形成对比，起初由小提琴主奏，后转由木管声部主奏。作曲家并未对它做过多展开，而是通过对降 B 大调的反复巩固，干净利落地结束了呈示部。在展开部中，主部主题得到较充分的发展，其片段出现在不同的调性上，穿梭于不同的声部中，一度采用复调手法进行延展。在音乐情绪经历两起两落之后，主部主题悄然重现，乐章进入再现部。

第二乐章是行板，建立在降 E 大调上，同为奏鸣曲式。其主部主题典雅、稳健，中提琴、第一小提琴、第二小提琴依次进入，犹如舞会上依次加入的舞者。副部主题建立在降 B 大调上，比主部主题更轻柔、委婉，由小提琴主奏。随后的展开部仅 21 小节，采用了稳健的八分音符素材和相对活跃的三十二分音符素材，虽有一些调性上的变化，却并未出现激烈的矛盾冲突。在不知不觉中，音乐进入再现部。

第三乐章是一首复三部曲式的小步舞曲。乐章第一部分的主题建立在 g 小调上，3/4 拍，坚定有力。中段转向 G 大调，仍是 3/4 拍，却更显含蓄、优雅。第三部分是第一部分的再现。整个乐章在音乐性格及力度上形成鲜明的强、弱、强模式。

第四乐章为很快的快板，奏鸣曲式。其主部主题建立在 g 小调上，性格活跃，力度对比鲜明，由小提琴主奏，其躁动不安的性格让人想起第一乐章的主部主题。[1]

[1] 参见杨民望：《世界名曲欣赏（上）：德俄部分》，上海音乐出版社 1991 年版，第 77 页。

谱例 7-3（《第四十交响曲》第四乐章主部主题）：

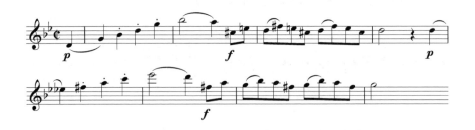

经过疾风般的发展后，音乐走向降 B 大调，由小提琴奏出优美的副部主题，该主题的出现驱散了先前的紧张气氛。副部主题随后转由木管乐器主奏，经过短小的展开之后，完满地终止在降 B 大调上。乐章的展开部则运用了主部主题材料，对其进行裁截、转调及对位化处理，增强了音乐的不稳定感和推动力。再现部依照惯例，主部和副部主题依次重现并统一在主调上。最终，全曲在激情四溢的快速音流中结束。

《第四十交响曲》是莫扎特交响乐创作成熟期的杰作，与《第三十九交响曲》《第四十一交响曲》皆创作于 1788 年夏天的六周时间中[1]，可见莫扎特惊人的创作速度。其中，《第三十九交响曲》更多地蕴含着抒情与温暖的气息，《第四十一交响曲》体现了至高无上的宏伟，《第四十交响曲》则"长期以来被认为是莫扎特情感表达的最高成就"之作。[2]

2. 贝多芬与《命运交响曲》

贝多芬 1770 年生于德国波恩，从小在父亲的严苛训练下学习音乐，9 岁开始跟随对他一生影响最大的老师、宫廷管风琴师克里斯蒂安·科特罗布·聂弗（Christian Gottlob Neefe）学习，19 岁时在波恩大学选修哲学。1792 年，贝多芬来到维也纳，得到海顿等作曲家的指导，并同时以作曲家、钢琴家的身份扬名。1803—1804 年，贝多芬完成了《英雄交响曲》，

[1] 参见唐纳德·杰·格劳特、克劳德·帕利斯卡：《西方音乐史（第 6 版）》，余志刚译，人民音乐出版社 2010 年版，第 425 页。
[2] 菲利普·唐斯：《古典音乐——海顿、莫扎特与贝多芬的时代》，孙国忠、沈旋、伍维曦、孙红杰译，杨燕迪、孙国忠、孙红杰校，上海音乐出版社 2012 年版，第 588 页。

标志其创作走向成熟。与此同时，他也饱受耳疾与病痛的困扰，甚至想放弃生命。然而，对艺术的挚爱及坚韧的性格使贝多芬逐渐走出了沉沦，创作出《命运交响曲》《田园交响曲》《合唱交响曲》《庄严弥撒》等名作。1827 年，贝多芬病逝于维也纳。[1]

《命运交响曲》是贝多芬最杰出的作品之一，完成于 1808 年，"揭示了人在生活中遇到的失败和胜利、痛苦和欢乐"[2]，表现了人不畏命运的压迫，通过斗争走向胜利的历程。全曲主调是 c 小调，第一乐章为奏鸣曲式，始于一个四音动机[3]，其音响效果十分骇人，犹如厄运突然闯入。

谱例 7-4 (《命运交响曲》第一乐章动机)：

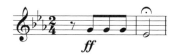

随后，音乐以四音动机为基础进行发展，充满了紧张不安的情绪。直到圆号高调地吹响该动机后，音乐的张力才逐渐缓和，出现了抒情柔美的副部主题。

谱例 7-5 (《命运交响曲》第一乐章副部主题开头的 4 小节)：

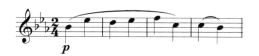

副部主题建立在降 E 大调上，由小提琴主奏，其抒情柔美的特征并未持续多久，音乐很快又重回紧张不安的气氛，在代表残酷命运的四音动机的反复咆哮中，呈示部画上了句号。展开部仍以四音动机开始，不

[1] 关于贝多芬的生平，本章参考了于润洋主编的《西方音乐通史》第 205—207 页的内容。
[2] 杨民望：《世界名曲欣赏（上）：德俄部分》，第 144 页。
[3] 所谓动机，指环绕一个主要重音而结合成的音组，它在音高关系、节奏等方面有着鲜明特点，具有独立性格，是音乐内容表达的最小单位。参见吴祖强编著：《曲式与作品分析（修订版）》，人民音乐出版社 2003 年版，第 46 页。

断积聚张力,在力度达到顶点时引出副部主题材料,二者相持不下。经过一段比较沉寂且充满悬念的过渡段落,四音动机又一次闯入,音乐进入再现部。

第二乐章是有生气的行板,主调为降 A 大调,采用变奏曲式写成。其主题包含两个段落:"段落一"舒缓而沉静,具有内省性格;"段落二"步伐感鲜明,起初力度微弱,后变得孔武有力。在全曲发展变奏的过程中,主题的两个段落时而充满柔情,时而刚毅,时而斗志昂扬,表现出主人公与命运抗争过程中的不同心理状态。

第三乐章主调为 c 小调,复三部曲式。第一部分包含两个彼此对比的主题:主题一始于低音弦乐声部演奏的拱形旋律,力度微弱,充满不确定性;主题二是由圆号演奏的命运四音动机的变体,力度强劲,富于战斗性。[1]乐章的第二部分出现了一个建立在 C 大调上的新主题,充满勃勃生机。

谱例 7-6(《命运交响曲》第三乐章第二部分主题):

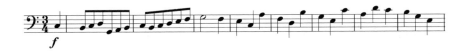

贝多芬对该主题进行了复调化发展,在不同声部对其进行模仿,赋予其勇往直前的气势。乐章的第三部分是第一部分的变化再现,弦乐声部以拨弦方式奏出主要主题,与管乐声部相呼应,始终保持极微弱的力度,充满悬念,似乎预示着最终战斗的到来。

霎时间,音乐的力度在 8 小节内从极弱提升至极强,不间断地进入以奏鸣曲式写成的末乐章。此刻,乐队倾尽全力奏响了建立在 C 大调上的战斗号角般的主部主题,犹如对命运的全面反击。

[1] 参见杨民望:《世界名曲欣赏(上):德俄部分》,第 148—149 页。

谱例 7-7（《命运交响曲》第四乐章主部主题）：

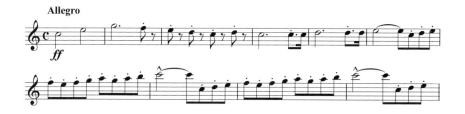

乐章的副部主题建立在 G 大调上，同样具有坚定豪迈的气质。展开部以副部主题为主要材料，通过转调、裁截等手法积聚张力，逐渐掀起巨大的情感波澜。随后，第三乐章的四音动机变体重现，力度依然微弱。经过一段并不长的铺垫之后，贝多芬仅用了 2 小节便将音乐力度从极弱提升至极强，此时主部主题高调重现，乐章进入了再现部。值得一提的是，贝多芬对该乐章的尾声进行了很大程度的扩充，不仅回顾了呈示部的各个音乐素材，还赋予它们排山倒海的气势。最后，全曲在辉煌的急板中结束，恰如经历苦难的主人公最终战胜了不可一世的命运之神。

可以说，《命运交响曲》是交响曲历史上最具创造性的作品之一，贝多芬运用了一个命运动机贯穿全曲，并让第三、四乐章不间断地演奏，在很大程度上加强了全曲的整体性和内聚力。更重要的是，贝多芬赋予了交响曲深刻的思想内涵，让这种器乐体裁表现出人性的力量与光辉。

三、西方古典主义之后的三部交响乐名作

古典主义之后，西方交响乐的发展呈现出更为多元化的态势。19 世纪的浪漫主义作曲家不断扩大交响乐队的规模，丰富其声音的调色板，以更灵活自由的形式进行创作，借此表现个人情感、幻想或某些文学性的故事情节，如舒伯特、勃拉姆斯、柏辽兹等。民族主义作曲家则在交响乐中融入本民族的音乐素材，彰显其独特的政治、文化身份，如俄国的穆索尔斯

基、芬兰的西贝柳斯、捷克的德沃夏克等。20世纪的现代主义作曲家更是从根本上瓦解了传统的音乐组织逻辑,以极富个性的创作手段探索交响乐创作新的可能性,如奥地利的阿诺尔德·勋伯格(Arnold Schoenberg)、俄罗斯的斯特拉文斯基等。本节将介绍古典主义之后的三部交响乐名作。

1. 李斯特与交响诗《塔索》

李斯特(1811—1886)是浪漫主义时期著名的钢琴家、作曲家、评论家,1811年出生于匈牙利的雷丁,其父亲可以演奏钢琴、小提琴、大提琴等乐器。李斯特7岁时,在父亲的指导下开始学习钢琴,后得到赞助赴维也纳学习音乐。在那里,他得到卡尔·车尔尼(Carl Czerny)的指点。1823年,李斯特来到巴黎,因琴技超群而成为上流社会的明星,广受追捧。渐渐地,他厌倦了这种虚浮的生活,于1848年来到魏玛任宫廷乐长,潜心进行音乐创作和评论,先后创作了十余部交响诗和《浮士德交响曲》《但丁交响曲》,以及《b小调钢琴奏鸣曲》等作品。1861年,李斯特移居罗马,并于1865年成为天主教神父,1875年还在布达佩斯建立了音乐学校,1886年因罹患肺炎逝世。[1]下面将介绍其交响诗代表作之一《塔索》(1854)。

托尔夸托·塔索(Torquato Tasso,1544—1595)是意大利文艺复兴时期的著名诗人,曾任职于贵族宫廷,后因精神失常而被监禁多年,当其诗作得到人们的认可时,他却已因病离开了人世[2]。李斯特希望在这部作品中表达自己对塔索的崇敬,他不仅想展现出塔索的悲惨人生,而且想展现其最终的胜利。在作品总谱上,作曲家写了这样一段文字:"我毫不隐瞒,拜伦在描写这位伟人时所用的诗句激发起了我的敬意与同情,它带给我的创作灵感要甚于歌德的作品给我的启示。不过,拜伦虽然能让我们感觉到并听到塔索在牢中的呻吟,却没有在《哀诉》中如此雄辩地表达出深切痛苦的同时加入对胜利的描写。……我甚至想在我作品的标

[1] 关于李斯特的生平,本章参考了于润洋主编的《西方音乐通史》第254—256页的内容。
[2] 参见杨民望:《世界名曲欣赏(欧美部分)》,上海音乐出版社1991年版,第289页。

题中指明这种痛苦与胜利之间的对比,并且希望我已经成功地描绘出了这一强烈对比,即这位天才生前遭受的悲惨命运与逝世后让仇人颤抖的灿烂荣光。"[1]

全曲包括引子和三个部分。引子始于弦乐组在中低音区奏出的一个阴郁素材,象征着塔索的悲惨人生。

谱例 7-8(《塔索》引子开始部分):

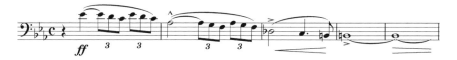

乐曲的第一部分出现了核心主题,由低音单簧管在 c 小调上奏出,气氛依然阴沉。不难发现,主题最后两小节的旋律与引子的阴郁素材相联系。

谱例 7-9(《塔索》第一部分的核心主题):

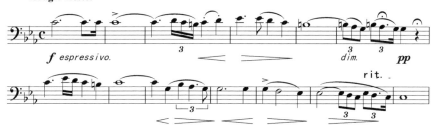

据李斯特所言,该主题是他在威尼斯船夫那里听来的民歌曲调。[2] 在随后的音乐发展中,此主题多次变形,贯穿全曲,以表现塔索人生的不同侧面。比如,其第 2 次出现移至大提琴声部,转为降 A 大调,音乐情绪多了几分暖意;第 4 次出现移至小提琴和长笛声部,旋律有所扩展,辅之以更具动力性的伴奏,情绪稍显激动;第 5 次出现移至铜管乐声部,调性为 E

[1] 李斯特:《塔索》,湖南文艺出版社 2002 年版,第 1 页。
[2] 同上书,第 2 页。

大调，明朗而辉煌。

乐曲的第二部分以引子中的素材为起始，该素材摇身一变具有了舞蹈性格，由大提琴奏出，似乎展现了塔索在贵族宫廷度过的美好时光。此后，核心主题继续主导音乐的发展，其第 6 次出现时变得异常优美，由小提琴奏出；第 9 次出现时得到了充分展开，制造出一个情绪高点。

谱例 7-10（《塔索》第二部分的核心主题变体）：

乐曲的第三部分仍以引子的材料为起始，调性为 C 大调，愉快而轻盈。随着音乐情绪越发激荡，核心主题第 11 次出现。此时，它由管乐组全奏，伴以跌宕起伏的琶音织体，在辉煌的效果中结束全曲，完成了作曲家从"哀诉"走向"凯旋"的表现意图。

如第一节所述，交响诗是李斯特独创的音乐体裁，其主要创作手法即主题变形手法。通过《塔索》，我们可以清楚地看出李斯特如何在其交响诗中以某个主题贯穿全曲，围绕整体构思对该主题进行变形，赋予其多样的性格特征，以实现艺术表现的目的。

2. 德沃夏克与《自新大陆交响曲》

德沃夏克（1841—1904）是捷克民族主义作曲家中最具代表性的一位，也是西方 19 世纪民族主义音乐潮流中最著名的作曲家之一。他生于布拉格郊区，从小学习小提琴、中提琴、管风琴，后进入布拉格管风琴学校学习，毕业后在乐队任中提琴手并从事音乐创作。1890 年，因在创作上取得突出成绩，他被布拉格音乐学院聘为作曲、配器和曲式教授。1892 年，他赴美国担任纽约音乐学院院长。四年后，德沃夏克回到祖国，并于 1901 年出任

布拉格音乐学院院长，1904 年因病逝世。[1]

德沃夏克最著名的作品是《第九交响曲》(又名《自新大陆交响曲》)，该作品创作于他旅美期间，是一部饱含着对祖国的深情的作品。第一乐章采用奏鸣曲式写成，主调为 e 小调。在一个气氛阴郁的引子之后，由圆号吹响了号角般的主部主题，透露着坚毅的性格。

谱例 7-11 (《自新大陆交响曲》第一乐章主部主题):

主部主题经过初步展开，掀起一个情感波澜。随后，长笛和双簧管共同演奏出一个具有连接性质的旋律。该旋律显得温柔而灵动，与主部主题形成对比。音乐经过一定的发展，出现了由长笛演奏的带有黑人音乐风格的副部主题，曲调十分优美，犹如吹来一阵微风。

谱例 7-12 (《自新大陆交响曲》第一乐章副部主题):

展开部以主部主题和副部主题为基础进行发展，后者逐渐从优美变得豪迈，具有了进行曲气质，却不时被主部主题打断。二者经过一番短暂的较量后逐渐平静下来，音乐悄然进入再现部。

第二乐章始于一段由管乐演奏的阴沉而冷峻的引子，随后，弦乐的进入带来了一丝温暖。在这一背景下，英国管在降 D 大调上吹起了全曲最著名的旋律，表达了对故乡的无限思念。

[1] 参见《中国大百科全书·音乐 舞蹈》，"德沃扎克"词条("德沃扎克"即"德沃夏克")，中国大百科全书出版社 1989 年版，第 120—121 页。

谱例 7-13 (《自新大陆交响曲》第二乐章第一部分主题):

乐章中段出现了新的音乐素材,由长笛和双簧管奏出,颇有萧瑟苍凉之感。随着和声色彩转向明朗,双簧管、黑管、长笛共同奏起一段情绪活跃的旋律。然而,还未等它充分展开,第一乐章的主部主题便突然闯入,驱散了活跃的气氛,一切又恢复了平静。此时,英国管再次奏响了开头的主题。当演奏到第三句时,音乐转由弦乐声部继续演奏。值得注意的是,作曲家此时只让弦乐每个声部的两位演奏员演奏,且故意用休止符打断音乐的进行,模仿出泣不成声的效果。当演奏到第五句时,作曲家甚至只让一把小提琴和一把大提琴演奏,流露出无尽的孤独与惆怅。

第三乐章延续了贝多芬的音乐传统,是一首谐谑曲,包括三部分,表现了不同风格的舞蹈场景。其中,第一部分包含 A、B、A 三个次级段落,A 段粗犷不羁,B 段典雅节制,与 A 段形成鲜明的反差。第二部分是一段轻盈的具有捷克民族风格的舞曲。第三部分则是第一部分的再现。

第四乐章为奏鸣曲式,在一个急促的引子之后,铜管乐以雄壮之势奏出了主部主题。

谱例 7-14 (《自新大陆交响曲》第四乐章主部主题):

该主题随后以密集的三连音节奏发展开去,显示出一往无前的气概。音乐逐渐沉静下来,黑管以弱力度奏出副部主题。它与第二乐章英国管的

主题一样，饱含着思乡之情。在展开部，主部主题和第二乐章的主题构成了最核心的素材，它们互相纠缠在一起，将全曲推向高潮，同时也抵达了再现部。在乐章的结尾，第一、二、三乐章主题的片段先后重现，犹如作曲家回眸自己曾走过的人生之路。最终，全曲在辉煌热烈的气氛中结束。

在《自新大陆交响曲》中，我们不仅可以听到优美动人的旋律、粗犷奔放的斯拉夫风格舞曲和色彩斑斓的配器音效，而且能感受到作曲家对祖国的款款深情。正是这些使该作品成为音乐史上的名作，也成为音乐会上的常演曲目。

3. 斯特拉文斯基与芭蕾舞剧《春之祭》

斯特拉文斯基（1882—1971）是20世纪最著名的作曲家之一。他生于俄国奥拉宁鲍姆，父亲是一位男低音歌唱家，自幼受到良好的音乐教育。虽然斯特拉文斯基依据父母的意愿在圣彼得堡大学学习法律，但他毕业后却放弃了法律，专门从事音乐创作。其一生的创作可分为三个阶段：一是民族主义时期，采用俄罗斯民间素材进行创作，以《火鸟》《彼得鲁什卡》《春之祭》三部舞剧为代表；二是新古典主义时期，采用浪漫主义以前的音乐素材进行创作[1]，以清唱剧《俄狄浦斯王》、歌剧《浪子生涯》为代表；三是十二音时期，吸收了勋伯格创立的十二音作曲法进行创作[2]，以舞剧《阿贡》为代表。斯特拉文斯基先后旅居瑞士、法国，最后定居美国，1971年逝世。[3] 下面介绍其最著名的作品《春之祭》。

芭蕾舞剧《春之祭》于1913年5月29日在巴黎首演，由俄罗斯著名芭蕾舞演员、编导瓦斯拉夫·尼金斯基（Vaslav Nijinsky）编舞，表现俄罗斯原始先民祭祀大地的粗犷场景，因在节奏、和声等方面的巨大革新而在演出现场引起极大骚动。对于20世纪初的巴黎听众而言，该作品与古典主义、

[1] 新古典主义是20世纪上半叶西方音乐中的一个流派，"力图复兴古典主义或古典主义以前时期的音乐风格和特征"。参见于润洋主编：《西方音乐通史》，第351页。
[2] 十二音作曲法是采用半音阶的十二个音自由组成一个音列，以其原形、逆行、倒影、倒影逆行四种形式组织音乐作品的创作手法。参见于润洋主编：《西方音乐通史》，第346页。
[3] 关于斯特拉文斯基的生平，本章参考了于润洋主编的《西方音乐通史》第352—354页的内容。

浪漫主义的音乐风格大相径庭，其节奏打破了规则律动的状态，和声充斥着大量不协和音程，配器常有出人意料的非常规处理，旋律并不动人绵长，完全颠覆了人们原有的音乐审美观念。该作品产生了深远的影响，拓展了后世作曲家的创作思维，被公认为开启20世纪现代音乐之门的杰作之一。

全曲共有两大部分。第一部分为"大地的崇拜"，包含8个段落。首先是始于巴松声部的引子，描绘了晨曦初露之景。

谱例 7-15 (《春之祭》引子开始部分)：

第二段是"春的预兆，青年之舞"，由弦乐声部主奏，音响阴沉厚重，节奏重音难以预料，描绘了原始舞蹈场景。

谱例 7-16 (《春之祭》"春的预兆，青年之舞"开始部分)：

第三段是"诱拐游戏"，音响狂躁无序，粗野程度比第二段有过之而无不及。第四段是"春天的轮舞"，始于一个五声性民歌片段，随后出现了表现轮舞的主题，气息宽广、步履雄健。

第五段是"两个部落的对垒仪式"，定音鼓、圆号等的凌厉音响凸显了场面的激烈。第六段是"长者的队伍"，在弦乐、木管乐及打击乐声部营造的喧嚣背景中，铜管乐固执地重复着相似音型，犹如长者的步伐，气氛严峻凝重。第七段是"大地的崇拜"，这个四小节的短小片段始于弱（p）力度，走向极弱（ppp）力度，与之前的音乐段落形成鲜明对比，并

谱例 7-17（《春之祭》"春天的轮舞"主题）：

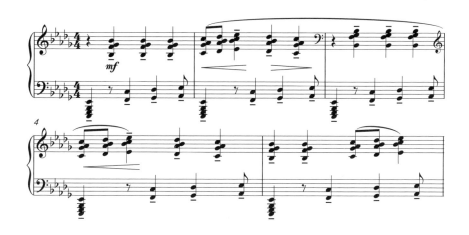

预示着即将到来的狂放不羁的第八段音乐"大地之舞"。在第八段音乐中，定音鼓与大鼓以四对三节奏持续并行，弦乐声部的十六分音符快速走句与铜管乐的咆哮此起彼伏，将音乐推向高潮，并在极强（fff）力度中戛然而止。

全曲第二部分为"献祭"，包含 6 个段落。首先也是一个引子，乐队制造出柔和而又神秘的气氛。在此背景中，小提琴首席用泛音独奏出一个缥缈的旋律。第二段是"少女们的神秘圈舞"，延续了之前柔和的氛围，力度较弱，不仅反复出现了引子中小提琴独奏的素材，而且带入了某些新片段与之呼应。通过圈舞，少女们拣选出一位同伴作为祭品，被选中者须跳舞至死以表达对自然的崇拜。第三段是"赞美被选中者"。该段通过复杂多变的节拍、铜管乐声嘶力竭的呼号、木管与弦乐旋风般的快速走句等表现了部落成员赞美被选中者时所跳的粗犷舞蹈。第四段是"祖先的召唤"，表现少女们召唤祖先的情景。定音鼓和低音管弦乐器制造出阴沉的背景，其他木管和铜管声部则以强力度奏出整齐划一的呼号声，犹如对祖先的召唤。第五段是"祖先的仪式"，在弦乐器、打击乐器和圆号制造的单调氛围中，英国管、低音长笛一问一答地奏出扑朔迷离的音调，随后，小号和圆号先后奏出一个新的旋律素材，性格坚定，将作品推向又一个情

绪高点。第六段是"献祭舞蹈",被拣选的少女在喧嚣的音响中狂舞,直至生命终结。

自首演至今,《春之祭》问世已有一百余年了,当我们反复聆听它的时候,依然能感受到该作品强大的冲击力和革新力。它挑战着一代又一代的听众,拓宽其审美视界,也激励着一代又一代的作曲家,鼓舞他们走出自己的创新之路。

由于篇幅原因,本章第一至第三部分所能提及的西方交响乐作品十分有限,有兴趣的读者可进一步关注如下作品:海顿的《牛津交响曲》、莫扎特的《第四十一交响曲》、贝多芬的《英雄交响曲》《田园交响曲》《合唱交响曲》、勃拉姆斯的《第一交响曲》《第四交响曲》、马勒的《第四交响曲》《大地之歌》、穆索尔斯基的《图画展览会》、柴可夫斯基的《第四交响曲》《第五交响曲》《悲怆交响曲》、德彪西的《牧神午后前奏曲》、西贝柳斯的交响诗《芬兰颂》、肖斯塔科维奇的《第五交响曲》《列宁格勒交响曲》、格什温的交响诗《一个美国人在巴黎》、巴托克的《管弦乐协奏曲》、勋伯格的《一个华沙幸存者》等。这些作品在音乐风格和内容表现上充满了差异,却皆属公认的佳作。它们如同一个个路标,引导我们畅游于五彩斑斓的西方交响乐王国。

四、中西合璧:中国交响乐的民族化道路

与西方传入中国的其他音乐体裁一样,一个多世纪前,中国交响乐开始了它的起步阶段。不同的是,对于交响曲这一器乐领域大型的、综合性的、有较高技术难度的体裁,作曲家需要具有全面的修养和造诣才能驾驭。而且,纯器乐的大型作品没有声乐作品的"语义性",主要以音乐的形式去表现,需要数量不少且具有高水平演奏能力的管弦乐队演奏和传播这些作品,对听众的要求也比较高。因此,中国交响乐的发展与艺术歌曲、室内乐、器乐小曲不同,其作品呈现出艺术逐渐成熟、数量逐渐增多的发展过程。

1916 年，我国第一部交响乐作品诞生了，它是萧友梅创作的《哀悼进行曲》，又名《哀悼引》。这部作品是为了纪念在辛亥革命中牺牲的黄兴、蔡锷两位将军而创作的。萧友梅曾留学日本和德国，接受过较为全面的专业音乐训练，他的这部带有习作性质的作品开创了中国交响乐的新纪元。20 世纪 20 年代，在美国耶鲁大学学习音乐的黄自，创作了一首管弦乐序曲《怀旧》，在美国首演后受到当地音乐界的好评。这部作品是为纪念作曲家曾经的女友胡永馥女士而作，全曲具有抒情性，音乐风格很西化。20 世纪 30 年代的交响乐创作，作曲家江文也取得的成就最高，他创作了一系列交响乐作品，完成于 1934 年的《台湾舞曲》获得第十一届奥林匹克运动会大奖，为他带来了国际声誉。这部作品运用了台湾地区的音乐素材，表现了作曲家对故土的怀念和热爱。这一时期不能不提的还有黄自的《都市风光幻想曲》，它本是电影《都市风光》的片头曲，之所以在 30 年代的中国交响乐领域占有一席之地，原因在于它改变了中国电影的默片时代根据情节选择现成曲调的创作情形，是我国作曲家创作的第一部电影音乐作品，具有划时代的意义。20 世纪 40 年代，交响乐作品的数量开始增多，主要有冼星海在苏联创作的《第一交响曲》（又名《民族解放交响曲》）、《第二交响曲》（又名《神圣之战交响曲》）以及其他管弦乐组曲，贺绿汀的《森吉德玛》和《晚会》，马可的《陕北组曲》，张肖虎的《苏武》和《降 E 大调协奏曲》，马思聪的《第一交响曲》和《F 大调小提琴协奏曲》。

经过前期的积累，20 世纪 50 年代到"文革"前，中国交响乐迎来了发展的"春天"，出现了风格多元、质量上乘的诸多优秀作品，许多作品在今天的音乐厅中还在演奏。按照题材分类，歌颂新中国的作品有刘守义、杨继武的唢呐协奏曲《欢庆胜利》，丁善德的《新中国交响组曲》；表达对和平年代幸福生活的赞美的作品有刘铁山、茅沅的《瑶族舞曲》，葛炎的《马车》；史诗性的悲剧题材作品有辛沪光的交响诗《嘎达梅林》，江文也为纪念屈原逝世而作的《汨罗沉流》；民间传说题材的作品有施咏康的《黄河的故事》，何占豪、陈钢的小提琴协奏曲《梁山伯与祝英台》；

节庆题材的作品有李焕之的《春节序曲》；革命历史题材的作品有罗忠镕的《第一交响曲》，马思聪的《第二交响曲》，江定仙的《烟波江上》，王云阶的《第二交响曲》（又名《抗日战争交响曲》），瞿维的《人民英雄纪念碑》，刘庄的《一九四九》；等等。上述作品都有一定的影响力，如小提琴协奏曲《梁山伯与祝英台》早已蜚声国际，家喻户晓，毫无争议地成为中国小提琴音乐创作中里程碑式的作品。其实《梁山伯与祝英台》的诞生得益于上海音乐学院管弦系学生们发展中国小提琴音乐的初衷，何占豪曾经在越剧团拉过多年小提琴，他最先创作出了《梁山伯与祝英台》的初稿，陈钢后来加入，一起完成了全曲的写作。

"文革"十年间，虽然音乐作品数量锐减，但还是出现了殷承宗、储望华、盛礼洪、刘庄等人集体创作的钢琴协奏曲《黄河》和吴祖强、王燕樵、刘德海创作的琵琶协奏曲《草原小姐妹》这样的经典之作。特别是根据冼星海的《黄河大合唱》改编的钢琴协奏曲《黄河》，在中国钢琴音乐创作中有着举足轻重的地位。这部作品有四个乐章，借鉴了原大合唱中的《黄河船夫曲》《黄水谣》《黄河怨》《保卫黄河》等音乐素材加以创作，取得了很好的艺术效果。这部作品自钢琴家殷承宗首演以来，逐渐被各年龄层的钢琴家们演奏、录音，出版了多个音响版本，在中国钢琴音乐的发展史上可谓史无前例。如今，这一作品仍然有着广大的听众群体，更加印证了它强大的艺术生命力。

20世纪80年代以来，在改革开放的大背景下，中国交响乐获得了勃勃生机，大量作品开始涌现。如老一代作曲家朱践耳创作的十部交响乐、杜鸣心的《刘三姐》《对阳光的忆念》《长城颂》、王西麟的《第二交响曲》《第三交响曲》《第四交响曲》、青年作曲家谭盾的《交响曲1997——天·地·人》、陈怡的《第二交响曲》、陈其钢的《道情》、盛宗亮的《中国梦》等。总体来说，这一时期的交响乐作品受到西方现代作曲技术的深刻影响，老中青三代作曲家们都积极努力地学习新技术，运用在自己的创作中。比如出生于20世纪30年代的作曲家王西麟，由于"文革"的经历和闭塞的生活环境，直到改革开放后才接触到各种新技术，这时

的他已经四十多岁了，通过刻苦自学创作出大量作品。在他的交响乐作品中，西方的"音块"、微复调、节奏复调等技术与中国民间音乐的旋律音型、节奏、曲式相结合，以表达悲哀、哭泣、反思、抗争、呐喊等丰富的音乐意象。

中国交响乐已走过一个多世纪的道路——从最初习作性质的模仿到个别作品崭露头角，再到今天数量庞大的交响乐作品不断涌现，许多作品不仅在国内上演，更走上了国际舞台，得到世界各国听众的肯定。历经数代作曲家的艰辛探索，中国的交响乐取得了飞跃式的发展。

1. 李焕之《春节序曲》

春节是海内外中华儿女心中分量最重的传统节日，与之相伴随的礼仪、民俗活动等都成为春节必不可少的内容，代代相传。就音乐方面来说，在人们合家团圆、欢庆春节时，可能没有哪一部音乐作品比李焕之的《春节序曲》影响更大了。可以毫不夸张地说，当这部作品的引子响起时，无论身处何地，人们首先想到的就是与春节相关的种种回忆。

《春节序曲》这部管弦乐作品诞生于 1956 年，原本是四乐章《春节组曲》的第一乐章，作曲家李焕之根据其在延安生活时积累的音乐素材和感受创作而成。作品完成后，在实际演出中，第一乐章越来越受到大家的欢迎，逐渐变成后来人们所熟悉的《春节序曲》。

作品开始的引子部分渲染了热火朝天的节日场景，随着节奏越来越快，乐队的齐奏将听众带入火热的氛围中。

乐曲主体分为三部分，第一部分仍然延续着引子营造的欢天喜地的氛围，但作曲家变换了写作的手法，运用了木管组与乐队一问一答的方式，灵活巧妙。第二部分的音乐变得抒情明朗，它的主题来自陕北民歌《二月里来打过春》，双簧管独奏吹出柔和爽朗的音调，使人耳目一新。第三部分是对第一部分的动力再现，配器中加入了打击乐器组，音响织体更加丰富，音乐也更富于动感。

整体来说，这部管弦乐作品短小精悍，使用的作曲技法也很传统，却

谱例 7-18（《春节序曲》引子）：

谱例 7-19（《春节序曲》第二部分主题）：

产生了很好的演出效果，在 20 世纪 50 年代的中国交响乐中个性鲜明，影响深远。1993 年，《春节序曲》入选"20 世纪华人音乐经典"，奠定了它在中国近现代音乐史上的重要地位。

2. 辛沪光《嘎达梅林》

中华人民共和国成立后十七年的交响乐作品，数量和质量都呈上升趋势，题材也很多样，但具有史诗性悲剧题材的作品却不多，只有《嘎达梅林》和《汨罗沉流》。以蒙古族草原英雄嘎达梅林的事迹为题材创作的交响诗《嘎达梅林》出自中央音乐学院作曲系刚刚毕业的一位学生笔下，她就是新中国培养的第一代女作曲家辛沪光，《嘎达梅林》是她本科的毕业作品。辛沪光是地道的南方女子，却一直对蒙古族音乐情有独钟，《嘎达梅林》的诞生使她青年成名，更体现了她与蒙古族音乐的缘分。这首长达近 20 分钟的交响诗的音乐素材来源于当地的一首短小民歌，辛沪光运用各种技术手段将其发展成丰富、感人的大型器乐作品。全曲建立在西方奏鸣曲式的基础上，作曲家别出心裁地为副部写了两个主题，与主部主题一起共三个，代表了三个不同的音乐形象，由此衍生出全曲各个部分的音乐段落。

乐曲一开始，在不安、压抑的织体伴奏中，引子部分奏出悠长的第一主题（即草原人民主题），它深情的旋律表现了草原人民对故土的热爱，略带悲哀的音乐色彩预示着故事的悲剧性结局。

谱例 7-20（《嘎达梅林》草原人民主题）：

谱例 7-21（《嘎达梅林》王爷主题）：

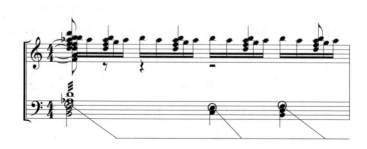

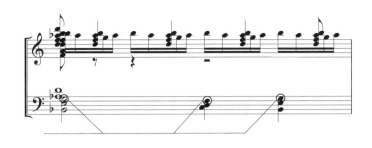

谱例 7-22（《嘎达梅林》嘎达梅林主题）：

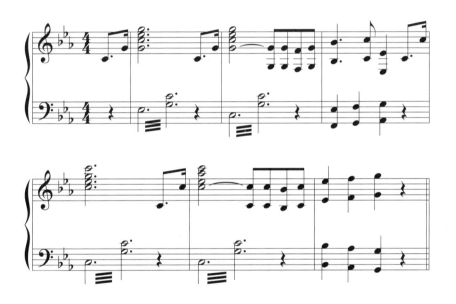

在音乐继续着宽广抒情的主色调时，第二主题（即副部第一主题——王爷主题）毫无征兆地突然闯入，由低音铜管乐器奏出，象征侵略人民土地的封建势力。这一主题的特点体现在节奏而非旋律方面，突兀而生硬，与前面的音乐形成了鲜明对比。

第三主题是嘎达梅林主题，节奏上符点音符的使用和五度、八度音程的跳进表现了英雄人物的出场和敌我双方的激烈战斗。

在乐曲即将结束的部分，一记闷锣的敲击象征着嘎达梅林的牺牲。在尾声中，音乐缓慢而悠长地奏出了民歌的原型，多次反复，表现了草原人

民对嘎达梅林的深切怀念。

时隔半个多世纪,在音乐种类如此多元的今天,《嘎达梅林》依然常演不衰,验证了这部作品的艺术价值。

3. 王西麟《小提琴协奏曲》

谈到中国的小提琴协奏曲,很多人都会脱口而出《梁山伯与祝英台》,的确如此,何占豪、陈钢根据越剧曲调创作的《梁山伯与祝英台》可谓家喻户晓。其实,自20世纪40年代小提琴演奏家、作曲家马思聪先生创作出我国第一部小提琴协奏曲之后,陆续出现了不少优秀的小提琴协奏曲作品,体现了中国作曲家们可贵的探索。其中,作曲家王西麟1984年开始构思、最终完成于2000年的《小提琴协奏曲》就是值得聆听和欣赏的优秀作品。

这部作品共三个乐章,快—慢—快,音乐素材来源于山陕地区的戏曲、民歌,在此基础上王西麟运用了西方现代作曲技术,使整部作品的音乐风格有着民间节庆的红火喧闹色彩,又具有悲凉深沉的一面,风格独特。

第一乐章是无再现部的奏鸣曲式,小提琴独奏声部包含着主部、副部两个重要主题。主部主题音乐风格欢快热烈,来自秦腔曲牌《杀妲己》;副部主题中多处小提琴重音记号的使用,使音乐稍显顿挫有力,它的主题来自作曲家青年时代在山西看到的歌剧《小二黑结婚》中的一首女声合唱和秦腔《四郎探母》中的唱段。

谱例 7-23 (《小提琴协奏曲》主部主题):

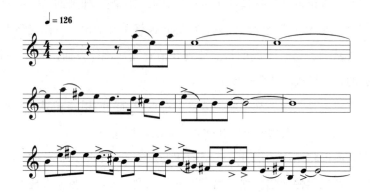

谱例 7-24 (《小提琴协奏曲》副部主题):

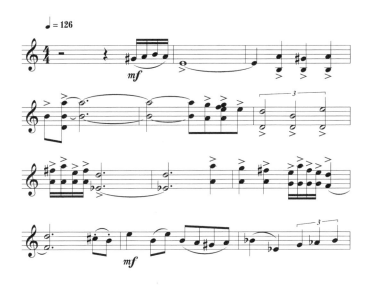

第二乐章用到了西方古老的帕萨卡利亚曲式，主题在不同乐器组之间进行了十一次变奏，作曲家运用西方"音块"的技术在配器方面对主题进行了修饰，表达了愤怒、哭泣、抗争等情绪，是作曲家内心的真实写照。第三乐章又回到了热烈的快板，作曲家用到了我国传统音乐中锣鼓乐的节奏类型，如"鱼合八""金橄榄"，将其与西方的节奏复调相结合，使整个乐章具有一种不停歇、一气呵成的动力感。

4. 陈其钢《逝去的时光》

从萧友梅的《哀悼进行曲》算起，中国交响乐的道路走过了一百多年的历史，一代又一代的中国作曲家在借鉴西方、学习民间的道路上努力前行，创作出大量优秀作品。其中，作曲家陈其钢创作于 1995—1996 年间的大提琴协奏曲《逝去的时光》就是中国当代音乐史上的代表性作品。

我们在聆听这部作品时，能够感受到两大鲜明特色：一是极其细致精妙的音响织体，从头至尾萦绕在耳际；二是作曲家对传统音乐元素的运用和对独奏乐器的把控已经超越了地域文化的界限。虽然作品引用了晋代笛曲《梅花三弄》的主题，但作曲家将这一主题打碎，融入各个乐器组的演

奏中。即使是主题的完整再现，作曲家也意在表现意境，勾勒出一幅虚实相生、浓淡渲染的水墨画。作为独奏乐器的大提琴，也早已淡化了它的西方色彩，我们能从中感受到民族乐器的韵味。

谱例 7-25（《梅花三弄》主题）：

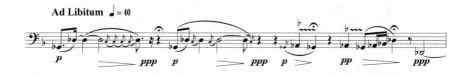

在马友友之后，大提琴协奏曲《逝去的时光》在世界各地被大提琴家王健、秦立巍、莫漠等先后演出，均获得好评。它充分体现了我国作曲家驾驭大型器乐体裁的能力和独特的风格特征。

第八章
协奏曲

 协奏曲是西方音乐的一种体裁，现代意义上的协奏曲基本上指的是一种大型的器乐形式，通常是一件独奏乐器与大型管弦乐队合作的表演形式[1]。比如，由小提琴与乐队合作，就叫小提琴协奏曲；由钢琴与乐队合作，就叫钢琴协奏曲；由大提琴与乐队合作，就叫大提琴协奏曲；等等。

 协奏曲这种器乐体裁，主要强调两点：一是不同乐器的相互配合、协作演奏；二是配合协作中的相互竞奏或个性展示。基于这两点，在协奏曲的欣赏中，主要围绕不同乐器的角色转换来进行，特别是独奏乐器与乐队之间的角色转换。比如小提琴协奏曲中，有时，小提琴处于主导地位，乐队作为背景音乐配合小提琴的抒情与演奏；有时，乐队处于主导地位，小提琴融入乐队的某个声部之中；有时，乐队会停下来，由小提琴独奏一段音乐，多为炫技性的段落，充分展现小提琴的风采，这种段落也被称为"华彩乐段"，在浪漫主义协奏曲中更为常用。从音乐结构上看，协奏曲标准的形式是三个乐章，即三个部分：第一乐章是快板，第二乐章是慢板，第三乐章是快板。快板乐章通常会采用比较大型的曲式结构——奏鸣曲式。这是大型的器乐体裁通常会采用的一种音乐结构，其核心由三个部分组成：呈示部、展开部和再现部。呈示部中有两个主题，在情绪上具有对比性，代表两种情绪，之后展开发展。在协奏曲中，呈示部通常要演奏两遍，乐队演奏一遍，再由独奏乐器演奏一遍，称为"双呈示部"，起强化主题

[1] 参见姚亚平编著：《西方音乐体裁与名作欣赏》，中央民族大学出版社2005年版，第155页。

的作用。

在大的形式和结构原则之下,不同时期的协奏曲表现出不同的风格特征。我们将在赏析具体作品时论述。

一、概念与萌芽:巴洛克协奏曲

协奏曲在早期主要是一种声乐曲(合唱曲),在巴洛克时期之后,协奏曲的概念才主要定格在器乐上。巴洛克时期器乐的发展达到了历史的高峰,教堂的演唱越来越多地与器乐伴奏相结合,器乐逐渐发展成为独立于声乐的艺术形式。因此,巴洛克时期形成了许多器乐体裁,其中协奏曲就是占有突出地位的一种器乐体裁。从乐器的角度来划分,当时的协奏曲主要有两种:大协奏曲和独奏协奏曲。大协奏曲是指几件乐器与乐队协作演出;独奏协奏曲是指一件乐器与乐队协作演出,这件独奏乐器多为小提琴。与此同时,还有一些协奏曲样式。比如二重协奏曲或双重协奏曲,就是两件乐器与乐队协奏;三重协奏曲,也就是三件乐器与乐队协奏;等等。但不管乐器之间的组合关系如何,协奏曲从含义上讲,就是不同乐器的协作演出。现代意义上的协奏曲也属于交响乐的一种。

1. 巴赫《勃兰登堡协奏曲》

巴赫(1685—1750)是德国作曲家,管风琴、大键琴演奏家。作为西方音乐之父的巴赫,是巴洛克时期音乐风格的集大成者,他的创作体现了高超的复调技法——一种多声部音乐的创作手法。《勃兰登堡协奏曲》既体现了巴赫高超的复调技法,也是一部具有代表性的现在已经不多见的大协奏曲形式的典范作品。这部作品形成于1721年,因巴赫把他最好的六首协奏曲献给好友——勃兰登堡大公克里斯蒂安·路德维希而得名。这六首协奏曲大都采用了意大利式的快—慢—快三个乐章的结构,融汇贯通了德意志式的冷静理智和意大利式的激情,但风格各不相同。

谱例 8-1（巴赫《勃兰登堡协奏曲》第一首第一乐章开始部分）：

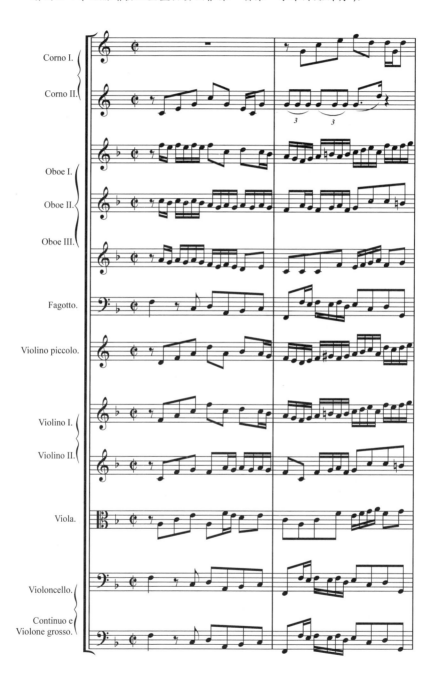

第八章 协奏曲

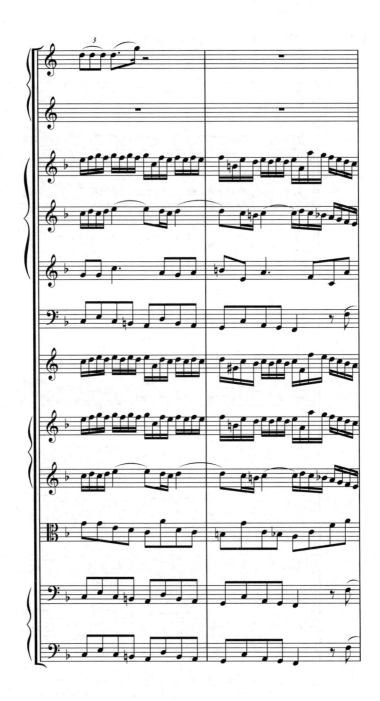

第一首协奏曲是 F 大调，四个乐章。第一乐章是节奏轻快、活泼的快板，管乐与弦乐相互配合，穿插进行，产生了对话般的效果，情绪积极向

上。第二乐章是抒情的慢板，从双簧管开始，然后交给小提琴和低音乐器，抒情意味不断加强，最后速度越来越慢，节奏点变得更松散，音响也逐渐变得单薄，由此进入第三乐章。第三乐章是舞曲风格的快板，比第一乐章更活泼，充满了活力，仿佛在情感的抒发之后变得更有生气了。这一乐章节奏鲜明，气氛活跃，堪称整首协奏曲的核心，令人印象深刻。第四乐章也是舞曲形式，但与第三乐章相比，是更为优雅的小步舞曲风格。其中，双簧管与大管之间、圆号与双簧管之间，以及弦乐组之间的对答形成了相对独立的部分，仿佛不同的舞步形成了不同的阶段。

第二首协奏曲是 F 大调，三个乐章。第一乐章是快板，动力感十足，小号、双簧管和竖笛形成情绪鲜明的段落，富有趣味。第二乐章是行板，节奏放缓，音乐转入深沉的叙述。第三乐章是快板，由小号主导的主题非常活泼鲜明，接着几种核心的乐器以跳进的方式变化着，强化了这首作品整体上积极而又明亮的特点。

谱例 8-2（巴赫《勃兰登堡协奏曲》第二首第三乐章开始部分）：

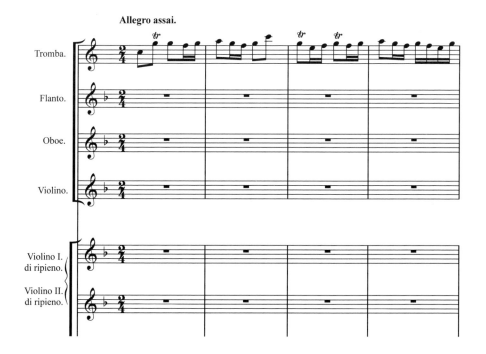

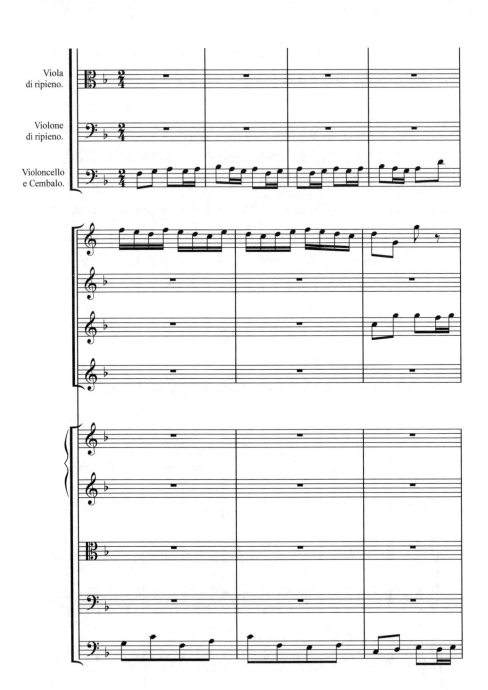

第三首协奏曲是G大调，两个乐章，结构独特，没有管乐器。第一乐章是中庸的快板，三组弦乐器——小提琴、中提琴、大提琴各三把，加上低

音提琴及演奏数字低音的乐器,协奏效果明显。第二乐章在一个慢速的连接段之后,进入活泼、俏皮的基格舞曲发展而来的段落,弦乐器在音乐展开中充满了紧张感。

第四首协奏曲是G大调,三个乐章。第一乐章是快板,轻松活跃,具有田园风格。其中小提琴的快速跑动乐句具有华彩一般的效果,为音乐带来特殊的动力。第二乐章是行板。第三乐章是快板,小提琴再次突出地展开华彩段落,与其他声部形成精美绝伦的多声部赋格。

第五首协奏曲是D大调,三个乐章。第一乐章是快板,长笛和大提琴的演奏使音乐时而悠扬,时而深沉,最后富有特色的拨弦古钢琴独奏出华彩乐段,增添了全曲的欣赏性。第二乐章是柔板,是小提琴、长笛和拨弦古钢琴的抒情三重奏。第三乐章是快板,各种乐器间歇性的跳动节奏使音乐展开了全面的协作。

第六首协奏曲是降B大调,是弦乐化的三个乐章,没有管乐。第一乐章是快板,古大提琴的音色进一步强化了弦乐的效果,卡农性质的音乐层层推进。第二乐章是慢板,是倾诉性的述说。第三乐章是快板,突出了中提琴飞快的"语速",又与大提琴相互交流并产生共鸣。

谱例8-3(巴赫《勃兰登堡协奏曲》第六首第一乐章开始部分):

2. 维瓦尔第《四季》

维瓦尔第（1678—1741）是意大利作曲家、小提琴家，一生创作了500余首弦乐协奏曲，对巴洛克时期的两种重要的协奏曲体裁——大协奏曲和独奏协奏曲均有重要贡献。维瓦尔第的协奏曲对小提琴的演奏技巧做了充分的发挥，对后世影响深远。《四季》是维瓦尔第最为知名的大型小提琴协奏曲集，包括四首三个乐章的弦乐协奏曲，每一首都配有一段十四行诗，描写音乐的画面。如《春》：

春临大地，
众鸟欢唱，
和风吹拂，
溪流低语。
天空很快被黑幕遮蔽，
雷鸣和闪电宣示暴风雨的前奏，
风雨过境，
花鸟再度奏起和谐乐章。

广板

芳草鲜美的草原上，
枝叶沙沙作响，喃喃低语，
牧羊人安详地打盹，脚旁睡着夏日懒狗。

快板

当春临大地，
仙女和牧羊人随着风笛愉悦的旋律
在他们的草原上婆娑起舞。[1]

[1] 参见网址 https://zh.wikipedia.org/wiki/ 四季 _（维瓦尔第），2021年8月13日查阅。

第一协奏曲《春》是 E 大调。第一乐章典雅秀丽，整齐划一的节奏和清新愉悦的主题展现了春日的明媚，小提琴的颤音犹如鸟儿的轻声细语，热情迎接春天的到来。第二乐章在缓慢的旋律之后，出现了富有田园色彩、诗意盎然的舞蹈场面。

第二协奏曲《夏》是 g 小调。第一乐章在断断续续的节奏中慢慢开始，仿佛慵懒的夏日午后，随后小提琴迅速出现高八度音响，音乐逐渐充满活

谱例 8-4（维瓦尔第《四季》之《春》第一乐章主题）：

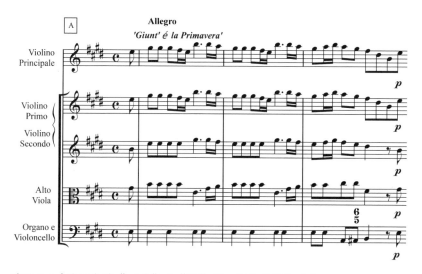

谱例 8-5（维瓦尔第《四季》之《夏》第一乐章开始部分）：

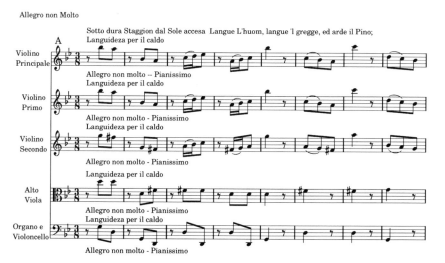

力，在安静与灵动的对比中，音乐时而激越，时而沉寂。第三乐章是急板，音符暴风雨般飞泻而出，形成一股股洪流，在不断重复的声浪中发展，排山倒海的音流与气势壮阔的震音交相辉映，展现了巴洛克弦乐队雷霆万钧的气象。

第三协奏曲《秋》是 F 大调。第一乐章呈现了秋日里人们载歌载舞的欢庆场景，整齐匀称的弦乐刻画出巴洛克风格的田园舞蹈。第二乐章中小提琴的旋律在古钢琴的伴奏下飘浮在空中，仿佛一切进入熟睡状态。第三乐章中，独奏小提琴与弦乐队一起表现带有运动感的狩猎主题，之后两者时而融合，时而单独行进，相互应答展开。

第四协奏曲《冬》是 f 小调。第一乐章充分运用弦乐的颤音、节奏的间歇暂停，表现了冬日凛冽的寒风。第二乐章是广板，音乐变得极为

谱例 8-6（维瓦尔第《四季》之《秋》第一乐章开始部分）：

温暖,乐队持续拨弦形成背景音响,仿佛雪橇发出的声音。第三乐章的音乐时而自由自在,时而紧凑整齐,具有戏剧性。小提琴带领着乐队在一阵炫技又充满激情的合奏中,冲破了冬天的寒冷,音乐变得激情而又火热。

谱例8-7(维瓦尔第《四季》之《冬》第一乐章开始部分):

二、规范与经典:古典协奏曲

协奏曲在巴洛克时期形成了基本的结构和形式。在古典时期,其结构和形式进一步规范化,涌现出许多经典的协奏曲作品。古典音乐的巨匠海顿、莫扎特和贝多芬均创作了大量的协奏曲作品。比如莫扎特和贝多芬的钢琴协奏曲,不仅在巴洛克协奏曲的基础上进一步发展了音乐的形式和结构,而且在独奏乐器与乐队的合作关系上有了更多样的变化。由于篇幅有限,我们接下来主要对不同乐器种类的代表性协奏曲进行赏析。

1. 莫扎特《A大调单簧管协奏曲》

莫扎特是奥地利作曲家,也是维也纳古典乐派的标志性人物。据说,

莫扎特在重返曼海姆的时候，对单簧管的音色非常着迷，于是挖掘了单簧管的圆润音色，并多次在交响曲中使用。《A 大调单簧管协奏曲》既是莫扎特短暂人生的晚期之作，也是他唯一的一部单簧管协奏曲，巧妙地利用了单簧管高、中、低音域的对比，制造出奇妙的音乐效果。莫扎特将此曲题献给了当时举世无双的单簧管演奏家安东·斯塔德勒（Anton Stadler）。

乐曲采用了标准的三乐章结构。第一乐章为快板，A 大调，规模宏大，像大多数古典时期的协奏曲一样，由乐队开始，奏出了一个明朗而又温柔的主题，接着，单簧管再次陈述这个主题，声乐化的旋律具有很强的歌唱性。当单簧管进入歌唱性的旋律之后，其独奏段落均出现在最能表现这种

谱例 8-8（莫扎特《A 大调单簧管协奏曲》第一乐章开始部分）：

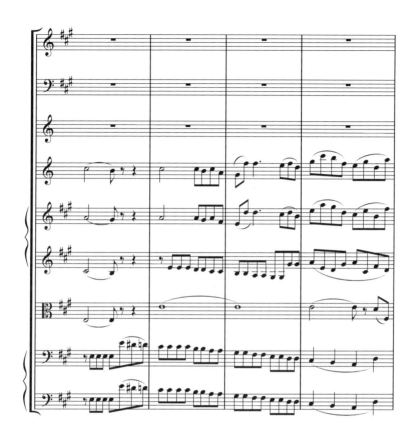

乐器的音色美感的力度和音高上。尤其精彩的是，单簧管在展开部身兼二职，巧妙地运用了高低音区不同个性的音色，仿佛莫扎特歌剧中女高音和男低音之间的风趣对话，用音色的鲜明对比刻画了令人难以忘怀的形象。

第二乐章是柔板，D大调。莫扎特音乐的歌唱性在这个慢板乐章中体现得淋漓尽致，表达了作曲家细腻的内心情感。在这个慢板乐章，莫扎特尽情地展现了单簧管抒情的能力，温婉的旋律不断地飘扬而出，乐队与之呼应。这个乐章中典雅而精致的乐句是古典风格的标志。

第三乐章是快板，A大调。单簧管的主题跳跃而灵活，情绪开朗，琶音在音域的两极来回穿梭，手法简朴却极具感染力，最后结束在乐队全奏的热烈气氛中。

谱例 8-9（莫扎特《A 大调单簧管协奏曲》第二乐章开始部分）：

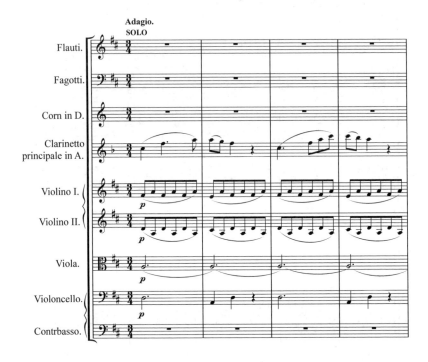

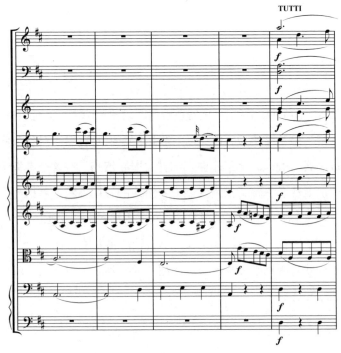

2. 贝多芬《皇帝钢琴协奏曲》

贝多芬(1770—1827)是德国作曲家、钢琴家,他的音乐集古典主义之大成,开浪漫主义之先河。他的音乐豪迈与诗意并存,他在每一种体裁的创作上几乎都达到了当时的音乐家所能达到的最高峰。《皇帝钢琴协奏曲》创作于1809年,是贝多芬的第五首钢琴协奏曲,也是他协奏曲创作的巅峰之作。据说"皇帝"的标题出自同时代指挥家约翰·巴普蒂斯特·克拉默(Johann Baptist Cramer)之手,用以形容协奏曲中最富创造力、规模最宏大、技巧最艰深、具有王者风范的作品。整部作品共有三个乐章,均衡的结构中蕴含着变幻莫测的旋律和波澜壮阔的情感。

第一乐章是快板,降E大调,开始于气势磅礴的乐队强奏,随后,在乐队的衬托下,钢琴一反常规地奏出一段华彩,突破了早期古典协奏曲由乐队先演奏的惯例。独奏乐器先声夺人,逐渐超越了乐队的效果,但钢琴演奏的这一华彩乐段并不是主题,而是一个引子。在钢琴的华彩段落之后,乐队奏出了庄严而坚定的主题,随后钢琴才真正进入主题的陈述。钢琴的旋律包括主题、副题、连接等类型,音乐丰富而多变,时而雄壮,时而优美。整个乐章几乎展现了所有的钢琴演奏技巧,比如快速的跑动、闪亮的半音阶与颤音、飘逸的琶音,结实的和弦、辉煌而有气势的八度等等。展开部之后,钢琴华彩与乐队相呼应,进一步展现了独奏钢琴的表现力,雄伟的乐队主题与钢琴高音区明亮的和弦形成既对比又相互补充的整体。

第二乐章是稍快的柔板,B大调。这一乐章由乐队先演奏一段抒情的旋律,然后钢琴主题从高音区开始,似高山上缓缓流淌的清泉。音乐围绕某些音高反复持续,仿佛内心祈祷的声音。

第三乐章是回旋曲式,快板,降E大调。第二乐章末尾,钢琴越来越慢,越来越轻,在提示性地奏出了第三乐章主题的音调之后,才爆发般地奏出真正的第三乐章的辉煌主题。这是一个和弦性质的跳跃性的主题,积极向上攀升的乐句和紧随半音下降的旋律模拟了复杂交织的情感。由于采用了回旋曲式结构,主题不断重复出现,主题音调在与乐队交相

谱例 8-10（贝多芬《皇帝钢琴协奏曲》第一乐章开始部分）：

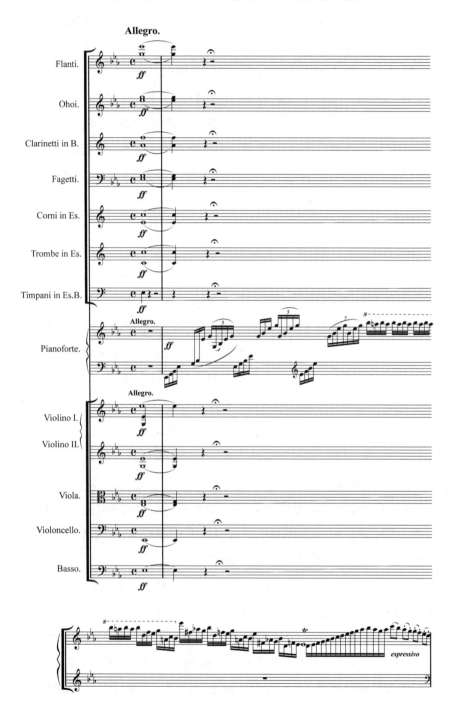

辉映的过程中得到强化。钢琴主题并不是完全重复，而是每次都有不同程度的变化，最后走向灿烂的尾声。在临近结尾时，贝多芬采用了尾声强化的手法，在钢琴即将结束的时候，再次增加钢琴和乐队的结束句，使独奏乐器与乐队回归到协奏的意义上来，整部作品结束在高贵而庄严的气氛之中。

三、自由与情感：浪漫协奏曲

浪漫主义时期，西方音乐生活发生了一些变化。音乐的演奏场所从宫廷和大剧院转向沙龙和小型私人聚会场所，由此涌现了很多小型音乐体裁。另一方面，音乐与文学、诗歌、绘画等艺术形式更紧密地结合起来，作曲家更注重主观情感的抒发和音乐形象的塑造。在形式结构上，和声、调性等重要的音乐手法较古典时期有了更多的变化。浪漫主义后期，随着民族主义思潮的兴起，音乐具有了更鲜明的民族风格。在浪漫主义思想的全面影响下，协奏曲这种具有交响性质的大型器乐体裁虽然已不占主导地位，但在情感表现深度上却大大推进了，音乐与美学和哲学思想的联系也更为紧密。浪漫主义协奏曲虽然也坚持独奏乐器与乐队的完美结合，但是独奏乐器与乐队的关系与古典主义时期有很大不同。古典主义时期协奏曲的"协奏"意味更浓，乐队与独奏者的地位似乎不相上下；浪漫主义时期的协奏曲，独奏乐器的地位得到进一步强调，成为主角，而乐队常常起着为独奏乐器作情绪烘托和背景渲染的作用。

1. 门德尔松《e 小调小提琴协奏曲》

门德尔松（1809—1847）是德国作曲家、指挥家，也是 19 世纪最重要的浪漫主义音乐家之一。门德尔松在短暂的一生中创作了各种体裁的作品。他的音乐优雅动人，充满抒情性。《e 小调小提琴协奏曲》是门德尔松最具代表性的器乐作品之一。这部作品不仅体现了门德尔松充满幻想的浪漫主

谱例 8-11（门德尔松《e小调小提琴协奏曲》第一乐章开始部分）：

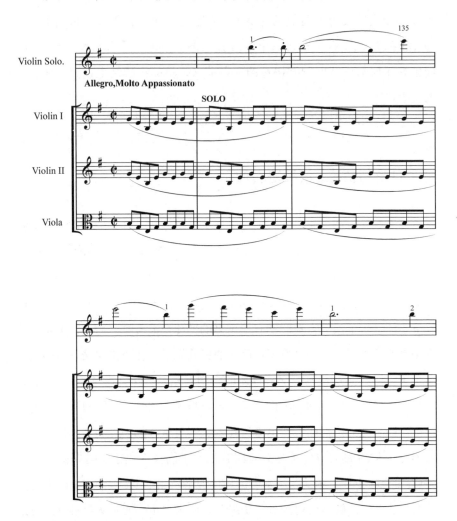

义气质，而且具有其作品中并不常见的戏剧性和情感表现力度，是一首流传很广的经典协奏曲。

全曲共有三个乐章。第一乐章是很热情的快板，在乐队持续的背景音响中，小提琴直接奏出主题旋律，这与之前古典主义时期由乐队演奏主题的惯例有很大区别（贝多芬虽然在他的协奏曲中用独奏乐器的华彩段落开篇，但是主题的演奏依然留给乐队，他在开创浪漫主义形式的同时，还是

遵循了古典主义传统）。门德尔松用小提琴直接陈述主题的做法进一步突出了独奏乐器的地位，对情感的表达直截了当。这也体现了浪漫主义音乐注重独奏者的主体地位和情感的自由表达的特点。由于这首协奏曲采用的是小调，小提琴的第一主题虽然充满热情，但也蕴藏着忧伤的情感，具有戏剧性张力。第二主题如同一首秀美的小诗，抒情意味浓。在第一乐章，小提琴大段的独奏华彩段落把乐队带入主题，乐队与小提琴相互推进，结束在激烈的情绪中。

第二乐章是行板，其主题与第一乐章的音乐紧密相连，没有间断。这也是浪漫主义协奏曲在形式上的突破，不像古典主义协奏曲那样在结构上泾渭分明。这个乐章的旋律是小提琴协奏曲中最富有歌唱性的旋律之一，但在技法上却运用了双音、八度和颤音等复杂的技巧。小提琴采用不断吟唱的方式贯穿始终，像门德尔松的无词歌一样。同时，我们还可以听到具有较长气息的旋律上下翻滚，似乎在倾诉衷肠，却又蕴藏着激动不安。

第三乐章是由不太快的小快板发展为活泼的快板。音乐从一段舞蹈性的节奏开始，情绪活跃，小提琴的快速跑动乐句体现了炫技性。在飘逸的主题之后，小提琴时而激越，时而低沉徘徊，在灵动的舞蹈韵律中把音乐推向辉煌的尾声。

2. 德沃夏克《b小调大提琴协奏曲》

德沃夏克（1841—1904）是19世纪捷克最伟大的作曲家之一，也是捷克民族乐派的重要代表人物。他的音乐充满抒情性，具有一种天然的民族风韵。他常常把波希米亚、摩拉维亚的乡间民谣引入交响曲、室内乐、歌剧等音乐体裁的创作之中。《b小调大提琴协奏曲》是作曲家晚年客居纽约期间为他的好友而作，寄托了怀乡的愁绪和对已逝亲人的悼念。

全曲共有三个乐章。第一乐章是快板，对主题的表现采用阶段性陈述的方式，先由乐队在轻声中开始，然后全奏，逐渐变得雄健起来。第二主题由法国号奏出，略带忧伤的曲调，充满了思念。在乐队之后，大提琴深情地奏出第一主题。第一主题雄健有力，层层推进，经过多次深化发展，

谱例 8-12（德沃夏克《b 小调大提琴协奏曲》第一乐章大提琴主题部分）：

进入忧愁的第二主题。但当第一主题再次出现时，似乎受第二主题的影响，情绪发生了很大变化，由雄健变得忧愁起来，仿佛笼罩在一种哀伤的氛围中难以自拔。最后，这个乐章在英雄性的音响中结束。

第二乐章是不太慢的慢板，但常常被演奏者表现得较慢，似乎是为了突出音乐中的某种哀思。这个乐章的主题孤独、伤感，带有波希米亚风格。大提琴在这个乐章中淋漓尽致地发挥了抒情歌唱的优势。中段音响纤细、情调忧郁的主题来自德沃夏克1887年写的歌曲《别管我》的旋律，表现对远在他乡的病重的初恋女友的思念。下行小二度音程反复陈述，音乐如泣如诉，在接近尾声的时候，音乐旋律延绵不断，持续了很长时间也不终止，似乎表达了一种极不情愿的感受，最终慢慢回归沉寂。

第三乐章是从中庸的快板到行板再到活跃的快板。主题的节奏感很强，源自一种波希米亚舞蹈，虽然有节日的舞蹈气氛，但情绪并不是那么明朗。小调的采用使节日氛围笼罩了一层忧郁，惆怅的旋律穿插其间，从而加重了乐曲哀恸的一面。乐队几次努力试图冲破这种情绪，想把这个乐章变得气势磅礴起来，但独奏大提琴的分量太重，长时间的多次陈述，特别是其中长音之后多次使用颤音，强调了深沉的乡愁。与许多协奏曲的第三乐章整体快板的情绪相比，《b小调大提琴协奏曲》的这个乐章更强调作曲家内心的情感变化，表现独奏乐器无止境的旋律，以表达作曲家难以摆脱的忧思。最后，乐队中的打击乐器与木管声部全部被调动起来，与大提琴激情洋溢的音乐融为一体，整个乐曲在钟鼓齐鸣中结束。但这个尾声极为简短，与前面大段的情感述说相比，孰轻孰重已不言而喻。

3. 拉赫玛尼诺夫《c小调第二钢琴协奏曲》

拉赫玛尼诺夫（1873—1943）是俄罗斯作曲家、钢琴家，也是俄罗斯民族音乐风格和欧洲浪漫主义音乐传统的杰出继承者之一。拉赫玛尼诺夫是一位旋律大师，他把时代的风格、民族的情感和个人的体验深深融入音乐旋律之中。他的音乐具有风俗性、描绘性、诗意性、悲剧性、戏剧性等特征，在音响上具有直达人心灵深处的震撼力。拉赫玛尼诺夫是一位富有

个性的钢琴家，他创作的《c 小调第二钢琴协奏曲》和《d 小调第三钢琴协奏曲》影响巨大，有着艰深的钢琴演奏技巧和丰富的表现力，常常成为优秀钢琴家的试金石。《c 小调第二钢琴协奏曲》作于 1899—1901 年，堪称一部钢琴史诗。

谱例 8-13（拉赫玛尼诺夫《c 小调第二钢琴协奏曲》第一乐章开始部分）：

全曲共有三个乐章。第一乐章是中板。这个乐章在由远及近的钟声般的钢琴和弦中拉开序幕，充满力量而又富有张力的管弦乐主题奠定了全曲的恢弘气势和抒情性。钢琴音区宽阔，音符时而快速闪耀，时而深沉吟唱，在乐队的配合下力度层层推进，变化丰富。一系列变化和弦和拉赫玛尼诺夫特有的下行小二度阶梯性音调运动夹杂在一起，在复杂的声部层次中形成了强烈的悲剧性风格。由于拉赫玛尼诺夫有一双非常大的手，所以他的音乐有大量大跨度的和弦与叠加的多声部，钢琴音响厚重、层次复杂，增强了音乐的情感表现力度。

第二乐章是柔板。在乐队的烘托下，钢琴奏出了分解琶音，绵绵不断，引出了长笛悠扬的主题，单簧管等声部逐渐加入，仿佛远处的山脉连绵起伏。中间部分，钢琴的音响逐渐活跃起来，拉赫玛尼诺夫把他最擅长的长线条的旋律抒情方式发挥得淋漓尽致。这个乐章持续流动的音符犹如一幅幅连绵起伏的风景画，而内心激情的洪流含蓄地翻涌着。音乐中的忧伤气质似乎没有具体的原因，而是俄罗斯人内在精神的反映，也是世纪末的精神危机的反映，体现了作曲家对个人生命体验和人类命运的思考。

第三乐章是快板，具有谐谑曲性质。在乐队充满动力的强奏背景中，钢琴奏出激昂的第一主题。第一主题在高音区灵动地跳跃，之后钢琴与乐队的音响此起彼伏，引出了极具感染力的第二主题。第二主题充满了悲剧

谱例 8-14（拉赫玛尼诺夫《c 小调第二钢琴协奏曲》第二乐章钢琴进入部分）：

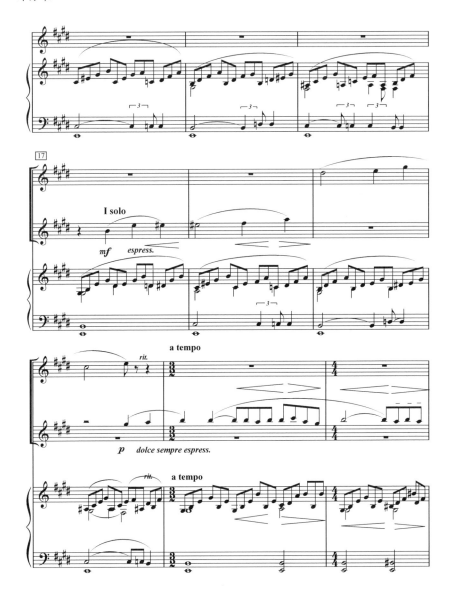

性，似乎对整个作品进行了深刻的总结。对这个主题的表现从乐队转向钢琴独奏，之后通过钢琴的复杂技巧进一步发展，钢琴和乐队不断积蓄力量，并逐渐加快速度，最后在辉煌的戏剧性中结束全曲。

第八章 协奏曲

四、中国风格的协奏曲

在中国音乐史上，通过对西方协奏曲音乐体裁的借鉴，出现了两部非常优秀的协奏曲作品，一部是钢琴协奏曲《黄河》，另一部是小提琴协奏曲《梁山伯与祝英台》。这两部作品都是交响乐队与独奏乐器协作的标准的协奏曲，但在音乐风格上却非常民族化，可谓中西结合的典范。

1. 钢琴协奏曲《黄河》

钢琴协奏曲《黄河》取材自《黄河大合唱》。《黄河大合唱》是1938—1939年由光未然作词、冼星海作曲的一部大型声乐作品，以抗日战争为背景，以黄河为中华民族精神的象征，讴歌了中华民族不屈不挠的英雄气概。《黄河大合唱》包含演唱形式不同的八个乐章:《黄河船夫曲》《黄河颂》《黄河之水天上来》《黄水谣》《河边对口曲》《黄河怨》《保卫黄河》《怒吼吧黄河》。1969年，钢琴家殷承宗等人创作了四个乐章的器乐协奏曲《黄河》。从声乐到器乐作品的改编，并未削弱原作民族化的音乐内涵和英勇无畏的磅礴气势。作曲家提炼了合唱作品的音乐主题，加以器乐化，使《黄河》成为杰出的中国风格的大型器乐协奏曲。由于改编自声乐作品，因此《黄河》的每一个乐章也都有标题，音乐的形象与标题紧密联系在一起，音乐内容通过器乐化的音乐语言表现出来。

第一乐章是《黄河船夫曲》。音乐在管乐组和弦乐的号角动机中拉开序幕，之后钢琴用快速的琶音掀起一阵巨浪，这种形式很像贝多芬的《皇帝钢琴协奏曲》中一个乐队全奏之后接一段钢琴的华彩，具有引子的性质。之后钢琴奏出了坚定有力的第一主题，这是一个船工号子似的主题，乐队与之配合。在这个部分，独奏钢琴起引领作用，占主导地位，更多地承担着主旋律的功能，乐队起到强有力的伴奏作用。之后又是一段钢琴的华彩，利用琶音上下跑动连接，形成波涛汹涌的气势。第二主题由乐队奏出，旋律舒缓，象征胜利的曙光，之后交由钢琴发挥，很快进入第一乐章开始时乐队的那个号角声的回响，钢琴再次把情绪推到激情昂扬的程度，回到与

惊涛骇浪搏斗的情境中。

第二乐章是《黄河颂》,乐章开始由大提琴组奏出深沉的主题,之后钢琴重复这一主题,仿佛对中华民族悠久历史的回顾,对勤劳勇敢的人们的讴歌。钢琴的旋律演奏以大量的和弦方式进行,虽然是慢板乐章,却突出了音响的厚重和力度,逐渐推进,唱出了一首歌颂的赞歌。

第三乐章是《黄河愤》,由笛子吹出了一段风格清新的引子,随后钢琴通过模仿波浪的琶音引出了《黄水谣》的主题——"黄水奔流向东方,河流万里长",这是一个民族风格浓郁的曲调,钢琴通过装饰音把优美的曲调描绘出来。中间部分,钢琴独奏用下行的八度表现情绪的转折,描写了"自从鬼子来,百姓遭了殃"的情景,既是对人民苦难的叙述,也是对斗争的描写,演奏者用轮指的技巧表现了如诉如泣的音调特征。独奏钢琴不断推进旋律的力度,用黄河滚滚的怒涛抒发了中华民族的悲愤情感,把情绪推向高潮。

第四乐章是《保卫黄河》,整个乐章充满激烈的情绪,是整部作品的总结。铜管乐先奏出一个象征胜利的引子,再由钢琴在厚重的力度上以八

谱例 8-15 (《黄河》第四乐章"保卫黄河"主题):

度向上攀登，逐渐加快速度，引出雄壮的"保卫黄河"的主题。这个主题充满动力，具有进行曲风格，节奏整齐，象征人民军队整装待发（谱例8-15）。随后，音乐用段落性发展的方式深入，每一个段落具有不同的音乐特征和情绪，展开了一幅幅中华民族与敌人进行斗争的画面。随着《东方红》音调的出现，全曲进入高潮，最后在钢琴再次飞速的八度攀升进行中雄伟地结束。

2. 何占豪、陈钢小提琴协奏曲《梁山伯与祝英台》

《梁山伯与祝英台》是何占豪、陈钢于1958年以上海越剧《梁山伯与祝英台》为故事蓝本，尝试将西洋的音乐技法与中华民族的戏曲传统相结合而创作的小提琴协奏曲，通常简称为《梁祝》。由于是以越剧故事为基础，因此这首协奏曲在音乐结构上虽然采用了类似西方奏鸣曲的结构，却是以梁山伯与祝英台的爱情故事为线索而构建起来的，音乐的段落以情节为主导，而不是生硬地引用西方的结构。小提琴是特别富有人声特点的乐器，这部作品用小提琴的音色象征祝英台，用乐队大提琴的音色象征梁山伯，用乐器的"对答"来表现人物的对话，形成协奏观念。这是一部单乐章的以故事情节为结构的作品，是中国乐曲中中西结合的典范之作。

首先是引子，在弦乐的持续声中，长笛奏出一段清新脱俗的音乐，模仿鸟的叫声，接着双簧管奏出抒情的旋律，仿佛来自大自然的鸟语花香，为整个故事铺垫了美好的背景。

独奏小提琴奏出了最经典的梁祝第一爱情主题，这个主题柔美而单纯。小提琴变换陈述了两次之后，大提琴用稍微厚重的音色与之形成对答，描写了梁祝"草桥结拜"的情节，然后由乐队陈述主题，再引出小提琴的华彩乐段，伴奏填补式加以补充，整体延续了对纯真和美好的爱情主题的表现。第二主题（副部主题）的音乐节奏欢快活泼，小提琴表现多用跳音，独奏与乐队合奏交替出现，表现出梁山伯与祝英台同窗共读时愉快而幸福的生活。之后音乐进入主题再现阶段，但是情绪发生了一些变化，速度放

谱例 8-16 (《梁山伯与祝英台》主题):

慢,音调断续间歇增多,之后小提琴与大提琴形成缠绵的对话,抒情的音调形成较大的跨度,描写了"十八相送""长亭惜别"的情节,预示了梁山伯与祝英台爱情发展的转折。

在爱情主题结束之后,音乐进入了展开部分,表现"英台抗婚"的情节。旋律并未间断,但是音乐随着管弦乐队的节奏加快,情绪也发生了变化。管弦乐先奏出了象征着封建势力压迫的音调,之后小提琴进入了一段独奏,由低音区向高音区迅速地攀升的音调象征着祝英台反抗的姿态。乐队合奏与小提琴独奏相互穿插,呈现出快速跑动的律动,表现了祝英台与封建势力进行斗争的情景。这段音乐在乐队的合奏中对主题进行了总结。

接下来的音乐表现梁祝"楼台相会"的情节,小提琴的演奏重新回到对爱情的诉说中,并与大提琴形成了新的对话,但在这次对话中小提琴演奏出现了一个很有特点的小二度下行音调的装饰音,增添了音乐的悲剧性因素,预示着梁山伯与祝英台再次相会时爱情面临巨大危机。小提琴与大提琴之间的对话音调也从之前的缠绵走向了感伤。

之后音乐表现"英台投坟"的情节,小提琴如诉如泣的散板独奏与乐

队加快速度的快板齐奏形成强烈的反差和对比。这个部分的音乐运用了京剧导板和越剧紧拉慢唱的表现手法，描绘了祝英台在梁山伯坟前控诉封建礼教的情景。在乐队锣鼓齐鸣的音响中，音乐达到高潮。

最后是尾声，再次出现引子的主题，表现"化蝶"的情景。竖琴的拨奏和滑奏把音乐带入一片仙境，爱情主题再次出现。虽然音乐表现的是一部悲剧，但长大的尾声部分重新回到对美好爱情的祝福和赞美的音调中。特别是结束句，小提琴再次奏响充满温情的旋律，象征着梁祝的爱情摆脱了世俗的束缚，进入一个新的境界。

第九章
室内乐

一、西方室内乐概述

作为西方音乐的一种类型，室内乐是个难以定义且起源模糊的概念。难以定义，是因为它在西方音乐的不同时期有不同的内涵和范畴。譬如在音乐厅出现之前，也就是十七八世纪左右，根据演出场合的不同，可分为三种类型：首先是教堂中的演出，其次是剧院中的演出，最后是宫廷或贵族府邸中的演出。

19世纪的室内乐比较接近我们今天的理解，但范围较为宽泛。在这一时期，为少数听众表演并由较小组合演奏和演唱的音乐，皆可以归为室内乐。此时的室内乐还包含了家庭范围或私密类型的音乐演出聚会。如今，我们早已不只根据场合或规模来定义室内乐。今天的室内乐，同样可以在大型音乐厅上演。从二重奏直到八重奏的音乐，我们一般都称为"室内乐"，这里的"室内"不再特指作为演出场所的室内空间。不过，应该指出的是，室内乐并不包括管弦乐、合唱与大型合奏，也不包括声乐以及器乐独奏音乐（例如钢琴），而一般只是指"室内重奏音乐"。

室内乐的出现与发展伴随着器乐音乐登上历史舞台。随着西方音乐向近代发展，教堂音乐与剧院艺术愈来愈朝着大型化、公共化的方向发展，歌剧与交响乐倾向于在大型场所演出，而独奏或重奏音乐以及其他小型音乐组合却愈来愈频繁地在家庭或朋友聚会场所演出。18世纪后半叶，伴随着中产阶级的崛起以及有文化修养的贵族阶层音乐趣味的传播，室内乐逐

步成为小型器乐组合的代名词。它最典型的形式是弦乐四重奏以及弦乐与钢琴或其他器乐的二重奏或三重奏音乐。作为"弦乐四重奏之父"的海顿，使弦乐四重奏登堂入室，成为室内乐最核心的重奏形式，而莫扎特、贝多芬不仅奉献了这一音乐形式最具代表性的作品，而且创作了许多弦乐与钢琴组合的二重奏、三重奏，以及像嬉游曲这样的室内音乐。自维也纳古典乐派开始，室内乐成为与大型交响音乐相提并论的纯音乐体裁。自舒伯特开始，室内乐成为浪漫主义音乐、印象派音乐乃至现代音乐中最具代表性的器乐体裁之一。

室内乐犹如艺术家所创作的日记或信件，代表作曲家"私密的心声"。室内乐是作曲家创作思想的结晶，也是其创作最个人化的部分。交响乐是作曲家面对公众或大共同体的表达，而室内乐或独奏性作品则往往是作曲家面对少数听众或独特个体的表达，有时甚至属于"自言自语"的独白或"私语"。从表演层面看，室内乐一般讲求细腻，通过每个成员的"协商性"表达来诠释音乐，而非交由指挥决定。在这种演奏中，每个个体成员都具备自身的"独立音乐人格"，这是室内乐演奏的重要特征。

下面列出的是最具有代表性的一些室内乐作品，我们在室内乐演出场所经常能听到。

二重奏（Duet）：莫扎特的所有小提琴与钢琴二重奏，贝多芬的10首小提琴与钢琴二重奏（其中最著名的是《春天奏鸣曲》与《克罗采奏鸣曲》）和5首大提琴与钢琴二重奏，舒伯特的6首小提琴与钢琴二重奏、1首大提琴与钢琴二重奏（即《阿佩乔尼奏鸣曲》），肖邦的《g小调大提琴与钢琴奏鸣曲》，塞萨尔·弗兰克（Cézar Franck）的《A大调小提琴与钢琴奏鸣曲》，加布里埃尔·于尔班·福列（Gabriel Urbain Fauré）的2首小提琴与钢琴二重奏，以及格里格、德彪西、拉威尔、理查德·施特劳斯等作曲家创作的类似的弦乐二重奏。

三重奏（Trio）：海顿的32首钢琴、小提琴与大提琴三重奏，莫扎特的7首钢琴、小提琴与大提琴三重奏，贝多芬的12首钢琴、小提琴与大提琴三重奏（其中最知名的是《大公三重奏》），舒伯特的3首钢琴、小提

琴与大提琴三重奏（其中最常被演奏的是《降 E 大调第二钢琴奏鸣曲》），以及舒曼、勃拉姆斯、柴可夫斯基、德沃夏克、拉赫玛尼诺夫等人的一些三重奏作品。

四重奏（Quartet）：弦乐四重奏是四重奏音乐中最核心的部分，比较重要的有海顿的 68 首（另一统计是 83 首）弦乐四重奏（其中最著名的是《普鲁士四重奏》《皇帝四重奏》《云雀四重奏》）、贝多芬的 16 首弦乐四重奏（其中比较著名的是《拉祖莫夫斯基四重奏》《a 小调弦乐四重奏》《降 B 大调弦乐四重奏大赋格》等）、舒伯特的 19 首弦乐四重奏（其著名的《死神与少女》是作曲家根据自己的同名歌曲旋律创作的），以及作曲家门德尔松、勃拉姆斯、斯美塔那、德沃夏克、德彪西与拉威尔等作曲家的一些弦乐四重奏。钢琴四重奏（钢琴与小提琴、中提琴、大提琴四重奏）也是四重奏室内乐的重要组成部分，莫扎特的 2 部钢琴四重奏和勃拉姆斯的 3 首钢琴四重奏常在音乐舞台上演奏，贝多芬、舒曼、德沃夏克等作曲家也创作了一些重要的钢琴四重奏。

五重奏（Quintet）：比较著名的有莫扎特的《A 大调单簧管五重奏》、舒伯特的《鳟鱼五重奏》《C 大调弦乐五重奏》、舒曼的《降 E 大调钢琴五重奏》、勃拉姆斯的《f 小调钢琴五重奏》、肖斯塔科维奇的《g 小调钢琴五重奏》等。

其他更多乐器组合的重奏室内乐有勃拉姆斯的 2 首弦乐六重奏、贝多芬的《降 E 大调弦乐与管乐七重奏》（单簧管、低音管、圆号、小提琴、中提琴、大提琴与低音提琴各一件）、门德尔松的《降 E 大调弦乐八重奏》（为四把小提琴、两把中提琴与两把大提琴而作）、舒伯特的《F 大调弦乐与管乐八重奏》（为单簧管、低音管、圆号、两把小提琴、中提琴、大提琴与低音提琴而作）等等。

如果说聆听大型音乐作品如同开大会，那么聆听室内乐就是参加知心朋友或家庭成员的小型聚会，此时我们不宜采取仰视或被动的聆听姿态，而是应以平视或对话的交流心态去感受音乐舞台上的这些室内乐作品。

二、西方室内乐赏析

1. 海顿《云雀四重奏》

云雀是一种棕褐色的小鸟，经常一飞冲天，叫声洪亮动听。很多艺术家都很喜欢这种鸣禽，比如，英国诗人雪莱写过一首抒情诗，题为《致云雀》；舒伯特创作了一首艺术歌曲，名为《听听云雀》；俄国作曲家格林卡谱写了一部由十二首抒情歌曲组成的声乐套曲《向彼得堡告别》，其中第十首为《云雀》；奥地利作曲家海顿创作了一首弦乐四重奏，也名为《云雀》。

弦乐四重奏发端于 18 世纪中叶。在巴赫去世前后，这种小型弦乐器组合（两把小提琴、一把中提琴与一把大提琴）开始兴盛，它们在音区上分为高、中、低三个部分，但有四个声部，可以展示出不同的音区变化。由于在形制与发音上几乎相同，弦乐四重奏的乐器组合在声音的亲和力与纯净度上有先天优势，这四把弦乐器既分又合，其演奏的交响乐就如同歌德所言的"四位智者在交谈"。

海顿被称为"弦乐四重奏之父"是实至名归。他一生创作了 68 首弦乐四重奏（另一统计是 83 首），无论在数量还是质量方面都无人能及。对于海顿而言，交响乐是登堂入室的正式礼仪之乐，而四重奏却是他抒发个人感受的私人聚会之乐，有着充满个人性情的音调，从中我们可以听到他真正的心声。音乐学家阿尔弗莱德·爱因斯坦（Alfred Einstein）说："海顿是一个与自己的时代对抗的大师。……海顿冒犯了那时的风格、神圣不可侵犯的音乐惯例，因为他将音乐——打个比方说，作在自己的衬衣袖子上。他将社会最底层中粗陋的，即没有经过改造的未成形的音乐元素引入了他的音乐创作。"[1]

法国浪漫主义文学家司汤达曾把海顿的四重奏形容为四个人的倾心交流。他说，第一小提琴宛若一位机智的健谈者总是提出话题，挥洒自如地引导着对话；第二小提琴抑制着自己，专门照顾别人，仿佛一位宽厚的绅士；中提琴像是一位话多的女人，给对话增加了温暖；大提琴则是一位喜好

[1] 阿尔弗雷德·爱因斯坦：《音乐中的伟大性》，张雪梁译，杨燕迪、孙红杰校，华东师范大学出版社 2013 年版，第 116 页。

格言的绅士,只要他口中吐出简练的格言,其他人就都噤声不语了。莫扎特从海顿的作品中悟出了创作弦乐四重奏的真谛,他呈献给海顿6首弦乐四重奏,这些作品又反过来对海顿的四重奏创作产生了重大影响,成为音乐史上的一段佳话。

海顿的《D大调弦乐四重奏》又名《云雀四重奏》,创作于1790年。虽然此时欧洲弥漫着法国大革命的硝烟,但在奥地利却依然春光明媚。这部弦乐四重奏是海顿为其赞助人所写,属于12首四重奏之一,是其中最为优雅、最具"海顿"气质的一首,通篇充溢着云雀啾啾鸣叫的欢快气息,是海顿作品中最常被演奏的器乐作品。

《云雀四重奏》包括四个乐章,四个声部展示出极佳的平衡,相互间的对话宛如行云流水,极为洗练。第一乐章是中速而优雅的奏鸣曲式,第二乐章是首尾一致的如歌柔板,第三乐章是宫廷小步舞曲,第四乐章则是欢快活泼的回旋奏鸣曲式。它的四个乐章是经典的维也纳乐派音乐的标准结构。

第一乐章一开始就点明了云雀的形象,第二小提琴、中提琴与大提琴联合奏出如同钟声的顿音和弦,淳朴而优雅,接着第一小提琴奏出高音区抒情风格的主题,旋律颤动激昂,婉转起伏,如同边飞翔边歌唱的云雀。这个云雀主题回荡在整个乐章中,嘹亮高远,随着乐曲的发展而有所增减,但一直绵延不绝。正因为第一乐章具有这样的音调特点,所以作品被称为《云雀四重奏》。

谱例9-1(海顿《云雀四重奏》第一乐章呈示部主题):

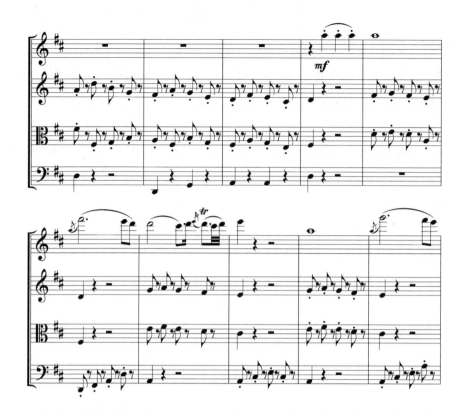

第二乐章宁静雅致，曲调略带装饰意味，使人联想到巴洛克艺术中那些婉转的线条，但仍然是对称与匀净的古典风格。乐曲一开始是 A 大调，之后顺理成章地转为 E 大调，而后进入对比性的 a 小调，最后又回到初始之处，并多了一丝婉转的意味。

谱例 9-2（海顿《云雀四重奏》第二乐章开始部分）：

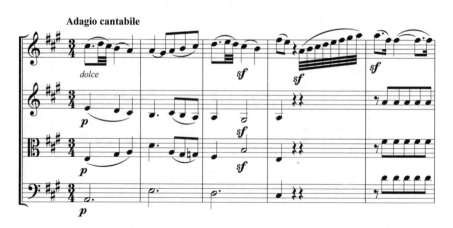

第三乐章增加了一种宫廷味道。它的乐句有了一些随意的风致，声部多了一些变化，复调性风格明显，提琴声部之间的对话极为机智，旋律优美，在小步舞曲的节奏韵律中展现出图案般的秩序感。

谱例 9-3（海顿《云雀四重奏》第三乐章开始部分）：

第四乐章是飞速疾驶的回旋奏鸣曲式，我们在其中不时能察觉到第一乐章中类似云雀的形象。它的每一段音乐都不同，但总会回归到我们一开始就熟悉的旋律上。中间段落进入"无穷动"似的乐音旋涡之中，恰如翻飞的云雀在奔向自由，全曲最终在辉煌灿烂中结束。

海顿的《云雀四重奏》并非标题性音乐，"云雀"只是作品的一个标签。海顿四重奏的乐音旋律既独立又相互配合，体现了维也纳古典乐派的音乐风格。它的几个声部之间形成富有秩序的严密结构，其塑造的音乐形象与优雅凝练的风格深深吸引着听众。正如音乐学家保罗·亨利·朗（Paul Henry Lang）所指出的："音乐在他笔下，摆脱了宫廷的礼节陈规和轻浮嬉戏，成为一种极具个性的表达——奥地利农夫的表达，热爱生活的表达，大自然多姿多彩的表达，其中蕴藏万花筒般的机智、幽默、欢乐和悲愁。"[1]诚哉斯言！

[1] 保罗·亨利·朗：《西方文明中的音乐》，顾连理、张洪岛、杨燕迪、汤亚汀译，杨燕迪校，贵州人民出版社 2001 年版，第 382 页。

谱例 9-4（海顿《云雀四重奏》第四乐章开始部分）：

2. 舒伯特《鳟鱼五重奏》

鳟鱼是一种生活在山间溪流中的鱼类，不过在音乐爱好者那里，它却意指一首艺术歌曲以及由此衍生的一部钢琴五重奏，这就是舒伯特的歌曲《鳟鱼》和《鳟鱼五重奏》。

舒伯特一生虽然只活了 31 岁，却极为勤奋多产。在这样短暂的一生中，他创作了近 10 部交响曲、19 首弦乐四重奏、600 余首艺术歌曲、22 首钢琴奏鸣曲、19 部舞台作品、超过 36 部宗教性音乐，此外还有大量的钢琴作品与室内乐作品。"这样得心应手的创造，这样丰盛的创造性宝库，和他那丰富得难以测量的遗产，是音乐中独特的历史星座加上一个独特的天才而产生的结果。"[1] 1817 年，20 岁的舒伯特创作了艺术歌曲《鳟鱼》，两年之后，他又以此歌曲为题创作了《A 大调钢琴五重奏》。在这部重奏

[1] 阿尔弗雷德·爱因斯坦：《音乐中的伟大性》，张雪梁译，杨燕迪、孙红杰校，第 113 页。

作品中，他把《鳟鱼》这首艺术歌曲的部分主题放在第四乐章，赋予每段变奏不同的情调，形象地描绘了林间小溪中自由自在地游动的小鳟鱼，因此，这首作品又被称为《鳟鱼五重奏》。有人指出，舒伯特的家庭是音乐家庭，他的家中每天都演奏室内乐，这种生活经历渗透在舒伯特的音乐中，使他的作品赏心悦耳，具有一种听觉上的纯粹性。

作为艺术歌曲的《鳟鱼》是一首分节歌曲，舒伯特将分解琶音与类似诗歌原作（舒巴特创作）的旋律音调相结合，塑造了溪流中怡然自得的鳟鱼。歌曲的第一、二段描绘了鱼儿在水中欢快地嬉戏，渔夫思考如何引鱼上钩，第三段则讲述了渔夫如何把水搅浑，使鱼上钩。歌曲的旋律与钢琴的演奏融为一体，柔和舒展，伴随诗句的节奏渐入佳境。歌曲表面描绘鳟鱼畅游、渔夫钓鱼，实际喻指当时的统治者虚伪狡诈，告诫世人莫当被钓的小鳟鱼。

1819年，22岁的舒伯特与歌唱家约翰·米歇尔·福格尔（John Michael Vogl）去奥地利北部山区演出，在此期间舒伯特沉醉于夏日山间的清新寂静，他把这种感受写入这部受同名歌曲激发而创作的《鳟鱼五重奏》中。这部五重奏的器乐配置为钢琴、小提琴、中提琴、大提琴与低音提琴，舒伯特把原应由小提琴演奏的部分置换成低音提琴演奏，使整部作品的低音厚度大增，在音响上是一大创举。这部作品有五个乐章，突破了常规的四个乐章的结构，其中第四乐章正是舒伯特根据他所创作的艺术歌曲《鳟鱼》的主题而写就的变奏曲。

乐曲的第一乐章是完整的奏鸣曲式，建立在A大调上，速度适中，在疾速的十六分音符与宁谧的二分音符、四分音符中不断切换。开篇便是钢琴奏出的奔涌的三连音分解和弦，接下来是弦乐组奏响的优雅的主部主题，然后是带有抒情风格的副部主题，之后在严谨的展开部中得到充分发挥，在张扬欢快的钢琴演奏中回归再现。

第二乐章是二部曲式，行板，整体由三条抒情风格的旋律构成，钢琴声部带有奥地利民间歌谣情调，中提琴的音调带有吉普赛风格，有着忧愁而又温柔的气息。这是极为典型的舒伯特式风格，妩媚悱恻，但不失端庄。

谱例 9-5（舒伯特《鳟鱼五重奏》第一乐章开始部分）：

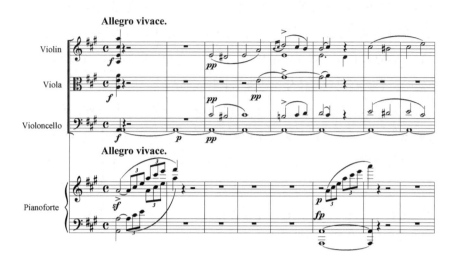

谱例 9-6（舒伯特《鳟鱼五重奏》第二乐章开始部分）：

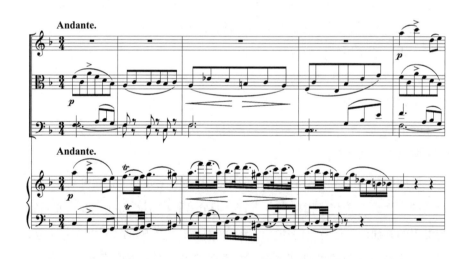

第三乐章是一首急速而又轻快的谐谑曲。在动力十足的主题之后，弦乐与钢琴之间的问答机智而幽默，旋律从容大气。中段进入维也纳风格的舞曲，但很快又回到开头的轻快与幽默之中。

谱例 9-7（舒伯特《鳟鱼五重奏》第三乐章开始部分）：

第四乐章由主题与 6 个变奏组成，主题的旋律正来自艺术歌曲《鳟鱼》，由小提琴奏出，大提琴在低音区奏出辅助旋律，中提琴与低音提琴穿插其中，增添了音乐的优雅流畅，7 个乐句组成的头尾相连的主题极富表现力。

第一变奏由钢琴主奏，对主题音调进一步发挥，色彩饱满，动力感突出。中高音区的钢琴由八度加厚，穿插以颤音，弦乐组作为背景装饰主旋律。第二变奏以中提琴为主，大提琴为辅，小提琴在高音区快速流动，钢琴与主题旋律遥相呼应，宛若波光粼粼的水中游动的鱼儿。第三变奏的主旋律由大提琴与低音提琴合力奏出，传达出昂扬激越的情绪，钢琴与小提

谱例 9-8（舒伯特《鳟鱼五重奏》第四乐章 "鳟鱼" 主题）：

谱例 9-9（舒伯特《鳟鱼五重奏》第四乐章"鳟鱼"主题第一变奏）：

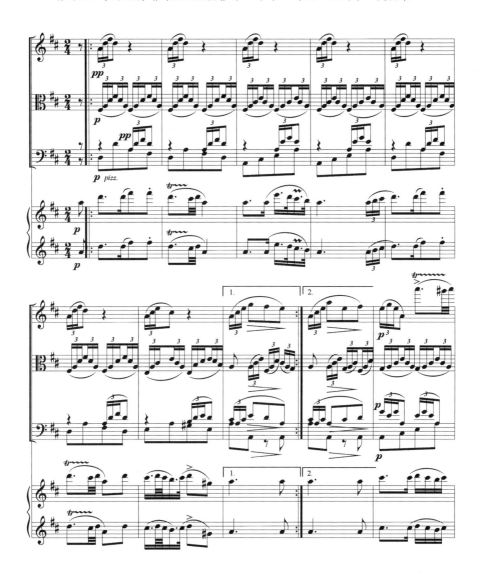

琴音调带有动荡摇曳的不稳定感，由此进入第四段变奏，也是第四乐章的高潮。这是整首作品最紧张的地方，所有的乐器都参与到这场音调风暴之中，钢琴、小提琴与中提琴合奏出六连音和弦，传达出一种悲愤交加的情绪，大提琴与低音提琴的分解琶音则传达出悲哀、疲惫的音调，音乐力度

谱例 9-10（舒伯特《鳟鱼五重奏》第四乐章"鳟鱼"主题第四变奏）：

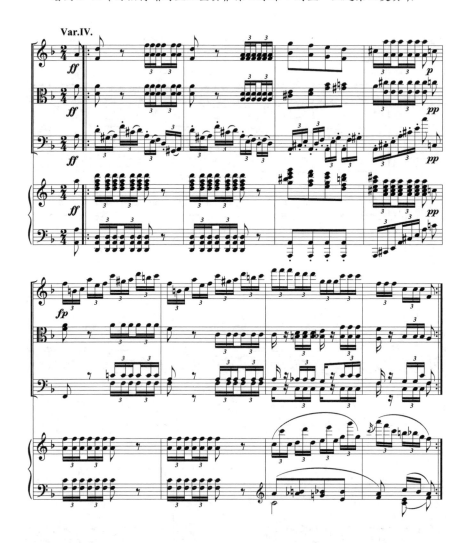

也从极强陡然回到极弱。第五变奏犹如一曲哀歌，大提琴轻歌慢吟，其他声部从各个音区加以映衬。这是一首带有告别性质的悼歌，主题从降 B 大调开始，之后转入 D 大调，经过一系列转移，最后回归主调——A 大调。结束部分是变奏主题的最后呈现，一切又恢复到初始的欢快与轻柔，但此时已进入永恒的回忆。

整个第四乐章可以在"鳟鱼"这个标题下来理解：主题以及第一、二

变奏展现了山间溪流中自由自在游动的小鳟鱼，以及潺潺流淌的溪水与宁静祥和的景致；第三变奏低音区的旋律似乎暗示了渔夫的临近，危险逐渐增加，前后对比强烈的音乐预示了一场激烈的对抗即将来临；第四变奏中，钢琴与弦乐组此起彼伏的激烈对抗似乎意指渔夫的张网捕捉与鳟鱼的拼死挣扎，同时音乐传达出深切的哀伤，音乐力度变化很大；第五变奏犹如一曲悼歌，大提琴深沉的咏叹似乎在追怀逝去的生命与自由；尾声对主题加以再现，呈现了小溪往日的清澈与自在，波浪形织体映衬着小提琴柔和优美的主题，把一切升华为永恒。

第五乐章是二部曲式，动力十足的主题穿行在钢琴与弦乐组之间，钢琴与弦乐组时而对话，时而一起发力，犹如大自然般瞬息万变。偶尔出现一阵钢琴的颤音，似乎又回到了温暖的第四乐章，但一阵急促的琶音响起，似乎将人从梦中惊醒。钢琴与弦乐组你追我赶，把音乐推至光辉的尾声。

谱例 9-11（舒伯特《鳟鱼五重奏》第五乐章开始部分）：

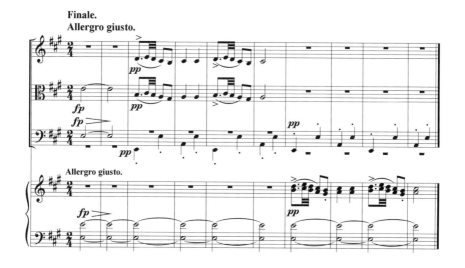

舒伯特的作品常常围绕具有舞蹈意象的音调展开，通过不同力度与调性的对比，衍生出异常优雅精致的音乐，这部《鳟鱼五重奏》的第三与第五乐章便是如此。舒伯特的音乐初听起来似乎极为自然，然而多听几次，

就会感到这些几乎信手拈来的段落有着极为神秘的美感，那些极其美妙的旋律线条、那种充溢着青春气息的明媚情绪正是舒伯特音乐持久动人的重要原因。

三、从模仿、融汇到独立：中国室内乐

室内乐这种起源于欧洲的音乐体裁，从诞生之日起，就随着西方音乐历史的发展而变化，在不同作曲家笔下被赋予新的内涵。从较为宽泛的含义来看，室内乐是一种包括小型器乐独奏、重奏、合奏和声乐独唱、重唱等演出形式的体裁，适合在家庭、沙龙、教堂等地点演出，近些年来，随着室内乐体裁的成熟、优秀作品的累积，其演出地点逐渐演变为音乐厅。需要说明的是，本章所论述的室内乐对象仅包括小型器乐重奏与合奏作品，声乐作品将会在"艺术歌曲"一章介绍。

晚清以来，随着西方音乐文化的传入，许多外来的音乐体裁逐渐走进中国作曲家的视野中。与其他音乐体裁不同的是，室内乐没有管弦乐作品色彩斑斓的音响魅力，也没有歌剧作品音画结合、声情并茂的动人效果，它篇幅不长，用到的乐器不多，结构也不庞大，却是检验作曲家技术功力、音乐水平的"试金石"。尤其是器乐重奏作品对多声部复调式写作手法的要求，对音乐结构的考究以及对音乐内涵的表现，都不是作曲家能轻易达到的。因此，室内乐对听众的欣赏水平的要求也是较高的。

中国的室内乐历史可大致分为四个时期：20世纪初至中华人民共和国成立之初的萌芽期，1949—1966年的发展期，1966—1976年的停滞期，改革开放以来的繁荣期。

20世纪初，有志于发展我国新音乐文化的作曲家们开始了他们的音乐创作，其中就包括室内乐作品。我国第一首室内乐作品是作曲家萧友梅留学德国期间创作的弦乐四重奏《小夜曲》，也称《D大调弦乐四重奏》，这首作品是作曲家于1916年的圣诞节献给朵拉·冯·莫伦多尔小姐的。据音

乐翻译家、音乐史学家廖辅叔说，这位女士应该是萧友梅曾经崇拜的对象。这首弦乐四重奏无论在各乐章的曲式结构、和声功能还是音乐风格等方面都显现出对欧洲弦乐四重奏的模仿，带有习作的性质。它在当时乃至今天都没有得到音乐界太多的关注与重视，但这部作品就像荒漠中的一抹绿色，只要稍加回溯中国室内乐的发展轨迹，便总会最先映入人们的眼帘，是我国室内乐创作中可贵的探索。

20世纪三四十年代，致力于室内乐创作的都是留学欧美、有着良好音乐专业教育背景的作曲家，这一时期的代表作品有马思聪的《c小调弦乐四重奏》《降B大调钢琴弦乐三重奏》《F大调弦乐四重奏》、谭小麟的《小提琴与中提琴二重奏》《弦乐三重奏》、冼星海在巴黎留学期间创作的《d小调小提琴与钢琴奏鸣曲》等。在上述作品中，冼星海创作的《d小调小提琴与钢琴奏鸣曲》的乐谱至今尚未被发现，因此无法评估其价值。在这一时期，马思聪和谭小麟（下文会介绍谭小麟的作品，这里不再赘述）的作品产生的影响最大。

中华人民共和国成立后十七年（1949—1966）的音乐创作，为了表现新中国成立的喜悦之情，群众歌曲、管弦乐曲、歌剧成为主流，器乐重奏作品因难有明确的语义性，未得到作曲家们的广泛关注，但还是产生了一些优秀的作品，如吴祖强的《弦乐四重奏》、瞿维的《G大调弦乐四重奏》、马思聪的《木管五重奏》《小提琴二重奏四首》、何占豪的弦乐四重奏《烈士日记》、江文也的管乐五重奏《幸福的童年》和钢琴三重奏《在台湾高山地带》。值得一提的是，上海音乐学院于1960年成立了女子弦乐四重奏组，由俞丽拿、丁芷诺、沈西蒂和林应荣组成，她们演奏了《良宵》《江南好》《烈士日记》《二泉映月》等优秀的弦乐四重奏作品。这一团体在柏林举行的第二届舒曼国际音乐比赛中荣获第四名，有力地推动了中国室内乐的传播。此外，由民族乐器演奏的重奏作品也开始涌现出来。在这一领域，上海音乐学院的胡登跳教授开创的由二胡、扬琴、柳琴（兼阮）、琵琶和筝组成的"丝弦五重奏"起到了领头羊的作用，他为这一民乐重奏形式创作了三十多首曲目，代表曲目如《回忆》《欢乐的夜晚》《思

念》《阳关三叠》和《跃龙》等。这些作品在音乐素材、曲式结构、旋律发展等方面将我国传统音乐素材和西方作曲技术进行了较好的融合,在国内外产生了良好的影响。

改革开放以来,中国室内乐的发展进入了繁荣期。这一时期的室内乐创作在创作技法的革新、思想观念的解放和对中国传统文化的追求上,较之以往有着明显的变化。在这一时期,西方各个流派的音乐技术相继涌进国内,开拓了中国作曲家的视野,颠覆了人们以往的音乐观念。以中央音乐学院、上海音乐学院两所音乐院校为主的青年学生如饥似渴地吸收着令人眼花缭乱的西方现代作曲技术,进行着大胆的实验和创作,这一音乐现象在当时被称为"新潮音乐"。继青年作曲家掀起这一浪潮后,中老年作曲家们也纷纷学习、借鉴现代作曲技术,创作出富有新意的作品。他们在音乐素材、题材、配器等方面共同表现出对中国民族音乐的运用、对传统文化的追求。因此,这一时期的室内乐作品,无论是西方乐器还是民族乐器的重奏、合奏作品,都展现出新的风貌。如青年作曲家谭盾的弦乐四重奏《风·雅·颂》与莫五平的弦乐四重奏《村祭》,都借鉴了中国传统音乐的素材,也都登上了国际音乐舞台。《风·雅·颂》第二乐章运用了古琴曲《梅花三弄》和《幽兰》的素材,《村祭》采用了古曲《夕阳箫鼓》的音调,它们对中国音乐元素的借鉴摆脱了过去"形象化"的处理方式,重在追求中国传统音乐文化的神韵和精神。这两部作品的曲式结构、旋律创作等方面,也都显示了作曲家对西方现代作曲技术的熟练掌握。此外,罗忠镕的《第二弦乐四重奏》、丁善德的《C大调钢琴三重奏》也是不错的重奏作品。室内乐合奏作品在此时也获得了新的发展,产生了吴祖强的《二泉映月》、王西麟的《太行山音画》和《洱海风情》、瞿小松的混合室内乐《Mong Dong》等佳作。徐纪星的《观花山壁画有感》、周龙的《空谷流水》、徐仪的《虚谷》、何训田的《天籁》等作品则延续了中华人民共和国成立后十七年的民乐重奏作品创作路径。特别是《天籁》充满了想象力,它是一首包括筝、竹笛、中阮、梆笛等二十九件民族乐器的重奏作品,由七位演奏者演奏,运用了作曲家独创的"RD"作曲法。这首作品

首演于 1986 年的上海音乐厅，它所产生的新奇音响在当时引起了不小的轰动。

20 世纪 90 年代之后的中国室内乐作品，更显示出作曲家大胆的创造力和想象力，如作曲家朱践耳为笛、筝、二胡、低音二胡与打击乐而写的五重奏《和》、高为杰的民乐室内乐《春夜洛城闻笛》《韵 II》、陈其钢的《三笑》、郭文景的《晚春》、唐建平的《玄黄》、梁欣的《意象》、杨青的弹拨乐五重奏《湘调》等作品。

在我国近现代百余年的音乐历史中，室内乐一直都是比较小众的音乐体裁，如涓涓细流般向前发展。从萧友梅的《D 大调弦乐四重奏》标志着中国作曲家对欧洲弦乐四重奏的学习和模仿，到马思聪、谭小麟的创作，再到中华人民共和国成立后十七年，乃至改革开放以来的室内乐创作，作曲家们努力将西方技法与民族音乐相融汇，继而大胆实践，勇于表达自己的个性，执着地追求民族精神，积极借鉴西方现代技术手段，使得我国室内乐出现了新的面貌和多元化发展的态势。

四、中国室内乐作品赏析

1. 谭小麟《小提琴与中提琴二重奏》

谈起作曲家谭小麟，人们都会为他的英年早逝而叹息，但也会记得他谱写的一首首精致洗练、洋溢着民族风格的艺术歌曲。总览谭小麟一生的音乐创作，除艺术歌曲外，他还创作了 4 部室内乐作品，虽然数量不多，但艺术质量却得到了国内外音乐界的一致肯定。音乐史学家汪毓和先生曾这样评价谭小麟："作品中体现出一种远远超过他的前辈（如萧友梅、赵元任、黄自等）的强烈的个性和新颖独特的民族风格，同时也为后人在音乐创作上积累了不少富于启发性的、值得深入探讨的宝贵经验。"[1]

[1] 汪毓和：《谭小麟及其音乐创作》，载《中央音乐学院学报》1988 年第 3 期。

《小提琴与中提琴二重奏》是谭小麟室内乐作品中最具代表性的一首，创作于1943年，此时他正在美国跟随作曲家保罗·欣德米特（Paul Hindemith）学习。这部作品的上演使谭小麟在美国音乐界声名鹊起，也帮他获得了耶鲁大学的奖学金。这部作品在美国录制唱片时，欣德米特还亲自承担了中提琴声部的演奏。

《小提琴与中提琴二重奏》共四个乐章，沿用了传统室内乐多乐章套曲的结构，但是其和声、旋律等都是建立在欣德米特的作曲理论基础上。虽然它产生于20世纪40年代，但现在听来，音响和作曲手法并不过时，依然让听众感到很"现代"。不过谭小麟并不满足于对欣德米特作曲理论的运用，他曾经说道："我应该是我自己，不应该像欣德米特！""我是中国人，不是西洋人，我应该有我自己的民族性。"[1] 因此，我们在聆听他的这部作品时，会被无处不在的民族风格深深吸引。以第一乐章为例，音乐一开始，小提琴声部顿音记号的使用和第39小节开始处中提琴声部拨弦的运用，使人联想起民族乐器琵琶的演奏效果。到了第47小节，拨弦又移到了小提琴声部。此外，这一乐章的整体旋律走向也是中国民族音乐的五声性音调。可以说，谭小麟将中国的民族音乐元素与欣德米特的作曲技法进行了高度的融合，使得整部作品富有作曲家自身鲜明的艺术个性。

为何谭小麟的室内乐作品能够在20世纪40年代达到这样的艺术高度？这是一个值得思考的问题，除谭小麟赴美求学的经历之外，也与他自小对民族乐器的熟悉和掌握有着密不可分的关系。谭小麟3岁学习二胡，1931年考入上海国立音专，跟随著名的平湖派琵琶大师朱英学习。在学生时代，他就创作了民乐合奏《子夜吟》《湖上风光》，改编了琵琶曲《飞花点翠》《蜻蜓点水》。因此，当他以作曲家的身份登上音乐舞台时，其室内乐作品展现出既民族又西方、既古典又现代的艺术魅力。

[1] 转引自刘再生：《中国近代音乐史简述》，第433页。

谱例 9-12（谭小麟《小提琴与中提琴二重奏》开始部分）：

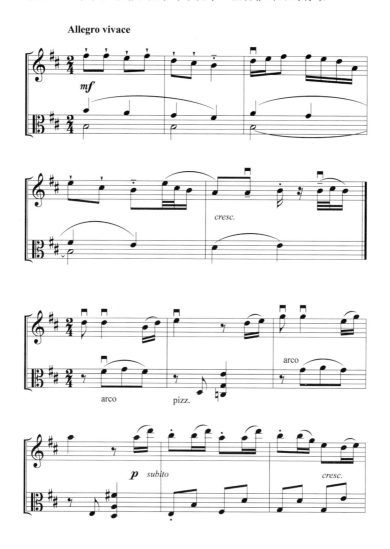

2. 吴祖强《二泉映月》

20 世纪 80 年代之前，中国室内乐合奏曲的创作几乎处于空白状态。据梁茂春的《中国当代音乐》[1]一书介绍，只有江文也在 1951 年为弦乐合奏创作了《小交响曲》（共三个乐章）。"文革"结束后，突破中国室内乐合

[1] 梁茂春：《中国当代音乐（1949—1989）》，北京广播学院出版社 1993 年版，第 154 页。

谱例 9-13：

二泉映月（片段）

华彦钧（阿炳）作曲
吴祖强 改编

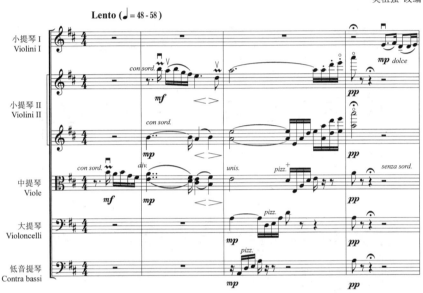

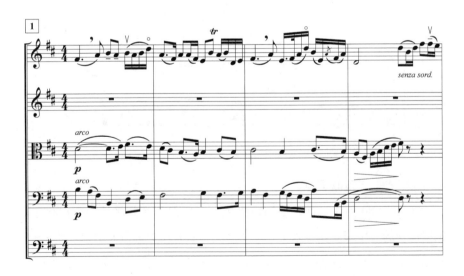

奏曲创作困境的是吴祖强的弦乐合奏《二泉映月》，这首作品完成于1976年，一经上演，便受到国内外听众的喜爱。

《二泉映月》这首弦乐合奏作品是依据民间艺人华彦钧的同名二胡曲改编而来，原曲仅用一把二胡独奏，但意境深远，回味悠长，人们可以从中品味到多层次的情感和思绪。吴祖强先生将其改编为五件弦乐器（两把小提琴、一把中提琴、一把大提琴和一把低音提琴）的合奏作品，原曲苍劲、悲凉、深沉的音乐风格变得端庄典雅、抒情优美，富于民族音乐的美感。

在这首篇幅不长的弦乐合奏作品中，主旋律的倾诉主要由第一小提琴来完成，其余四个声部或是在其他旋律上演奏，与主旋律形成复调式的发展，或是作为伴奏声部，来突显主旋律。这两种手法的运用在作品中随处可见，共同深化和发展了原曲《二泉映月》的旋律，使欣赏者在熟悉的感觉基础上产生出新的审美感受。如第一小提琴在演奏主旋律时，下方四个声部以拨弦的方式对主旋律进行陪衬。各声部还以相隔一定时间依次进入、演奏同一旋律的方式，来强调和延伸原曲旋律中的美感。这种传统的复调写作手法用在这首合奏作品中，产生了良好的听觉效果。

吴祖强先生改编的弦乐合奏《二泉映月》无疑是成功的，它赋予《二泉映月》以新的生命，使之成为雅俗共赏、超越国界的音乐佳作。探究其成功原因，主要是以下三点：首先，华彦钧的这首二胡作品有着感人的旋律；其次，改编者成功运用了西洋弦乐器与民族乐器二胡在演奏技法和音色上的共性，如左手技法相似的滑音、颤音；最后，时代造就英雄，"文革"结束后，压抑已久的人们对音乐美有着发自内心的追求，使得弦乐合奏《二泉映月》一经问世，便引起了人们心灵的共鸣，成为音乐史上室内乐改编曲的成功范例。

3. 瞿小松《Mong Dong》

"新潮音乐"是20世纪80年代中国乐坛特有的现象，青年作曲家对创作观念与技法的大胆革新使各类音乐体裁的创作都产生了新的变化，令当

谱例 9-14（瞿小松《Mong Dong》第 19—23 小节）：

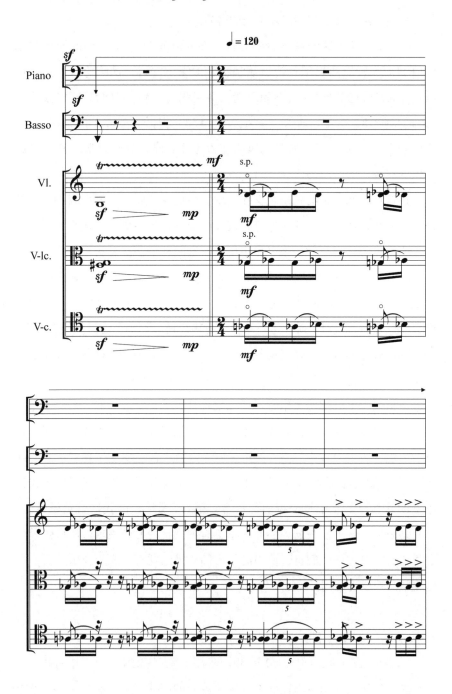

时的欣赏者耳目一新。在室内乐合奏作品中,中央音乐学院毕业的青年作曲家瞿小松创作的《Mong Dong》以奇特的音响、巧妙的构思脱颖而出。

《Mong Dong》作于 1984 年,它的音乐灵感来自云南沧源佤族地区的原始岩画,原本是为动画片《悍牛与牧童》创作的配乐。这部动画片没有字幕和对话,讲述的是一群体型健壮的人想驯服一头壮硕的牛,但用尽各种办法,进行了种种搏斗,最终还是无法战胜这头桀骜不驯的牛。此时,小牧童出现了,他手拿一束青草,轻而易举地驯化了悍牛。在动画片的结尾部分,牧童骑着悍牛消失在众人的视线中。这部动画片在人物和动物的造型上注重线条的美感,彪形大汉与悍牛的斗争充分体现了力量的角逐和斗争。在《Mong Dong》的音乐中,作曲家运用了富有特性的民族乐器,如三弦、独弦琴、埙、琵琶,造成了不一样的音响效果。作曲家也运用了西方乐器,但并未使用其常规的演奏技法。如对弦乐器的运用,并没有发挥弦乐善于抒情的优长,而是通过密集的节奏型形成的音块来强调节奏感。这种节奏感配合打击乐组形成了推动音乐向前发展的原始动力,非常适合动画片所表现的原始风情。

除乐器外,人声的使用在这首作品中也很有特色,作曲家并没有用任何有语义性质的词汇,而是表现了一种原始的呼喊。此外,这部作品使用了多种现代作曲技法,比如微分音、偶然音乐、无调性等,很好地表现了人类与动物以及大自然斗争与和谐相处的画面。

《悍牛与牧童》这部动画片是新奇有趣的,发人深省,瞿小松的配乐可以说是锦上添花,二者珠联璧合,相得益彰。《Mong Dong》脱离动画片之后,成为一部独立的室内乐佳作,对当时的音乐界产生了很大的影响。

第十章
钢琴音乐

一、西方钢琴音乐概述

在西方音乐中,钢琴音乐占据了一个特殊的地位。几乎所有古典主义与浪漫主义时期的作曲家都是钢琴演奏名家,他们创作的音乐囊括了大量的钢琴音乐,有些作曲家例如肖邦、李斯特几乎只为钢琴创作。即便以交响乐为主要创作体裁的作曲家,例如贝多芬、勃拉姆斯等人,也都是技艺精湛的钢琴家,其交响乐作品大都有钢琴版本。钢琴,这种西方音乐独有的乐器,几乎成为西方音乐的熔炉。无论是室内乐、艺术歌曲,还是交响乐、协奏曲、奏鸣曲,都闪现着钢琴的影子,可以被改编为钢琴音乐。

在人类制造的众多乐器中,钢琴毫无疑问是最复杂、最精微的,但也是最接近机器构造的。它的击弦机、制音器以及键盘、踏板等与天然产生乐音的自然乐器如笛子和弦乐器等区别很大。演奏钢琴几乎类似于操纵一架声音机器,这似乎远离人类自然的听觉感知。然而当这架机器遇到知音时,却能散发出迷人的魅力。在莫扎特那里,钢琴如同最婉转的歌喉;在贝多芬手下,钢琴则变为诉说着哲理的哲学家;在李斯特那里,钢琴化身为一百件乐器;而到了为钢琴而生的肖邦那里,钢琴的笨重一扫而光,摇身一变为诗意盎然、兼具高昂与低回的灵器;在舒伯特、舒曼以及格里格等作曲家那里,钢琴成为诗琴,充满诗情画意……如果把西方近代音乐看作繁星闪烁的天空的话,钢琴音乐无疑是其中最为耀眼的星星。

这样显赫重要的乐器，其缺点也显而易见。且不说它的机器构造与直线造型，钢琴的声音一旦发出便不可改变。与人类的歌喉、吹奏乐器以及拉弦乐器相比，钢琴的声音缺乏可塑性，最初一击便已注定结局，即便有延音踏板和装饰音，还是不可挽回地消逝。钢琴是通过指击琴键，然后传导至琴槌打击钢弦而发出声音，与弦乐、吹管乐相比，它的声音与演奏者之间的距离更大，是典型的被"制造"出来的声音。与其他具有典型音色的乐器相比，钢琴的声音缺乏个性，与竖琴的清澈、吉他的优雅乃至小号的宽厚、圆号的嘹亮相比，钢琴的声音显得平淡无奇，不仅低调而且单调。

然而正是这样一种似乎优点全无的乐器，竟然在漫长的历史长河中后来居上，成为近代西方音乐的标志性乐器。在西方音乐史上，声乐在上古与中古时代占主导地位，比如中世纪的经文歌与弥撒曲、文艺复兴时期的多声部无伴奏重唱。巴洛克时期，歌剧是最流行、最大众化的音乐艺术，人声的优势地位不可撼动，早期的键盘乐器如管风琴与古钢琴只是不起眼的伴奏配角。而到了启蒙时期，器乐的兴起以弦乐为代表，提琴家族占据了音乐舞台的半壁江山，大协奏曲、教堂奏鸣曲与室内奏鸣曲均以弦乐为主，古钢琴只是充当伴奏角色。

自 1709 年佛罗伦萨人巴托洛缪·克里斯托弗里（Bartolomeo Cristofori）制成史上第一架钢琴起，西方音乐便逐渐步入古典时代。在钢琴诞生之初，它的名字似乎暗示了它独特的优势。钢琴的最初造型几乎与古钢琴一样，而它的名字却是"轻重琴"（Pianoforte），这意味着早期钢琴与古键盘乐器最大的区别，是可以演奏出轻重分明的乐音。以前的乐器大都依靠声音的堆积呈现音乐的力度变化，而钢琴却只凭单音便可分辨出轻重。这个优点绝非无足轻重，它标志着力度变化开始成为古典主义音乐的特征。其后百年时间，钢琴经历了钢板、钢弦的置换，音域与踏板的增加，机械性能的提升，海顿、莫扎特以及贝多芬近半个世纪的改进，终于成为具有最大音域、反应最灵敏、力度变化最显著的乐器，成为作曲家须臾不可分离的创作型乐器。借助于钢琴，作曲家可以在其上尝试先前无法在其他乐器上做的实验。无论是音色组合还是和声探索，钢琴都可以满足最挑剔的音乐家

的需求。

钢琴的另一个独特优势，是它有着预先调制好的音高与律制，对音乐创作产生了不可估量的深远影响。从老巴赫实验新生的律制到其后的十二平均律，钢琴起了重要作用。古典时代被称为共性写作时代，这意味着音乐创作在具有统一听觉律制的轨道下开启了创新探索的天地，有意识的创新与实验在各种体裁、各类音乐中体现出来，作曲家日渐从演奏家、理论家中分离出来。像莫扎特与贝多芬这样的作曲家，钢琴成为他们音乐活动的核心，无论交响乐、歌剧还是室内乐等创作，无不始于钢琴，甚至最终要在钢琴上聆听声音效果，也因此，他们的钢琴音乐占有愈来愈大的比例。

最后，钢琴不只拥有最宽的音域，而且是唯一能够单独演奏声部复杂的多线条音乐的乐器。18世纪后叶至19世纪末是西方音乐最辉煌的时期，也是变化最为剧烈的时期，无论是和声织体的复杂性，还是音乐体裁的多样性，均达到了高峰。钢琴成为这一时期的音乐创作与表演的最佳的表现工具。

十八九世纪的钢琴音乐可以称得上琳琅满目，充满奇光异彩。莫扎特的创作除歌剧之外，钢琴协奏曲与奏鸣曲十分出色。贝多芬的32首钢琴奏鸣曲在钢琴文献中有"新约全书"之称，其原创性、重要性怎样估计都不会过分。肖邦一生的创作围绕钢琴展开，他的叙事曲、玛祖卡舞曲、波兰舞曲、谐谑曲、幻想曲、前奏曲等均是浪漫主义音乐的瑰宝。"钢琴之王"李斯特不仅开创了钢琴独奏音乐会这一模式，而且他一生的创作与钢琴紧紧相连，他的数十首匈牙利狂想曲、钢琴协奏曲以及超技练习曲等开辟了钢琴演奏的新天地。除此之外，李斯特还把贝多芬、柏辽兹、舒伯特、肖邦等人的交响乐、声乐作品，以及罗西尼、朱塞佩·威尔第（Giuseppe Verdi）、瓦格纳等人的歌剧改编为钢琴独奏，使钢琴成为家喻户晓、空前绝后的超级乐器。

钢琴音乐既是我们了解古典音乐的起点，又可以引导我们进入音乐创造力与想象力的核心，领略其中的万千风景。

二、西方钢琴作品赏析

1. 贝多芬《黎明奏鸣曲》

作为 19 世纪最负盛名的音乐家,贝多芬创作的钢琴作品开启了西方音乐的新时代。青年贝多芬正是以钢琴即兴演奏闻名于维也纳,他的大部分器乐作品都围绕钢琴而创作,不仅是奏鸣曲、协奏曲等体裁,而且他的交响乐与弦乐四重奏,也带有钢琴思维的鲜明烙印。

最为关键的是,贝多芬的钢琴作品代表了音乐从娱乐性、游戏性到哲理化、生命感的转化。贝多芬的钢琴音乐并非为沙龙、客厅中寻找消遣的贵族而作,而是化音响为深思,将生命注入音乐,使钢琴音乐成为名副其实的"严肃音乐"。"他的音乐最震慑人的地方既不是千军万马,也不是音色洪流(像柏辽兹和德彪西那样),也不是千万民众投入进攻,而是其中的和帝王一般的理性。"[1] 他最负盛名的钢琴作品包括几首带标题的奏鸣曲,例如《月光奏鸣曲》《热情奏鸣曲》《悲怆奏鸣曲》《告别奏鸣曲》《黎明奏鸣曲》等,以及《皇帝钢琴协奏曲》和《狄亚贝利变奏曲》等。这里我们主要介绍他的《黎明奏鸣曲》。

《黎明奏鸣曲》是贝多芬献给他在波恩时的朋友与庇护人——华尔斯坦伯爵的一首钢琴奏鸣曲,所以又名《华尔斯坦奏鸣曲》。这部篇幅宏大的作品创作于 1804 年,出版于 1805 年,是贝多芬中期的代表作:气势宏伟,结构严谨,表达深邃。在这个时期,贝多芬多年的耳聋进一步加重,这引起他极大的焦虑。一方面他远离人群、疏远朋友,遁入自然,而另一方面他也渴望融入世界,这种矛盾心理反映在这部作品中。

第一乐章是交响乐一般的奏鸣曲式,通篇回荡着沙沙作响的"黎明"般的音调。乐章开始的震音犹如初升的太阳,透过天边的黑暗放射出夺目的光线,然后高音区的回声预示了林间鸟鸣,在一切归于寂静之后,万物以同等节奏恢复活力,并把一切推向灿烂的顶点。这里有着印象派般的点彩音调,既单纯又充满动力。

[1] 罗曼·罗兰:《音乐的故事》,冷杉、代红译,江苏文艺出版社 2011 年版,第 219 页。

谱例 10-1（贝多芬《黎明奏鸣曲》第一乐章呈示部开端）：

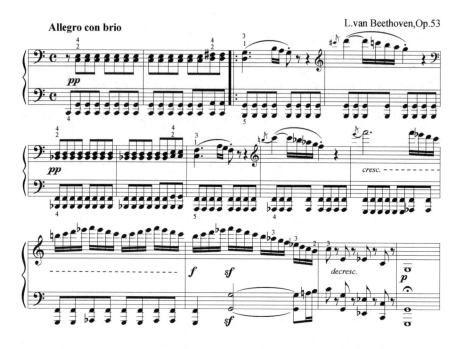

经过短暂的过渡，音乐由主部进入副部，这里的音调与前面形成对比。这是一首充满感激与狂喜的众赞歌，与 C 大调相距遥远的 E 大调暗示了灵魂的飞升与沉醉。在短暂深沉的赞歌之后，音乐又重回明朗，自然界的各

谱例 10-2（贝多芬《黎明奏鸣曲》第一乐章呈示部副部主题）：

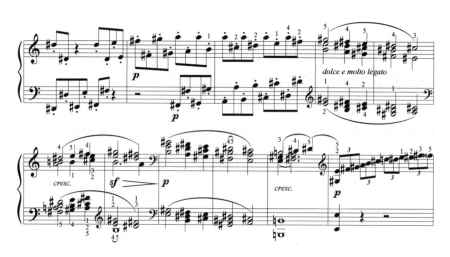

种声音幻化为不断重现的托卡塔音型,并在高低音区形成错落有致的对比,整个呈示部在宁静中结束。

展开部的音乐相当于从地球进入外太空,蓝天变为深邃的夜空,尖叫的鸟鸣化为星球间的共鸣,一切声音最终都汇集到由属和弦构成的愈来愈高涨的音流中,轰鸣着回到乐曲的再现部。再现部在声音之网中更深刻地表现了我们在前面所感知到的音响,但这一次出现了一个大的回归结构,我们从隆隆作响的声音中可以体会到声音与调性的逻辑。

第二乐章极短极静。与庞大的第一乐章和第三乐章相比,第二乐章如同一声喟叹。这一部分的音乐似乎在丈量寂静的虚空,切分式的动机层叠升起,犹如乌黑发亮的河面上泛起圈圈涟漪,最终流向入海口。

谱例 10-3(贝多芬《黎明奏鸣曲》第二乐章开始部分):

谱例 10-4(贝多芬《黎明奏鸣曲》第二乐章结束部分):

第三乐章仿佛是由巨大的洋流与恣意蔓延的沙洲幻化而成,风声水声不断。贝多芬是纯器乐作曲家,警惕着伤感化与描绘性对音乐的损害。在这个由 C 大调构成的乐章中,从音流中"生长"出来的第一主题不带一点伤感,稳稳地凌驾于音阶与琶音织就的网格上。

谱例 10-5（贝多芬《黎明奏鸣曲》第三乐章开始部分）：

其后的新主题从 c 小调开始，经过 f 小调和降 A 大调再到降 D 大调，象征着从地界来到人界，最终羽化登天。后面的段落让人回想起第一乐章中的那首感恩赞歌，教堂音调使音乐回到宁静的沉思，并在奇异的分解和弦中走向宇宙空间。这一乐章是贝多芬最为从容的音乐，把 18 世纪启蒙初开的乐观精神与基督教爱的教诲熔铸在一起，创造了一种无限的欢愉。

2. 肖邦《即兴幻想曲》

在钢琴作品的百花园中，肖邦的作品是最奇异、最芬芳的花朵。著名音乐学家保罗·亨利·朗认为："肖邦是典型的浪漫主义音乐语言的创造者之一，也是音乐史上最富于独创性、创造天才最突出的音乐家之一。在他的成熟的作品中，没有一首是依赖传统形式或手法的，他为自己重新开辟

了音乐天地,只是保留了音乐形式的必要外壳。"[1]肖邦一生的创作围绕着钢琴展开,他几乎是凭借一己之力,使钢琴转变成纯粹抒情的乐器。他所涉猎的钢琴音乐体裁,例如叙事曲、谐谑曲、幻想曲、玛祖卡舞曲、前奏曲、夜曲等,无不将内涵与形式发展至极致,让后人难以再进一步。在保罗·亨利·朗看来,肖邦钢琴音乐的每一个乐思、乐句几乎都是独一无二的,完全区别于其他任何作曲家。如果没有肖邦,19世纪下半叶的音乐是无法想象的。

与我们想象的不同,肖邦的音乐并非都是风花雪月之音,而是十分丰富多样。从个人化、内在的夜曲到壮阔、辉煌的波兰舞曲,从极具波兰民间音调的玛祖卡舞曲到炫技而又华丽的大圆舞曲,肖邦充分发挥了钢琴这种乐器的表现力。肖邦把钢琴作为表达个人内心世界的乐器,但并未在作品中沉溺于感伤。他熟知钢琴一切表现手段,却从未陷入描绘性陷阱。他的许多钢琴音乐都是内心独白,但无一不是有感而发。

《即兴幻想曲》是最具肖邦钢琴音乐风格特征的一部作品,是他4首即兴曲中最知名的一首,完成于1834年。这首作品把变动不居的即兴式音流与精雕细刻的和声织体融合在一起,既有激越的情感奔流,又包含深切动人的美声式旋律,是音乐会上经常被演奏的钢琴经典作品。

这首带有即兴性质的幻想曲的结构极为清晰,属于带有再现的复三部结构,对比强烈,动静分明,具有高度个性化的音调织体。乐曲第一部分带有引子与尾奏,即兴色彩浓厚。起始四小节是乐曲进入的引子部分,两个具有标志意义的八度长音突如其来,从余音中快速导入的6音琶音与右手进入的8音跑动音型形成错落有致的节奏律动。从快速流动的钢琴织体中分化出一种带有倾诉性质的旋律,引导音乐走向恣意的抒发,从高至低横扫键盘的八度表明音乐已到结束部,但沉至低音部的气息并未终止,乐曲从小调变换到同名大调,琶音音流减缓成为乐曲中段沉思音调的伴奏。

[1] 保罗·亨利·朗:《西方文明中的音乐》,顾连理、张洪岛、杨燕迪、汤亚汀译,杨燕迪校,第499—500页。

乐曲中段宁静而优雅，右手奏出的曲调如同女高音的咏叹调，是肖邦最为著名的旋律。这段旋律有着温琴佐·贝利尼（Vincenzo Bellini）歌剧旋律的挺拔，但更为复杂多变，在音调上表现出惊人的柔韧性，带有肖邦音乐所特有的随想与任意，却又十分真诚。这是浪漫主义音乐家最独特的旋律创造，它摆脱了对人声的依存，获得了精神上的升华。

谱例10-6（肖邦《即兴幻想曲》第一部分开头1—8小节）：

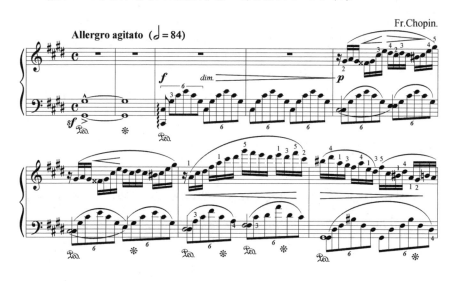

谱例10-7（肖邦《即兴幻想曲》中段主题）：

再现部分几乎重演了前面的第一部分，但尾声部分却进入一种印象主义绘画般的意境，中段抒情的主题音乐从低音部升起，是对先前美好时光的缅怀，随即沉入梦乡。

谱例 10-8（肖邦《即兴幻想曲》尾声段落）：

3. 舒曼《童年情景》

罗伯特·舒曼或许是浪漫主义音乐家中最难以捉摸的，但同时也是文学修养最好的一名作曲家。他年轻时饱读诗书，曾想成为一名文学家、诗人，如果不是遇到克拉拉·维克（Clara Wieck）的父亲约翰·弗雷德里希·维克（Johann Friedrich Wieck），或许他会成为一位诗人。保罗·亨利·朗指出："在舒曼身上，浪漫主义的诗意想象力和音乐家的敏感反应能力结合在一起……他的想象力是由黄昏和黑夜，由一切神秘的、迷惑不解的、鬼魂般的东西所引起的。他喜爱的作家们是霍夫曼和让·保尔，他们是一些富于幻想的诗人。"[1] 与肖邦这样纯粹的钢琴诗人不同，舒曼把钢琴视为其无

[1] 保罗·亨利·朗：《西方文明中的音乐》，顾连理、张洪岛、杨燕迪、汤亚汀译，杨燕迪校，第 499 页。

尽想象力的延伸，把浪漫主义的诗意想象与音乐艺术的灵感火花结合起来。他的很多钢琴作品塑造的都是他想象中的人物，他把朋友、妻子甚至自己的多重人格化身为音乐中不同的形象，运用诗歌一样的笔触勾画出截然不同的画面。

作于 1837 年的《童年情景》正是这样的诗意素描。在给克拉拉的一封信中，舒曼说道："不知是否应于你曾经说过的话，对你来说，我有时像个小孩，总之，我突然有了灵感，即席作而成大约三十首精巧的小曲子，我选出十二首（引者注：应是十三首），将它们起名为《童年情景》，没有任何作品像《童年情景》一样，是真正从我心里流出来的。你会感到有兴趣的，不过你必须暂时忘记你是一个技艺精湛的演奏家。"可以看出，舒曼是典型的灵感型作曲家，会在很短时间中完成质量极高的钢琴小品。但值得注意的是，这部作品是创作先于标题。舒曼并非先有命题，然后循此完成，而是顺应产生于头脑中的乐思，一气呵成，再对作品中的这些小品一一加以命名。因此，我们在聆听时首先需要感受这些小品的诗意气质，而不应拘泥于标题。

舒曼的杰出才能在于，他能以短短几小节乐思"闪电"一样捕捉到诗意形象的气质，而绝不陷于刻板与机械。《童年情景》正是这样的神来之

谱例 10-9（舒曼《童年情景》第一首《异国和异国的人们》旋律）：

笔，其中有突如其来的运动、转瞬即逝的温柔和昏昏欲睡的神态。舒曼喜欢复杂的音型与节奏、伸缩极为灵活的切分织体。应该指出的是，这部套曲虽然有描绘童年或儿童之意，却是以诗人之心体察儿童，是"成人写给成人"的乐曲。它表现的是儿童，但视角与感知却并非儿童的。全曲由13首简洁生动的小品组成，如同13首彼此关联的短诗，共同构成一组完整的童年群像。

《异国和异国的人们》作为整部套曲的第一首，相当于序曲或前奏曲。舒缓有致，带有六度大跳的旋律与减七和弦构成"奇异"的感觉，似乎可见孩子瞥到遥远异国的惊异神情。中段的三度音程与低音旋律相互应和，如同一声轻轻的喟叹。

第二首《奇异的故事》由 A、B 两段组成。A 段具有相互应和的附点节奏，与惊叹、喊叫与指间偷窥等表情相映成趣，应答式的音调仿佛真的在讲述传奇。B 段平缓许多，音阶式旋律犹豫徘徊，与 A 段形成对比，多线条的织体似乎编织了更多的异事。

谱例 10-10（舒曼《童年情景》第二首《奇异的故事》A 段开始部分）：

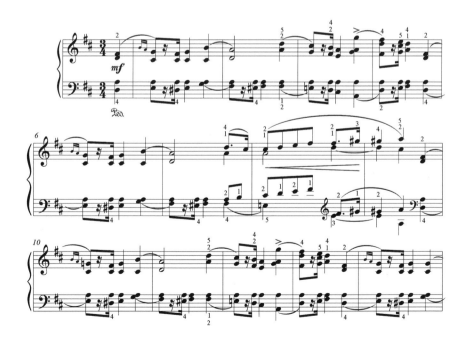

第三首《捉迷藏》同样分为两段：奔跑的 16 分音符与高低错落的重音和伴奏造成一种幽默效果，左右手的相互衔接刻画出了儿童你追我赶的情景；第二段延伸了前面的音型，但调式发生变化，之后音型也出现了相应的变化，但依然在描绘儿童捉迷藏的情景。

谱例 10-11（舒曼《童年情景》第三首《捉迷藏》第一段"奔跑"动机）：

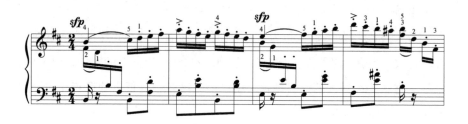

第四首《孩子的请求》是一首短短的小曲，大跳六度的音型与第一首乐曲有联系，结束在属七和弦的第七音上，余音袅袅，似乎还有未解答的疑惑。

谱例 10-12（舒曼《童年情景》第四首《孩子的请求》开始部分）：

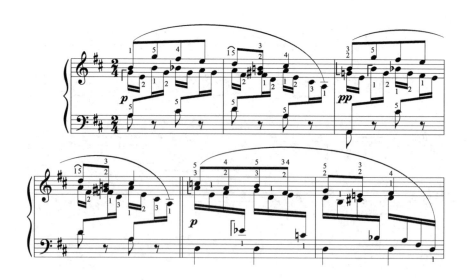

第五首《心满意足》承接前一首，上扬的旋律音型轮流在高低声部出现并融汇在一起。随着情绪递进，内部循环的切分节奏与渐趋宽广的旋律预示着完满的幸福来临，最后一个乐段的转调把满足感推向顶点。这是一首方寸之中见神奇的小品，使人想起舒曼那些大型钢琴套曲的奇特瞬间，例如《克莱斯勒偶记》中的段落。

谱例 10-13（舒曼《童年情景》第五首《心满意足》开始部分）：

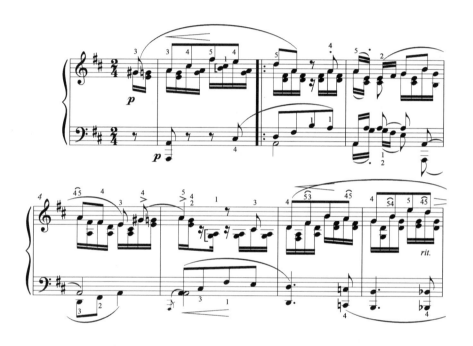

第六首的标题是《重要事件》。就力度与情绪来说，这一首无疑是套曲的高潮部分。辉煌的八度音、强行宣布的礼节感与一本正经的方整节奏，塑造出一场虚拟的阅兵仪式（是孩子眼中的"重要事件"）。

第七首《梦幻曲》毫无疑问是套曲中最知名的一首，它把一个乐思展衍为三个部分，如同一首分成三段的头韵诗，一唱三叹。乐曲的声部与调性分布精巧，不知不觉把我们带入梦乡。

第八首《壁炉旁》，通过略带半音的旋律音调与微微向上的起伏对比，表现了一幅温馨家庭的画面。

谱例 10-14（舒曼《童年情景》第六首《重要事件》开始部分）：

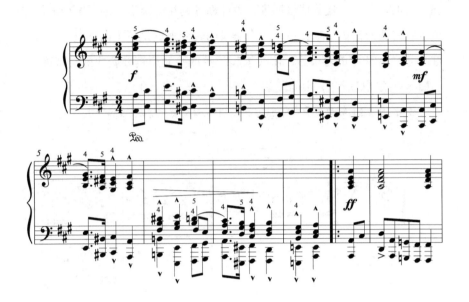

谱例 10-15（舒曼《童年情景》第七首《梦幻曲》开始部分）：

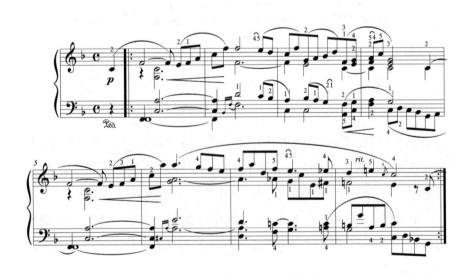

谱例 10-16（舒曼《童年情景》第八首《壁炉旁》开始部分）：

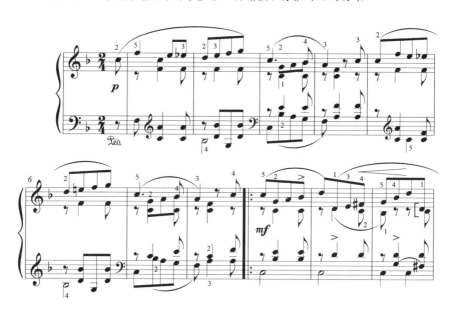

第九首《骑木马》是一首极具形象感的小品，作曲家用切分节奏和第三拍重音律动刻画了骑木马的儿童的形象。音乐在这里固执而诙谐地围绕着不平衡的切分节奏展开，依靠音高的转移造成动感，并在逐渐饱满高涨的声音中结束全曲。

谱例 10-17（舒曼《童年情景》第九首《骑木马》的切分音型）：

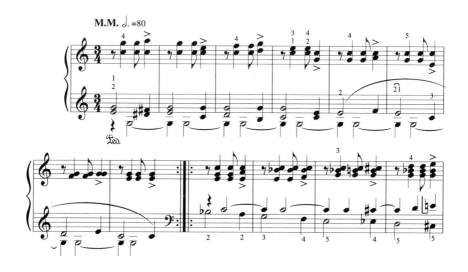

第十首《过分认真》由切分节奏与分解和弦织体构成，似乎在强调一种"严肃"的童稚表情，节奏的摇摆与分解和弦的爬行相结合，刻画了一种欲言又止的奇特表情。

谱例 10-18（舒曼《童年情景》第十首《过分认真》开始部分）：

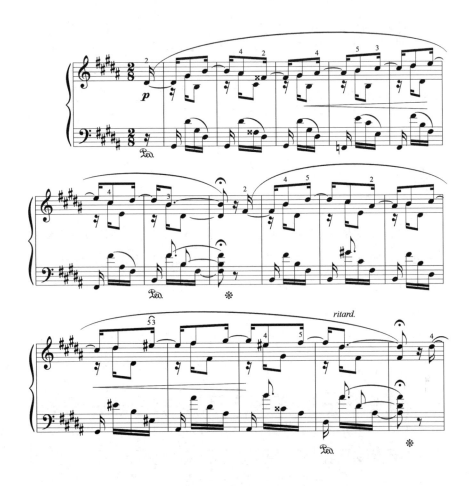

第十一首《惊吓》表现的并非鬼怪的惊吓，而是幽灵或窗帘带来的惊恐。这首作品在不同的速度之间切换，错位节奏的巧妙安排与音高位置的迅速移动使我们几乎能感到幻影的出现与消失，以及孩子惊恐的夸张表情。

谱例 10-19（舒曼《童年情景》第十一首《惊吓》开始部分）：

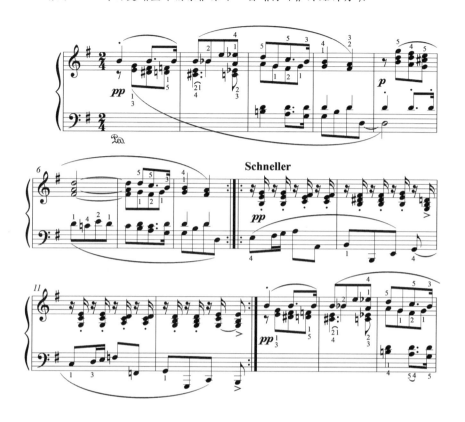

第十二首《入睡》是三段结构，其动机不断在左右手切换，造成一种类似自鸣钟的效果，节奏的循环呈现出一种律动感，中段的织体不变，但音乐趋于宁静并走向大调，这一首似乎才应该被称为《梦幻曲》。

第十三首《诗人的话》是套曲的最后一首曲子，展示了舒曼作为诗人的一面。类似合唱的织体与速度缓慢的音调表现出作曲家对美好童年的无限向往，中间的停顿表现了一种怅惘之情。中间段落恢复了流动感，类似华彩乐段的部分是诗人的吟诵。最后一段是首段的变化，基调类似，但更加依依不舍，留白更多，在逐渐下行的和弦中结束。

《童年情景》体现了舒曼钢琴音乐浓厚的诗意特征，也充分体现了浪漫主义音乐不拘一格而又精致灵动的风格，表面是在描绘童年景象，实际上是在缅怀作曲家心中带有奇异光彩的超然世界。

谱例 10-20（舒曼《童年情景》第十二首《入睡》A 段开始部分）：

谱例 10-21（舒曼《童年情景》第十三首《诗人的话》开始部分）：

三、钢琴音乐的民族化追寻：中国钢琴音乐

鸦片战争以后，西方的音乐文化陆续进入国人的视野。在令中国人眼花缭乱的西方乐器中，钢琴对人们音乐生活的影响是最大的。时至今日，无论在专业音乐领域还是社会等级考试中，钢琴热持续多年不减。

中国人创作的第一首钢琴作品是什么？关于这个问题并没有定论。较为确信且已编入教材的第一首中国钢琴曲是赵元任1915年创作的《和平进行曲》，当时这首小曲发表在《科学》杂志的创刊号上。《和平进行曲》是一首短小的作品，音乐积极、明朗、活泼，采用了欧洲传统的和声进行，这首小曲的技法与风格也代表了那个时期中国钢琴作品的共性。继赵元任之后，萧友梅创作了《夜曲》《哀悼进行曲》《新霓裳羽衣舞》，李荣寿创作了《锯大缸》，沈仰田创作了《钉缸》，李树化创作了《湖上春梦》《艺术运动》，唐学咏创作了《年颂》《怀母》。这些作品都是中国早期钢琴音乐的宝贵之作，虽然多数是模仿欧洲创作风格的习作，但已经开始了钢琴音乐的民族化探索。

20世纪30年代至40年代，中国钢琴音乐作品中出现了明显的民族化探索倾向。为这一趋势推波助澜的是俄罗斯作曲家、钢琴家齐尔品（即A.N.切列普宁［A.N. Tcherepnine］），他自幼受父亲的影响热爱民族音乐，成长为音乐家后游历各国，鼓励当地的青年作曲家重视民族音乐。来到中国后，齐尔品身体力行，联合萧友梅在当时的全国高等音乐专业院校——上海国立音专举办了"征求中国风味的钢琴曲"评奖活动。在这次活动中，涌现出的获奖作品有贺绿汀的《牧童短笛》和《摇篮曲》、老志诚的《牧童之乐》、陈田鹤的《序曲》、江定仙的《摇篮曲》等作品。这批带有鲜明的民族风格的钢琴作品的产生，让中国的作曲家们意识到了用钢琴演绎民族音乐语言的巨大潜力。齐尔品在国外公开演出了这些获奖曲目，还出版发行了一部分曲目，很好地传播了中国的音乐文化。刘雪庵的钢琴曲在这一时期也颇有影响，他创作了我国第一首钢琴奏鸣曲《C大调小奏鸣曲》、第一首根据琵琶古曲改编的钢琴曲《飞雁》、第一部钢琴组曲《中国组曲》。此外，作曲家江文也创作了钢琴作品《北京万华集》《小奏鸣曲》，体现出

他对中国传统文化和音乐语言的追求。

在20世纪40年代的中国钢琴曲创作中,丁善德的钢琴作品《春之旅》《钢琴奏鸣曲》《中国民歌主题变奏曲》和瞿维的钢琴曲《花鼓》最具代表性。丁善德的《春之旅》作于1945年,是包含《待曙》《舟中》《杨柳岸》《晓风之舞》四首小曲的钢琴组曲,作曲家将其在法国学到的作曲手法与我国的民族音乐元素进行了巧妙的融合,创造出富有独特个性的民族化钢琴语言。瞿维的《花鼓》用到了人们熟悉的安徽民歌《凤阳花鼓》和江苏民歌《茉莉花》,他还在钢琴上模仿了民间敲锣打鼓的节奏。这些创作手法在之后的钢琴作品中得到了广泛的运用。

中华人民共和国成立后,钢琴作品在数量和质量上都有了质的飞跃。据统计,1949—1966年间,正式出版的钢琴曲达360首以上。[1]这一时期的文艺政策要求音乐创作"群众化""民族化",推动了中国钢琴音乐民族化的进程。一些作品借鉴了新疆、广东、内蒙古、四川等地的民间音乐元素,较有代表性的有马思聪的《舞曲三首》、丁善德的《第一新疆舞曲》《第二新疆舞曲》和儿童钢琴曲《快乐的节日》、汪立三的《蓝花花》、桑桐的《内蒙古民歌主题小曲七首》、陈培勋的《广东音乐主题钢琴曲四首》、黄虎威的《巴蜀之画》,以及刘诗昆等人创作的《青年钢琴协奏曲》。在上述作品中,汪立三的《蓝花花》是一首构思巧妙、十分感人的钢琴小品,全曲的题材和音乐素材取自陕北同名民歌,采用了西方的变奏曲式。在每一次变奏时,作曲家通过改变钢琴的演奏技法、速度和力度来"讲述"蓝花花的遭遇,歌颂了蓝花花勇于抗争的精神。

在其他器乐的创作方面,"文革"十年是沉寂期,但钢琴这件乐器却在这一特殊的时期产生了新的作品。这一时期,出现了殷承宗等人改编的钢琴伴唱《红灯记》和钢琴协奏曲《黄河》。特别是后者,一经上演,便跻身于中国钢琴音乐史上的优秀作品之列。《黄河》钢琴协奏曲是集体智慧的结晶,它的创作团队由殷承宗、储望华、盛礼洪、刘庄等人组成,根据冼

[1] 参见魏廷格:《我国钢琴音乐创作的发展》,载《音乐研究》1983年第2期。

星海的《黄河大合唱》的音乐素材创作。原大合唱共八个乐章,钢琴协奏曲是四个乐章:第一乐章《黄河船夫曲》的音乐素材来自原大合唱的第一乐章,表现了船工在黄河上与自然环境搏斗;第二乐章《黄河颂》的音乐素材由原大合唱第二乐章的素材发展而来,在乐章结束的时候铜管奏出了《义勇军进行曲》的旋律;第三乐章《黄河愤》用到了原大合唱《黄水谣》和《黄河怨》的曲调;第四乐章《保卫黄河》以原大合唱同名的第八乐章的音乐为基础,插入了《国际歌》和《东方红》的曲调。虽然音乐素材大多来自冼星海的创作,但钢琴协奏曲《黄河》的改编无疑是成功的。聆听过这部作品的听众,都会被它气势磅礴、深情感人的音乐所吸引。至今,钢琴协奏曲《黄河》被殷承宗、孔祥东、周广仁、刘诗昆等各代钢琴家演奏并录音,成为家喻户晓、深入人心的一部中国钢琴作品。

　　改革开放以来的中国钢琴创作,继续着民族化之路。不同于以往对民间旋律音调的借鉴或是对民族乐器演奏技法的模仿,这一时期的作曲家对钢琴音乐民族化的理解更加深入。这一时期涌现出的钢琴作品,如汪立三的《东山魁夷画意》和《他山集》、刘敦南的钢琴协奏曲《山林》、陈怡的《钢琴协奏曲》和《多耶》、黄安伦的《c小调第二钢琴协奏曲》、陈其钢的《京剧瞬间》等,突破了传统的旋律和技法。这些钢琴音乐作品虽然没有运用具体的民族音乐元素,但我们却能从中感受到民族音乐的精髓和文化自信。

四、中国钢琴作品赏析

1. 江文也《乡土节令诗十二首》

　　作曲家一生的音乐创作,越到后期,往往越成熟越凝练,作曲家江文后期的钢琴曲创作便是这样。钢琴作品贯穿江文也各时期的音乐创作,其每个时期的作品显现出不同的风格。江文也1910年出生于中国台湾,青年时期求学、成名于日本,受到老师山田耕作和当时日本音乐界学习西方现代作曲技法潮流的影响。在他早期的钢琴曲《素描五首》《断章十六首》和

《北京万华集》中，我们可以感受到日本民族音乐的风格，及其对西方现代作曲技法的大胆运用。1938年，江文也回国，到北京工作和生活。他对祖国传统文化产生了浓厚的兴趣，创作的音乐无论是标题还是内容都体现了其对中国传统音乐的热爱。

《乡土节令诗十二首》是江文也后期的钢琴代表作品，创作于1950年。这首作品由十二首小曲组成：《元宵花灯》《阳春即事》《踏青》《初夏夜曲》《端午赛龙悼屈原》《瓜熟满园圃》《七夕银河》《秋天的田野沉醉在金黄谷穗里》《庆丰收》《晚秋夜曲》《家家户户做新衣》《春节跳狮》。从标题上可以看出，每首小曲都具有明确的语义性，描绘了一年四季的民俗和美景，展现出作曲家富于想象的浪漫主义情怀。这一特点在江文也早期、中期的音乐作品中便一直存在。在音调素材的选用上，这首作品借用了各地的民间音调，如第二首《阳春即事》用到了云南民歌《雨不洒花花不红》，第四首《初夏夜曲》根据琵琶曲《蜻蜓点水》改编而成，第十一首《家家户户做新衣》用到了民歌《锯大缸》的曲调。其他乐曲虽然没有明确的曲调来源，但音乐中无处不在的民族五声调式的使用、表现民族风格的和声写作手法、为了渲染热火朝天的节庆场面而模仿民间锣鼓的写作织体，使这首钢琴套曲极具乡土气息和生活情趣。但作曲家的探索并不止步于此，这首作品中的《初夏夜曲》《七夕银河》《秋天的田野沉醉在金黄谷穗里》《晚秋夜曲》充满了诗一般的意境。因此，这部钢琴套曲既具有粗犷的民间节庆气息，也具有丰富细腻的艺术想象力。

2. 汪立三《东山魁夷画意》

汪立三出生于四川的一个书香之家，自幼在美术、音乐、文学方面有着良好的熏陶。绘画是他一生的爱好，文学家中他最爱苏轼和李白，这使得他在人生的低谷期还能拥有积极乐观的心态。这些为汪立三成长为有才华的作曲家奠定了基础，也影响了他的音乐创作风格。

由于种种原因，汪立三创作的钢琴曲作品的数量并不是很多，但艺术质量都很高，显露出他非凡的创作才能。钢琴组曲《东山魁夷画意》作

谱例 10-22（汪立三《东山魁夷画意》引子）：

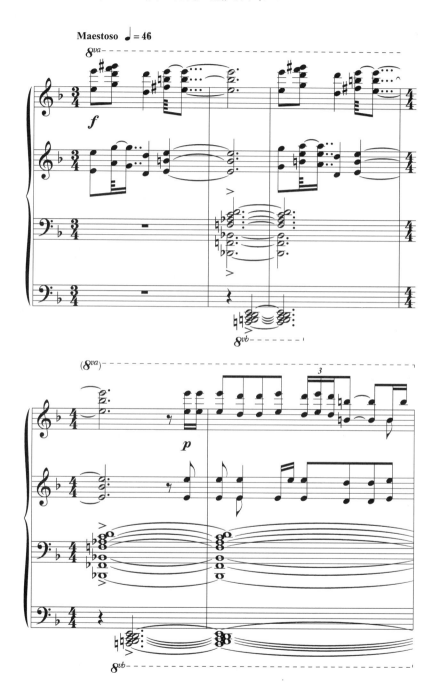

于1979年,当时日本画家东山魁夷在北京举办画展,汪立三因囊中羞涩无法现场观看,只能从《人民画报》上看到东山魁夷的画作。这些画作激发了汪立三的创作灵感,他从中选取了三幅画,谱写出三个乐章,分别是《冬花》《湖》和《涛声》。后来在北京录音时,一位文学编辑觉得这首作品缺乏明快的色彩,汪立三于是补写了《森林秋装》,从而完成了这部钢琴组曲。

在音乐上,作曲家在每首乐曲中都使用了日本的都节调式,使乐曲具有日本音乐的风格。与此同时,作曲家也运用了多种西方现代技术手段来进行创作。在每首小曲的前面,作曲家发挥了其文学上的特长,题写出一首小诗。如第四乐章《涛声》歌颂了高僧鉴真不畏惊涛骇浪、路途艰险,东渡日本传播佛法。作曲家写道:"古老的唐招提寺啊,我遥想,一苇远航者的精诚,似闻天风海浪,化入暮鼓晨钟。"汪立三选用了中国佛教音乐的曲调来表现鉴真,用西方的音块技术来表现寺院的钟声。这首作品完成后,汪立三将其寄给了东山魁夷,得到画家的高度赞扬。

3. 王建中《百鸟朝凤》

关于作曲家王建中的钢琴曲创作,魏廷格教授的评价一语中的:"王建中是我国为数不多的几乎只写作钢琴曲而又有显著成就的作曲家之一。在他的创作成就当中,他的钢琴改编曲,在中国钢琴曲创作史上,尤有特殊地位。以至于当我们谈到最成功、最有代表性的中国钢琴曲时,必定要谈及王建中的钢琴改编曲。"[1]

在王建中的钢琴作品中,有根据中国民歌、戏曲编创的,也有根据民间器乐曲编创的,《百鸟朝凤》属于后者,它的音乐素材来自同名唢呐曲。钢琴和唢呐属于不同文化背景下的乐器,唢呐特有的音色和演奏技法很适宜表现大自然中百鸟争鸣的喧闹景象,王建中以其高超的作曲水平将其编创成了很适合钢琴演奏的乐曲。

[1] 魏廷格:《论王建中的钢琴改编曲》,载《中国音乐学》1999年第2期。

谱例 10-23（王建中《百鸟朝凤》第 29—52 小节）：

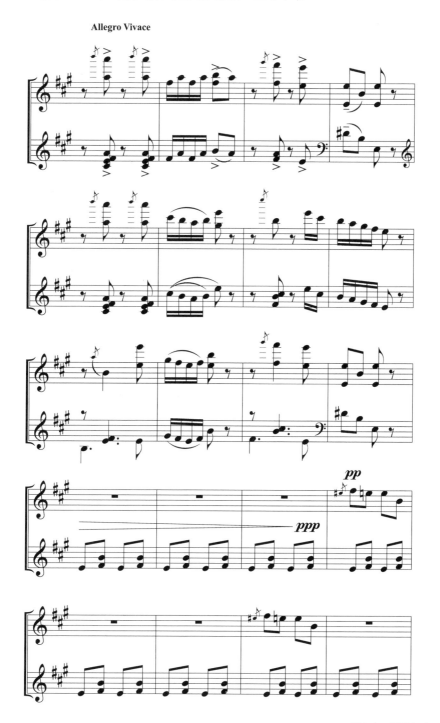

钢琴曲《百鸟朝凤》既不是我国传统的多段连缀式曲体，也不是纯粹的西方的回旋曲式，而是取其精华，创造性地将二者融为一体。一开始出现的音乐主题在全曲中出现了三次，作为主部。在主部之间的连接部分，钢琴形象地模仿了不同鸟的鸣叫声。

传统意义上的和声、和弦的运用，在这首作品中重在色彩性的渲染，功能性不再是主要的，如作品中出现的大量四、五度叠置和弦以及二度音程的装饰音便是如此。

4. 陈怡《多耶》

改革开放之后，在令人眼花缭乱的西方现代作曲技术的影响下，中国的青年作曲家们开始了新的作曲实验，引领了音乐界的新风尚。在钢琴创作领域，美籍华裔作曲家陈怡的《多耶》无疑是这一时期代表性的钢琴曲。这首作品的听觉感受颠覆了以往的钢琴曲带给人们的传统审美体验，给人以新奇感。陈怡出生于中国广州，1983年毕业于中央音乐学院作曲专业，获学士学位，1986年成为中央音乐学院首位女硕士，同年赴美国哥伦比亚大学深造。《多耶》作于1981年，1985年获全国第四届音乐作品比赛一等奖，1994年入围国际钢琴比赛曲目，彰显了中国钢琴音乐的魅力。

《多耶》运用了多种民族音乐元素。陈怡曾去广西采风，当地的歌舞"多耶"给她留下了深刻的印象，成为这首作品的灵感来源和音调素材。不过，"多耶"的素材并不是单一地发展，陈怡在作曲中也融入了京剧音乐的元素。她在考入中央音乐学院之前，在家乡的京剧团拉了八年的小提琴，因此，她对京剧音乐元素的运用十分自然巧妙。此外，我国传统锣鼓乐曲

谱例 10-24（陈怡《多耶》开始部分）：

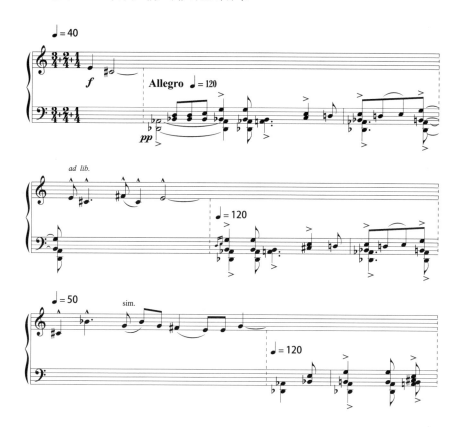

牌中的"鱼合八"等数列节奏也被运用在作品中。然而，我们在聆听这部作品时并不能够十分清晰地感受到上述这些元素，原因是作曲家将多种西方现代作曲技术与中国民族音乐元素进行了有机的结合，比如使用了复合节拍、复合和弦、多调性、拼贴手法以及频繁的速度与节拍变换等。可以说，《多耶》的音乐风格既传统又现代，既民族又国际，它的成功让我们看到了中国钢琴音乐走向世界的希望。

第十一章
歌剧

一、西方歌剧概述

歌剧艺术产生于 17 世纪,在 19 世纪末电影出现之前,歌剧是西方舞台上最流行的艺术体裁,种类繁多,多姿多彩,既有布景豪华的大片——正歌剧或大歌剧,也有插科打诨的喜剧精品——喜歌剧、谐歌剧,还有幽默滑稽的短片——幕间剧,等等。如同电影一样,歌剧也制造了无数的舞台明星以及幕后八卦。

虽然歌剧来自宫廷,但它却很快步入民间。歌剧真正的繁荣和普及,是在它成为大众艺术之后。在十八九世纪的欧洲大部分国家,歌剧是风行大街小巷,从国王、公爵到贩夫走卒都会哼唱的流行艺术,制造了数不清的时代话题,甚至引发过政治争端和轰动一时的情感事件。

歌剧的诞生,在某种层面上源于一种误读,一种对古希腊戏剧的想象性理解,之后却产生了一连串美妙的、意料之外的结果,像极了它的晚辈——电影。1895 年电影诞生之际,没有人能够预知它会变成今天这样。在电影诞生后的二三十年里,人们认为电影与马戏、魔术一样,只是一种微不足道的大众玩意,类似于万花筒、走马灯。艺术就像孩子,在初生之时无人能预料后来的事情。

歌剧的诞生与文艺复兴密不可分,它源于文艺复兴这场天翻地覆的文化运动,开创了崭新的音乐时代。自 14 世纪开始,意大利兴起了对古希腊罗马文化的疯狂迷恋,人们对古代事物产生了极大的兴趣,这种热潮促进

了文化与艺术的全面革新。在这个过程中，佛罗伦萨逐渐成为文艺复兴运动最重要的中心，它既孕育了但丁和彼得拉克这样的人文主义者，也是艺术大师达·芬奇和米开朗琪罗的故乡，歌剧就诞生于此。

16世纪末，佛罗伦萨贵族乔凡尼·德巴尔第（Giovanni de'Bardi）门下有一个探讨希腊文化与思想的文人社团，史称"卡梅拉塔"。他们带着复兴古希腊戏剧的热情，也出于对当时复调音乐的不满，专心致力于重现古希腊戏剧的辉煌。社团成员一致认为，音乐在古希腊戏剧中占有极为重要的地位，并且常常贯穿整部剧作。古希腊戏剧的文本以及雕塑虽仍然流传于世，但其中的音乐却早已无迹可寻。他们深知，音乐可以烘托剧情、感动观众，以人声吟咏诗歌，以乐音唤起情感。在这种音乐戏剧中，教会的复调音乐难有用武之地，必须重新创作配合诗歌内容的乐音旋律，以表现剧情的发展，表达其中蕴含的情感。这正是歌剧诞生的契机。

1597年，诗人奥塔维奥·里努契尼（Ottavio Rinuccini）与宫廷音乐家雅各布·佩里（Jacopo Peri）以主调音乐织体合作创作了一部音乐戏剧《达芙妮》。此剧描写了希腊神话中太阳神阿波罗与河神之女达芙妮的爱情传说，但此剧乐谱早已遗失不见。1600年，恰逢佛罗伦萨美第奇家族的玛丽·德·美第奇嫁给法国国王亨利四世，为庆贺这场婚礼，作曲家佩里、朱利奥·卡契尼（Giulio Caccini）与诗人里努契尼合作创作了一部音乐戏剧《尤丽狄茜》，因曲谱留存下来，被视为第一部歌剧。

1. 歌剧的"误会"

汉语"歌剧"一词译自意大利语"Opera"，这个译名难称准确，却堪称经典。原因在于，"Opera"一词中并未含"歌曲"或"戏剧"之意，然而歌剧诞生之初，究竟应该如何称呼这种非同一般的戏剧，却是颇费了一番思量，最后干脆用"作品"（英语Opus）来称呼它。Opus在意大利语中即"Opera"，被我们译为"歌剧"，既可以说是一种借题发挥，又可看作神来之笔。

问题在于，从一开始，"歌剧"就是一个含糊其词的称呼。在佩里、卡

契尼那里,这个"作品"的核心之义,是指一种依照诗歌内容变化的歌唱,他们笃信希腊悲剧就是这种样式,而且初演之时几乎就只有一架古钢琴以及几把弦乐器和木管乐器来伴奏,当然也就没有什么咏叹调、宣叙调之类的段落。

这个前无古人的"Opera"不是配乐诗歌朗诵,也不是我们熟知的"广播剧"。"Opera"有个极为显著的特征,即它的音乐要素十分突出,绝非一般意义上的戏剧,那么问题就来了,此"作品"究竟是以诗歌为主,还是以音乐为主?《尤丽狄茜》显然是诗歌第一,音乐第二。那它是否属于"歌剧"?

英国著名音乐学家约瑟夫·科尔曼(Joseph Kerman)坚持认为:"歌剧是一种具有自己的表现范围、自己的内在统一性、自己的审美魅力的艺术形式。作为一种戏剧类型,它的本质存在无论在细节上还是在整体上都是由音乐的表达所决定。"[1] 然而,关于何谓歌剧,科尔曼也承认,"每代人都重新提出假定和理想,重新引发争端"[2]。这样看来,如果歌剧依然存在,那么关于它自身究竟是何物的问题会始终争论下去。

2. 高雅的"误会"

对歌剧的第二个误解,是认为歌剧始终是高雅艺术。其实,歌剧自诞生至今,经历了一个由雅到俗再回到雅的过程。歌剧诞生于贵族文化阶层,那些精通古希腊戏剧的文人雅士无不来自贵族,雅好古希腊罗马艺术。早期歌剧的观众是当时的贵族精英,他们精通诗歌、戏剧,甚至还能娴熟地演奏某类乐器或放声歌唱。他们也熟知古希腊罗马神话,能领会其中蕴含的微言大义,极有兴致观看作曲家和戏剧家融合了众多的要素所创作的作品。

令人意外的是,歌剧迅速成为近代西方文化中最为大众化的娱乐形式。歌剧演员的美妙歌喉、精美服饰以及舞台上的新奇布景,吸引了社

[1] 约瑟夫·科尔曼:《作为戏剧的歌剧》,杨燕迪译,上海音乐学院出版社2008年版,第13页。
[2] 同上书,第4页。

会大众的注意力；歌剧的主调旋律音乐简单朴素，如民歌一般，即便略有复杂，也不像教会的复调音乐那样晦涩、艰深。这种声色俱全的娱乐尤为吸引威尼斯、那不勒斯等地的富商巨贾以及大量中产阶级人士。1637 年，威尼斯建成第一家歌剧院，买票皆可进场。至此，歌剧成为史上最早的大众娱乐形式之一。像电影一样，票房成为一部歌剧成功与否的标志，新老歌剧的更迭极为迅速。17 世纪是歌剧量产最多的时代，作曲家需要尽快完成歌剧的创作，以填补歌剧院的档期。此时一部新作隆重上演后，只要它还能够继续吸引观众，创造利润，那么这部歌剧就会不断重演，直到最后无人问津，退出舞台，就如同现代的音乐剧一样。在这方面虽有个别极为成功的例子，但大多数歌剧作品很快湮没在历史之中。

电影诞生之前，歌剧是最平民化、最世俗化的大众艺术，几乎人人都会唱上两句。正所谓人们在教堂遇见上帝，在歌剧院遇见众生。然而在今天，看歌剧却几乎成为一种奢侈消费。高昂的票价，以及动辄 3 小时以上的演出时间，将大多数人拒之门外。随着时代的变化，过去人们耳熟能详的神话、传说以及文学故事，如今却变得陌生，而对不同时期的音乐和演唱风格的理解，也需要具备一定的专业知识。就这样，歌剧从曾经的大众艺术回归为所谓的高雅艺术。

3. "误打误撞"的创造

歌剧的诞生是"误打误撞"的创造，是指人们当初并未有意创造一种新事物，却无意中导致新事物的萌芽。歌剧的诞生，源于文艺复兴时期文人雅士复兴古希腊艺术的初衷，却误打误撞地创造出全新形式的艺术，这一点值得我们深思。

歌剧蕴藏着一个有趣的矛盾，即它是以音乐为主还是以戏剧、诗歌为主，是以情节为主还是以抒情为主，是要讲述一个完整的故事还是要借事抒情……这个矛盾含混不清，却成为歌剧发展的契机与动力。

作为一门综合艺术，如何在音乐与戏剧两者中取得平衡，始终是歌剧

创作的核心问题。莫扎特是西方音乐史上最伟大的歌剧作曲家，他认为音乐无疑是最重要的，即便是糟糕的剧情或歌词，只要音乐足够精彩，就可以一俊遮百丑。他在歌剧中常常赋予某些荒唐角色以优美的唱段与音乐，例如《费加罗的婚礼》中鲁莽的凯鲁比诺，《唐璜》中善恶参半的唐璜人物；而音乐家瓦格纳对歌剧的理解却与莫扎特截然相反，但这并不妨碍瓦格纳成为一位杰出的歌剧改革者。在关于歌剧的论争中，孰对孰错并不重要。重要的是，不同的作曲家从自身对歌剧的理解出发，把对歌剧的美学理解化为创作的灵感与动力，推动了歌剧的发展演变。

在歌剧历史上，真正成为后来歌剧创作圭臬的，应该是 1607 年意大利作曲家克劳迪奥·蒙特威尔第（Claudio Monteverdi）创作的歌剧《奥菲欧》。在《奥菲欧》中，蒙特威尔第力图把各种戏剧、舞台、造型要素融为一体，并由音乐统领整个作品，使之成为大规模的音乐舞台戏剧艺术。在西方音乐史上，作曲家蒙特威尔第与贝多芬一样重要。他们都跨越两个不同的时代，前者历经文艺复兴与巴洛克时期，后者则跨越古典主义与浪漫主义时期。蒙特威尔第是文艺复兴时期的牧歌创作大师，而他一生的后半段，却开辟了巴洛克歌剧创作的新天地。

如前所述，歌剧成为西方音乐史上第一个市场化的音乐门类，并风靡欧洲各个国家。自 17 世纪下半叶开始，直至 19 世纪末，欧洲各个国家的歌剧院几乎都被意大利人把持，他们几乎占据了一切与歌剧有关的显要位置。亨德尔、莫扎特都曾创作意大利语歌剧，是意大利歌剧传统中最有代表性的作曲家，虽然他们并非意大利人，但他们的歌剧音乐语汇是地道的意大利风格。我们今日乐谱上的表情速度用语几乎都是意大利文，一个重要原因就是意大利有着影响深广的数百年歌剧传统，歌剧一度成为意大利最大宗的"文化出口产品"，意大利歌剧也一度几乎成为歌剧的同义语。

在西方音乐史上，歌剧的重要影响主要体现在以下两点：第一，歌剧的旋律加伴奏，也即旋律高音声部和通奏低音的记谱方式开辟了欧洲音乐的主调音乐时代。至此，西方音乐从多声部的复调音乐时代走向旋律加伴

奏的主调音乐时代。这是西方音乐的重大变化，从这时起，音乐不再只是表达神圣信仰、装点教堂的附属物，而是日益成为人们日常生活的一部分。第二，歌剧中的序曲、幕间曲、过场曲等，逐渐成为其后古典音乐时代器乐作品体裁的源泉，孕育了古典音乐。歌剧的诞生，可以说是一次误打误撞的艺术实验，人们对古希腊罗马戏剧、音乐传统的"创造性误读"，全然改变了西方音乐的发展路径。

二、光辉与沉醉：西方歌剧作品

1. 莫扎特《费加罗的婚礼》

如果我们一生只能听一部歌剧，莫扎特《费加罗的婚礼》无疑是首选。这部歌剧既是走进歌剧世界的最佳入口，也是深入理解西方古典音乐世界的出发点。这部歌剧之所以能吸引芸芸大众，是因为它充满了巧合、冲突与误会，还表现了虚伪、欺骗和势利，故事性、幽默感和戏剧冲突十足；另一方面，它又具有极为精妙的音乐与生动的人物形象，达到了戏剧性和音乐要素之间的微妙平衡。

莫扎特宛若儿童般纯真，他的大多数器乐作品都十分清晰流畅、纯真自然，但他的歌剧却显露出对人类生存状况的深刻理解。他的音乐直达人物的内心世界，揭示出复杂多变的微妙人性。正如英国著名歌剧史学家大卫·凯恩斯（David Cairns）所说，在歌剧历史上，"这是第一次，音乐找到了将人与人之间的相互影响具体化的手段，找到了完整表现人类群体，即仆人和主人的情感、激情、思想的方法，当他们起来回答生活的问话时，每个人都说着富有个性的语言，每个人都活在一个真实的世界里，这个世界令人陶醉，它似曾相识、真诚友善，却又充满了危机"[1]。

《费加罗的婚礼》讲述了第三等级的平民费加罗与觊觎其未婚妻苏珊娜

[1] 大卫·凯恩斯：《莫扎特和他的歌剧》，谢瑛华译，上海三联书店2012年版，第124页。

美貌的阿玛维瓦伯爵之间的斗法，最后费加罗凭借聪明才智取胜。在莫扎特的 17 部歌剧之中，这部意大利喜歌剧体裁的作品最具代表性，当时就以其音乐的精妙与剧情的激进，成为 18 世纪启蒙时期最为耀眼的明珠。

这部歌剧首演于 1786 年 5 月 1 日，地点是维也纳歌剧院，奥地利皇帝约瑟夫二世观看了这次演出。此次演出大获成功，据当事人回忆，剧院里挤满了观众，人们被这部歌剧精妙的音乐与幽默的喜剧桥段深深打动，第三幕中伯爵夫人罗西娜与苏珊娜的小二重唱竟然演唱了三次，还有好些地方也被反复要求多次演唱，观众的热情使得演出迟迟不能结束，以至于现场的约瑟夫二世皇帝下了一道禁令——"不得再来一遍"。现场饰演音乐教师巴西里奥的爱尔兰男高音歌唱家迈克尔·凯利（Michael Kelly）事后回忆，现场观众极为狂热，全体演员与乐队成员也都激动万分，莫扎特神采飞扬，如此巨大的成功出乎他的意料。

开端的序曲显示了剧作欢快的氛围，疾走如飞的弦乐音流产生了瞬息万变的节奏，木管组的接续段落延续了音乐的冲劲，随处可见的动机与旋律的插入使听众提前体会到剧中人的内心活动。这首著名的歌剧序曲有着交响化的音响和活力四射的风格，在音乐会上经常被单独演奏。

谱例 11-1（莫扎特《费加罗的婚礼》序曲主部主题 1）：

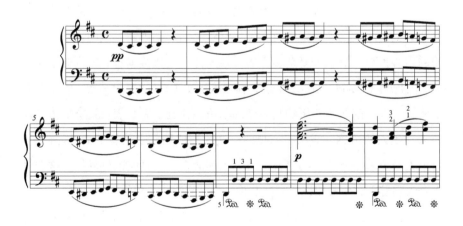

《费加罗的婚礼》中，随处可见极为美妙的歌唱段落与巧妙的场景转换。第三幕中，伯爵夫人看穿了伯爵的虚伪与好色，为自身的境况伤心，

谱例 11-2（莫扎特《费加罗的婚礼》序曲主部主题 2）：

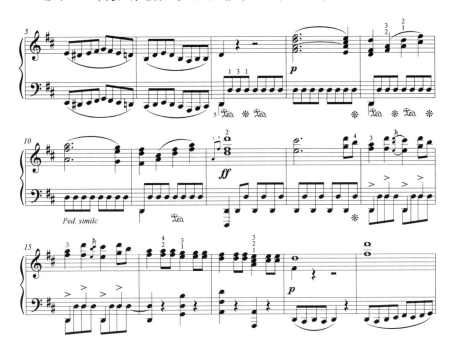

之后陷入对往昔美好时光的回忆中，而在回忆中她忽然领悟到需要用计重新夺回丈夫的爱。咏叹调《何处寻觅那美妙时光》淋漓尽致地展现了伯爵夫人追忆、惋惜、醒悟与激昂的全过程。

谱例 11-3（莫扎特《费加罗的婚礼》之《何处寻觅那美妙时光》开始部分）：

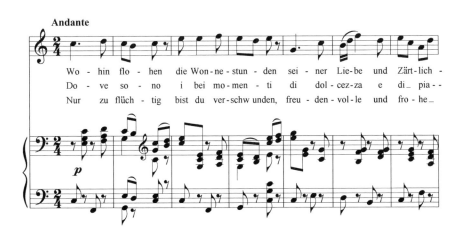

《费加罗的婚礼》中的重唱段落充分体现了莫扎特卓越的创作才能。比如第三幕结尾时的六重唱，表现了从伯爵到仆役，都不由自主地坠入了激情的旋涡，每个人物都展现出独特的个性与欲求。在这幕终场的重唱中，众多角色互相指责，纠缠不休，音乐从三重唱演变成四重唱、五重唱和六重唱，全剧在愈来愈快的节奏和律动中进入高潮。与之相对比，此前几乎所有的同类歌剧看上去如同呆板的木偶戏。莫扎特运用精妙的音乐，表现了这段复杂剧情中每个人物的不同性格，并且使之与每个戏剧行为完美匹配，令人叹为观止。

谱例 11-4（莫扎特《费加罗的婚礼》"情敌"二重唱）：

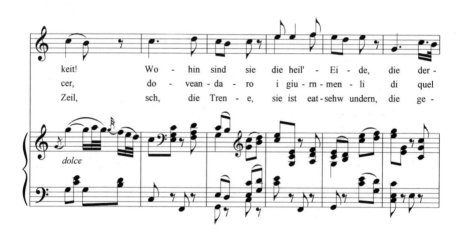

谱例 11-5（莫扎特《费加罗的婚礼》"座椅"三重唱）：

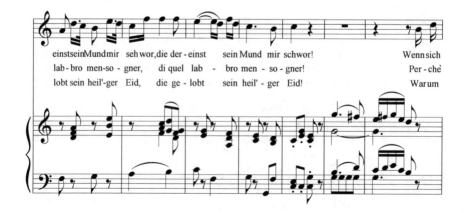

如果一生只能看一个人的歌剧，那就选择莫扎特吧！如果只能看一部歌剧，那就选择他的《费加罗的婚礼》吧！

2. 瓦格纳《特里斯坦与伊索尔德》

瓦格纳是西方音乐史上的巨匠，集浪漫主义音乐之大成，而且涉猎文学创作，沉醉于哲学，还设计了歌剧院。他自己曾在日记中写道："能否得出我是一个独一无二的人的结论，这是个问题。因为从来没有一个人如我这般，既是诗人又是音乐家；如若审视我的成长过程，则无法期待此种可能性还会发生在其他人身上。"[1]不过他首先是一位大作曲家。瓦格纳一生创作了10部歌剧，涉及19世纪浪漫主义歌剧的几乎所有主题——神话、宗教、革命、政治、传奇等等，其中最能代表其歌剧成就的是《特里斯坦与伊索尔德》。

《特里斯坦与伊索尔德》的灵感来自瓦格纳的一次刻骨铭心的婚外恋。1854年，流亡瑞士的瓦格纳正在苏黎世湖畔的一座别墅酝酿创作《齐格弗里德》，他与其富有的赞助人奥托·魏森冬克住在一起，而此时他却与赞助人的妻子坠入爱河。"这种新的恋爱关系，在叔本华的哲学印记中，充满一种被高度风格化的断念激情与听天由命的激情。尤其他正创作的《特里斯坦与伊索尔德》的艺术形象的一个审美影子，与其说是这段恋爱经历的典范，毋宁说是它的余象。"[2]1857年，他着手《特里斯坦与伊索尔德》的创作，但此时他所说的幸福爱情已从美梦转变为一场悲剧性的精神恋爱，这场婚外恋导致他与发妻明娜的感情破裂，瓦格纳精神几近崩溃，就是在这样的情形之下，作曲家创作了这部乐剧。

《特里斯坦与伊索尔德》的音乐灵感，来自瓦格纳根据魏森冬克夫人的诗歌创作的五首歌曲——《天使》《静止》《在温室里》《痛苦》《梦》，作曲家把它们献给了她，因此这几首歌曲又被称为《魏森冬克之歌》。《特里斯

[1] 布莱恩·马吉：《瓦格纳与哲学》，郭建英、张纯译，中国友谊出版公司2018年版，第23页。
[2] 狄特·波希迈耶尔：《理查德·瓦格纳：作品—生平—时代》，赵蕾莲译，黑龙江教育出版社2015年版，第242页。

谱例 11-6（瓦格纳《特里斯坦与伊索尔德》序曲开始部分）：

坦与伊索尔德》第二幕的爱情场面取自《梦》，第三幕开端引子的素材取自《在温室里》。由于这一场不为世俗所容的婚外恋，瓦格纳与妻子感情破裂，他离开苏黎世，前往意大利威尼斯。《特里斯坦与伊索尔德》的第二幕与第三幕，分别完成于意大利威尼斯与瑞士琉森。

 这部歌剧的情节来自一个中世纪传奇。骑士特里斯坦在战斗中杀死了莫洛尔德——伊索尔德的未婚夫，同时身受重伤。伊索尔德治愈了特里斯坦，之后特里斯坦护送伊索尔德回国，与马克国王成婚。回程中伊索尔德得知特里斯坦杀死了自己的未婚夫，在欲毒死特里斯坦时却被侍女用爱情迷药代替了毒药，两人之间遂产生了无法抑制的爱情。二人本相约花园以死殉情，后马克国王闯入，特里斯坦故意决斗受伤，最后死于伊索尔德怀中。

 受到叔本华哲学的影响，瓦格纳把焦点集中于剧情和人物的内心世界，把浪漫主义音乐语汇推至极点，从而创作了一部表现情爱心理体验的奇异歌剧。在叔本华看来，所有的艺术门类中音乐最为独特，它揭示的是世界最内在的本质，道出的是生命最深层的真理。叔本华认为，音乐就其深度及对心灵的影响之强烈而言，远远超过其他艺术门类。这部庞大的心理歌

剧,"是在叔本华意义上的一种形而上的认知过程的代码,而且,它同时也是一种综合的、心理学的过程的缩写"[1]。瓦格纳全面调用了各种音乐与戏剧元素,以无所不在的交响性音乐语言创作了这部"综合艺术品"。

瓦格纳这部歌剧的核心,在于表现一种独特的人类爱欲,因此几乎完全摈弃了无用的外部动作,为音乐的铺展提供了广阔的天地。在歌剧中,音乐弥漫在一切情境中,成为表现人物情感状态的首要元素。瓦格纳把这部歌剧的音乐核心,浓缩为一个被称为"特里斯坦和弦"的乐音结构。这个由 fa、si、#re、#sol 构成的和弦,具有独特的张力和音响,成为剧中人物爱欲和复杂内心世界的绝妙写照。通过这样的音乐,瓦格纳把抽象的情欲化为听觉直观中的具体音响。剧中每幕开端的乐思具有浓郁的象征意味,如启幕时清唱的水手之歌、第二幕马克国王狩猎的号角声,以及最后一幕牧人的笛声都是如此。全剧开端的前奏曲和中间近 40 分钟的"爱情"二重唱,无论在思想情感的表现深度还是音乐语言的密集度上,都达到了极致。

谱例 11-7(瓦格纳《特里斯坦与伊索尔德》中的"特里斯坦和弦"):

谱例 11-8(瓦格纳《特里斯坦与伊索尔德》中的"爱情"动机):

[1] 狄特·波希迈耶尔:《理查德·瓦格纳:作品—生平—时代》,赵蕾莲译,第 249 页。

瓦格纳的歌剧理想，是要创造出一种"综合艺术品"，音乐、诗歌、戏剧、舞蹈乃至建筑都融汇交织在一起，由此生成一种崭新的"未来艺术"。《特里斯坦与伊索尔德》这部乐剧正是这种理想的体现。

三、自西徂东、土洋结合：歌剧的中国化之路

歌剧作为一种综合性艺术，诞生于欧洲，产生了众多令人赞叹的经典作品。提起西方歌剧，我们经常会想到豪华的布景、动情的歌唱以及剧中男女主人公的爱情故事。

1945年延安鲁迅艺术文学院（简称"鲁艺"）集体创作的《白毛女》被誉为中国第一部民族新歌剧，但实际上，中国作曲家们在《白毛女》之前就已经开始了对歌剧艺术的探索。20世纪20年代，黎锦晖为推广国语、宣扬"真善美"的思想，编创出一系列儿童歌舞剧。这些供小朋友们表演的儿童歌舞剧已经有了人物、剧情、歌舞表演以及舞台布景和服装道具，孕育着中国歌剧艺术的因子。而从黎锦晖的第一部儿童歌曲剧《麻雀与小孩》到最后一部《小小画家》，也体现了他音乐创作日趋成熟的变化轨迹。《麻雀与小孩》的音乐全部来自各地的民间乐曲，如京剧曲牌《银绞丝》、传统歌曲《苏武牧羊》、湖南民歌《嗤嗤令》，而到了《小小画家》，基本上都是黎锦晖自己创作的音乐。

继黎锦晖之后，20世纪30年代前后，中国歌剧在动荡的社会背景下得到初步发展。作曲家阎述诗在1927—1934年陆续创作出《高山流水》《梦里桃源》《疯人泪》《孤岛钟声》《忆江边》《风雨之夜》等作品，为刚刚踏上征途的中国歌剧做出了重要贡献。

20世纪30—40年代，聂耳、张曙、张昊、陈田鹤、冼星海、钱仁康、郑志声等作曲家继续在歌剧的中国化之路上进行探索，创作出一些不错的作品，如当时诞生于上海的三部歌剧——张曙作曲的《王昭君》、聂耳作曲的《扬子江暴风雨》、陈歌辛作曲的《西施》。在这一时期，影响最大、

艺术成就最高的一部歌剧当数张权、莫桂新主演的《秋子》。《秋子》是陈定编剧，藏云远和李嘉作词、黄源洛作曲的两幕歌剧，它的剧情来源于一则真实的故事，讲述的是一对新婚不久的日本夫妇宫毅与秋子因为日本的侵华战争被迫分离，宫毅被抓去当兵，秋子则被骗至军营当了军妓，二人随军来到中国扬州，相遇后既惊喜又悲愤，种种复杂心情交织在一起，得知彼此的遭遇后，这对年轻人面对无力抗争的现实，选择了自杀这一悲剧性的结局。这部歌剧所反映的中日两国人民共同的反战思想以及对西方歌剧艺术形式的大胆借鉴，在当时的文化界引起了巨大反响，国内外报刊对《秋子》的演出给予了高度评价。这一时期新疆地区也出现了歌剧作品，如《艾里甫与赛乃姆》《牧羊姑娘》《喀尔卡曼与玛莫尔》《阿斯莉娅》等，它们同为我国早期歌剧创作的宝贵尝试。

与此同时，在陕甘宁边区，为了反映当时的战争生活，响应政府号召，密切联系群众，延安鲁艺的师生们借用北方农村有着深厚群众基础的秧歌这一艺术形式，编创了具有一定情节的小型歌舞，掀起了风靡边区的"新秧歌运动"。"新秧歌剧"里的人物与情节大多反映了当时边区老百姓关心的事情，音乐就地取材，吸收了陕北地区的民歌、戏曲和歌舞。第一部秧歌剧《兄妹开荒》自首演开始，便受到了人们的热烈欢迎，剧中兄妹的扮演者王大化和李波在当时成为人们的偶像。这出短小秧歌剧中的代表性唱段《雄鸡高声叫》《向劳动英雄们看齐》至今人们耳熟能详。此后，陆续出现的秧歌剧如《夫妻识字》《减租会》《牛永贵负伤》《周子山》等，都沿袭着《兄妹开荒》的艺术模式，成为当时边区宣传党的文艺思想的利器。女作曲家黄准在少年时期奔赴延安鲁艺学习，参加了秧歌队的演出。据她回忆，只要听到秧歌剧上演的消息，十里八村的老百姓都会纷纷赶来，田间地头、树上屋顶全都挤满了人，大家看得津津有味。这些创作为1945年歌剧《白毛女》的诞生做了艺术上的积累。与《白毛女》同时期的歌剧作品还有《刘胡兰》《赤叶河》《王秀鸾》等，它们的题材与音乐特点与《白毛女》有许多共性。

1949年中华人民共和国成立，给人们带来了和平安定的生活环境，作

曲家们的心情是喜悦的，创作态度是积极的，全国筹建了多个歌剧演出团体，为歌剧创作营造了优良的环境。1949—1966年间，中国歌剧迎来了第一次创作高潮，产生了《小二黑结婚》《洪湖赤卫队》《江姐》《草原之歌》《刘三姐》《红珊瑚》《红霞》《望夫云》等多部优秀作品。在这些作品中，《洪湖赤卫队》和《江姐》的艺术成就最高，影响最大。而歌剧《小二黑结婚》是较有新意的一部作品，表现了民兵队长小二黑和小芹的爱情故事，这在同时代的歌剧题材中是不多见的，其中传唱很广的唱段如小芹演唱的《清粼粼的水来蓝格莹莹的天》，细致入微地刻画了小芹在河边洗衣服时对心上人小二黑的期盼心情。

第二次歌剧创作的高潮期是在改革开放后，西方新的音乐观念和技法纷纷传入我国，引起了作曲家们的兴趣。这一时期的歌剧创作在题材、样式、音乐观念和技术上都有了大胆的创新，与之前的歌剧作品明显不同。这一时期代表性的歌剧作品有《护花神》《原野》《伤逝》《芳草心》等。世纪之交的中国歌剧创作产生了许多优秀的作品，各地歌剧团体陆续上演了《马可波罗》《楚霸王》《孙武》《苍原》《党的女儿》《不屈的灵魂》等。

近十几年的歌剧创作，得到国家文艺政策的大力支持，数量急剧增长，作曲家、编剧、导演等都在努力创作出观众爱看且耐看的好作品。随之也出现了一些问题，比如歌剧作品数量多，但演完之后就销声匿迹了。再比如，相比较繁荣的歌剧演出市场，歌剧的理论研究和评论的发展滞后。

总之，在中国歌剧发展的道路上，作曲家们一方面努力学习与借鉴西方歌剧，一方面进行着歌剧民族化的试验，将各地丰富的民间音乐资源融入歌剧的创作中。而纵观各时期涌现出来的代表作品，无一例外都是将二者成功结合的佳作，都有着抒情优美、传唱度高的唱段，这些唱段也往往具有超越时代的艺术魅力。当然，反映党的文艺政策、密切结合时代主题也是中国歌剧作品的特点之一。使这种源自西方文化的大型综合性艺术真正地为我所用并走向世界，是中国作曲家们继续努力的方向。歌剧的中国化之路任重而道远。

四、中国歌剧作品赏析

1.《红霞》

四幕歌剧《红霞》创作于 1958 年，石夫编剧，张锐作曲。它讲述了江西苏区一个叫红霞的女孩，为保护全村男女老少的性命，不顾个人生死，带领白军走上绝路，最终被敌人杀害的故事。这一题材来自编剧在江西苏区听到的一则真实的故事，只是该地的老百姓给它加上了富于浪漫主义色彩的想象——红霞死后化作天边的一朵云彩。石夫将其写成剧本，作曲家张锐看到后迸发出创作的灵感。

自《白毛女》之后，中国歌剧的创作者们进行了各式各样的探索和实

谱例 11-9（《红霞》唱段《太阳啊，你再照照我》开始部分）：

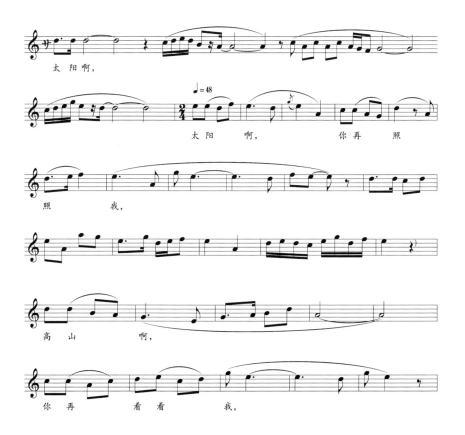

践,而《红霞》在那个时代所产生的歌剧作品中别具一格,其鲜明特色就在于它的音乐尝试走一条借鉴戏曲音乐的道路。这里所说的借鉴戏曲音乐并非取材于某一剧种的音乐,而是挖掘我国戏曲的唱腔、板式、韵味精髓,用在歌剧音乐的创作中。因此,我们在欣赏《红霞》的过程中,能够感受到它无处不在的民族音乐特色。

如全剧最高潮的两个唱段《太阳啊,你再照照我》和《凤凰岭上祝红军》,都是红霞站在悬崖上,不顾敌人的殴打和威胁,决心一死时内心思想情感的表露。特别是《太阳啊,你再照照我》,唱词真实质朴,表达了一个年轻女孩临死之前对爱情、人生的眷恋之情,作曲家通过顿挫有致的拖腔细致表现了红霞的思想情感,感人至深。而《凤凰岭上祝红军》更是在开始的四句上,高亢地唱出了红霞对红军的祝福、对革命事业必胜的信念。

谱例 11-10(《红霞》唱段《凤凰岭上祝红军》开始部分):

2.《阿依古丽》

表现哈萨克族牧民生活的歌剧《阿依古丽》由海啸编剧,石夫、乌斯满江作曲,于 1966 年在北京民族文化宫首演,以其鲜明的哈萨克族音乐风

谱例 11-11（《阿依古丽》唱段《赛里木湖起了风浪》）：

格和说唱结合的特色获得了音乐界的赞扬和肯定。只可惜，当时处于"文革"爆发前夕，它没有再获得演出的机会。而"文革"结束后，这部作品所表现的题材已得不到观众的共鸣，变得沉寂。因此，在我国歌剧创作繁

荣的今天，很少有人会想起它。

《阿依古丽》讲述了奴隶出身的阿依古丽勤劳能干，舍己为公，被大家推选为生产队长，但她的所作所为引起了丈夫阿斯哈尔的不满。阿斯哈尔私卖牧草、勾结兽医哈斯尔毒害羊群等种种事迹使他和阿依古丽一度分道扬镳。在结局中，阿斯哈尔向阿依古丽真心悔改，并心服口服地支持阿依古丽的工作。

在这部歌剧中，作曲家运用哈萨克族的民歌小调，创作出许多优美动听的唱段，如《东方升起了红太阳》《啊，草原》《好一场春天的暴风雪》《赛里木湖起了风浪》《我要做一匹骏马》《打草歌》《马奶酒歌》等等。下面以女主人公阿依古丽的代表唱段《赛里木湖起了风浪》为例来分析。这一唱段是为中央歌剧院女中音歌唱家苏凤娟所写，音乐深情而又质朴，旋律起伏平缓，表现了阿依古丽对阿斯哈尔苦口婆心的劝告，温情的音调正如唱词中所写的"阿斯哈尔，把我的心换进你的心房，你就会明白在打草场上，革命的夫妻才真正是情深意长"，感人至深。

3.《伤逝》

1981年，为纪念鲁迅100周年诞辰，作曲家施光南根据鲁迅的短篇小说《伤逝》谱写出同名歌剧，由中国歌剧舞剧院首演。这部歌剧也被誉为中国第一部原创抒情歌剧，一经上演即受到听众的喜爱。歌剧《伤逝》的剧情在原小说的基础上进一步简化，讲述了五四新文化运动时期男主人公涓生和女主人公子君的爱情故事，歌颂了他们敢于冲破一切束缚追求爱情的精神，但"好花不常在，好景不长留"，二人的情感在柴米油盐的日常生活中逐渐消磨殆尽，最终二人分手，子君去世。在鲁迅笔下，这对年轻人面对现实生活时情感的脆弱和能力的不足显露无遗。

《伤逝》由《春》《夏》《秋》《冬》四幕构成，以季节的更替象征二人情感的萌芽、发展、成熟与衰败。作曲家尽量运用音乐和歌唱来贯穿全剧，减少人物对白的使用。作曲家在旋律写作上的天赋，使得这部歌剧中的各个唱段非常抒情优美，令人过耳不忘。其中的主要唱段如《一抹夕阳》《紫

藤花》《风萧瑟》《金色的秋光》《不幸的人生》《刺向我心头的一把利剑》等十分富有感染力，是音乐舞台上声乐演出、比赛的常唱曲目。

谱例 11-12（《伤逝》唱段《一抹夕阳》开始部分）：

谈到《伤逝》已出版的录音作品，最值得一听的莫过于1987年陈贻鑫指挥，广州交响乐团伴奏，施光南全程参与，程志、殷秀梅分别扮演剧中男女主人公的全剧录音。1990年这版录音以磁带的形式公开发行，后来太平洋影音公司又将其转成 CD 版再次发行，使这一珍贵的录音版本留存下来。

4.《原野》

歌剧《原野》由万方根据曹禺的同名话剧改编，金湘作曲，首演于1987年，是改革开放以来最有影响力的歌剧作品之一，不仅在国内备受关注，而且被誉为第一部走向国际舞台的中国歌剧，产生了世界性的影响。许多著名的声乐艺术家都曾演出过《原野》，较为经典的是万山红饰演花金子和孙健饰演仇虎的版本，作曲家金湘本人也给予了充分的肯定与赞扬。

《原野》讲述了一个爱恨情仇的故事，剧中的主人公仇虎和花金子是一

谱例 11-13（《原野》中大星、金子、仇虎的三重唱）：

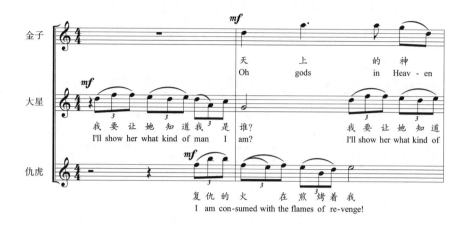

对青梅竹马的恋人，恶霸焦阎王害死了仇虎的父亲和妹妹，抢走了金子并许配给他的儿子焦大星，还设计陷害仇虎坐了牢。在歌剧的第一幕中，仇虎带着满腔的恨回来复仇，但他发现心中念念不忘的仇人焦阎王居然死了，他见到了昔日的恋人金子，金子虽然在焦家倍受焦大星的疼爱，但总被婆婆焦母百般折磨。他们二人的相遇唤起了彼此心中的爱，两人度过了甜蜜的十天，但这一切被焦母发觉了，以往的仇恨和矛盾随着剧情的展开浮出水面，故事的结局是仇虎杀死了无辜的焦大星，带着金子逃出了焦家，但他的良心却不得安宁。在歌剧结尾，仇虎知道自己无法逃脱，于是将活着的希望留给了怀有身孕的金子，留给了他们即将出世的孩子。

《原野》中的许多唱段都写得非常精彩，如《哦！天又黑了》《我的虎子哥》《你们打我吧》《你是我，我是你》《人就活一回》等。下面以整部歌剧中矛盾冲突最强烈的大星、金子、仇虎的三重唱为例来欣赏，这一唱段发生在第三幕，大星得知金子不爱自己，心里有了别人，非常痛苦，在不知情的情况下和仇虎喝酒诉苦。仇虎冷静沉着地准备应战，内心希望大星主动挑衅，以此来报仇。而金子虽然不爱大星，但她一直在替大星求情，希望仇虎不要伤害善良懦弱的大星。因此，在这一唱段中，三种风格各异的旋律音调交错在一起，使欣赏者在感受音乐美的同时，也被剧中人物痛苦的情感纠葛深深吸引。

第十二章
艺术歌曲

一、西方艺术歌曲概述

在安徒生的著名童话《夜莺》中,有一只歌声美妙婉转的夜莺,从渔夫、农民到大臣、皇帝,所有人都对它天籁般的歌声赞叹不已。因此,这只小鸟被请到了皇宫。在这里,几乎每个人都喜爱它,直到另一只"人造夜莺"被送来。这只夜莺飞走了,理由很简单,因为它要按自己的方式演唱,而那只"人造夜莺"却只能重复一支老调歌曲。皇帝垂危之时,那只自由的夜莺却飞了回来,用它那无可名状的美妙歌声驱离了床头的死神。安徒生是这样描绘夜莺的歌唱的:"它唱着那安静的教堂墓地——那儿生长着白色的玫瑰花,那儿接骨木树发出甜蜜的香气,那儿新草染上了未亡人的眼泪。死神这时就眷恋地思念起自己的花园来;于是他就变成一股寒冷的白雾,在窗口消逝了。"[1]这里的描绘,仿佛在勾勒欧洲艺术歌曲的剪影,从舒伯特到马勒、理查德·施特劳斯的德奥艺术歌曲的总体意境:从月下小溪的清浅之歌、冬日中的孤寂旅程,到五月鲜花丛中的诗人之恋与莱茵之歌,乃至雨果·沃尔夫(Hugo Wolf)、马勒歌曲中犹豫而又痛苦的心灵。在近百年期间,诗歌与音乐的交融成为浪漫主义音乐的典型特征,缔造了艺术歌曲的黄金时代。

[1] 安徒生:《夜莺》,叶君健译,上海译文出版社1978年版,第138页。

二、西方艺术歌曲赏析

1. 舒伯特《魔王》

作为身处古典主义与浪漫主义交汇时期的作曲家,舒伯特短暂而光辉的一生如划过夜空的闪电。他与贝多芬同处音乐之都维也纳,深受维也纳古典乐派的影响。舒伯特的器乐作品,例如交响曲与器乐奏鸣曲之类,风格偏于古典主义,形式严整,而他的声乐作品,却大多显示出浪漫主义风格。除了器乐作品,他的创作主要集中于艺术歌曲,一生作有600余首,其中许多首创作于他16—19岁之间,例如《纺车旁的格丽卿》《野玫瑰》《鳟鱼》《魔王》都是杰作,显示出这位早熟的音乐天才的过人才华。其中,叙事性歌曲《魔王》更是舒伯特艺术歌曲创作中最具代表性的作品。

《魔王》创作于1815年,舒伯特时年18岁,其歌词取自诗人歌德的一首同名叙事歌谣。这首叙事歌谣取材于德国民间传说,描述了在一个狂风怒吼的黑夜,一位父亲怀抱着重病的孩子策马飞奔,森林中的魔王欲趁机引诱病中的孩子,孩子在幻觉中惊见魔王,恐惧呼号,父亲不知情由,于疾驰之中安慰孩子,但回到家中,因紧张惊惧过度,孩子已窒息于父亲怀中。

诗歌原作几乎相当于一个舞台剧,叙述者、孩子、父亲以及魔王四个角色,在狂风呼啸之中上演了一出生死之剧。舒伯特在作品中充分展示了他杰出的音乐才华及其对诗歌形象和内涵意义的把握能力。舒伯特把诗歌意境化为纯粹的乐音,用尽可能精练的音乐元素把诗歌的整体意境传达出来,而并非单纯为诗配曲。在艺术歌曲中,舒伯特把和声以及器乐伴奏提升到了与诗歌和旋律同等重要的位置,用音乐消融了诗歌中的哲理与辞藻,使之转化为乐思本身。因此,歌曲自身形成了某种纯粹的音乐结构之网,实现了诗歌与音乐之间的平衡。

歌曲开始于钢琴上奏出的一串三连音八度音型,表现马匹在树林中奔跑,这个奔跑的同音反复音型几乎贯穿全曲,成为整首歌曲的主要背景。与此同时,左手以低音上行的音阶以及和弦式音型,呈现出一种阴森荒凉

的黑夜景象，我们似乎可以感觉到风的呼啸与夜的黑暗所带来的紧张不安。这奠定了整首歌曲的基调。钢琴的前奏占据了前 15 小节，在持续不断的八度音中，逐渐加入不同色彩的和声变化，力度逐步递增递减，有力地呈现出父子深夜策马疾驰的紧张恐惧心理。

谱例 12-1（舒伯特《魔王》开头钢琴三连音八度音型）：

其后的声乐部分在上述乐音的铺垫后进入。"谁在黑夜里骑马飞驰？是一位父亲和他的男孩……"这位关注事件发展的叙述者心情紧张，以口语化的朗诵音调唱出。值得注意的是，舒伯特运用了不同音区与不同性质的曲调，把叙述者、父亲与惊恐的孩子、狡猾的魔王区分开来。父亲以极为关切的口吻问道："我儿，你为何这样害怕惊慌？"这是 c 小调上的一个短乐句。孩子用呼喊式的音调回答："啊，父亲，你可看到魔王？"父亲应答道："我的儿，那是烟雾在飘荡。"这三个乐句从 c 小调开始，经过 F 大调到达降 B 大调，呈现了不同角色的情绪。

谱例 12-2（舒伯特《魔王》中"魔王"角色引入部分）：

在这之后的段落中，魔王的诱惑从甜蜜与柔弱的音调开始。"好孩子，随我来吧！……"音乐至此转入降 B 大调，钢琴织体也从紧张的震音转为舞蹈特性的音型。此时孩子以半音式的宣叙音调向父亲诉说，而父亲的回答依旧沉稳肯定："别害怕，我的儿请放心，那是风吹树叶的声音。"接下来魔王再一次甜言蜜语，音乐转至 C 大调，钢琴织体转为流动的琶音三连音，进一步渲染出魔王的诱惑力。孩子在这种甜美却又凶险的诱惑中更加恐惧，此时半音化的呼吁音调更为急切，父亲继续安慰孩子，音调在 A 大调与 d 小调中延续。魔王最后一次诱惑儿子，音调愈发迫切，钢琴织体保持前奏的性质，表现魔王终于露出原形，恶言威胁："你要是不愿意，我就用暴力"，音调仿若魔王粗暴的语气。孩子尖声呼叫："啊父亲，他已抓住我！"旋律最高音到降 g，钢琴震音持续，演唱者力度达到最强，父亲紧搂孩子，策马疾驰如飞。

作品展现了魔王一次强于一次的致命诱惑，孩子愈来愈恐惧，其间夹杂着父亲宽慰孩子的沉稳音调，经三次盘旋递增，旋律达至最高音，音乐攀升至最高点，紧接着用叙述性的宣叙调与两声特强和弦终结全曲。

谱例 12-3（舒伯特《魔王》结尾部分的宣叙调）：

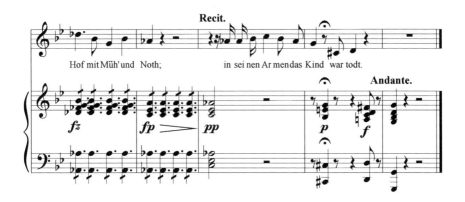

舒伯特以高超的艺术技巧创作了这首无比生动、紧扣心弦的艺术歌曲。"他有意识地要把和声及器乐伴奏等纯音乐因素提高到与诗和旋律同等重要的地位；他要给歌曲的周围造成一个重大的音乐机体的力量，这力量足以在诗与音乐之间建立均衡关系。"[1]在这部作品中，舒伯特展现了他无与伦比的"以音化诗"的才能。在这样一首短小精干的作品中，他在塑造性格极为鲜明的人物的同时，运用不同的调性、音高与节奏，把叙事融入情境，将张力融入叙事，使音乐达到了空前的完美。在这方面，舒伯特成为其后浪漫主义音乐家的典范，对舒曼、李斯特以及勃拉姆斯等人影响深远。

舒伯特过早离世，但他的作品慢慢为人所知。据传歌德在音乐会上听闻此歌震撼不已，忍不住要歌者再唱一次。虽然《魔王》是年仅 18 岁的舒伯特所作，但即便舒伯特一生仅此一首作品，也足以使他步入伟大作曲家之列。

2. 舒曼《诗人之恋》

罗伯特·舒曼是德国 19 世纪最为典型的浪漫主义音乐家，他同时在诗歌、文学以及音乐评论方面展现了杰出的才能。作为西方音乐史上第一个以丰富鲜明的人文观念进行音乐创作的音乐家，他不仅继承了舒伯特所开

[1] 保罗·亨利·朗：《西方文明中的音乐》，顾连理、张洪岛、杨燕迪、汤亚汀译，杨燕迪校，第 477 页。

创的艺术歌曲传统，而且把对诗歌的理解化入艺术歌曲的创作中，使这一体裁的创作跃升到一个新的高度，他的歌曲集《诗人之恋》正是如此。

声乐套曲《诗人之恋》创作于19世纪40年代，是舒曼根据德国文学家海涅的诗集《抒情的插曲》中的16首诗谱写而成。1840年是舒曼一生创作的关键节点，他一生创作了两百多首艺术歌曲，而仅这一年就达到138首，原因在于这一年他终于克服重重障碍，通过法律之路与其老师约翰·弗雷德里希·维克的女儿克拉拉·维克结婚。得偿所愿的舒曼，创作灵感一发不可收拾，创作了《桃金娘》《妇女的爱情与生活》《克尔纳十二首诗歌》以及《诗人之恋》等作品。其中《诗人之恋》是舒曼33部声乐套曲中最为人所知的作品，也是他艺术成就最高的作品之一。

舒曼从海涅原来的65首诗歌中选出16首，略去了原诗集中讽刺批判社会内容的部分，将描述爱情、自然的部分抽出来，按照浪漫主义的情感表达逻辑，以"钟情—表白—幸福—背弃—忧伤"的顺序，呈现出海涅诗歌中蕴含的爱情体验，融诗歌与音乐为一体。在精练细致的钢琴织体的衬托下，乐曲犹如一场浪漫主义的内心戏剧。

海涅与舒曼同为这个时代的浪漫主义艺术家，都有着坎坷的情感经历，领会到理想与现实的尖锐矛盾。在诗集中，海涅把他的内心世界化为文字，写尽了因爱而愁而悲的"维特"式情感历程，恰与舒曼经历的心路历程暗合。两位不同艺术领域的艺术家，在独特的机缘下，成就了这部声乐套曲《诗人之恋》。

与舒伯特的音乐相比，舒曼的歌曲更加灵活多变，对情感的表达更加细致入微，诗意也更浓郁。相比于舒伯特艺术歌曲的浑然天成，舒曼赋予艺术歌曲更多的人文气息，情绪变化的幅度更大，更具主观性。整部声乐套曲《诗人之恋》由16首歌曲组成，这16首歌曲的歌词与旋律环环相扣，体现了一位典型的浪漫主义诗人完整的情感体验过程。具体而言，第一首至第六首表达的是对爱情的渴望和沉醉，第七首至第十四首表达了失去爱情的忧郁心情，最后两首表达了失恋的痛苦与对爱情的诀别。

第一首《灿烂鲜艳的五月里》，以柔和的慢板和凝练的钢琴织体伴奏，

谱例12-4（舒曼《诗人之恋》中的《灿烂鲜艳的五月里》第1—7小节）：

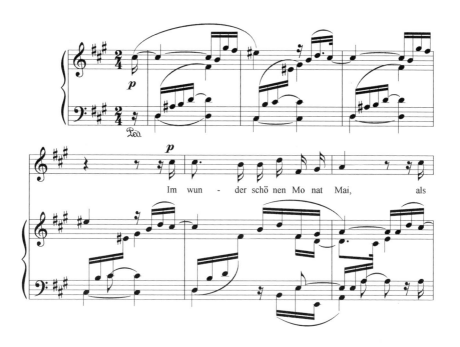

歌唱出在五月的春光中对爱情的渴望与憧憬。这一点尤其体现在绵绵不绝的尾奏中。第二首《从我的眼泪里面》以近乎朗诵的音调，表达了对爱情的质疑与探询。第三首《玫瑰、小百合、鸽子、太阳》情绪一转，短短的22小节采用了灵动的二拍子，把恋人比喻为玫瑰、百合与鸽子，洋溢着青春的朝气。第四首《当我凝视着你的眼睛》表现了处于热恋中的诗人的复杂心情。第五首《我愿把我灵魂陶醉》同样是一首短小欢快的歌曲，表现了诗人陶醉在爱情之中的状态。第六首《莱茵河，圣洁的河流》是一首单三部结构的歌曲，以二度级进向上映衬慢速旋律，表现了莱茵河的神圣与教堂的庄严，而流水般的节奏似乎隐喻了美好的爱情。

从第七首到第十四首是整套歌曲的第二部分。其中，第九首《笛子与小提琴》的风格从欢快转至忧郁落寞，热闹的婚礼与诗人的悲伤相互映衬，余音绕梁的尾奏表现了主人公的哭泣。第十首《当我听见那首歌》表现的是诗人再次听闻恋人唱过的那首歌，却带着物是人非的辛酸与无奈，缓慢

谱例 12-5（舒曼《诗人之恋》中的《我愿把我灵魂陶醉》第 1—5 小节）：

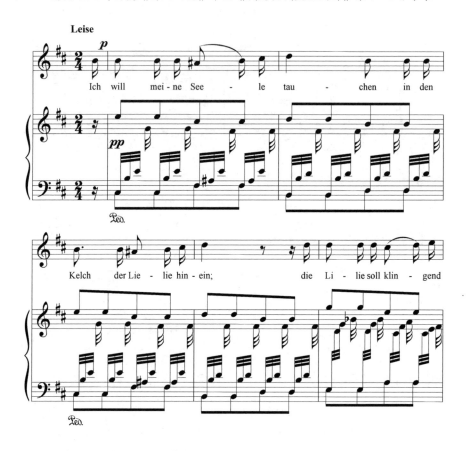

低沉的钢琴成为诗人内心哀愁情绪的一部分。到了第十四首《我每夜在梦里见到你》，作曲家将不规则的乐句与诗句相结合，11 小节的乐句由一个 4 小节乐句重复后，再接入一个 3 小节乐句，这种非对称乐句恰与诗中描绘的置身梦境的主人公的情感起伏相对应。在最后一首歌曲《古老邪恶的歌谣》中，诗人终于痛下决心，把爱情抛入海底，整部套曲以悲情结束。这首歌曲的尾奏占有极大篇幅，歌声之意延续到钢琴，以大段钢琴独奏终结全曲，表明诗人此时的感受无法用语言来表达，只能以纯粹的乐音来呈现。这种手法在《诗人之恋》中俯拾皆是，充分体现了浪漫主义音乐的融汇特征：打通语言与音乐之间的界限，使诗歌达到音乐的境界，而音乐则回返诗意之巅。正如舒曼所指出的："一切音乐都包含超音乐的内容。"

谱例 12-6（舒曼《诗人之恋》中的《当我听见那首歌》第 1—8 小节）：

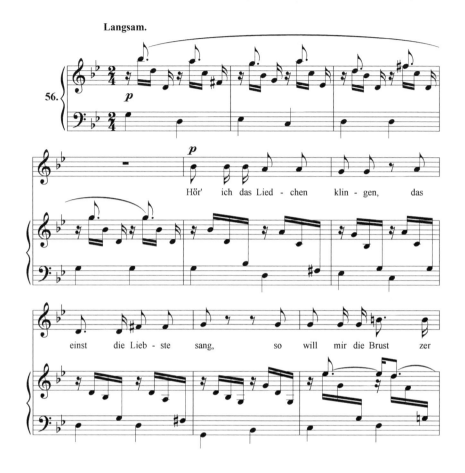

在《诗人之恋》中，诗意与音乐紧密交融，你中有我，我中有你。舒曼以深厚的人文修养潜入诗歌意蕴的深处，运用天才的音乐手法呈现了诗歌营造的氛围意境，打通了不同艺术形式之间的界限，最终采撷出最优美的声乐之花。

3. 理查德·施特劳斯《最后四首歌》

理查德·施特劳斯（1864—1949）是 19、20 世纪之交德国最有影响的作曲家之一。在漫长的一生中，他创作了大量的交响作品与歌剧，这些作品成为音乐会与歌剧院演出的常备节目，例如带有世纪末哲学思辨色彩的

交响诗《查拉图斯特拉如是说》《死与净化》等，有着表现主义风格的歌剧《艾莱克特拉》《莎乐美》等。这些作品是他在某个特定阶段创作的，而唯有一种音乐体裁持续贯穿了其一生，那就是艺术歌曲。

理查德·施特劳斯一生创作了两百多首艺术歌曲，是德奥艺术歌曲名副其实的继承者。他延续了贝多芬、舒伯特、舒曼乃至勃拉姆斯、沃尔夫以及马勒的艺术歌曲创作。罗曼·罗兰曾说："理查·施特劳斯既是诗人又是音乐家。这两种天性寓于他一身……这两种天赋的结合被导向同一个目标，就会产生一种自瓦格纳时代以来闻所未闻的强大效应。"[1]虽然理查德·施特劳斯离世时已是20世纪中叶，但在音乐气质上，他是一位典型的浪漫主义作曲家，他的艺术歌曲纯净透明，如同南欧的明媚天空，没有一丝阴霾尘雾，充满沁人心脾的芳香。他似乎可以把一切化为音乐，无论是喋喋不休的絮叨还是尼采的哲学家警句，他都可以用音乐呈现出来。

《最后四首歌》完成于1948年，距理查德·施特劳斯去世仅一年，是他名副其实的晚期作品。这四首由管弦乐伴奏的歌曲，是根据四首德国浪漫主义抒情诗（约瑟夫·冯·艾兴多夫一首，赫尔曼·黑塞三首）所谱曲。它们不仅体现了理查德·施特劳斯一生创作的典型风格与艺术追求，而且代表了德奥艺术歌曲的最高成就。

第一首歌《春天》的歌词取自德国著名作家、诺贝尔文学家获得者赫尔曼·黑塞早期的诗歌。黑塞的作品不以情节为主，而是重在展现人物的内在感受，表现诗人对自然、人生与时间的感慨。《春天》流露出诗人对春天的内心悸动，对大自然内在活力与生机的向往。全诗如下：

> 在幽暗的墓穴中，
> 我曾长久梦想，
> 你的森林和蓝色天空，
> 你的芳香和鸟儿鸣唱。

[1] 罗曼·罗兰：《音乐的故事》，冷杉、代红译，第337页。引文中的理查·施特劳斯即理查德·施特劳斯。

现在你显身在我面前,
在光辉荣耀里,
你光华灿烂,
彷佛奇迹。

你认出了我,
向我轻轻招手致意;
和神圣的你在一起,
我全身战栗![1]

歌曲《春天》是 ABC 格式的三部分结构,各部分之间有一种层层递进的节奏关系。在 A 段持续流动的 16 分音符节奏型贯穿全曲,人声与交响乐队的间奏不断穿插,调性与音高不断转换,使音乐奔向高潮。到了明亮而轻盈的最后段落,音乐在人声与管弦乐形成的音流中从容上升,春天的色彩与情态呈现出缥缈的风格。理查德·施特劳斯不再把诗歌字词节奏与音乐相对应,而是把人声穿插在管弦乐的音流之中,使音乐的流动性更强。

谱例 12-7(理查德·施特劳斯《春》第 17—20 小节):

[1] 邹仲之编译:《欧洲声乐作品译文集(一)冬之旅》,上海音乐学院出版社 2011 年版,第 81 页。

在这首歌曲中，诗歌并未描绘眼前的境况，而是着重展现渴望春天回归的心情。这种渴望之情具有救赎的力量，使精神从沉重的肉身中解脱出来。施特劳斯把表现美的意象的音乐作为人们在残酷的真实世界躲避风雨的港湾，心灵借此潜入幻想世界，追求真正的宁静理想。

第二首歌《九月》的歌词依然取自赫尔曼·黑塞的诗歌，其原来的标题是《九月即景》。诗句描绘夏日将尽的情景，花园寂静落寞，时光与生机稍纵即逝。全诗如下：

> 花园一派凄凉，
> 冷雨在花丛倾泻。
> 夏季悄悄颤抖，
> 走向她的终结。
>
> 高大的合欢树，
> 金色叶子片片飘落。
> 在花园临死的梦中，
> 夏季微笑着，惊讶着，衰弱着。
>
> 只在玫瑰丛中，
> 她久久徘徊流连，
> 渴望安宁，
> 缓慢合上疲倦的双眼。[1]

与《春天》不同，《九月》是一首缓慢的夏日挽歌。整首歌曲表现了凋零与落寞的花园景象，与前一首洋溢着激情的《春天》形成鲜明的对比，似乎在怀念无比美好的过去时光，无可奈何之中又略带一丝倦怠。歌曲的

[1] 邹仲之编译：《欧洲声乐作品译文集（一）冬之旅》，第81页。

结构是 ABA，即带再现的三部曲式。乐曲在五个小节的引子后进入第一个段落，高音声部的二分音符为一个节奏动机音型的设计，使这首歌曲带有强烈的倾诉感，同时低音部的分解琶音与更快节奏的跑动使音乐具有一种流动感。可以看出，这首歌曲表达了作曲家晚年的所思所想，传递了施特劳斯对隐约可见的死亡来临的复杂心情。在全曲的尾声，圆号以柔润的音色吹出一段极为优美的曲调，表露出对安宁、平静状态的渴求。整首歌曲除了表达对自然万物凋零的哀悼与悲戚之感外，也表达了整整一代人历经民族国家从强盛走向没落、作家个人从青年走向暮年的人生感慨。

谱例 12-8（理查德·施特劳斯《九月》乐队前奏）：

第三首歌《入睡》依然选用了黑塞的一首同名诗歌。黑塞是在妻子长期患有疾病的情况下创作这首诗歌的，整首诗歌充满强烈的幻想与渴求。

既然白天使我感到疲惫，
我不安分的愿望
如同一个困倦的孩子，，
顺从地接受夜晚的星光。

手，放下你的劳作，
大脑，不再思考；
我全身心只渴望，
投入睡眠的怀抱。

我自由的灵魂
展开翅膀高飞，
翱翔在更加深远的
夜的神奇世界。[1]

在四首歌中，这一首应该是最具有抒情性与歌唱性的。《入睡》带有浓重的倦怠状态，意境萧索沉寂。在痛苦的笼罩之下，飘忽的思绪想要寻求一处安眠之所。《入睡》所表达的其实是一种无奈的心境，是一种难以入睡的精神状态。

《入睡》采用的是具有对比特征的单二部结构。舒缓的行板，配以八分音符的节奏，伴以低音部持续的音响，使全曲散发出一种慵懒倦怠的气息。这首歌曲最重要的特征之一便是调性上的强烈对比，例如同主音大小调的对置、下属和弦与小下属和弦的交替。这种强烈的对比带来了音乐色彩上的闪烁交叠，使这首歌曲具有一种独特的魅力。在作品中，小提琴独奏与

[1] 邹仲之编译：《欧洲声乐作品译文集（一）冬之旅》，第81—82页。

谱例 12-9（理查德·施特劳斯《入睡》第 5—11 小节）：

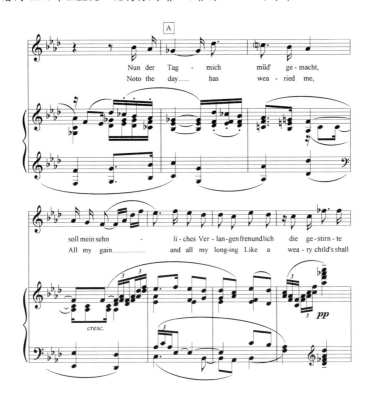

人声相互交缠，映衬出一幅宁静沉郁的画面，尾声之中再一次出现了圆号匀净优美的音色。

第四首歌《在晚霞中》的歌词选用另一位诺贝尔文学奖获得者约瑟夫·冯·艾兴多夫的同名诗歌。这首诗歌与黑塞的不同，描绘了一对耄耋伴侣共度人生中的最后时光，他们心气相通，相互爱恋，相互扶持，走向生命的终结，与作曲家理查德·施特劳斯此时的心境颇为一致。

> 我们曾手牵手
> 走过欢乐与悲伤；
> 现在我们停止流浪，
> 休憩在寂寥的大地上。
> 群山环绕我们，

天空已经暗淡；
两只云雀飞上天空，
做着夜的梦幻。

来吧，让鸟儿去飞翔，
现在是我们安睡的时光；
在这孤寂中
我们不要迷失方向。

啊，博大无声的宁静，
深沉的暮光！
我们旅行得多么疲倦；
这也许便是死亡？[1]

《在晚霞中》这首歌，表面上描绘的是人与大自然和谐相处的愉悦画面，实际上表达了对人生的哲理性思考，诗人最后追问的是，经过一生的风雨洗礼之后，一个人是否可以平静地接受死亡。

谱例12-10（理查德·施特劳斯《在晚霞中》第21—28小节）：

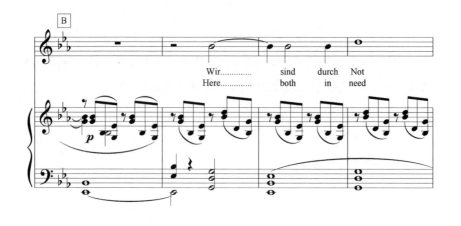

[1] 邹仲之编译：《欧洲声乐作品译文集（一）冬之旅》，第82页。

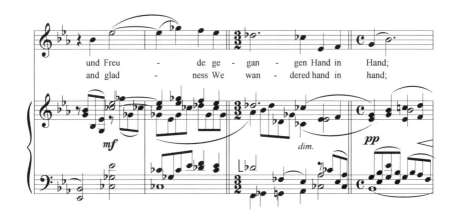

这首歌虽然也是带有再现的单二部结构,但其内部的调性与器乐声部却设计得相当复杂。它的引子长达 22 小节,为之后人声的出现做了长时间的铺垫。而且,引子中已展露出全曲的核心动机,具有强烈的抒情性。其后的乐段充满复杂的调性转换,有跨度极大的远关系调片段相互交织,大段的间奏与人声交替出现,最后是长达 16 小节的尾声。在全曲后半段,施特劳斯运用了交响诗《死与净化》中的主题,人声融入乐队之中,产生了庄重肃穆之感。《在晚霞中》是理查德·施特劳斯最偏爱的一首作品,起始由管弦乐队奏出缓慢深情的引子,音乐徘徊在降 E 大调之上,主导性动机营造出空灵的意境,表达了诗意人生迈向终结的景象。

《最后四首歌》代表了德奥诗性音乐的最高成就,把危机四伏、矛盾重重的现实世界化为梦幻彼岸自由的乌托邦,借此缓解内心的压抑、苦闷与绝望。可以说,理查德·施特劳斯正是把诗意与情感完美地融入了艺术歌曲之中,在人生的最后阶段创造出炫目的艺术之花。

三、细腻深情、意境悠远:中国的艺术歌曲创作

在我国音乐的历史长河中,涌现了许多优秀的声乐作品,如春秋战国时期的《诗经》和《楚辞》,宋代音乐家姜夔的词调歌曲等。晚清时期,自

近代西洋音乐传入后，艺术歌曲逐渐成为作曲家展现创作手法的声乐体裁之一。它短小精致，技法讲究，有着较高的审美价值。尽管在随后百余年的历史发展中，艺术歌曲没有成为主流体裁，远远比不上救亡图存、抗日爱国等题材的群众歌曲与抒情歌曲，但它在刚刚起步的阶段，就有着高起点、高品质的特点。

20世纪二三十年代，是中国艺术歌曲发展的黄金时代。这一时期涌现出不少格调高雅的艺术歌曲，它们的创作者几乎都是我国最早留学欧美、受到西方音乐熏陶的人。青主便是其中的代表。青主原名廖尚果，留德十年学习政治、法律，业余学习音乐，他创作的《大江东去》《我住长江头》开创了中国古诗词艺术歌曲的先河，其作品展现出独树一帜的艺术风格，至今仍是音乐舞台上的常唱曲目。并非专业学习音乐的赵元任以语言学家闻名于世，1928年商务印书馆出版了他的《新诗歌集》，其中收录了14首声乐作品，歌词选用了白话诗歌，如《教我如何不想他》《也是微云》《上山》等等，反映了五四新文化运动的思想。他的《新诗歌集》代表了五四时期艺术歌曲创作的最高水平。

20世纪30年代，毕业于美国耶鲁大学的作曲家黄自回国任教于上海国立音乐专科学校，在繁忙的教学工作之余创作了大量声乐作品，而为古诗词和现代诗词谱曲的艺术歌曲是他创作中最耀眼的部分。他的古诗词艺术歌曲有《点绛唇》《花非花》《南乡子》《卜算子》，现代诗词艺术歌曲有《春思曲》《玫瑰三愿》《思乡》。这些艺术珍品无论是词曲，还是钢琴伴奏，无不体现出作曲家细致严谨的构思。黄自是当时全国最高音乐学府的作曲教授，其著名的"四大弟子"承袭了他的艺术风格，创作了许多优秀的艺术歌曲，如刘雪庵的《春夜洛城闻笛》《枫桥夜泊》《红豆词》、陈田鹤的《春归何处》《江城子》《牧歌》《山中》《秋天的梦》、江定仙的《恋歌》《静境》《岁月悠悠》、贺绿汀的《嘉陵江上》。此外，在黄自的同事中，有被誉为中国第一位合唱女指挥的周淑安，她出版了《抒情歌曲集》和《恋歌集》，里边收录了12首艺术歌曲。青主的夫人是德籍钢琴家华丽丝，热爱中国传统诗词，也创作了不少古诗词歌曲，如《浪淘沙》《并刀如水》《桃

花路》《喜只喜的今宵夜》。他们的艺术歌曲有着各自鲜明的艺术风格。由此可见，中国第一代作曲家在初登历史舞台的时刻，就谱写了不少高质量的歌曲作品，不得不令人惊叹。而此时正留学巴黎的冼星海，也创作出了《风》《游子吟》，可惜乐谱已经遗失。据他自述，这些歌曲曾得到巴黎音乐界人士的好评。

1937 年，全民族统一抗日战线形成，音乐界人士也在这一时代大背景下团结起来，创作了大量鼓舞人心的爱国作品。因此，这一时期的艺术歌曲创作逐渐沉寂，只有定居祖国的江文也和留美学习作曲的谭小麟从事这一体裁的音乐创作。江文也被中国传统文化深深吸引，于 1939—1949 年间谱写了一些古代诗词艺术歌曲，只是这些歌曲多在江文也的个人独唱音乐会上演唱，并未产生大的影响。谭小麟留美学习前在上海国立音乐专科学校学习琵琶和作曲，到美国后的作曲教师是大名鼎鼎的欣德米特。谭小麟对创作的要求很高，加上英年早逝，因此留下的艺术歌曲数量不多，但质量很高，代表作品有《自君之出矣》《彭浪矶》《正气歌》《别离》《春雨春风》等。他的作品多选用唐宋时期的诗词作品，将西方现代作曲技法和中国民族音乐的神韵完美地融合在一起，构思严谨，技法洗练，有着浓郁而又清新的民族风格，堪称中国艺术歌曲的经典之作。

1949 年中华人民共和国成立后，为作曲家带来了安定的创作环境，"十七年"时期产生了大量声乐作品，但大多是群众歌曲、儿童歌曲等体裁。20 世纪 80 年代，中国艺术歌曲的创作迎来了第二次生机，涌现出黎英海的《枫桥夜泊》、罗忠镕的《涉江采芙蓉》、王西麟的《招魂》、徐纪星的《志摩诗三首》、魏冠华的《田园小诗》等优秀作品。各种西方现代作曲技法传入，也拓展了中国作曲家的视野。这一时期的艺术歌曲大多采用了西方现代作曲技法，开拓出新的审美境界。

总体来看，中国的艺术歌曲发展至今，虽然参与的作曲家不多，但艺术水准一直较高。追寻先辈作曲家们的足迹，我们发现他们大都有着深厚的传统文化根底，如青主、赵元任、黄自、谭小麟，或是喜爱并学习中国文化，如作曲家江文也，这可能就是中国艺术歌曲拥有高水准的原因。这

种源自西方、具有室内乐性质、短小精悍的声乐体裁,在中国作曲家的手中,被赋予了古典诗词的意境,再加上严谨精巧的西方作曲技术,使得中国的艺术歌曲放射出夺目的光彩。

四、中国艺术歌曲赏析

1. 青主《我住长江头》

这首艺术歌曲是作曲家青主的代表作,它与《大江东去》共同开创了我国古诗词艺术歌曲的先河。青主被誉为音乐美学家,是我国近代将西方音乐美学思想介绍到中国的第一人,其代表性著作有《音乐通论》与《乐话》。中国音乐史学家刘再生先生对青主的评价很到位:"无论如何,青主音乐作品是他音乐美学理念的'外化'形式。他从音乐美学理论与音乐创作实践两方面向人们展示了一个完整、和谐的自我形象,开辟了一条多元化歌曲创作的艺术道路。"[1] 青主的艺术歌曲体现了他的音乐美学思想。

《我住长江头》选用了宋代词人李之仪的作品,原作描写了词作者对恋人的无限思念,分为两部分:第一部分"我住长江头,君住长江尾。日日思君不见君,共饮长江水"是叙事的段落,第二部分"此水几时休?此恨何时已?只愿君心似我心,定不负相思意"是抒情的段落。当时李之仪在官场被贬,妻儿又接连亡故,处于人生的最低谷,此时他遇到了心意相通的女子杨姝,这首词正是写给她的。曲作者青主借用原诗,表达了自己对北伐战争中牺牲的战友的思念之情。

钢琴伴奏是艺术歌曲的重要组成部分。这首歌曲选用 6/8 拍,自始至终贯穿着连续十六分音符分解和弦的伴奏形式,以描绘滚滚流动的长江水,表现作曲家内心澎湃、难以抑制的思念之情。在词曲结合方面,全曲基本是一字对一音,有一种吟诵古诗词的意味和古典美,这可能与青主有吟诵

[1] 刘再生:《音乐是上界的语言——青主的音乐美学论著与音乐创作》,收于刘再生:《中国近代音乐史简述》,第 214 页。

谱例 12-11（青主《我住长江头》开始部分）：

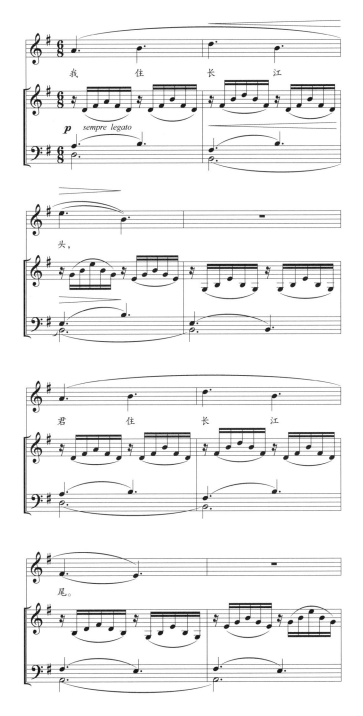

古诗的习惯有关。经过情感的铺垫和渲染,全曲在第二部分进入高潮,曲调在原词的基础上重复三次,每一次都通过音区的升高、节拍的延长来表现内心不断高涨的思念之情。

2. 赵元任《教我如何不想他》

"寓情于景、情景交融"是我国传统文学艺术作品的审美特征之一。自古至今,无数文人雅士将"情"与"景"水乳交融地用在自己的艺术作品中,诞生于五四时期的优秀艺术歌曲《教我如何不想他》就是这样一首富于浪漫主义色彩的传世佳作。或许很多人认为这样一首传唱广泛、雅俗共赏的艺术歌曲是出自专业音乐家之手,但其实它的词曲作者均为对音乐有着较深造诣的著名语言学家——词作者是刘半农,曲作者是赵元任。

整首歌曲共四段歌词,描绘了不同的景色:微风微云、月夜下的海洋、漂着落花的水面、冷风暮色中的枯树与野火,这四幅对比鲜明且富于艺术感染力的画面给人以美的感受,引人遐想。异中有同的是,每段歌词都以相同的一句"教我如何不想他"结束。曲作者赵元任的谱曲起到了画龙点睛的作用,整首歌曲 3/4 拍,间或出现 4/4 拍,以 E 大调为主。作曲家没有采用传统"分节歌"的写法,而是将四段歌词的旋律写得各不相同,每一段的末句"教我如何不想他"的音调来源于京剧西皮慢板过门的旋律。因此,这首作品的音乐风格舒缓明朗,节奏布局错落有致。

1928 年,商务印书馆出版了赵元任的艺术歌曲集《新诗歌集》,里面共有 14 首歌曲。这 14 首歌曲被公认为代表了五四时期艺术歌曲的最高水平,鲜明地反映出时代精神,而《教我如何不想他》就位列其中。时至今天,它所代表的五四精神已逐渐淡化,却凭借自身的艺术美仍然为人们所喜爱。

3. 黄自《玫瑰三愿》

在中国艺术歌曲的园地中,黄自的创作占有一席之地。他的艺术歌曲的歌词包括古诗词和现代诗词两种,《玫瑰三愿》是其现代诗词艺术歌曲的代表作,词作者是词学大师龙榆生。当时创作这首歌曲时正值淞沪抗战,

上海的许多地方被日军炸毁,民不聊生,在上海国立音乐专科学校任教的龙榆生看到校园里往日盛开的玫瑰衰败不已,触景生情,创作出这首歌词,借此感慨时局的多变,表达对国家命运的忧虑。

全曲分为上下两段。第一段是叙事部分,乐曲开头建立在 E 大调上,第二段转入 #c 小调,玫瑰拟人化地诉说了三个愿望。整首歌曲短小精练,直抒胸臆,旋律的发展富有起伏感,特别是第二段三次出现的"我愿那"歌词部分,旋律线的起伏更大,是整首艺术歌曲的高潮。

在伴奏部分,除钢琴外,加入了小提琴。小提琴的音色有拟人化的特点,对歌唱旋律起到了很好的烘托作用,体现了曲作者黄自精巧严谨的艺术构思。

《玫瑰三愿》无论是在黄自的创作中,还是在同时期的艺术歌曲中,都是最具艺术生命力的一首。它成为我国女高音演唱的经典曲目,也入选了多本音乐教材和声乐曲集。从老一代的女高音歌唱家喻宜萱,到后来的张权,再到宝刀未老的李谷一,以及活跃在当今声乐舞台上的张立萍、雷佳等,都演绎过这首作品,她们赋予了《玫瑰三愿》持久的艺术魅力。

谱例 12-12(黄自《玫瑰三愿》第二段):

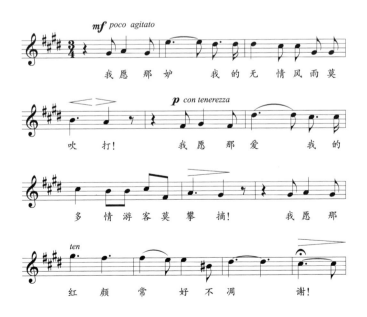

4. 谭小麟《彭浪矶》

南宋词人朱敦儒在南下逃难的旅途中，途经江西彭浪矶，回首中原，想起故国的叛乱，进而想到自己像旅雁孤云一般的命运，不禁有感而发，创作出《采桑子·彭浪矶》。词中有叙事，也有抒情，借秋天傍晚时分寒冷萧瑟的景象，表达了词人对自己飘零身世的心酸之情。这首词所表现的题材引起了20世纪40年代初留美学习作曲的谭小麟的共鸣，虽然时空相隔千里，但同是身在他乡、思念故土的人，谭小麟以此谱写出了同名的艺术歌曲。

谭小麟较早将西方现代作曲技法与中国传统音乐相融合，创造出属于他自己的独特的艺术风格，既有浓郁的民族风味，又非常现代，这也使得他的音乐在众多的作曲家中总是个性鲜明、独树一帜。

《彭浪矶》的开头三句"扁舟去作江南客，旅雁孤云。万里烟尘。回首中原泪满巾"，旋律随着吟诵诗词的语调抑扬顿挫。之后转入对秋天景色的描绘："碧山对晚汀洲冷，枫叶芦根。日落波平"，节拍中出现了3/4拍、4/4拍的转换，而空拍的频繁出现，则表现了作曲家稍显激动的语气。最后一句"愁损辞乡去国人"的"愁"字上，出现了上行十二度的跳进，并且持续的时间很长，是全曲情感的最高点，淋漓尽致地抒发了作曲家心中压抑已久的思乡之情。

谱例12-13（谭小麟《彭浪矶》最后一句）：

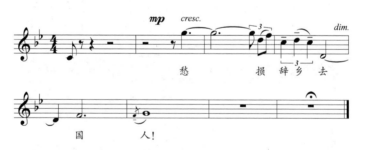

5. 罗忠镕《涉江采芙蓉》

选取古诗词进行艺术歌曲的创作是中国作曲家的偏好之一。自20世纪20年代我国艺术歌曲萌芽至今，每个时代都产生了许多以格调高雅、意境深远的古代诗歌为歌词的优秀作品，我国老一辈作曲家罗忠镕先生的《涉

江采芙蓉》就是改革开放后涌现出的艺术歌曲佳作。

《涉江采芙蓉》是汉代的一首五言诗，作者已无法考证，表达了游子对心上人的思念："涉江采芙蓉，兰泽多芳草。采之欲遗谁？所思在远道。还顾望旧乡，长路漫浩浩。同心而离居，忧伤以终老。"诗的前两句是叙事，讲述了主人公在江中采摘荷花（别名芙蓉），采到的荷花要送给谁呢？是想要送给远方故乡的心上人。后两句是抒情，回乡之路何其漫长，即使心有所属也无法在一起，只能独自忧伤终老，表达了诗人极度苦闷和无奈的心情。

罗忠镕先生的艺术歌曲在当时是很先锋的，突破了传统大小调的写作语言，用西方的十二音技法进行创作。《涉江采芙蓉》一经上演，就立刻引起了音乐专业人士的注意，许多学者纷纷发表评论文章，可谓"一石激起千层浪"。十二音技法是将七个自然音和五个变化音共十二个音符按照一定的逻辑顺序进行排列组合，十二音之间是平等的，不用遵从调性调式的原则。第一句"涉江采芙蓉，兰泽多芳草"旋律中依次出现了十二个音符，这十二个音符互相不重复。第二句"采之欲遗谁？所思在远道"的旋律，是将第一句中依次出现的十二个音逆行，即按照相反的顺序依次出现。第三句"还顾望旧乡，长路漫浩浩"以第一句的第一个音为轴，对第一句的旋律进行"倒影"。末句"同心而离居，忧伤以终老"又是对第三句旋律的逆向进行。如此构成了这首艺术歌曲的全部旋律音调。

谱例12-14（罗忠镕《涉江采芙蓉》第一句）：

《涉江采芙蓉》的诞生改变了我国艺术歌曲依据传统作曲技法写作的历史，它的意义不仅仅是技术方面的革新，更在于罗忠镕先生将西方的技法融汇贯通，使作品带有鲜明的民族风格，向世人展现出新的美感。

第十三章
合唱

一、西方合唱音乐概述

在声乐艺术中,相比独唱与重唱,合唱艺术应该是内涵最丰富、表现力最强的声乐体裁了。它要求有两个或两个以上的声部,每个声部的人数根据作品的需要可多可少。按照演唱者的性别和年龄来划分,有男声合唱、女声合唱、童声合唱与混声合唱。按照有无伴奏来划分,则有有伴奏的合唱与无伴奏的合唱。

西方合唱艺术的产生和发展与早期的教堂音乐有紧密的联系。中世纪时期,被誉为法国新艺术代表人物的马肖的弥撒曲和经文歌中就孕育着丰富的复调思维,这些在教堂中演唱的声乐作品能让我们对很久以前的西方合唱音乐风格有所了解。文艺复兴时期,合唱作品最杰出的作曲家是帕莱斯特里那、拉索和托马斯·路易斯·德·维多利亚(Tomás Luis de Victoria),他们为后人留下了大量经典的合唱作品。其中,《马尔采鲁斯教皇弥撒》和《圣母悼歌》是帕莱斯特里那最为人所称道的作品,前者是献给马尔采鲁斯教皇的弥撒作品,具有华丽的音乐风格和繁复的节奏以及装饰音,后者以其抒情明朗的格调而备受德国作曲家瓦格纳的青睐。拉索生前写有大量的合唱作品,最有名的是《大卫的7首忏悔诗篇》,充分体现了他对合唱写作的思考与探索,具有独特的音乐风格。

此后的西方合唱音乐,经由蒙特威尔第、海因里希·许茨(Heinrich Schutz)、维瓦尔第等作曲家的发展,到巴洛克时期的两位音乐巨匠亨德尔

与巴赫的手中,达到高峰。英籍德裔作曲家亨德尔一生游历各国,才华横溢,创作了大量歌剧与清唱剧,他最为著名的清唱剧《弥赛亚》,堪称感动世人的经典之作。据说,该作品在伦敦首演时,国王乔治二世也曾出席,当《哈利路亚》唱响之时,乔治二世抑制不住内心的激动,兴奋地站了起来,由此形成了此后西方听众们站着欣赏《弥赛亚》的习惯。生于音乐世家的巴赫,主要的合唱作品有《马太受难曲》《约翰受难曲》《b 小调弥撒》《复活清唱剧》《圣诞清唱剧》以及 200 余首康塔塔。

古典主义时期,西方涌现出海顿、莫扎特、贝多芬等作曲大师,留给后世许多优秀的合唱作品。生于奥地利的作曲家海顿,一生创作了大量器乐和声乐作品,其中,他的两部清唱剧《创世纪》和《四季》最为著名。天才作曲家莫扎特在萨尔茨堡时期创作了大量合唱作品,最经典的是《c 小调弥撒》和《安魂曲》。谈到贝多芬的合唱作品,多数人最先想到的会是《第九交响曲》中的《欢乐颂》,这首气势恢宏、庄严辉煌的合唱凝聚了贝多芬一生的思索和理想。除此之外,他的《C 大调弥撒》《合唱幻想曲》《庄严弥撒》等作品也为后人所熟知。

浪漫主义音乐继承了古典主义音乐的传统,同时又发展了各类音乐体裁。在这一时期,比较著名的合唱作品有威尔第的《安魂曲》。虽然威尔第在音乐史上以创作歌剧著称,但这部诞生于作曲家晚年的大型合唱在首演时便获得巨大成功(之后作曲家本人也指挥了多次演出),位列世界三大安魂曲之一,是威尔第最著名的合唱作品。此外,还有出身贵族阶层的作曲家门德尔松的《圣保罗》《颂赞歌》和《以利亚》、舒曼的《天堂与仙子》《罗丝的旅行》、勃拉姆斯的《女低音狂想曲》《德语安魂曲》《命运之歌》等。

20 世纪是一个探索、创新不断的时期。作曲家们在自己的音乐中尝试新的技法,表达新的情感体验,展现出新的风格。因此,这一时期的合唱作品也是花样翻新、精彩纷呈。作曲家斯特拉文斯基的作品《婚礼》《俄狄浦斯王》《诗篇交响曲》《眼泪》等便是如此。斯特拉文斯基在世时间很长,创作体裁丰富,一生都在追求新颖技法,我们从他的合唱作

品中能感受到印象主义、新古典主义、序列主义等音乐风格的痕迹。奥地利作曲家勋伯格创作的《一个华沙幸存者》，是一部立意和审美都很奇特的作品，运用了无调性的十二音技法，表现了第二次世界大战中纳粹分子凶残屠杀犹太人的罪恶行径。德国作曲家欣德米特是一位充满个性的犹太作曲家，《永恒》《当丁香花最后在庭院开放时》《希望之歌》等是他的合唱代表作品。《当丁香花最后在庭院开放时》是为纪念在世界反法西斯战争中去世的罗斯福总统而创作的一部安魂曲，歌词选用了美国诗人惠特曼的诗作，合唱中运用了无调性的技法，充斥着不协和的音响，不仅表达了作曲家对罗斯福总统的悼念之情，更充满了对战争以及生与死的拷问。当然，在20世纪的合唱领域中，还应提及谢尔盖·普罗科菲耶夫（Sergei Prokofiev）、拉赫玛尼诺夫、本杰明·布里顿（Benjamin Britten）、巴托克、马塞尔·普朗克（Marcel Poulenc）、伦纳德·伯恩斯坦（Leonard Bernstein）、克里斯托弗·潘德列茨基等作曲家的杰作，这是一个群星灿烂的时代。

二、涤荡心灵的圣乐

1. 帕莱斯特里那《马尔采鲁斯教皇弥撒》选段

帕莱斯特里那是文艺复兴时期16世纪晚期的意大利作曲家。作为一位教会音乐家，他的主要创作领域是弥撒曲和经文歌，他将多声部复调音乐运用在天主教教堂音乐中，实现了音乐在功能和审美上的完美统一[1]。帕莱斯特里那的音乐"是建立在对位、模仿、旋律进行、协和与不协和等一系列原则基础上的一种复调无伴奏合唱风格"[2]。他的作品都在四个声部以上，旋律以跳进和级进穿插进行，跳进之后常常伴随反向级进，

[1] "Palestrina", Stanley Sadie (edited), *The New Grove Dictionary of Music and Musicians*, second edition, Oxford University Press, 2001, Vol.18, pp.937-942.
[2] 于润洋主编：《西方音乐通史》，第85—88页。

整体呈现出波浪起伏却又舒缓平稳的特点，和声简单清晰。由于各个声部先后进入，旋律呈现出此起彼伏的音浪，加之长持续音的使用，音乐风格庄严而神圣。其结构不论是整体还是局部，都有三部性的特点。虽然旋律有许多丰富的变化，但因主题循环反复，形成了统一性很强的音乐风格。帕莱斯特里那创作了一百多首弥撒曲，种类很多，有的来自圣咏的旋律，有的为自由创作，歌词取自《圣经》，表达了虔诚的宗教信仰与变化多样的世俗情感。

《马尔采鲁斯教皇弥撒》是帕莱斯特里那众多弥撒曲中较具有代表性的作品，有六个声部，几乎体现了复调无伴奏合唱的所有风格，采用了弥撒曲常用的套曲形式，由《慈悲经》《荣耀经》《信经》《圣哉经》《羔羊经》五大部分构成，其中《圣哉经》包含了赞美诗《降福经》。《慈悲经》和《羔羊经》采用了非常类似的主题进行，总体结构上形成了再现的效果，令人印象深刻。

以《慈悲经》为例，全曲结构规整，采用了等长的三个部分，表达了"天主，请垂怜我"的思想。作为常规弥撒曲的开篇，在罗马教会的弥撒中《慈悲经》通常为三段体，第三句是第一句的重复，每句经文唱三遍，音乐谱写成 ABA1 的形式，每一句唱三遍代表圣父、圣子、圣灵"三位一体"的宗教观念，也反映了基督教对祈祷的态度是先承认自己的过失，然后祈求得到宽恕。[1]《慈悲经》首先是在男高音声部出现一个长持续音，然后是弥撒旋律标志性的向上四度跳进，之后下行级进，并保持在一个相对平稳的音区演唱；紧接着圣歌旋律声部加入，类似的旋律主题反复出现，对位声部和低声部相继进入，形成协和的音响。这种自上而下的音乐效果，隐喻着人们祈求上帝怜悯。由于不同声部的发展，音乐进行中声音此起彼伏，但根据歌词的内容，不同声部达到一定的统一的呼吸和乐句停顿，最后在长音上结束。

[1]《慈悲经》的结构分析参考张舒然：《帕莱斯特里那〈马切洛斯教皇弥撒〉研究》，上海音乐学院硕士论文，2018 年。此论文中的《马切洛斯教皇弥撒》即《马尔采鲁斯教皇弥撒》。

谱例 13-1（帕莱斯特里那《马尔采鲁斯教皇弥撒》中《慈悲经》的开始部分）：

2. 亨德尔《弥赛亚》选段

亨德尔（1685—1759）是巴洛克时期非常重要的作曲家，出生于德国，游历欧洲，并长期在英国进行创作。亨德尔创作了许多歌剧、管弦乐作品，但最有名的是清唱剧。清唱剧是巴洛克时期最具有代表性的大型声乐体裁，类似于歌剧，但是没有歌剧的舞台布景，以故事的叙述为音乐线索，穿插着器乐段落和人声的独唱、重唱及合唱等形式。其中，合唱在清唱剧中占据着相当重要的地位。清唱剧来源于宗教剧，大多表现宗教故事情节，合唱体现出恢弘的气势和史诗性的风格。清唱剧属于大型声乐套曲，音乐以主调和声风格为主，其中也有一些复调的段落。除了合唱，清唱剧也会采用歌剧的咏叹调和宣叙调来表现情节内容。

《弥赛亚》是亨德尔创作的 32 部清唱剧中最重要的一首，创作于 1741 年。作品以《圣经》故事为基础，共有 53 首分曲，由三大部分构成，分别讲述了耶稣诞生、受难和复活，以及最终的审判。"弥赛亚"（Messiah）是

希腊语"基督"的意思。《弥赛亚》中有二十首合唱，足见合唱在这部清唱剧中的重要性。整部作品的基调是欢乐的。第一部分讲述圣婴的诞生，无论是男高音的独唱还是合唱都充满了活力，欢快的快板和流动的复调织体有机地结合在一起。第二部分讲述耶稣的受难与复活，在这个部分结束时，一首《哈利路亚》（希伯来语中"赞美神"之意）的大合唱使全曲达到高潮。这首合唱是《弥赛亚》中最有名的一首，音乐具有戏剧性，集中体现了巴洛克音乐宏伟壮丽的风格。亨德尔运用了多种合唱风格：块状和弦式的织体与赋格式模仿的对位织体交替出现，间或还有齐唱的乐句，以及和弦式织体与复调织体的结合[1]。

谱例 13-2（亨德尔《弥赛亚》中合唱《哈利路亚》的主题音乐）：

《哈利路亚》全曲反复呼喊"哈利路亚"，表达了崇高的宗教情怀。音乐是主调和声风格，在很简短的器乐前奏中合唱直抒胸臆地在 D 大调上唱出"哈利路亚"，旋律自上而下四度跳进，节奏坚定有力。伴随着间歇的停顿，节奏越来越紧凑，旋律不断攀升，重复"哈利路亚"，表达了对至高无上的主的无限崇敬和赞颂之情。歌曲旋律采用了一个持续在高音区的长音声部，加上另一个声部的"哈利路亚"的呼喊，体现出恢宏的气势。持续

[1] 参见于润洋主编：《西方音乐通史》，第 162 页。

音声部旋律呈阶梯状，逐渐升高，情绪越来越强烈，最终达到赞美的顶峰。

3. 巴赫《马太受难曲》选段

巴赫是德国作曲家，复调音乐大师。巴赫的主要成就是在音乐艺术异常繁荣的巴洛克时期，把已有的音乐形式特别是文艺复兴时期的教堂音乐发展到新的高度。他的器乐作品《平均律钢琴曲集》运用了成熟的复调技法，对整个西方器乐音乐的发展产生了深远的影响。作为教会音乐家，巴赫的音乐不仅表达了虔诚的宗教信念，而且表现了生活的痛苦以及对美好理想的追求。在声乐创作中，他的受难曲对之前的清唱剧进行了融合，运用了管弦乐、独唱（类似歌剧的咏叹调和宣叙调）、合唱（以多个合唱队的形式）等来讲述宗教故事，具有戏剧性。

《马太受难曲》是一部受难清唱剧，内容取材于《圣经·马太福音》中耶稣受难的故事，为两个混声合唱团（双合唱团和管弦乐队）而写，历时三年，完成于1727年。整部作品由78首曲子组成，篇幅宏大，演出近三个小时。两个合唱团和管弦乐队的演出产生了非常特殊的音响效果，两个合唱团扮演不同的角色进行对话。作品中有大量长而深沉的咏叹调，表现了耶稣的受难。全曲表现了六段剧情，以五首圣咏分隔。特别是第54首《充满血迹和伤痕的头颅》是一首赞美诗，被称为"受难圣咏"。这首合唱在整部作品中先后出现了五次，每次的歌词、和声和调性各不相同，但都充满了高尚肃穆之感[1]。

这首合唱采用速度缓慢的4/4拍子，旋律先向上跳进四度之后，缓缓级进下降，再次跳进五度、六度之后又缓缓下降，形成一个庄严的主题，充满深沉的情感。整体结构加上前两句的重复一共八句，简短精炼，但通过四个声部和声的充盈，音响上甚为饱满厚重，表达了对耶稣受难的深深崇敬。全曲带有葬礼进行曲风格，但并未全然陷入悲痛之中，而是超越般地赞美耶稣的受难，赞美他为人类救赎所做的牺牲。

[1] 参见于润洋主编：《西方音乐通史》，第167页。

谱例 13-3（巴赫《马太受难曲》中第 54 首《充满血迹和伤痕的头颅》开始部分）：

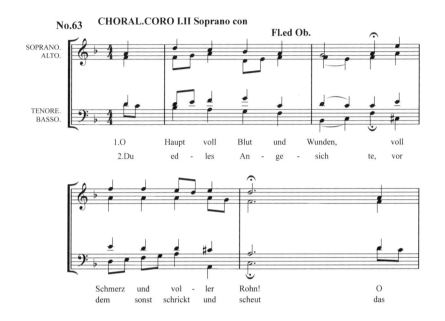

三、西方交响乐与歌剧中的合唱

1. 贝多芬《第九交响曲》第四乐章

贝多芬是 18—19 世纪西方音乐最重要的作曲家之一，被认为是维也纳古典乐派的集大成者，同时又开启了浪漫主义音乐的序幕。贝多芬在器乐音乐的创作方面取得了辉煌的成就，这主要体现在他的九部交响曲，以及大量的钢琴奏鸣曲和协奏曲中。在这些作品中，他熟练地运用了古典奏鸣曲式，并将之发展成具有强烈对比的大型乐曲结构原则。其中，动机的展开和主题衍生变化的方式达到了炉火纯青的地步。他在交响曲中将几个音的动机发展成宏伟的篇章，使之具有很强的音乐力量。贝多芬的音乐具有丰富的内涵，蕴含着他个人的理想追求和复杂情感。贝多芬的音乐通常被划分为早期、中期和晚期，早期、中期的音乐创作具有英雄般的气势和力

量，晚期作品陷入更深邃的思考之中。

贝多芬的交响乐创作对后世影响很大，其中影响最深远的是他的《第九交响曲》。该曲末乐章中加入了合唱，使这部交响乐成为一部人声和器乐合二为一的宏伟篇章。贝多芬喜欢诗人席勒的诗歌，在《第九交响曲》的第四乐章，他采用了席勒的《欢乐颂》作为歌词，来歌颂人类对幸福美好生活的向往。瓦格纳曾经说："贝多芬起用人声这一事实证明了纯器乐的不足"，他也坦承自己的作品衍生自这首交响曲的第四乐章，贝多芬结束之处，即他开始之时[1]。

第四乐章先奏出一段乐曲的引子。乐队的演奏深沉，又带有叙述性。引子结束之后，乐队奏响了欢乐颂的主题，这个主题节奏规整，旋律采用级进的方式。完整呈现之后，这个主题变得更加坚定有力，在乐队的推动下，合唱开始进入。合唱先由男声领唱，乐队逐渐加入，之后领唱与合唱队以多声部重唱的方式应和，音乐不断发展。整个合唱乐章中，器乐起着重要的情绪推动作用，在音乐的发展中音符越来越密集，速度越来越快。合唱以领唱和合唱队应和的方式进行，层层推进，走向气势宏伟的尾声。

谱例13-4（贝多芬《第九交响曲》第四乐章合唱主题）：

[1] 参见保罗·亨利·朗：《西方文明中的音乐》，顾连理、张洪岛、杨燕迪、汤亚汀译，杨燕迪校，第461页。

值得一提的是，为配合歌词，欢乐颂的主题简洁明了，节奏清晰，但贝多芬始终按交响乐的发展来推动这一主题，用交响化的思维把人声编织到器乐中，使音乐产生了器乐与人声交相辉映的恢弘效果。

2. 威尔第《阿依达》中的《凯旋合唱》

威尔第是 19 世纪意大利著名的歌剧作曲家，他的歌剧多以历史故事为题材，气势恢宏，场面壮观，剧情跌宕起伏，人物性格特征鲜明。更重要的是，他的音乐旋律充满激情，舒展而华丽，把西方人声歌唱的美感展现得淋漓尽致。"如果说莫扎特的戏剧是一环扣一环，妙趣横生，威尔第的歌剧则是充满了悬念感、危机感，观众总是不知不觉地被一波又一波的高潮裹挟着直达最后的结局。"[1]《阿依达》这部四幕歌剧讲述了古埃及的一个爱情悲剧故事，埃及青年军官拉达梅斯率军迎战埃塞俄比亚入侵军队。他的恋人阿依达原是埃塞俄比亚的公主，因战争被俘，成为埃及的奴隶。拉达梅斯的军队凯旋以后，阿依达恳求他释放被俘虏的父亲，和自己一起逃走，拉达梅斯被迫在他的爱人阿依达和对法老的忠心之间作出抉择。

与强调个人表现的意大利音乐传统不同，威尔第对合唱非常重视，并

[1] 周小静编著：《西洋歌剧简史与名作》，高等教育出版社 2006 年版，第 65 页。

将之运用在歌剧中,这使他的歌剧具有宏大的气势和壮丽的场景。他的很多歌剧中都有精彩的合唱段落。《凯旋合唱》是歌剧《阿依达》中的一首著名合唱曲。值得一提的是,我们要理解这首《凯旋合唱》,就应该把它放在整个"凯旋场景"(也称为"荣耀归于埃及")中,它是器乐与人声共同构成的一个令人难忘的代表性段落,其中器乐部分的《凯旋进行曲》也是一支非常著名的进行曲。"凯旋场景"表现的是青年统帅拉达梅斯率领埃及军队打败了埃塞俄比亚人的侵略,埃及法老和人民在金字塔前举行盛大的欢迎仪式,庆祝大军凯旋。

《凯旋合唱》首先由军号以同音反复的形式吹出一个嘹亮的音调,并与乐队进行呼应。在一个简短的乐队陈述之后,合唱唱出坚定的凯旋主题。在主题的进行中,乐队不断陪衬并补充着合唱的语句,与合唱形成对话。之后合唱部分进入第二段落的歌颂主题,情绪略微舒缓,并分声部进行演唱。之后乐队奏出了著名的《凯旋进行曲》,在明亮的大三和弦中,其主题显得庄严而又高贵,在音响层层叠加之后,再次进入合唱,力度不断增强,速度不断加快,在热烈欢腾的场面中结束全曲。

谱例13-5(威尔第《阿依达》中的《凯旋合唱》乐队主题):

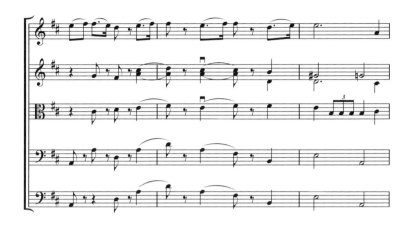

3. 瓦格纳《罗恩格林》中的《婚礼进行曲》

瓦格纳是西方歌剧史上一位重要的作曲家。他提出了"乐剧"的理念并在自己的作品中加以实践，使西方歌剧艺术在19世纪下半叶呈现出不一样的风格。更重要的是，他在歌剧创作中运用了许多音乐发展的手法，比如用主导动机象征人物的性格，用半音化的和声变化暗示人物内心的情感变化，等等，细腻地刻画了剧中的人物形象，推动了剧情的发展。

《罗恩格林》是瓦格纳创作的一部三幕浪漫童话歌剧，与他的其他歌剧一样，脚本由作曲家本人编写。歌剧灵感来自中世纪的诗篇《提特雷尔》和《帕西法尔》，表现了神对人的失望，高尚与卑下之间永远有着不可逾越的鸿沟：为拯救被诬陷害死弟弟的公主埃尔莎，圣杯骑士罗恩格林乘天鹅牵引的小船从天而降，他打败了篡位的恶人。埃尔莎幸福地嫁给了罗恩格林，并答应了他唯一的条件：永远不问罗恩格林的真实身份。但因恶人怂恿，埃尔莎违反了诺言，招来不祥的后果，最后绝望而死。

《婚礼进行曲》是歌剧第三幕埃尔莎和罗恩格林成婚时的音乐，是一个管弦乐映衬下的混声四部合唱。首先由管弦乐演奏出一段独立的音乐，表现一个激动且充满紧张感的主题。这个主题仿佛一个前奏，铜管部分异常突出，成为这个主题的核心。在管弦乐的铺垫下，合唱开始演唱出婚礼主

题，这个主题变得平缓柔和了很多，但明亮的三和弦逐层推进，使这个主题既美好祥和，又充满了庄严神圣的气氛。中间部分合唱与管弦乐穿插进行，音调柔美舒缓，之后在婚礼主题的再次重复中结束。

谱例 13-6（瓦格纳《罗恩格林》中的《婚礼进行曲》主题［钢琴谱］）：

Source: Lohengrin, wwv75(1850). Act III, Scene I.

四、诗意与激情：中国合唱作品

在众多音乐体裁中，合唱应该算得上最具表现力，也最有"人缘"的一种体裁了。它既可以展现如诗如画的意境，又具有恢宏的气势和强大的号召力，无论是专业音乐工作者还是普通老百姓，都能欣赏。一个多世纪以来，中国作曲家谱写出了各种合唱作品，感染了一代又一代的听众，传唱至今。

我国第一首合唱作品是什么？这可能是很多人的疑问。早在1913年，诞生了一首精美的三声部合唱小品《春游》，它的词曲作者是李叔同。在清末民初的时代环境里，我国连认识五线谱的人都不多，就更谈不上创作精良的合唱歌曲了，因此，《春游》的问世是具有里程碑意义的。歌词描绘了人们春游时的所闻所感，写得很富于诗意，音乐风格舒缓灵动，速度适中，恰当地表现了游春人惬意舒适的心情。这首作品有着较高的审美价值，为我国合唱艺术的发展奠定了良好的基础。

20世纪二三十年代，合唱领域陆续出现了不同题材的优秀作品：如抨击时政的《呜呼！三月一十八》《长恨歌》《抗敌歌》《旗正飘飘》，表现五四时期反封建、追求自由精神的《海韵》，表现青少年校园生活的《别校辞》。此外，还有《目莲救母》《春江花月夜》《晚歌》《迎冬舞》《夜半月》《夜思》等。这些作品的艺术质量都很高，可以说代表了当时合唱作品的最高水平。如留美归国任教于上海国立音乐专科学校的黄自创作了大型清唱剧《长恨歌》，这部作品以唐太宗李隆基与杨贵妃的爱情悲剧为题材，借古讽今，意在表达对国民党当局的不满。全曲共十个乐章，黄自生前只完成七个，余下的三个乐章由他的学生林声翕完成。从音乐上来讲，它体现了黄自的艺术歌曲精致、典雅、细腻的风格，如第八乐章《山在虚无缥缈间》女声三部合唱，选取了古曲《清平调》的旋律，并借鉴了西方复调的创作技法，淋漓尽致地渲染了歌词中"蓬莱仙境"的氛围。

1931年抗日战争爆发后，为声援抗战，凝聚全国人民的爱国之心，举国上下掀起了轰轰烈烈的群众歌咏运动，成百上千甚至上万人组成的歌咏

队遍布学校、工厂、军队以及田间地头。在这种形势下，大型合唱作品纷纷涌现出来，并产生了很好的艺术效果。其中，比较有代表性的是冼星海的《黄河大合唱》《生产运动大合唱》《九一八大合唱》《牺盟大合唱》、马思聪的《春天大合唱》《祖国大合唱》《民主大合唱》、吕骥的《凤凰涅槃》。此外，出现了贺绿汀的《游击队歌》《垦春泥》等脍炙人口的小型合唱作品。旅美作曲家谭小麟在这一时期也运用西方现代技术创作了《江夜》《挂挂红灯哟》《鼓手霍吉》等合唱曲，民族风格浓郁，艺术性较强。在上述作品中，影响最大的当属冼星海创作于1939年的《黄河大合唱》，它包含序曲和八个乐章，每个乐章都有鲜明的标题，充分发挥了合唱、轮唱、齐唱、对唱、独唱等多种演唱形式，表达了人们强烈的爱国情怀和坚定的抗战决心。这部作品被国内外多个合唱队唱响，声名远扬。其实，相比于当今气势恢宏的演出，《黄河大合唱》的首演是相当"简陋"的，"总谱上列出的伴奏乐队，按品种说有小提琴、竹笛、高音二胡、低音二胡、三弦、口琴、锣、鼓、钹、竹板、木鱼共11种，其中低音二胡是鲁艺自制的用装过煤油的洋铁桶作为二胡的共鸣箱，这些乐器是尽延安所有的"[1]。

20世纪50年代，中华人民共和国成立初期的文化政策大力支持各地方合唱队（团）的筹建，与此同时，按行政区的划分，以北京、上海为首的九大音乐学院纷纷建立起来，而且都开设了声乐专业，合格的合唱指挥人才也陆续涌现，开始在国内国际舞台上崭露头角。这些都客观促进了合唱人才的培养，为合唱作品的演绎提供了良好的条件。在这一时期，兴起了"民歌合唱"。陕北女声民歌合唱队最先掀起了这一热潮。这支合唱队的组建者是王方亮和张树楠，他们二人去陕北一带亲自挑选了农民女歌手加以培养，组织这些女歌手学习文化课和音乐基础知识课，并请当地的民歌大王来传授民歌，在日积月累的学习中，她们掌握了《三十里铺》《红军哥哥回来了》《信天游》《蓝花花》等拿手曲目。陕北女声民歌合唱队的演出受到听众们的热烈欢迎，在全国各大城市进行巡演，由此带动了其他地方

[1] 邬析零：《〈黄河大合唱〉的孕育、诞生及首演（下）》，载《人民音乐》2005年第8期。

民歌合唱队的兴起。

　　这一时期，出现了一些歌颂中华人民共和国的成立、表现和平年代人民群众的思想情感的大型合唱作品，如《红军根据地大合唱》《飞虎山大合唱》《幸福河大合唱》《长白山之歌》《红军不怕远征难》《八路军进行曲》《为毛主席诗词谱曲五首》《十三陵水库大合唱》等。其中，晨耕、生茂、唐诃、遇秋作曲，肖华作词的《红军不怕远征难》影响最大，这首大型合唱作品共十个乐章，有些乐章以红军二万五千里长征走过的不同地方做标题，有趣的是，音乐素材也取自这些地方，一经上演立即获得广大听众的喜爱和赞扬。改革开放后，全国各类合唱节、合唱比赛评奖活动的举办，进一步推动了优秀合唱作品的创作，出现了《南方有这样一片森林》《胡笳吟》《诗经五首》《云南风情》《黄山，奇美的山》等佳作。

五、中国合唱作品赏析

1. 赵元任《海韵》

　　音乐是情感的艺术，不善于表现画面，更不善于表现文字语言，只能通过音色、音量等要素来唤起人们脑海中的某种形象，抑或是蕴藏于心中的某种情感。好的作品既遵循音乐本身的创作规律，又能充分调动起人的各个感觉器官，集艺术性、文学性、审美特性于一身。我国早期的合唱作品《海韵》就属于这样的优秀作品。《海韵》创作于五四新文化运动时期，徐志摩词，赵元任曲，初刊于 20 世纪 20 年代的《新诗歌集》中，这一歌集中的 14 首作品全部由赵元任创作，代表了那个时代艺术歌曲的最高成就，鲜明地体现了五四所倡导的科学、民主、反封建、追求自由的时代精神。

　　《海韵》这首合唱曲的歌词共有五段，描绘了一个热爱自由的女郎在海边徘徊、翩翩起舞，最终被汹涌的海浪吞噬的故事。赵元任先生发挥了卓越的创作才能，通过调式、调性、主题、固定音型等，为听众展现了一个生动的画面。《海韵》中有四个角色，钢琴象征着海，女高音代表女郎，合

唱队既劝告女郎回家（诗翁），又起到旁白的作用（旁观者）。这四个角色贯穿始终，层次鲜明地构筑起整个合唱。

象征大海波涛的钢琴前奏有些压抑与不安，紧接着，合唱队以安慰的语气劝说女郎回家，之后女高音以抒情的音调唱出热爱大海、不回家的坚定信念，最后是合唱队的旁白。在第一段歌词中，音乐气氛是舒缓的，却将全曲重要的音乐形象展现出来，为后面的四段歌词做了很好的铺垫。接下来的第二段、第三段歌词，音乐越来越紧张，矛盾也越来越凸显，在第四段歌词中达到了最高点。在这一部分，钢琴伴奏织体和合唱队都极力渲染了大海的惊涛骇浪，女郎富于浪漫主义色彩地"投入"了大海的怀抱。最后一段歌词是高潮过后的平静，音乐风格又回归抒情。

谱例 13-7（赵元任《海韵》开始的钢琴伴奏部分，象征大海）：

谱例 13-8（赵元任《海韵》中的女高音独唱）：

赵元任先生的《新诗歌集》在中国近现代音乐史上有着重要的地位，而这部歌集中唯一的一首合唱曲《海韵》在我国合唱创作发展史上也有着里程碑的意义，为后来的合唱创作提供了值得借鉴的宝贵经验。

2. 夏之秋《歌八百壮士》

1931 年抗日战争爆发后，全国音乐工作者迅速团结起来，他们谱写出

许多优秀的音乐作品,《歌八百壮士》就是其中一首。这首作品由桂涛声作词,夏之秋谱曲,原为一首独唱曲,由我国著名女高音歌唱家周小燕首唱,后因传唱广泛,改为包含女高、女低、男高、男低四个声部的合唱作品。

《歌八百壮士》的创作灵感来自淞沪战争中的一则真实事件。当时,日军攻打上海的四行仓库,守卫四行仓库的驻军是谢晋元领导的一个团,在敌众我寡的情势下,谢晋元为了鼓舞士气、威慑日军,在仅有 411 名战士的情况下,对外号称有"八百壮士"。他们浴血奋战,死守仓库。这一事件经媒体报道后,中国人民热血沸腾,词曲作者深受感动,创作了这首振奋人心的歌曲。

全曲共三个部分,第一部分一开始就出现了全曲的核心音调,由女低音、男低音声部唱出"中国不会亡,中国不会亡",紧跟着四个声部回应"你看那民族英雄谢团长"。之后换为女高音、男高音声部重复"中国不会亡,中国不会亡",四个声部更为高亢有力地回应:"你看那八百壮士孤军奋守东战场"。第二部分演唱"四方都是炮火,四方都是豺狼,宁愿死,不退让,宁愿死,不投降,我们的国旗在重围中飘荡!飘荡",四个声部你先我后,交错出现,音乐变得抒情开阔,具有歌颂的性质。第三部分是全曲的高潮,由男、女声两个声部演唱不同的歌词,高声部在结尾处重复吟唱"中国不会亡",表达了必胜的信念和将生死置之度外的豪情。

曲作者夏之秋曾指挥武汉合唱团赴马来西亚等地抗战义演,《歌八百壮士》受到当地华侨的热烈欢迎,这种情形一直延续到 20 世纪 90 年代。指挥家严良堃也曾指挥合唱团到海外演出《歌八百壮士》,钢琴前奏一响,台下观众就开始热烈鼓掌。严良堃感到很纳闷,演出后询问听众,原来是当年他们的父辈留下的影响。

3. 江定仙《呦呦鹿鸣》

混声四部合唱《呦呦鹿鸣》是作曲家江定仙依据 1938 年创作的三声部女声合唱《鹿鸣》改编而成的一部作品,曾发表于 1944 年 4 月的《乐风》第 17 期上。歌词出自《诗经·小雅·鹿鸣》,描绘了古代君主大宴群臣宾

谱例 13-9（夏之秋《歌八百壮士》第一部分开头）：

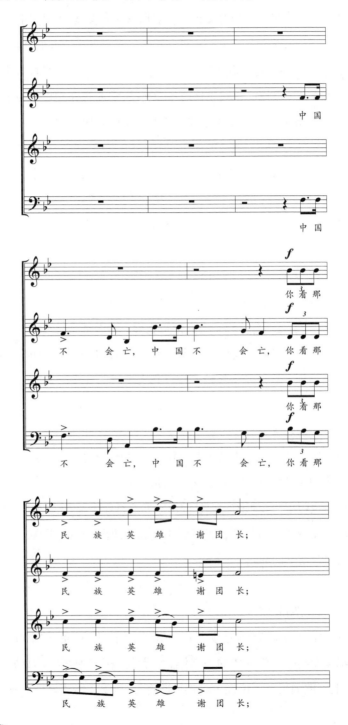

客的情景。

全曲分为三段,每一段均以"呦呦鹿鸣"开始,b小调。第一段开始的"呦呦鹿鸣,食野之苹",主旋律在上方,下方三声部作为陪衬,强调某些字词。之后四声部均衡发展,逐渐转为对比复调,尤其是"吹笙鼓簧"一句,每两个声部时而齐唱,时而局部模仿,还运用了跳音的演唱方法,形象地描绘了笙瑟齐鸣的音响效果,最后结束在主和弦上,音乐风格清丽脱俗。第二段的复调手法出现变化,一开始四个声部相差一小节依次进入,并且在节奏、旋律、音区、力度方面都有较大的不同,强调了对比的因素,听起来错落有致、疏密相间、连绵不绝。到"我有旨酒,嘉宾式燕以敖"一句,旋律音区逐渐高涨,力度增强,将音乐推向全曲的高点。第三段一开始,三个声部以P的力度齐唱出"呦呦鹿鸣,食野之芩"。这一段虽然在旋律上是对比的,但节奏整齐划一,在中低音区吟唱,音乐归于平静淡雅。这部作品具有较高的审美价值,体现了作曲家在民族化音乐创作道路上的思考与探索,也充分展示了作曲家运用复调手法创作具有民族风格的合唱作品的卓越能力。

4. 瞿希贤《牧歌》

在合唱的各种类别中,无伴奏合唱是最能给人以纯粹听觉审美感受的类别之一,它没有乐器的伴奏,只靠纯人声的各种组合来诠释作品。瞿希贤根据东蒙民歌改编的无伴奏合唱《牧歌》创作于20世纪50年代。当时一些国外的歌舞团体经常访问中国,带来了其富于民族特色的合唱作品,而我国则缺乏此类合唱作品。作曲家瞿希贤意识到了这个问题,想借鉴一些民歌素材来创作,可是公开出版的民歌集又很少。她曾自述:"为什么我专选东蒙民歌呢?解放初期,民歌集子出版得不多。《东蒙民歌选》问世,顿时使我耳目一新。其中许多歌词都是优美动人的抒情诗或叙事诗,而曲调则既有它的独特之处,又有能引起普遍共鸣的旋律美。它们既是民歌,又很象艺术歌曲,很有诗意,很有意境。歌词的文学美和音乐的旋律美融化在一起所产生的艺术魅力,是激荡人心的。但开始我还只接触到谱子上的

音乐。之后曾有机会趁会演之便,请内蒙老艺人、马头琴演奏家舍拉西亲自为我演唱了几首。但最重要的是,搜集这些民歌并把它们编纂成集的安波同志对我的启发很大,有一天,他到我家来玩,我拿出了《东蒙民歌选》,请他唱他最喜爱的几首,结果我们竟从头唱到尾。他把他认为最佳的杰作打上三个圈,其次的两个,再其次的一个。安波的声音是暗哑的,甚至是'难听'的,但是他唱得韵味十足,十分动情。就这样随便地唱,随便地聊,诗人兼音乐家的安波给我留下了诗意的感受。"[1]

《牧歌》开始的引子8小节,由女低音和男低音声部唱出"Hm",相差四小依次进入,将听众的思绪引入辽阔的大草原。主体部分由"翠绿的草地上哎跑着白羊,羊群像珍珠撒在绿绒上。无边的草原是我们的故乡,白云青天是我们的篷帐。早霞迎接我自由歌唱,生活是这样幸福欢畅"三句组成四个声部,错落有致,描绘了草原上的美景。尾声仍然以哼鸣的形式烘托意境,给人以无限遐想。

谱例13-10(瞿希贤《牧歌》开始部分):

[1] 瞿希贤:《关于无伴奏合唱"牧歌"》,载《人民音乐》1984年第7期。

第十四章
音乐剧

提起音乐剧，人们可能会想起许多脍炙人口的歌曲，如《雪绒花》（*Edelweiss*）、《回忆》（*Memory*）、《飞越彩虹》（*Over the Rainbow*）、《唯一所求》（*All I Ask of You*）等等。这些歌曲曾伴随着无数听众成长，为他们带来心灵的慰藉。许多到纽约或伦敦旅游的人，无论男女老幼，都会到百老汇[1]或西区[2]看一场音乐剧。他们津津乐道着《歌剧魅影》（*The Phantom of the Opera*，1986）中幽灵与克莉丝汀的凄美爱情，《窈窕淑女》（*My Fair Lady*，1956）中伊莱莎麻雀变凤凰的神奇经历，《吉屋出租》（*Rent*，1996）中流浪艺术家为生存和理想而不懈奋斗的故事，《音乐之声》（*The Sound of Music*，1959）中修女玛丽亚和特拉普上校一家逃出敌占区的智慧与勇气……如果说歌剧占据着18—19世纪的音乐戏剧舞台，那么，在20世纪，融流行音乐、戏剧、舞蹈于一身的音乐剧无疑是更贴近大众、更受老百姓欢迎的音乐戏剧形式，是当代流行文化中一道十分靓丽的风景线。

因为篇幅有限，在这里我们无法面面俱到地讲解音乐剧的整个发展史，探讨所有的名人名作，而主要介绍以下三点：其一，音乐剧的起源及以剧本为创作依据的音乐剧的确立。其二，美国音乐剧最著名的创作组合——作曲家理查德·罗杰斯（Richard Rodgers）和编剧奥斯卡·小哈默斯坦

[1] "百老汇"（Broadway）一词的原意即"宽阔的大道"，是纵贯纽约曼哈顿南北的一条主干道，音译为"百老汇"，专指时报广场周边的剧院区，这里分布了数十家剧院，是美国戏剧表演的中心。
[2] 伦敦西区是英国时尚、戏剧的中心，拥有数十家剧院，与纽约百老汇齐名。

(Oscar Hammerstein II)。其三，英国最杰出的音乐剧作曲家安德鲁·劳埃德·韦伯（Andrew Lloyd Webber）的代表性作品。

一、从起源到剧本音乐剧的确立

1. 音乐剧的起源

音乐剧源于欧洲和美国的多种舞台表演形式，主要包括综合了戏剧与音乐元素的歌剧，以及杂糅了音乐、舞蹈，甚至短剧表演、杂耍等元素的多种娱乐表演形式。其中，歌剧的影响力不可小觑。英国民谣剧（Ballad Opera）、意大利喜歌剧（Opera Buffa）常被视为音乐剧的前身。与同时期主导歌剧舞台的意大利正歌剧不同，民谣剧与喜歌剧不以神话或历史故事为题材，而注重表现普通人的生活场景，采用流行的曲调、通俗的唱词，且不乏诙谐幽默的色彩，这些都是后世音乐剧的特征。作家约翰·盖伊（John Gay）和作曲家约翰·克里斯托弗·佩普什（John Christoph Pepusch）创作的《乞丐歌剧》（*The Beggar's Opera*，1728）是英国民谣剧的代表性作品，讲述了贪婪的皮卓姆发现其女儿波莉和盗贼麦茨斯秘密结婚，于是设计让警察拘捕了麦茨斯，希望占有他的财产。监狱官洛吉特的女儿露西是麦茨斯的情人，悄悄放走了他。不料，麦茨斯行踪暴露，再次被捕。在即将对其行刑之际，竟然又冒出四位自称是麦茨斯情人的女子到场与其作别。由于此剧讽刺了唯利是图的官员和商人，一上演便大受欢迎[1]。意大利喜歌剧的代表作是作曲家乔瓦尼·巴蒂斯塔·佩格莱西（Giovanni Battista Pergolesi）的《女仆作夫人》（*La Serva Padrona*，1733），讲述了一位机智可爱的女仆为了当上男主人的太太，以出嫁为由辞职，男主人无奈之下只好娶其为妻。该剧在巴黎上演后引发了一场著名的"喜歌剧之争"。一些维护贵族艺术趣味的人对其表示反对，哲学家卢梭则热情地赞扬其清新淳朴

[1] 关伯基：《一出与时俱进的〈乞丐歌剧〉》，载《星海音乐学院学报》2007年第3期。

的风格，批判当时法国宫廷的刻板趣味。[1]

到了19世纪中叶，出现于法国、奥地利等地的轻歌剧（Operetta）延续了民谣剧、喜歌剧的某些特征，题材诙谐有趣，曲调和唱词通俗易懂。法国作曲家雅克·奥芬巴赫（Jacques Offenbach）的《地狱中的奥菲欧》（*Orphée aux Enfers*，1858）便是一例。该剧虽取材于奥菲欧与尤丽狄茜的神话，但二人不再是忠贞的情侣，奥菲欧倾心于牧羊女，尤丽狄茜则爱上了地狱之王普鲁东。奥菲欧设陷阱让毒蛇咬死尤丽狄茜，又迫于舆论压力去地狱救她。在奥菲欧带着尤丽狄茜即将走出地狱时，爱神依旧如神话中那样叮嘱他不要回头看尤丽狄茜，否则将失去她。但爱神又出人意表地制造骇人闪电，引得奥菲欧回头张望，结果永远地失去了尤丽狄茜。可以说，《地狱中的奥菲欧》通过对古希腊神话的刻意改编，影射、讽刺了当时法国上层社会和政府高官的虚伪和自大[2]。继奥芬巴赫之后，奥地利作曲家约翰·施特劳斯、弗朗兹·莱哈尔（Franz Lehár）等人也创作了许多广受欢迎的作品，且在英美催生出不少模仿之作。

延续着民谣剧、喜歌剧、轻歌剧的世俗化传统，并结合本土流行音乐、舞蹈等娱乐表演形式，美国、英国的一些作家和作曲家创作出最早的音乐剧。美国作家查尔斯·M.巴拉斯（Charles M. Barras）创作的剧目《黑魔鬼》（*The Black Crook*）于1866年在纽约百老汇上演，讲述了阴险狡诈的伯爵沃尔芬斯坦垂涎于阿尔米娜的美貌，陷害其未婚夫鲁道夫，使之沦为驼背法师赫尔佐格献祭恶魔的祭品。身陷困境的鲁道夫拯救了一只鸽子，那只鸽子原来是仙后所变，作为报答，她营救了鲁道夫并让他和阿尔米娜重聚。这部《黑魔鬼》的演出时间长达5个半小时，融合了音乐、舞蹈、歌剧、滑稽表演等艺术形式，被视为美国第一部音乐剧[3]。此后，自1893年起，英国制作人乔治·爱德华（George Edwardes）推出了一系列以女孩为主题的剧目，如《快乐女孩》（*A Gaiety Girl*，1893）、《商店女孩》（*The Shop*

[1] 参见于润洋主编：《西方音乐通史》，第181页。
[2] 同上书，第273页。
[3] 参见慕羽：《西方音乐剧史》，上海音乐出版社2004年版，第142、145页。

Girl，1894）、《马戏团女孩》(*The Circus Girl*，1896）等。在当时，这些作品都被称为"音乐喜剧"（Musical Comedy），这一名词后来被广泛应用，指代那些有故事情节、内容轻松、风格浪漫的音乐剧。到了1904年，美国剧作家、音乐家乔治·M.科汉（George M. Cohan）自创自演了音乐喜剧《小约翰尼·琼斯》(*Little Johnny Jones*），上演之后好评如潮。该剧讲述了美国骑士小约翰尼·琼斯去英国赛马，因拒绝赌马者安斯蒂的贿赂而遭到陷害，在朋友的帮助下，琼斯最终澄清真相并收获了爱情。科汉不仅在作品中大量运用了美式俚语，还表达了强烈的爱国之情，其中，《代我向百老汇问候》(*Give My Regards to Broadway*）一曲更成为音乐剧史上的经典之作，科汉本人也被视为美国音乐喜剧的先驱。[1]

2. 剧本音乐剧（Book Musical）的确立[2]

在19世纪末20世纪初英美娱乐舞台上，除了音乐喜剧，还有不少其他表演形式。比如英国的音乐秀场（Music Hall），是一种边欣赏流行音乐边享受饮品的娱乐形式[3]。再比如美国的黑人秀（Minstrelsy），是一种通过歌舞、演说来戏剧化地呈现黑人生活的表演形式，常将黑人塑造为粗鲁、邋遢的形象，起初由白人化装成黑人表演，后期也有黑人参与表演[4]。此外还有流行于英美的滑稽表演（Burlesque），一种通过滑稽手法表现严肃戏剧题材的娱乐形式，后发展为带有色情性质的表演[5]；流行于美国的综艺秀（Vaudeville），包含多种类型的表演，有歌唱、器乐表演和舞蹈、柔术、杂

[1] 参见慕羽：《西方音乐剧史》，第179—180页。也可参见"牛津音乐在线-格罗夫音乐在线"，"Cohan, George M(ichael)"条目，网址为：https://www.oxfordmusiconline.com/grovemusic/view/10.1093/gmo/9781561592630.001.0001/omo-9781561592630-e-0000006052?rskey=Lecjkq&result=1；"Musical"条目，网址为：https://www.oxfordmusiconline.com/grovemusic/view/10.1093/gmo/9781561592630.001.0001/omo-9781561592630-e-0000019420?rskey=HGDjPB&result=1，2021年8月12日查阅。
[2] "Book Musical"一词，有学者翻译为"剧本音乐剧"，参见慕羽：《西方音乐剧史》，第9、14页；也有学者翻译为"古典音乐剧"，参见黄定宇：《音乐剧概论》，中国戏剧出版社2003年版，第29页。本章暂用"剧本音乐剧"这一译法。
[3] 参见"牛津音乐在线-格罗夫音乐在线"，"Music hall"条目，网址为：http://www.oxfordmusiconline.com/grovemusic/view/10.1093/gmo/9781561592630.001.0001/omo-9781561592630-e-0000019440，2019年10月23日查阅。
[4] 参见"牛津音乐在线-格罗夫音乐在线"，"Minstrelsy, American"条目，网址为 http://www.oxfordmusiconline.com/grovemusic/view/10.1093/gmo/9781561592630.001.0001/omo-9781561592630-e-0000018749?rskey=65gx4S&result=1，2019年10月23日查阅。
[5] 参见慕羽：《西方音乐剧史》，第135—136页。

技等[1]。当然,最为炫目的是产生于20世纪初百老汇的富丽秀(Follies),这是由大制作人弗罗伦兹·齐格菲尔德(Florenz Ziegfeld)制作,融合了多种风格的歌舞、奢华的服装道具等元素的综艺表演形式,场面壮观[2]。这些娱乐形式对音乐剧的发展产生了不可低估的作用。

如果说上述这些娱乐形式更偏重愉悦感官的歌舞表演,那么音乐喜剧则有着更完整的故事情节和更统一的发展线索[3],也更接近今天人们对音乐剧的理解。这种重视故事情节的创作思路在20世纪20年代逐渐成熟,催生出以剧本为核心,音乐、舞蹈与情节有机结合的剧本音乐剧,其最著名的代表作是1927年首演的两幕音乐剧《演艺船》(*Show Boat*)。剧作故事发生在19世纪80年代末,一艘名为"棉花盛开号"的演艺船行驶在密西西比河上,艺人们不时上岸表演,以此营生。船上的头牌女演员、黑白混血儿朱莉和白人演员史蒂夫结婚,却被水手皮特告发。由于当时的法律禁止黑人、混血儿与白人通婚,朱莉和史蒂夫不得不离开"棉花盛开号",终止演艺生涯。此后,船长的女儿玛格诺丽娅和有着绅士风度的赌徒盖洛德成为"棉花盛开号"的名角并相爱。但因玛格诺丽娅的母亲反对两人的婚事,两人离开了演艺船,来到芝加哥,靠盖洛德赌博来生存。不料盖洛德赌运不佳,逐渐难以维持家用,夫妻间的裂痕越来越大,盖洛德甚至离开了怀有身孕的玛格诺丽娅。坚强的玛格诺丽娅并没有消沉,在父亲的鼓励下,她克服万难,演艺事业蒸蒸日上,成了明星。20多年后,玛格诺丽娅的父亲精心安排女儿、外孙女和盖洛德重聚。在演艺船上,一家人重归于好(在1951年的电影版中,盖洛德与玛格诺丽娅在分开数年后重聚,并非由玛格诺丽娅的父亲安排,而是因盖洛德偶遇朱莉,得知妻女近况,悔恨不已,决定回归家庭)。

就音乐而言,《演艺船》由开场序曲、若干歌曲和舞曲组成,采用了独唱、重唱、合唱等演唱方式,穿插对白,由管弦乐队伴奏,颇为接近欧洲

[1] 参见张旭、文硕:《音乐剧导论》,上海音乐出版社2004年版,第26页。
[2] 同上书,第27—28页。
[3] 同上书,第40页。

的轻歌剧。与此同时,它又融入了爵士乐、布鲁斯等黑人音乐因素,具有独特的美国韵味。剧中最著名的歌曲有三首:其一是《老人河》(*Old Man River*),速度缓慢,气氛沉重,带有沧桑感,部分旋律带有五声性。此曲在第一幕第一次出现时由黑人船工乔伊和男声合唱队演唱,之后在全剧多次出现,起到统一全剧的作用。它倾诉了黑奴生活的悲苦,并将密西西比河比作一位老者,沉默无语地注视着人世间发生的一切:"老人河,这条老人河,他一定知道许多,但他从来不说,他只是流啊流。"[1]

谱例 14-1(《老人河》第二部分开始部分):

其二是出现于第一幕的《假想》(*Make Believe*)。它是玛格诺丽娅和盖洛德初次见面时的二重唱,两人假想彼此是一对情侣,互诉衷肠,爱意悄然萌发。这首充满浪漫情怀的歌曲有着舒展的旋律和工整的三段式结构,近似于传统歌剧中的二重唱。其三是出现在第一幕的《情不自禁爱上那个男人》(*Can't Help Loving that Man*),速度徐缓,吸收了布鲁斯音调,情绪缠绵,略带忧郁,由混血儿朱莉所唱,她借此向玛格诺丽娅讲述爱情的奇妙以及自己对史蒂夫的爱恋。

《演艺船》一改以往喜剧化的表演风格,是第一部触及严肃的社会问题——种族不平等——的音乐剧,上演之后获得了高度赞扬,被视为音乐剧发展史上的里程碑[2]。虽然后来的不同版本对情节有不少删改,但种族问题始终得到鲜明的呈现。有趣的是,《演艺船》的制作人恰恰是制作了奢华富丽秀的齐格菲尔德,他独具慧眼地看中了当时已颇有名

[1] 歌词引自张旭、文硕:《音乐剧导论》,第49页。
[2] 参见慕羽:《西方音乐剧史》,第189页。

气的作曲家杰罗姆·科恩（Jerome Kern）和年轻的编剧奥斯卡·小哈默斯坦的构思，并积极给予支持，由此造就了这部名垂青史的佳作。

二、罗杰斯与小哈默斯坦的组合

奥斯卡·小哈默斯坦出生于戏剧之家，其祖父和父亲都是剧院经理，自幼受到良好的戏剧熏陶。他曾按父亲的意愿在哥伦比亚大学学习法律，但最终还是选择了戏剧创作作为自己终生的职业。自 1927 年与科恩共同创作出《演艺船》后，小哈默斯坦在音乐剧领域并无太多建树，直到 20 世纪 40 年代初，他开始与作曲家理查德·罗杰斯合作，二人共同将百老汇音乐剧艺术推上了高峰。罗杰斯出生于纽约的一个犹太家庭，自幼学习钢琴，也曾就读于哥伦比亚大学，后转学至音乐艺术学院（茱莉亚音乐学院的前身）。罗杰斯不到 20 岁，便开始了百老汇创作生涯。可以说，罗杰斯与小哈默斯坦都有着较丰富的创作经验，这使得他们在第一次合作时便碰撞出火花，写出了经典之作《俄克拉荷马》（Oklahoma，1943）。此后，两人开始了近 20 年的合作，创作出一部又一部优秀的音乐剧作品。其中，《旋转木马》（Carousel，1945）、《南太平洋》（South Pacific，1949）、《国王与我》（The King and I，1951）、《音乐之声》更是音乐剧舞台上长演不衰的剧目。罗杰斯与小哈默斯坦也成了一个不可多得的黄金组合，在百老汇音乐剧的历史上占据着极为重要的地位。这里主要介绍他们的三部经典作品。

1.《俄克拉荷马》

《俄克拉荷马》的主创人员除作曲者罗杰斯、编剧及作词者小哈默斯坦外，还包括舞蹈编导阿格尼斯·乔治·德·米勒（Agnes George de Mille）。该剧于 1943 年在百老汇首演，获得普利策特别奖，1947 年在伦敦西区上演，此后多次复排，1955 年被拍摄为电影。全剧分为两幕，故事基于美国作家莱恩·里格斯（Lynn Riggs）的小说《紫丁香花盛开》（Green Grow the

Lilacs）展开，讲述了 1906 年发生在俄克拉荷马地区的一个爱情故事。第一幕的主要情节为：农民卡里和农场女孩劳蕾相互爱慕，准备参加当天晚上在农场举办的盛大舞会。卡里吹牛说他将驾驶着四轮马车来迎接劳蕾，结果只骑了一匹马来。劳蕾一气之下和另一位农夫嘉德一同参加舞会。嘉德一直倾慕劳蕾，但为人粗鲁，在赶赴舞会的路上意图非礼劳蕾未遂。第二幕，场景切换至舞会。在这里，女士们开始拍卖她们的食品篮子，男士们则竞价购买，由此获得的收入将作为修建学校校舍的经费，而购得篮子的男士可以和原本拥有篮子的女士共同进餐。自然，卡里倾尽所有压倒嘉德，赢得了劳蕾的篮子，两人走得越来越亲近，嘉德十分嫉妒。此后，卡里和劳蕾情投意合，决定结为连理。在两人的婚礼上，嘉德故意纵火，并在与卡里打斗的过程中意外身亡。婚礼上的客人们组成临时审判团，卡恩斯法官判定卡里无罪。于是，这对新人驾驶着四轮马车开启了蜜月之旅。

全剧有不少动人的歌曲和精彩的舞蹈场面，最不容错过的有三处。其一是由卡里演唱的开场歌曲《哦，多么美好的清晨》（*Oh, What a Beautiful Morning*）。这是一首三拍子的歌曲，旋律舒展，呈现出起伏有致的波浪式线条，节奏十分规整，具有鲜明的舞蹈性格，洋溢着积极向上的情绪。恰如歌词所说："金色晨雾啊弥漫在牧场，看庄稼的长势有大象般高，它要攀登到天上随云彩飘荡。好一个美丽的早上，好一派牧场风光，真叫人心情多舒畅，不由人心驰神往。"[1] 词曲塑造出男主人公质朴、乐观的形象。波浪形的旋律音型贯穿全剧始终，起到了统一全剧的作用。

谱例 14-2（《哦，多么美好的清晨》第二部分）：

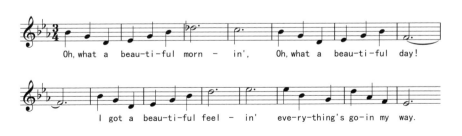

[1] 歌词引自周秋雨编著：《话剧影视音乐剧声乐教材》，中国戏剧出版社 2004 年版，第 371—372 页。

其二，在第一幕中，当劳蕾决定与嘉德共赴舞会后，卡里赶来游说劳蕾，希望她改变主意，两人碰面后唱起了对唱歌曲《人们会说我们相爱了》(People Will Say We're in Love)。此时，劳蕾虽对卡里有好感，但并不希望别人认为自己和卡里在谈恋爱，于是向卡里提出了几点要求：不要给我送鲜花，不要取悦我的同伴，听到我说笑话时不必表现得太开心等。卡里则回应道：不要总赞美我很有魅力，不要在下雨时和我站在一起，不要挽着我的手臂等。虽然两人互提要求的做法有斗嘴之嫌，但音乐却十分动人、舒展，充满了柔情蜜意，恰到好处地表现出二人既相互爱慕又抹不开面子的心理状态。在第二幕，当劳蕾最终决定和卡里相好时，二人再次唱起了同样的旋律，只不过此时的歌词已不再是"人们会说我们相爱了"，而变成"让人们说我们相爱吧"(Let people say we're in love)。

其三是梦幻芭蕾场景。这是第一幕末尾一段持续约15分钟的芭蕾舞表演，展现了劳蕾的梦幻世界。起初，劳蕾梦见自己与卡里共舞，音乐明朗，富于浪漫气息，在乡亲们的簇拥下，二人激情迸发，即将步入婚姻殿堂。然而，揭开劳蕾面纱的却是嘉德，他把劳蕾带到一个光线昏暗的舞厅，这里不时响起拉格泰姆风格的舞曲，到处是豪放的舞女和牛仔，劳蕾感到自己与这个环境格格不入，却又无法逃离。此时，卡里赶到，与嘉德争夺劳蕾，在激烈的扭打中不幸被嘉德所杀。劳蕾被噩梦惊醒，由此也清楚了谁才是自己真正的白马王子。这段由舞蹈编导米勒精心设计的舞蹈既没有对白，也没有歌唱，仅以舞蹈的形式讲述故事情节并推动剧情的发展，在音乐剧史上有着不可忽视的意义[1]。

2.《旋转木马》

在《俄克拉荷马》上演两年后，罗杰斯与小哈默斯坦又联合打造出一部动人的作品，即《旋转木马》。该剧名又译为《天上人间》，其故事基于

[1] 关于米勒创作的梦幻芭蕾场景的历史意义，参见慕羽：《百老汇音乐剧——美国梦和一个恒久的象征》，海南出版社2002年版，第100页；周小川、肖梦等：《音乐剧之旅》，新世界出版社1998年版，第151—152页。

匈牙利作家弗伦克·莫纳（Ferenc Molnár）的剧作《利利翁》（*Liliom*）展开，1945年首演于百老汇，获得纽约戏剧评论家协会最佳音乐剧奖，1950年在伦敦西区上演，其后多次复排，1956年被拍摄成电影。全剧分为两幕，第一幕的主要情节如下：1873年，在美国的缅因州，女工朱莉在游乐场认识了旋转木马管理员比利。两人十分投缘，引起旋转木马经理、寡妇穆林的嫉妒，她不仅奚落朱莉，还解雇了比利。这一举动虽伤害了二人，却使他们走得更近。经过几个月的相处，两人结婚了，很快便有了孩子。贫穷的比利为了给朱莉和女儿提供良好的生活条件，参与了捕鲸人吉格密谋的抢劫工厂主巴斯康的计划。第二幕，吉格和比利的抢劫计划失败了，吉格见势不妙，当即逃跑，比利却被巴斯康和警察抓获。绝望与悔恨之下，比利拔刀自尽（在1956年的电影版中，比利在逃跑时摔倒，小刀不小心刺入腹部而死）。比利死后，他的灵魂来到天堂门口，守门人说，他没有资格进入天堂，必须回到人间做一件好事，以作为对生前错误的补偿，比如帮助她的女儿路易斯。此时的路易斯已经15岁了，由于父亲是抢劫犯而被其他孩子疏远、嘲笑。为了鼓励路易斯，比利假装成自己的朋友现身，并希望送给女儿一颗从天堂带来的幸运星。虽然对父亲没有任何印象的路易斯拒绝接受这份礼物，但她和妈妈朱莉却隐约感觉到比利就在身边，这种温暖的感觉使她们重拾生活的信心。

　　《旋转木马》不仅歌颂了始终不渝的爱情，而且讲述了一个男人从不成熟到成熟的成长历程。虽然故事的结局是有情人天地两隔，但重燃希望的路易斯、坚强的朱莉以及获得救赎的比利深深地打动了无数听众的心，使人们获得极大的精神鼓舞。剧作中，至少有两首歌曲值得提及：其一是《如果我爱你》（*If I Love You*）。这是比利和朱莉的爱情对唱歌曲，长达9分钟，可分为四部分：第一部分由朱莉唱出表达爱情的主题（其开头旋律见谱例14-3）；第二部分由比利主导，二人通过歌唱和对白交流对生活的态度；第三部分是比利演唱的一个宣叙性段落，描绘了自己的浪荡形象（此部分在电影版中被删去）；第四部分是第一部分爱情主题的再现，由比利唱出。虽然从歌词看，两人并不在口头上承认彼此相爱，但充满深情的爱情主题已

透露出两人彼此的真心。

谱例 14-3（《如果我爱你》起始处）：

第二首歌曲是更为著名的《你将永不独行》（*You'll Never Walk Alone*）。此曲的歌词充满了正能量，激励人们勇敢地面对暴风骤雨，无论失败多少次，也不要放弃梦想。罗杰斯为其配以绵长的旋律，音乐的发展先抑后扬，坚定有力地推向高潮，蕴含着强大的情感张力，颇有荡气回肠之势。在全剧中，《你将永不独行》出现了两次。第一次是比利抢劫未遂、无奈自尽后，朱莉感到彻底绝望，此时，朱莉的表姐内蒂唱起了此曲，安慰她。此曲的第二次出现是在路易斯的毕业典礼上，此时的朱莉已振作起来，准备踏入新的人生阶段。当她和路易斯的同学、家长一同唱起此曲时，比利的灵魂伴随左右，全剧也在这充满温情的合唱场景中结束。值得一提的是，《你将永不独行》后被猫王埃尔维斯·普雷斯利（Elvis Presley）、弗兰克·辛纳特拉（Frank Sinatra）等著名歌手翻唱，被英国利物浦足球队选为队歌，还被鲁契亚诺·帕瓦罗蒂（Luciano Pavarotti）、普拉西多·多明戈（Placido Domingo）、何塞·卡雷拉斯（José Carreras）选为法国世界杯三大男高音音乐会的表演曲目，其所表现出的积极向上精神鼓舞着全世界无数听众。

3.《音乐之声》

《音乐之声》是罗杰斯与小哈默斯坦合作的最为著名的音乐剧，此剧的编剧是美国作家霍华德·林德赛（Howard Lindsay）和鲁塞尔·克罗斯（Russel Crouse），以玛丽亚·冯·特拉普（Maria von Trapp）的回忆录《特拉普家族歌手的故事》（*The Story of the Trapp Family Singers*）中人物的真

实经历为创作依据。此剧于 1959 年在百老汇首演,获得美国音乐剧最高奖——托尼奖的多个奖项,1961 年在伦敦西区上演,多次复排,1965 年被拍摄成电影,艺术魅力经久不衰。该剧的主要情节如下:1938 年,一位名叫玛丽亚的修女因性格过于外向而不适合在修道院生活,被修道院院长介绍到奥地利海军军官特拉普上校家中做家庭教师。特拉普上校的妻子已去世,留下 7 个孩子,他以军事化方式教育孩子们,家庭气氛总是十分严肃。玛丽亚的到来逐渐改变了这种气氛,她和孩子们一起游戏、唱歌,从陌生到融洽,成为好朋友。特拉普上校也逐渐对她产生了爱意,放弃了原本的结婚对象艾尔莎,与玛丽亚结婚了。此时,德国纳粹军队占领了奥地利,要求特拉普为德军效力,并将其监视起来。特拉普不从,一家人利用音乐节表演的机会,在修女们的帮助下,巧妙地逃出了德军的魔掌。

《音乐之声》的情节充分展现了家庭之爱、情侣之爱及主人公对祖国的热爱,这是它感人至深的重要原因。其感染力通过一首首动人的歌曲得到增强,如《哆来咪》(*Do Re Mi*)、《孤独的牧羊人》(*The Lonely Goatherd*)、《再见,再见》(*So Long, Farewell*)、《雪绒花》等,这些歌曲早已成为音乐剧历史上的经典之作。玛丽亚刚来到特拉普的大家庭时,为了获得孩子们的信任,她开始教大家唱歌,《哆来咪》是她教给孩子们的第一首歌曲。此曲轻快活泼,主旋律每一句的第一个音恰好构成 C 大调音阶。歌词则巧妙地将音乐的唱名与某些事物的单词发音对应起来,启发孩子们学习音乐。如唱名"Re"对应"光"(Ray),唱名"Mi"对应"我"(Me),唱名"Fa"对应"远"(Far),等等。借助这种有趣的方式,玛丽亚激发了孩子们对音乐的兴趣,也和孩子们越走越近。

谱例 14-4(《哆来咪》开始部分):

玛丽亚教给孩子们的另一首歌曲是《孤独的牧羊人》，采用了欧洲阿尔卑斯山区的约德尔（Yodeling）唱法。约德尔唱法是一种交替使用胸声和头声的唱法，旋律常有大跳音程，演唱者需从低音区的真声快速转换到高音区的假声[1]，多以"咧""咿""哦"等无明确意义的字为歌词，富于装饰性。在音乐剧最早的版本中，《孤独的牧羊人》这首歌曲出现在一个风雨交加的夜晚，孩子们被雷声惊吓得睡不着觉，玛丽亚唱着它安抚大家。而在流传甚广的电影版中，此曲作为玛丽亚和孩子们共同为特拉普上校等人表演的牧羊人木偶戏的配乐出现。

第三首脍炙人口的歌曲是《雪绒花》。此曲旋律简洁，深情款款，赞美了阿尔卑斯山区的雪绒花，也赞美了主人公的家乡奥地利。在音乐剧最早的版本中，此曲仅出现在末尾，由特拉普在音乐节上演唱。通过这首歌曲，特拉普向台下的纳粹军官和广大听众表达了自己对祖国的忠诚。而在1965年的电影版中，此曲不仅在片末的音乐节上由特拉普一家和听众共同演唱，而且出现在片中更早的地方，由特拉普唱给围坐在他身旁的孩子们听，场景十分温馨。聆听《雪绒花》，不由使人感到真正的美常常寓于简单和朴实之中。

三、韦伯的三部经典剧目

安德鲁·劳埃德·韦伯是音乐剧史上一个响亮的名字。他出生于音乐世家，父亲是作曲家、管风琴演奏家，母亲是小提琴家、钢琴家，弟弟是大提琴家，曾就读于英国皇家音乐学院。凭借出众的音乐才华，韦伯将古典与流行音乐熔于一炉，创造了多部流传甚广的音乐剧作品，如《歌剧魅影》、《猫》（Cats，1981）、《艾薇塔》（Evita，1978）、《万世巨星》（Jesus Christ Superstar，1971）等，并先后获得7项托尼奖、7项劳伦斯·奥利弗奖、

[1] 杜亚雄：《世界音乐地图》，安徽文艺出版社2009年版，第282页。

3 项格莱美奖、2 项艾美奖、1 项奥斯卡奖、1 项金球奖、14 项艾芙·诺韦洛奖等奖项[1]。自 20 世纪七八十年代起，韦伯极大地提升了英国音乐剧的国际影响力，使其大有压倒百老汇之势。这里主要介绍其三部作品。

1.《艾薇塔》

《艾薇塔》也译为《贝隆夫人》，由韦伯作曲，其合作多年的伙伴提姆·莱斯（Tim Rice）编剧及作词，于 1978 年在伦敦西区首演，次年上演于百老汇，1996 年被拍摄为电影。故事基于艾薇塔的真实经历，艾薇塔原名为玛丽亚·伊娃·杜瓦特（María Eva Duarte），是曾三次当选阿根廷总统的胡安·贝隆（Juan Domingo Perón）的夫人。全剧分为两幕，第一幕的主要情节为：1934 年，15 岁的阿根廷少女伊娃梦想到大城市过上好生活。她和一位歌手相恋，借助他来到布宜诺斯艾利斯，却发现此人已有家室。伊娃只好独自谋生，当过照相馆模特、演员、广播明星，通过结识各种名流，一步步提高了自己的社会地位。后来，她在一次慈善会上认识了同样雄心勃勃的贝隆上校，两人相好。在伊娃的支持下，贝隆开始参加总统竞选。第二幕，1946 年，贝隆当选阿根廷总统，伊娃在总统府阳台上，面向支持者们发表感言。此后，艾薇塔积极参与政事，救济广大百姓，可惜因过度操劳身患重病，33 岁英年早逝，举国哀悼。

全剧中有不少值得反复回味的歌曲，这些歌曲折射出伊娃不同人生阶段的心理状态，在此仅提及三首：其一是《我是你的意外之喜》（*I'd Be Surprisingly Good For You*）。这是第一幕中伊娃和贝隆在慈善会上初次见面时对唱的歌曲，也是伊娃主动向贝隆表露爱意的歌曲。全曲歌唱声部旋律优美，多次出现级进、迂回进行，伴奏声部不时流露出些许神秘感。作曲家将弦乐、长笛、吉他、萨克斯融合在一起，并用打击乐器制造出富有拉丁风情的节奏律动，营造出柔和、浪漫的情调。此曲充分表现出伊娃的女性魅力及其年轻时希望不断接近上流人物以改变自己身份和地位的野心。

[1] 获奖情况参见韦伯的官方主页 https://www.andrewlloydwebber.com/about/，2019 年 10 月 13 日查阅。

其二，《阿根廷，别为我哭泣》(*Don't Cry for Me, Argentina*)。这是《艾薇塔》流传最广的一首歌曲，出现在第二幕，是贝隆当选总统后伊娃在总统府的阳台上面对支持者们表露心声的歌曲。此曲包括两个部分，第一部分富于宣叙性，第二部分富于抒情性（见谱例14-5），在合唱队和乐队的烘托下，全曲的情绪从沉静逐渐发展至高涨。伊娃借此曲向阿根廷民众讲述了自己的追求和信念，并期望得到人民的爱戴。她唱道："我必须改变，我没办法一辈子庸庸碌碌，只能望着窗外的艳阳晴天，所以我选择自由，四处翱翔，体验人生……至于名利财富，我从不汲汲营求，虽然在其他人眼中，那好像是我唯一的愿望，它们只是幻影！"[1]在第二幕末尾处，伊娃得知自己时日无多，又一次站在总统府的阳台上向阿根廷民众致谢，并再次唱起《阿根廷，别为我哭泣》的音调，表达了自己作为阿根廷人的荣耀。

谱例14-5（《阿根廷，别为我哭泣》第二部分）：

其三，《你必须爱我》(*You Must Love Me*)。此曲的旋律充满深情，伴奏织体较薄，是伊娃身患重病后对贝隆演唱的歌曲。在即将走向死亡的时候，伊娃放下了一切责任、一切功名，但她无法放下贝隆的爱。当我们将此曲与第一幕的《我是你的意外之喜》相比较时，会体会到伊娃的成长与改变，体会到她在跌宕起伏的生命历程的终点真正珍视的东西。无论后世如何评论她，她都不枉此生。

[1] 歌词引自杨佳、周艳霞主编：《经典音乐剧唱段解读，女声部》下册，中国戏剧出版社2010年版，第243页。

2.《猫》

两幕音乐剧《猫》是韦伯最富于想象力的作品,其故事情节基于英国诗人托马斯·斯特尔那斯·艾略特(Thomas Stearns Eliot)1939年的幻想诗集《擅长装扮的老猫经》(Old Possum's Book of Practical Cats),编舞者是吉利安·林尼(Gillian Lynne)。该剧于1981年在伦敦西区首演,1982年在纽约百老汇上演,1998年被拍摄为基于舞台表演的电影。全剧分为两幕:第一幕,杰里科猫族于午夜汇聚一堂,在老头领猫的带领下,准备选出一只最值得获得重生的猫。于是,每一只猫都出来展示自己一番。第一位出场的是喜欢夜间活动的甘比猫詹妮点点,第二位是富于魅力且热爱摇滚乐的若腾塔格。此时,葛莉兹贝拉进场,却因曾经性格孤傲,现在年老丑陋而不被大家接受。随后,来自上流社会的巴斯特弗·琼斯、喜欢小偷小摸的蒙哥杰利和拉普兰蒂瑟皆一一亮相。最后,葛莉兹贝拉再次进场,以一曲《回忆》结束了第一幕。第二幕,在热爱戏剧的格斯、凶神恶煞的麦凯维提、勤劳的史金波旋克斯等出场后,葛莉兹贝拉又一次出现,再次唱起《回忆》,她对生活和幸福的深刻理解感动了大家并获得了重生的机会。

《猫》是一部值得反复回味、让人越看越爱的作品,其故事情节和舞台场景充满奇幻色彩,虽然讲的是猫的故事,却隐喻着人间,隐喻着性格迥异的人。由此,韦伯也选择了不一样的音乐表现不一样的角色,如用摇滚乐表现若腾塔格,用摇摆乐表现蒙哥杰利和拉普兰蒂瑟,用近似赞美诗的稳重曲调表现老头领猫等。而编舞林尼则融合了芭蕾舞、爵士舞、踢踏舞等舞蹈风格,甚至加入猫的动作姿态,生动地表现出各角色的特点。如此一来,《猫》的舞蹈表演分量大大超过了以往的英式音乐剧。

此处仅提及两首最具代表性的歌曲:其一是《回忆》。此曲在全世界范围内被极为广泛地传唱、录制[1],可谓家喻户晓。《回忆》也是《猫》的点睛之笔,是最具深意的段落。全曲旋律舒展,意境深远。当葛莉兹贝拉还年轻的时候,她远离了猫群,独自奔走在外,现在她年迈衰老,内心孤

[1] 慕羽:《西方音乐剧史》,第577—578页。

独，期望重新回到猫族的大家庭，于是她唱道："闪亮失去的往昔，脉脉情怀依旧，伸出双手触摸我充满幸福的心……"[1]也许，真正的幸福来自群体的互爱、互助与牵挂，通过《回忆》，葛莉兹贝拉不仅表达了自己多年的生活感悟，还让喧嚣浮躁的聚会顿时安静下来，让大家深受启迪并紧紧地凝聚在一起，最终，她当之无愧地获得了重生的机会。

谱例 14-6（《回忆》起始处）：

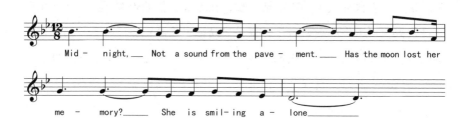

其二是《与猫打交道》（The Ad-Dressing of Cats）。此曲出现在全剧结尾处，由老头领猫领唱，也是一首意味深长的歌曲。歌曲旋律句法工整，独唱与合唱交替，显得十分稳重，犹如一个总结性的发言。其歌词更是耐人寻味，大意是从猫的角度告诉人类，猫和人其实没有什么分别，猫也有自己的名字、住所和工作，也需要游戏，当人与猫打交道的时候，应该表现出应有的尊重。这种平等的言说姿态和独特的言说内容充分表明《猫》不仅展示了猫的世界，也讲述了人的世界，着意引导人类如同尊重自己一样尊重猫，尊重大自然中的其他生命。这使得整个奇幻的故事有了扎实的现实落脚点，体现出创作团队的良苦用心。最后，在猫群辉煌的大合唱中，全剧结束。

3.《歌剧魅影》

《歌剧魅影》是由韦伯作曲的又一部经典大戏，词作者是查尔斯·哈特（Charles Hart）和理查德·斯蒂尔格（Richard Stilgoe），编舞是吉利安·林尼，

[1] 歌词引自周秋雨：《话剧影视音乐剧声乐教材》，第 388 页。

她也是《猫》的编舞。剧作根据法国作家加斯顿·勒鲁（Gaston Leroux）出版于1910年的同名小说改编，1986年在伦敦西区首演，1988年在百老汇上演，之后多次复排，风靡全球，2004年被拍摄为电影。全剧包括引子和两幕，故事大意如下：1911年，在巴黎歌剧院的一次拍卖会上，一位名叫拉乌尔的老人买下了一个陈旧的八音盒，就在拍卖师呈现下一个拍卖品——一盏修复的大吊灯——时，场景随即转换到30年前，音乐剧进入第一幕。1881年，巴黎歌剧院正在排练歌剧《汉尼拔》，忽然大幕倒下，主演的女高音歌唱者因受惊吓而罢演，跑龙套的克莉丝汀替补上场并在正式表演中大获成功。原来，生活在剧院的幽灵发现了克莉丝汀的声乐潜质，一直暗中教导她、支持她，甚至对其产生了爱意。一次，幽灵写信威胁剧院经理，要求让克莉丝汀担任下一部歌剧的女主角，经理没有理会，结果在演出过程中真的出了命案，歌剧院弥漫在一片恐怖的气氛中。第二幕，半年后，在一次化装舞会上，幽灵再次现身，要求剧院上演他的作品并让克莉丝汀担任主角。这一次，剧院经理同意了。在演出过程中，克莉丝汀发现与自己重唱的正是幽灵，当众摘下了他的面具，使他丑陋的半边脸呈现在观众面前，现场顿时一片骚乱。幽灵震怒，将克莉丝汀抓走，克莉丝汀的恋人拉乌尔一路追赶。一不小心，拉乌尔中了幽灵的机关，被绑起来。幽灵要求克莉丝汀追随自己，否则会让拉乌尔丧命。在这千钧一发之际，克莉丝汀走向幽灵，亲吻了他。这个出乎意料的吻化解了幽灵所有的仇恨和嫉妒，他立刻释放了拉乌尔，成全了这对爱人，自己则永远消失了。

《歌剧魅影》是一部融合了惊悚、爱情因素的音乐剧，这为音乐创作提供了十分广阔的空间。从表现紧张气氛的《序曲》到表现柔情蜜意的《唯一所求》，从模仿古典歌剧风格的《〈汉尼拔〉排练》到表现幽灵被克莉丝汀摘下面具而心生怒气的《比你梦到的更怪》等，韦伯为听众提供了一份极富张力的曲目单。在此，仅提及四首歌曲：其一是《想念我》（Think of Me）。这是克莉丝汀作为替补演员第一次登台演出时演唱的歌曲，她起初还略有几分紧张，但不久便找到了舞台感觉，越唱越自如，在聚光灯下显得光彩照人。全曲虽然采用了偏于美声的唱法，结尾还安排了一小段花腔

华彩，但主要旋律颇具流行气息，展现出独特的韦伯式歌曲风格。

其二是《夜之音乐》(*The Music of the Night*)。在音乐剧的第一幕，克莉丝汀首演成功后，幽灵将其带到歌剧院地下的居所，向她表达爱意，演唱了此曲。全曲旋律舒展，情绪饱满，音域跨越两个八度。歌者以真声和假声交替演唱，充满了魅惑力。随着剧情的发展，我们逐渐了解到，幽灵是一个富有学识的人，懂建筑，会魔术，通音律，不幸天生一副畸形的面庞，从小饱受歧视和嘲笑。这是他心中最痛苦之处，也是他一切攻击性行为的根源。

其三，《唯一所求》。此曲是拉乌尔与克莉丝汀互诉衷肠时演唱的歌曲，出现在第一幕的末尾。幽灵在演出过程中制造了命案，观众们陷入混乱，拉乌尔与克莉丝汀跑到歌剧院的天台，唱起此曲。这是韦伯最为感人的作品之一，旋律洒脱，张弛有度，在人物动情之时出现了九度、七度大跳，恰到好处地表现出男女主人公坠入爱河时的跌宕心情（见谱例 14-7）。在第二幕末尾处，幽灵本想逼迫克莉丝汀在自己和拉乌尔之间作出选择，不料克莉丝汀凭借深情之吻化解了他所有的怨气，幽灵决定放走二人。此时，《唯一所求》的曲调再次出现。有趣的是，这一次，是由克莉丝汀与幽灵来对唱这首本属于克莉丝汀与拉乌尔的歌曲。幽灵越唱越激动，高潮之处竟然不知不觉地导向了乐队强力奏出的《夜之音乐》的音调，这是之前他向克莉丝汀表达爱意的音乐，此时，它已不再那样情意绵绵，而更显悲壮，一切郁结于心的愤懑似乎彻底得到释放。

谱例 14-7（《唯一所求》第二部分）：

其四是《希望你能再次来到这里》(*Wishing You Were Somehow Here Again*)。此曲出现在第二幕，当幽灵要求歌剧院上演其作品后，众人假装答应并设计捕捉他，克莉丝汀十分害怕，独自来到父亲的墓地，期望能得到些许精神指引，便唱起该曲。全曲分为两部分，第一部分情绪低落，第二部分转向明朗，音调十分简单而又绵延不绝，十分到位地表现了女儿对父亲的思念之情。

由于篇幅所限，本章仅简单介绍了音乐剧的起源及剧本音乐剧的确立，罗杰斯与小哈默斯坦的创作组合，以及韦伯的三部经典剧目，有兴趣的读者可进一步关注《南太平洋》《国王与我》《窈窕淑女》《西区故事》(*West Side Story*, 1957)、《妙女郎》(*Funny Girl*, 1964)、《群舞演员》(*A Chorus Line*, 1975)、《芝加哥》(*Chicago*, 1975)、《悲惨世界》(*Les Misérables*, 1980)、《西贡小姐》(*Miss Saigon*, 1989)、《吉屋出租》《巴黎圣母院》(*Notre-Dame de Paris*, 1998)、《妈妈咪呀》(*Mamma Mia*, 1999)等剧作。这些作品纵跨半个世纪，不仅能让我们体会到不一样的悲欢离合，而且向我们呈现出音乐剧音乐风格的变迁。

第十五章
世界音乐

世界音乐是一个很复杂的概念，它的定义非常广泛，包括所有音乐，但一般主要指流行于世界各地的民族音乐。一方面，世界音乐是针对西方长期以来的德奥古典音乐概念而提出的，特别是除了以欧洲为中心的古典音乐之外，广泛存在于其他地域的民族音乐，得到了音乐研究者的重视。这些民族音乐丰富多彩，是人类文化的重要组成部分，理应得到与西方音乐同样的重视。每个民族的音乐都是独一无二的，在审美上具有鲜明的民族特色。"民族的就是世界的。"这一观点很好地诠释了各民族音乐所具有的双重性。另一方面，整个20世纪的音乐状况颇为复杂。有别于传统的西方古典音乐，世界音乐包括各种流行音乐，是人们日常生活中影响较大的音乐类型，也是人们音乐欣赏的重要部分。流行音乐在发展中出现了许多不同的种类，同时也融合了许多民族音乐的要素，内容混杂。总的来说，在鉴赏世界音乐时我们要注意以下几个方面：一是即兴性。这些音乐形式大多没有乐谱，是一种约定俗成的表演方式，表演者在长期的口传心授的训练中形成一定的表演惯例。二是情景性。这些音乐大多产生于特定的文化土壤，或是特别的仪式和风俗中，在一些特别的场合进行表演，是抒发情感的一种重要方式。三是独特性。每一种民族音乐都有独特的审美价值，要么表现在节奏的独特上，要么表现在旋律的独特上，或者表现在表演方式、表演过程的独特上，等等。欣赏这些音乐的时候，我们需要特别注意它们独特的音乐要素，把握其精髓。四是原创性。这些音乐都富有原创精神，从音乐要素到表演方式，体现了创作者和表演者丰富的想象

力。五是影响力。这些音乐都在一定程度上影响着人们的生活,成为人们日常生活的一部分,而且有些音乐的流传已不局限于其产生的初始地域,而是被其他地区的人群所喜爱和接受,一些音乐要素被其他民族所采用。由于世界音乐太丰富多样,我们不可能在此涉及所有的种类,只能择其部分进行鉴赏。[1]

一、亚洲音乐

1. 中国新疆十二木卡姆

中国是一个多民族国家,民族多样而复杂,音乐文化也异常丰富多彩。新疆的十二木卡姆是维吾尔族一种集歌、舞、乐等于一体的大型艺术形式,2005年被联合国列入世界非物质文化遗产名录。我们目前所见到的十二木卡姆是经过了长期的历史发展,由数代民间艺人不断挖掘、整理和规范之后所形成的相对成熟的艺术样式。十二木卡姆融合了古代流传下来的民间音乐,加上新疆不同地方,比如哈密、喀什等地的音乐元素,形成了十二首套曲。十二木卡姆采用了维吾尔族的古典诗词,描绘了人们绚丽的生活,表达了丰富的情感,具有叙事性和抒情性相结合的特点。每一首木卡姆都由三个部分构成:琼乃合曼、达斯坦和麦西热甫。十二木卡姆的伴奏乐器有萨塔尔、弹布尔、都塔尔、热瓦普、手鼓等。

以第七套"艾介姆"为例,第一部分,琼乃合曼。这一部分是具有史诗性的叙述。首先是序曲,在简洁的萨塔尔伴奏中,一首自由即兴的独唱拉开了木卡姆的序幕,演唱者唱出了久远的历史性主题:"世界上曾出现过许多显赫的帝王,而你宽宏大度,盖世无双……"[2]音乐苍劲悠长,即兴性很强,歌唱带有独特的唱腔,不同音高上的颤音以及音与音之间的摇摆感

[1] 此章在选择赏析民族音乐的种类时主要参考了 Terry E. Miller & Andrew Shahriari, *World Music: A Global Journey*, second edition, Routledge, 2008.
[2] 汉语歌词选自李东明、孟星主编:《十二木卡姆歌词选》,新疆人民出版社2007年版。

形成了独特的木卡姆歌唱韵味。独唱之后是集体合唱,随着手鼓鼓点的加入,节奏开始有规律性地变化(对独唱部分的变奏)。合唱之后是器乐的合奏,延续了叙事性的风格。之后再次进入合唱。音乐在人声和器乐之间多次交替进行,十几首不同风格的歌曲先后登场。这些歌曲围绕几个核心主题进行各种变奏,每首歌曲都有一个颇具特色的音乐特征,表达不同的故事情节和内容。比如"朱拉"用反复的下行小二度表现了悲伤与痛苦的历史记忆,"赛乃姆"用切分音节奏描述了"不仁不义"的人,等等。

第二部分,达斯坦。第一部分的音乐结束之后,再次响起自由即兴的独唱,作为进入第二部分的引子。第二部分的音乐情绪整体上更加轻快,仍然采用人声和器乐交替变奏的形式。随着剧情的发展,音乐向更深的情感内容发展,一共用了三个达斯坦表达爱情中的酸甜苦辣。第一达斯坦由女声独唱,表达了在神的祝福中爱情十分美好,但随即转向不幸的遭遇;第二达斯坦由男生独唱,风格变化明显,更为深沉,表达了爱情中的挫折与痛苦;第三达斯坦采用合唱形式,强调了失去爱人的惆怅心情。

第三部分,麦西热甫。经过了第一部分的叙事和第二部分的抒情之后,麦西热甫部分通常载歌载舞,气氛热烈,但在情感表达上则是逐渐推进。第一麦西热甫比较温婉和缓;第二麦西热甫更活跃,与第一麦西热甫形成对比;第三麦西热甫的速度明显加快,情绪更加激烈,把音乐推向高潮。音乐最后在一个简短的自由独唱尾声中结束,与整套木卡姆开头的序曲形成首尾呼应。整套木卡姆的三个部分特征鲜明,呈不平衡的比例关系,第一部分篇幅最长,第二部分次之,第三部分相对比较简短。

2. 日本宫廷雅乐

日本宫廷雅乐形成于 15 世纪,受中国唐代宫廷音乐的影响较大,并融合了日本、朝鲜、印度等地的风俗传统,仪式感很强。日本宫廷雅乐主要由两个部分构成:舞蹈音乐和器乐音乐。舞蹈音乐分为左舞和右舞,左舞的服装以红色系为主,音乐是唐乐风格,代表作品是《兰陵王》;右舞的服装以绿色系为主,音乐是高丽乐风格,代表作品是《纳曾利》。器乐音乐部

分常用的乐器有龙笛、笙等管乐器，横抱四弦琵琶、日本十三弦筝等弦乐器，以及太鼓、钲鼓、羯鼓等打击乐器，代表作品有《神乐歌》等。

《兰陵王》又被称为《兰陵王入阵曲》，描写了中国北齐兰陵王大败北周的故事，歌颂了兰陵王的战功和美德。这部作品自唐代传入日本，得以较完整地流传下来。故事在几声太鼓象征的战争情景中缓缓展开，伴随笙篥、笙、羯鼓等乐器的伴奏，舞蹈者手持象征兵械的短棒，身穿大红袍，头戴怪兽面具，一副威慑敌军的装束。但是，整个音乐和舞蹈并未展现激烈的战争场景，而是一种很简约的戏剧表现，音乐节奏缓慢，间歇的鼓点，加之吹奏乐器的长持续音，营造出苍凉悲壮的古代战争气氛，表现出兰陵王内在的勇敢和机智。

3. 印度古典音乐

作为南亚地区土地面积最大、人口最多的国家，印度的音乐文化也非常丰富且有特色，其最具有代表性的是古典音乐。印度古典音乐主要由两个部分构成：拉格（Raga）和塔拉（Tala）。拉格被视为印度古典音乐的灵魂，是一种旋律体系（主要是旋律框架）。拉格来自梵语，意为"色彩"或"热情"。它既包括四个或四个以上的音高构成的一种音阶雏形，又具有音调的含义。两个拉格可以有同样的音程结构，却又可以是特征不同的动机；两个拉格可以共享一种旋律形态，却又可以有不同的音程结构[1]。利用拉格的旋律框架，可以变化出丰富多样的曲调。在印度文化中，拉格被认为是一种来自自然的力量，人们会在特定的时间和季节演奏特定的拉格。在审美上，它是引起情感的种子，每一种拉格都有其特定的情感，比如喜悦、悲伤、惊奇、愤怒等。拉格用西塔琴演奏。塔拉是印度音乐的节奏体系，最常见的是以不均等的节奏型合成复拍子的情形。塔拉的节奏变化体现在塔布拉鼓的敲击中，演奏者利用手臂、手腕、手掌、手指等部位的微妙变化，打出丰富而又复杂的节奏，演奏者手法的复杂和技艺的精湛可以达到

[1] Stanley Sadie (edited), *The New Grove Dictionary of Music and Musicians*, second edition, Vol.12, p.179.

令人眼花缭乱、叹为观止的地步。

　　印度古典音乐通常没有固定的曲目,一般由演奏者在某个拉格框架下即兴变化,音乐在结构上没有重复再现,但是会经历几个发展阶段。比如在《晨曲》中,第一段是"引入"部分,西塔琴仿佛在探索一种音调的模式,刚开始时,伴随着单独的音的出现,节奏相对比较自由,仿佛在自然中寻找生命的源头。第二段是"建立"部分,塔布拉鼓逐渐加入一个鼓点节奏型,与琴声一起演奏,音乐逐渐活跃起来,营造出充满生机的气氛,旋律部分逐渐形成主题性和乐句性的音调。第三段是"发展"部分,西塔琴演奏出更多装饰性的音调变化,塔布拉鼓敲击出更复杂的节奏组合,并在旋律乐句的尾部加入短小的即兴的炫技性华彩段落。琴与鼓交相辉映,象征万物蓬勃生长的景象。第四段是"升华"部分,旋律围绕核心音调展开,泛音震动所带有的独特意境令人魂牵梦绕,西塔琴的音乐结构变得松散,把更多的表现空间留给塔布拉鼓,鼓手进行炫技性的节奏表演,打出异常复杂的节奏。伴随着鼓的炫技性表演,西塔琴也进入快速跑动的旋律炫技中,琴鼓合鸣,整个曲子进入最精彩的高潮部分,最后在浓烈的情感气氛中结束。

二、非洲音乐

1. 加纳鼓乐

　　鼓可以说是非洲音乐的灵魂。非洲鼓有很多不同的形质,比较常见的是金贝鼓(Djembe)和康佳鼓(Congas)。加纳是非洲西部的一个热带雨林国家,其鼓乐通常由一组类似乐团的人表演,人数从几人到十几人不等。演出时,有高低音之分的鼓和其他多种打击乐器的演奏、带有音调的说话声以及演唱,一起形成一种声音组合,具有典型的复节奏风格。加纳鼓乐团的表演通常由一个有经验的击鼓能手引领,打出一种节奏型,然后其他的表演者逐渐加入,一起即兴表演。后面加入的节奏型可以不同,比如领

头的鼓手以二拍子开始，之后加入的鼓手可以打出三拍子，而且同一个鼓手可以左手打出二拍子，右手打出三拍子。鼓的击打方式非常多样，可以用整个手掌击打，也可以用几个手指敲击。击打的部位有多种，从鼓的中心到边缘，击打的位置不同，发出的声音也不同。演奏者可以用手击打鼓，也可以用木头等工具击打。在鼓的节奏型基本运行起来之后，随着其他打击乐的依次加入，人声也逐渐加入。演唱部分主要以当地的语言音调为基础，形成一种音调旋律，按照"一领众和"的叠加原则（一人领头演唱，众人随即附和演唱）融入整个表演过程中。舞蹈者可以随时随着音乐的律动开始舞蹈。整个表演过程持续不断，仿佛一个车轮的旋转，鼓手则是这个车轮的轴心。有技巧的表演者可以随时加入节奏型，并以不同的节奏律动形成复节奏，但不破坏整体的音乐运行，整个音乐依然丰富而又有序。这种即兴演奏方式需要非洲人从小耳濡目染，并在长期演奏实践中形成强烈的节奏感。加纳鼓乐主要是在节日或婚丧等仪式活动中表演，表达了非洲人的生活乐趣和情感。

2. 津巴布韦琴乐

津巴布韦是非洲中部一个风景优美的国家。它的代表性乐器是安比拉琴（Mbira），这种琴具有较为柔和的音色，犹如儿童的音乐盒发出的声音。安比拉琴主要是由一块木板上交错排列的长短不一的金属片构成，是一种拨片琴，也是一种体鸣乐器。演奏者主要用拇指演奏，有时也配以食指演奏，被称为"拇指琴"。安比拉琴音乐由两个部分组成，一个是主导的高音部分，另一个是跟随的低音部分，这两个部分有时也会叠加在一起产生复节奏，同时产生出和声的效果。安比拉琴有独奏、合奏和伴唱等形式，用于娱乐和仪式等场合。在仪式音乐中，它的声音象征着祖先的灵魂，被当地人作为精神治疗的工具。一段集体表演的安比拉琴音乐常常由演奏者奏出高高低低的声音组合，高低音交错形成复节奏，乐句具有旋律性，循环演奏。人声演唱可以随时加入安比拉琴音乐已经建立起来的节奏型中，边弹边唱，也可以进行旋律和节奏上的变化。打击乐和鼓乐也可以随时加入

其中，共同形成丰富的声音组合和节奏组合。安比拉琴音乐以重复循环为主，可以产生出类似鼓乐的节奏效果，只是两者音色不同。在表演过程中，表演者经常会增加音的数量，并加快速度，提高表演难度，奏出炫技性的音乐段落。

三、美洲音乐

1. 巴西桑巴

　　桑巴起源于非洲土著的宗教仪式性舞蹈，传到巴西之后成为其代表性的舞蹈和音乐形式。桑巴的节奏通常是2/4拍，节拍重音在第二拍，伴奏乐器有爵士鼓等。桑巴舞整体的风格特点是热情性感，融合了欧洲的舞曲步伐，表演者通过身体展示出一种"移动步伐"。在乐器伴奏下的集体群舞具有很浓烈的节庆气氛，是巴西人表达情感的一种方式。里约热内卢每年举办的狂欢节成为桑巴舞表演的重要节日。当今的桑巴舞有单独的舞蹈表演，也有融合了流行歌曲的歌舞表演。但无论形式如何多样，强有力的节奏和舞蹈步伐是桑巴舞的核心。以婚礼上的桑巴舞表演为例，鼓和打击乐等共同形成的有节奏感的二拍子音乐营造出一种背景气氛，舞蹈者在活跃的节奏中起舞。舞蹈部分具有代表性的动作有两个，一个是扭胯，另一个是脚的移动。扭胯的幅度有大小之分，频率有高低之分；步伐有横向左右移动的扫步，也有前后交叉的垫步等。膝盖是连接胯和脚的枢纽，膝盖的弹动与节拍的强弱变化结合在一起，使整个舞步形成具有跳跃感的韵律。在表演过程中，鼓手可以加快速度击打节奏，舞蹈者则以高频率的扭胯动作，展开炫技性表演。有时在演出中也会加入一些流行歌曲的旋律音调，甚至杂耍表演，使整个场面更为热闹。

2. 阿根廷探戈

　　阿根廷探戈是南美洲影响较大的一种音乐和舞蹈结合的艺术形式。探

戈的音乐通常由一个小型乐队演奏，具有很强烈的节奏感，以四拍子居多，四拍子中两个强拍明显，同时附点节奏和切分节奏是运用最多的节奏型。这样的节奏型形成长短的组合，为舞蹈留出步伐移动和停留的节奏空间。探戈音乐中常用的乐器是手风琴，手风琴的优美旋律和特殊音色使探戈音乐的风格独树一帜，辨识度很高。舞蹈部分，舞蹈者需要完全把握音乐的律动关系和长短的意义，以调整舞蹈的速度和变化频率。探戈是一种男女双人舞，舞蹈者之间的默契配合非常重要。一般男性舞者是引导者，女性舞者是跟随者，每个舞步可能具有不同的方向、速度和特点，或平滑，或锐利。两位舞者以怀抱的方式身体贴近，但在舞蹈步伐中彼此的空间距离时远时近，不断调整。由于带有即兴成分，两位舞者必须互相感知对方的移动趋势，特别是跟随者要感知引导者的方向，引导者则给予跟随者以动作暗示。随着步伐的不断移动，舞蹈者的重心也在左右脚上转移。探戈的舞蹈是音乐性的舞蹈，音乐是舞蹈着的音乐，音乐和舞蹈完全融为一体。探戈也是一种社交性的舞蹈，两位舞蹈者身体之间的空间关系成为探戈表达情感的关键因素。

3. 印第安人管乐

印第安人是北美洲的原住民，受欧洲殖民的影响，音乐具有欧洲旋律的特点，但又融合了当地的文化，体现出简单质朴的风格，节奏简单，旋律悠长。早期印第安人的生产活动以农业、畜牧业和采集等为主，长期与自然的接触使他们的音乐充满了自然的气息。他们的乐器中没有弦乐，主要是各种管乐（竖笛、排箫等较为常见），以及各种取材于自然的打击乐器。原始的宗教信仰使他们的音乐笼罩着一层神秘的色彩。比如笛乐《老鹰的哭泣》，在小调上吹奏出一个旋律音程的大跳，形成一个辽阔开放的动机，然后音调逐渐下降，形成一个悠扬的乐句，节奏是很慢的四拍子，但速度有所变化。在重复第一个乐句之后，进入第二个主题，第二主题的音调丰富一些，但仍然以下降的音调结束在小调的主音上。每一个乐句结束时都有一个长持续音，整首作品由两个主题的交替反复构成，在反复中，

乐句结尾用不同的颤音加以变化，节拍相对自由，最后在几个逐渐增强的长音反复中结束。最后一个音仿佛用尽了所有的力气来吹奏，表达了演奏者深沉强烈的情感。宽广的旋律和舒缓的节奏，加上竖笛特有的音色，整个乐曲风格苍劲。"老鹰"作为印第安人的精神偶像，是勇敢与坚毅的象征，整首作品讴歌了大自然，也表达了印第安人与大自然的亲密关系，以及对自由的向往。

四、流行音乐

1. 爵士乐

爵士乐是 19 世纪末 20 世纪初流行于美国南部新奥尔良的一种音乐体裁。它的基础是布鲁斯（Blues）和拉格泰姆（Ragtime），其表演即兴性强，融合了非洲黑人文化和欧洲白人文化，在美国获得了多样的发展。爵士乐最显著的特征之一是铜管乐担任主奏乐器，最典型的乐器是小号和萨克斯，乐队的乐器中还有长号、低音提琴、单簧管、钢琴与鼓等。在爵士乐的表演中，常常会出现各种乐器的炫技性段落。爵士乐在一个多世纪的发展过程中融合了很多其他音乐风格，内涵十分丰富，可进一步细分为蓝调爵士、摇滚爵士、自由爵士、融合爵士等。在音乐上，爵士乐有独特的布鲁斯音阶，构成特殊的爵士和弦，节奏的运用带有自由摇摆的风格，有一些特殊的滑音和颤音等表演技法，音色的运用也有自己的特色。爵士乐在情感表现上最初以爱情为主，后来涉及面更广。

比如，路易斯·阿姆斯特朗（Louis Armstrong）的《某一天》（*Someday*）。这首作品在钢琴的一段爵士音阶构成的乐句引子中展开，随后小号演奏出主题。这是一个带有即兴风格的段落，节奏上鲜明的切分音制造出轻微的摇摆感。旋律乐句中，小号在演奏时经常采用颤音，使音调也摇摆和震动起来，钢琴、长号、单簧管、低音提琴和鼓作为一种柔和的背景音乐一直持续伴奏。小号旋律的音高在发展中逐渐升高，在较高音区进行装饰性的

自由变化。小号演奏段落结束之后，演奏者唱出带有歌词的歌曲，表达了对不公正待遇的抵制和对美好幸福生活的憧憬。歌曲演唱了两个段落之后，音调较为低沉的长号进行一段插入式的演奏，最后再次回到演唱部分。整首歌曲的表演过程不同于一般的流行歌曲，器乐部分和声乐部分几乎处于同等重要的地位，并且交替穿插进行。这首作品除了小号具有爵士乐独特的表现之外，还专门给予长号较大的表现空间。在其他一些作品中，还有各个乐器声部单独的演奏段落，整个乐队的演奏在统一的风格下形成一个整体。

2. 摇滚乐

摇滚乐是20世纪50年代之后兴起于英国和美国的一种流行音乐体裁。摇滚乐借鉴了爵士乐的许多因素，吸收了蓝调布鲁斯节奏和乡村音乐元素，在60年代之后发展出许多子类型，比如朋克摇滚、重金属摇滚、迷幻摇滚、前卫摇滚，以及当今的视觉系摇滚等。摇滚乐的标配乐器是吉他与贝斯。随着科技的发展，电声乐器兴起，在摇滚乐队中加入电子设备调控声音的做法日益流行。电吉他、电贝斯、键盘、鼓和主唱歌手是摇滚乐队典型的组合形式，主唱歌手同时可以兼弹电吉他等乐器，自弹自唱。摇滚乐作为一种流行音乐文化，反映了第二次世界大战后年轻人的生活理论、反叛精神和青春激情。摇滚乐在音乐上是富有创造性的，出现了很多原创作品。在表演时，摇滚乐有一定的自由度和即兴性，特别是在表演的形式上很灵活，同一首曲子可以用不同的方式演绎。在表演过程中，摇滚乐队整体的节奏由鼓手控制，相对比较稳定，而创造性的部分更多地留给主唱歌手自由发挥，其他乐队成员配合演奏出一定的和声效果。

甲壳虫乐队是20世纪60年代成立于英国利物浦的一支摇滚乐队，之后在美国发行专辑，迅速受到美国人的追捧，影响了美国流行音乐的发展，成为具有世界影响力的一股音乐势力。这支乐队由四人组成，音乐风格多样，音乐中不仅有美妙的旋律、自由变化的节奏，而且有轻松愉快的独唱、煽动性的合奏和合唱，以及交响乐似的音响。以其代表性的歌曲《嘿，朱

迪》为例，主唱歌手演唱出明朗而又抒情的大调色彩的旋律，四拍子节奏，同时主唱歌手兼任键盘手，自弹自唱，键盘以和声为主，其他几位乐队成员以伴奏的形式给予和声和节奏上的支持。歌词表达了年轻人追求自由爱情的勇气和信心。音乐的结构主体由主歌和副歌两部分构成，主歌部分有两个相类似的主题，第一次反复的中间部分用不断升高的"na na—na na——na na—na na——"作为过渡，第二次反复之后用"better—better—better—better—better"把歌曲推向副歌部分的高潮。不同于以往的流行歌曲，这首作品高潮部分的副歌只有一个感叹词"na"，由一个大调主调上的琶音音型跳进八度而形成，这个主题具有极强的力量和带入感。之后整个副歌部分都是反复演唱这个主题，表演时常常是所有乐队成员乃至观众都加入其中，一起演唱，主唱歌手在众声合唱中不时地进行旋律的加花变奏，从合唱的声音中凸显出来，体现了很强的穿透力，而合唱经过不断反复，形成一股声音的洪流，所有演唱者的情感都得到释放。这种朗朗上口的旋律和容易把握的强烈节奏，正是摇滚乐的魅力所在。

3. 黑人灵歌

与爵士乐和摇滚乐一样，黑人灵歌也体现出美国这个移民国家流行音乐的融合性和独特性：融合表现在它的形成受多种文化因素的影响，独特表现在它有着特殊的演唱方式，也是特定群体的一种身份象征。黑人在美国是一个弱势群体，长期受到不公平的对待，黑人为争取自己权利的反歧视运动一直持续不断，音乐是他们表达这种诉求的形式之一。黑人天生对音乐的直觉和领悟力较强，一方面他们从宗教活动的赞美诗中汲取音乐灵感，另一方面他们向日常生活中的流行音乐比如节奏布鲁斯和欧洲音乐学习。因此，黑人灵歌融合了多种音乐风格，体现出宗教精神和世俗情感的双重性，既表达了他们在世俗生活中不断挣扎和抗争的心声，又表现了他们在精神世界中的追求和理想。黑人灵歌有的是在小教堂内演唱，有的已经成为音乐会的常演曲目。在美国流行音乐文化大潮中，黑人灵歌也呈现出多样化的风格特征，有的偏于静谧，有的高亢而又炫技。通常在演唱中

歌手都有自由发挥的段落，每次演唱可能都有不一样的变化。

比如蕾切尔·费雷尔（Rachelle Ferrell）的《我能解释》(I Can Explain)，主要采用自弹自唱的形式，并与乐队一起合作，是一首具有震撼力的黑人歌曲。费雷尔以一段钢琴的自由即兴演奏段落为引子，然后开始演唱，旋律轻柔，却蕴藏着巨大的能量，瞬间发展成高亢且具有穿透力的声线，给人直冲云霄的感觉。音高的变化幅度非常大，可以迅速从高音降到低音，也可以飞速从低音蹿到一个极高的高音上停留。整个音乐完全是即兴性的发挥，节奏非常松散，演唱者一直采用自弹自唱的方式，钢琴伴奏的和弦是间歇性的。在这里，音乐是传达心灵感受的一种重要媒介，具有很强的听觉冲击力。

4. 新世纪音乐

20世纪七八十年代，各种音乐风格呈现出多元化的发展趋势，传统的古典音乐、现代的严肃音乐，流行的爵士、摇滚，以及乡村民谣，等等，混合着世界民间音乐的元素，为音乐家提供了新的创作天地。同时，科技的发展使音乐的表现力进一步得到提升，合成器和电声乐器的运用对音乐的音响产生了更广泛的影响。由此，产生了所谓的"新世纪音乐"，也被称为"新时代音乐"[1]。这种音乐的典型特征是运用合成器和电声乐器来形成特殊的音响，旋律优美，和声协和，节奏呈规律性变化，音乐结构简单，并以不断反复的形式产生一种"复制"的美感。新世纪音乐在发展过程中也出现了不同的子类型，比如有的倾向于原始状态，采用亚非国家的民间乐器演奏；有的倾向于未来主义的超现实音响，完全采用电声乐器的音响营造神秘的气氛；有的倾向于融合自然环境中的声音，采用自然界的一些音响，将鸟鸣、流水声等混合其中，给人以舒适恬静的听觉享受。总之，新世纪音乐是一种混合音乐，但总体属于流行音乐，是作曲家开拓新的音响形式、寻求新的听觉审美的体现，也是现代人追求音乐的宗教、审美、

[1] 参考 https://baike.baidu.com/item/新世纪音乐/184157?fr=aladdin；https://en.wikipedia.org/wiki/New-age_music，2019年5月1日查阅。

治疗和教育等功能的反映。这种音乐往往给人带来轻松愉快的听觉体验，受到很多人的喜爱，常常作为汽车音乐和环境音乐播放。

雅尼·克里索马利斯（Yanni Chrysomallis）出生于希腊，后到美国发展，是新世纪音乐作曲家和演奏家的代表性人物之一。他作为一个键盘手，主要用电声合成器与管弦乐队合作，其表演既有古典音乐的高雅，又有电声音乐绚丽的音响，还有浪漫主义的抒情色彩。以作品《航行》为例，舞台中央设置了一组多键盘合成器，雅尼站在多组键盘中间演奏，周围是管弦乐团。音乐首先从几个简单的和弦引子开始，然后进入主题，主题是三个音一组的动机，很有流动感，然后演变成五个音一组的动机，并通过电子合成器与整个乐队共同奏出。接着是主题的反复与变化，反复中多次改变合成器音色，并加入旋律的即兴式加花变奏，但变化形式并不复杂，以不断反复为主，着重强调的是音色的变化。鼓乐持续不断地给出节奏的动力，与此同时键盘也敲出打击乐音响的节奏。之后弦乐奏出节奏感强烈的一组单音节奏型作为插入部分，在主题再次反复之后，全曲在乐队的强奏中结束。这首作品整体音响飘逸，节奏富有动感，音调动机特征鲜明，反复强化，给人以强烈的听觉冲击力。雅尼的音乐中有许多混合的因素，比如民歌音调、摇滚节奏，以及新古典主义的简约旋律等。他的同一首曲目也常常会有不同的表演版本，比如上述《航行》就还有钢琴与乐队的演奏版。

主要参考文献

阿尔弗雷德·爱因斯坦:《音乐中的伟大性》,张雪梁译,杨燕迪、孙红校,华东师范大学出版社2013年版。

安徒生:《安徒生童话故事集》,叶君健译,人民文学出版社1997年版。

保罗·亨利·朗:《西方文明中的音乐》,顾连理、张洪岛、杨燕迪、汤亚汀译,杨燕迪校,贵州人民出版社2001年版。

布莱恩·马吉:《瓦格纳与哲学》,郭建英、张纯译,中国友谊出版公司2018年版。

大卫·凯恩斯:《莫扎特和他的歌剧》,谢瑛华译,上海三联书店2012年版。

戴嘉枋:《论歌剧〈阿依古丽〉在音乐创作上的成就》,载《中央音乐学院学报》1985年第3期。

狄特·波希迈耶尔:《理查德·瓦格纳:作品—生平—时代》,赵蕾莲译,黑龙江教育出版社2015年版。

丁立文:《在巴黎音乐殿堂奏响的新乐章——写在陈其钢新作〈逝去的时光〉首演之后》,载《人民音乐》1998年第6期。

段蕾:《民间音乐语汇与西方现代作曲技术的深度交融——析王西麟〈小提琴协奏曲〉》,载《天津音乐学院学报》2016年第2期。

范志国:《〈嘎达梅林〉交响诗研究》,内蒙古师范大学2005级硕士论文。

傅雪漪:《昆曲音乐欣赏漫谈》,人民音乐出版社1996年版。

海震：《戏曲音乐史》，文化艺术出版社 2003 年版。

韩斌：《西方合唱音乐纵览》，世界图书出版公司 2000 年版。

霍默·乌尔里奇：《西方合唱音乐概论》，周小静、周立潭译，中央音乐学院出版社 2008 年版。

蒋菁：《中国戏曲音乐》，人民音乐出版社 1995 年版。

蒋菁、管建华、钱茸主编：《中国音乐文化大观》，北京大学出版社 2001 年版。

居其宏：《新中国音乐史：1949—2000》，湖南美术出版社 2002 年版。

李乃平：《吕文成和他的〈平湖秋月〉》，载《乐府新声》1984 年第 4 期。

梁茂春：《中国当代音乐（1949—1989）》，北京广播学院出版社 1993 年。

梁茂春：《中国交响音乐博览》，人民音乐出版社 2010 年版。

刘吉典：《京剧音乐概论》，人民音乐出版社 1981 年版。

刘再生：《中国近代音乐史简述》，人民音乐出版社 2009 年版。

罗曼·罗兰：《音乐的故事》，冷杉、代红译，江苏文艺出版社 2011 年版。

钱仁康：《〈新诗歌集〉——"五四"以来第一部融会中西音乐艺术的歌集》，《音乐研究》1992 年第 3 期。

钱仁康：《黄自的生活与创作》，载《音乐艺术》1993 年第 4 期。

钱仁康：《黄自的生活与创作（续）》，载《音乐艺术》1994 年第 1 期。

钱仁康：《赵元任的歌曲创作》，载《中国音乐学》1988 年第 1 期。

石夫：《歌剧〈阿依古丽〉音乐创作的粗浅体会》，载《人民音乐》1980 年第 5 期。

石一冰：《百年合唱话沧桑》，载《歌唱艺术》2013 年第 8 期。

陶诚：《"广东音乐"文化研究》，福建师范大学 2003 级博士论文。

汪毓和：《汪立三——为中国钢琴音乐开拓新境界》，载《人民音乐》1996 年第 3 期。

汪毓和：《中国合唱音乐发展概述》（上、下），载《音乐学习与研究》

1991 年第 1、2 期。

汪毓和编著:《中国近现代音乐史（第三次修订版）》，人民音乐出版社 2009 年版。

汪毓和:《中国现代合唱音乐（1946—1976）》，载《音乐研究》1989 年第 2 期。

王安国:《〈多耶〉与陈怡》，载《人民音乐》1986 年第 7 期。

王次炤:《中国传统音乐文化中的人文精神》，载《音乐研究》1991 年第 4 期。

王宁一:《发人深思的探索——评罗忠镕的〈涉江采芙蓉〉》，载《音乐研究》1981 年 8 月。

魏廷格:《汪立三的钢琴创作》，载《人民音乐》1986 年第 10 期。

伍国栋:《江南丝竹：乐种文化与乐种形态的综合研究》，人民音乐出版社 2010 年版。

武俊达:《昆曲唱腔研究》，人民音乐出版社 1993 年版。

熊欣:《谭小麟艺术歌曲〈彭浪矶〉分析研究》，收于钱仁平:《谭小麟百年诞辰研究文集》，上海音乐学院出版社 2012 年版。

杨凌云:《现代技法与民族民间音乐的化合——论钢琴曲〈多耶〉的创作特征》，载《黄钟》2002 年第 4 期。

袁静芳主编:《中国传统音乐概论》，上海音乐出版社 2000 年版。

约瑟夫·科尔曼:《作为戏剧的歌剧》，杨燕迪译，上海音乐学院出版社 2008 年版。

张锐:《歌剧"红霞"创作札记》，载《人民音乐》1957 年第 12 期。

张文倩:《从〈旱天雷〉看广东音乐的继承与创新》，载《音乐研究》1980 年第 4 期。

《赵元任全集》第 11 卷，商务印书馆 2005 年版。

《中国歌剧史》编委会主编:《中国歌剧史》（上、下），文化艺术出版社 2012 年版。

周琴:《王建中〈百鸟朝凤〉音乐分析》，载《中国音乐》2006 年第

2期。

周叙:《音乐在灵动中行走——莫五平弦乐四重奏〈村祭〉创作分析》,载《中央音乐学院学报》2013年第3期。

庄永平、潘方圣:《京剧唱腔音乐研究》,中国戏剧出版社1994年版。